Printmaking in Canada

THE EARLIEST VIEWS AND PORTRAITS

Les débuts de l'estampe imprimée au Canada

VUES ET PORTRAITS

an exhibition / une exposition
Royal Ontario Museum
Musée McCord Museum
Public Archives of Canada / Archives publiques du Canada
April 18–September 1, 1980 / 18 avril–1 septembre 1980

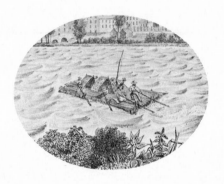

The Royal Ontario Museum acknowledges the financial
assistance provided by the Museum Assistance Programmes
of the National Museums of Canada.

Le Royal Ontario Museum a pu réaliser cet ouvrage
grâce aux programmes d'appui aux Musées nationaux du Canada.

Printmaking in Canada

THE EARLIEST VIEWS AND PORTRAITS

Les débuts de l'estampe imprimée au Canada

VUES ET PORTRAITS

Mary Allodi

with contributions from / avec le concours de
Peter Winkworth, Honor de Pencier,
W.M.E. Cooke, Lydia Foy, Conrad E.W. Graham

♛ ROM
Royal Ontario Museum
Toronto, Canada

© Royal Ontario Museum, 1980
100 Queen's Park, Toronto, Ontario, Canada M5S 2C6

ISBN 0-88854-260-7

Printed and bound in Canada / Imprimé et relié au Canada THE ALGER PRESS

Designed by / Présentation: Virginia Morin

Translation / Traduction: Cécile Grenier, Suzie Toutant

First printing/Premier tirage May/mai 1980
Second printing/Deuxième tirage December/décembre 1980

Canadian Cataloguing in Publication Data
Allodi, Mary, date
 Printmaking in Canada : the earliest views and
portraits = Les Débuts de l'estampe imprimée
au Canada : vues et portraits

Catalogue of an exhibition held at the Royal
Ontario Museum, Toronto, Apr. 18–May 25, McCord
Museum, Montreal, June 11–July 13, and the Public
Archives of Canada, Ottawa, July 25–Sept. 1, 1980.

Text in English and French.

Bibliography: p.
Includes index.
ISBN 0-88854-260-7 pa.

1. Prints, Canadian–Exhibitions.
2. Printmakers–Canada. I. Winkworth, Peter.
II. Royal Ontario Museum. III. McCord Museum.
IV. Public Archives of Canada. V. Title.
VI. Title: Les Débuts de l'estampe imprimée au
Canada.

NE541.A44 769.971'074'011 C80-094336-8E

Données de catalogage avant publication (Canada)
Allodi, Mary, date
 Printmaking in Canada : the earliest views and
portraits = Les Débuts de l'estampe imprimée au
Canada : vues et portraits

Catalogue d'une exposition qui eut lieu au Royal
Ontario Museum, Toronto, du 18 avril au 25 mai, au
McCord Museum, Montréal, du 11 juin au 13 juil.,
et aux Archives publiques du Canada, Ottawa, du
25 juil. au 1er sept., 1980.

Texte en anglais et en français.

Bibliographie: p.
Comprend un index.
ISBN 0-88854-260-7 pa

1. Estampes canadiennes–Expositions. 2. Graveurs
d'estampes–Canada. I. Winkworth, Peter.
II. Royal Ontario Museum. III. McCord Museum.
IV. Archives publiques du Canada. V. Titre.
VI. Titre: Les Débuts de l'estampe imprimée
au Canada.

NE541.A44 769.971'074'011 C80-094336-8F

To the memory of my son / À la mémoire de mon fils
Marc Francis McFadden Allodi
July 13, 1963–August 22, 1978 / 13 juillet 1963–22 août 1978

Contents / Table des matières

Acknowledgements

I wish to express my gratitude and indebtedness to the many colleagues who have shared their knowledge and given every kind of help with my research, and in the organizing of a loan exhibition of Canadian prints.

The basic idea of gathering together the early views and portraits which were printed in Canada up to 1850 grew out of conversations with Peter Winkworth, who has studied and worked in this particular area for many years. The task of finding the prints themselves was made possible through the interest and enthusiasm of many friends and colleagues. I have been assisted in every phase of organizing the exhibition and of writing the catalogue by Honor de Pencier.

I am indebted to W. Martha E. Cooke for continued advice, and for the entry on James Peachey; and to Lydia Foy for the entries relating to Napoléon Aubin. Conrad E. W. Graham helped in many aspects of research and supervised the translation of the text.

Information regarding prints was lavishly supplied throughout the project by James Burant and Gilbert Gignac, Public Archives of Canada; by Scott Robson, Nova Scotia Museum; by John T. Crosthwait, Metropolitan Toronto Library; and by Janet Holmes, Royal Ontario Museum.

The following friends and colleagues spent long hours reading the early sources which helped to document the prints: Carol Baum, Gertrude Champagne, Elizabeth Elliott, Helena R. M. Ignatieff, Cheryl Maizel, Ethel Meyers, Betty Jean Minaker, Caroline Murphy, and Beverley Stapells.

Other friends and associates were consulted in special areas, and thanks are due to Elizabeth Collard, Ian R. Dalton, Gerald Finley, Dr. John D. Griffin, J. Russell Harper, John E. Langdon, Marc Lebel, Katherine Lochnan, Elizabeth Roth, John Loris Russell, Dr. Eleanor Senior, René Chartrand, Charles P. de Volpi, Mary Williamson, and Joan Winearls.

Assistance in organizing the loan exhibition, as well as in opening their files to us, was given generously by Margaret Campbell, Public Archives of Nova Scotia; Mrs. M. Robertson, Ganong Collection, New Brunswick Museum; Mrs. Marie Elwood, Nova Scotia Museum; Eileen Burns, Archives of the Archdiocese of Halifax; Edith G. Firth, Metropolitan Toronto Library; Mrs. M. C. Swanson; Miss Lorna Procter, Archives of the Women's Canadian Historical Society; W. G. Ormsby, A.W. Murdoch, and Kenneth Macpherson, Archives of Ontario; James L. Coulton, Upper Canada College; Erik J. Spicer and A. Pamela Hardisty, Library of Parliament; Georges Delisle, Public Archives of Canada; Elizabeth Lewis and Garry Tynski, Department of Rare Books and Special Collections, McGill University; Dr. Lawrence Lande; Mrs. Nellie Reiss and Mrs. Janet Sader, Lande Librarians, McGill University; M. Jacques Panneton, Bibliothèque de la Ville de Montréal; Mrs. S. A. Heward; William F. E. Morley, Douglas Library, Queen's University; C. Colin McMichael for the McCord Museum. Thanks are also due to the photography departments of the Public Archives of Canada, the McCord Museum, the Royal Ontario Museum, and the Archives of Ontario; and to the conservation departments of the Public Archives of Canada and the Royal Ontario Museum.

The untiring patience and zeal of my editor, Mary Terziano, lessened the pain of publication. Additional assistance in proofreading and editing was generously given by Sarah Dawbarn and Gene Wilburn. And Karen Haslan has typed, made phone calls, and held the fort.

From the beginning of this undertaking, I have had the wholehearted backing and support of Donald B. Webster, Jr., Curator of the Canadiana Department, Royal Ontario Museum.

Remerciements

J'aimerais exprimer ma gratitude et ma dette envers plusieurs collègues qui ont partagé leurs connaissances et fourni toute l'aide possible à ma recherche et à l'organisation d'une exposition itinérante d'estampes canadiennes.

L'idée de rassembler les premiers portraits et vues imprimés au Canada avant 1850 est née au cours de discussions avec M. Peter Winkworth, qui a consacré plusieurs années d'étude et de travail dans ce domaine. La découverte des estampes mêmes fut rendue possible grâce à l'intérêt et à l'enthousiasme de plusieurs amis et collègues. Je me dois de mentionner l'aide que m'a fournie Mme Honor de Pencier dans chaque phase de l'organisation de l'exposition et de la rédaction du catalogue.

Je tiens à remercier particulièrement Mlle W. Martha E. Cooke pour ses conseils constants et pour l'inscription sur James Peachey; et Mlle Lydia Foy pour les inscriptions concernant Napoléon Aubin. M. Conrad E.W. Graham a fourni son appui dans plusieurs aspects de la recherche et a dirigé la traduction du texte.

Les renseignements sur les estampes ont été généreusement fournis tout au cours du projet par MM. James Burant et Gilbert Gignac, Archives publiques du Canada; par M. Scott Robson, *Nova Scotia Museum;* par M. John T. Crosthwait, *Metropolitan Toronto Library;* et par Mlle Janet Holmes, *Royal Ontario Museum.*

Je désire également remercier les amis et collègues qui ont passé de longues heures à lire les sources anciennes ayant permis de documenter ces estampes: Mlle Carol Baum, Mme Gertrude Champagne, Mme Elizabeth Elliott, Mme Helena R. M. Ignatieff, Mlle Cheryl Maizel, Mme Ethel Meyers, Mlle Betty Jean Minaker, Mlle Carolyn Murphy et Mme Beverley Stapells.

D'autres amis et associés furent consultés dans des domaines particuliers, et je tiens à exprimer ma reconnaissance à Mme Elizabeth Collard, M. Ian R. Dalton, M. Gerald Finley, M. John D. Griffin, M. J. Russell Harper, M. John E. Langdon, M. Marc Lebel, Mme Katherine Lochnan, Mlle Elizabeth Roth, M. John Loris Russell, Mme Eleanor Senior, M. René Chartrand, M. Charles P. de Volpi, Mlle Mary Williamson et Mlle Joan Winearls.

Je m'en voudrais par ailleurs de ne pas souligner la collaboration des personnes suivantes pour l'organisation de l'exposition itinérante autant que pour l'accès à leurs dossiers: Mme Margaret Campbell, *Public Archives of Nova Scotia;* Mme M. Robertson, collection Ganong, Musée du Nouveau-Brunswick; Mme Marie Elwood, *Nova Scotia Museum;* Mlle Eileen Burns, Archives de l'archidiocèse de Halifax; Mlle Edith G. Firth, *Metropolitan Toronto Library;* Mme M. C. Swanson; Mlle Lorna Procter, *Archives of the Women's Canadian Historical Society;* M. W.G. Ormsby, M. A.W. Murdoch et M. Kenneth Macpherson, *Archives of Ontario;* M. James L. Coulton, *Upper Canada College;* M. Erik J. Spicer et Mlle A. Pamela Hardisty, Bibliothèque du Parlement; M. Georges Delisle, Archives publiques du Canada; Mme Elizabeth Lewis et M. Garry Tynski, la Réserve des bibliothèques de l'université McGill; M. Lawrence Lande; Mme Nellie Reiss et Mme Janet Sader, bibliothécaires à Lande, université McGill; M. Jacques Panneton, Bibliothèque de la Ville de Montréal; Mme S. A. Heward; M. William F. E. Morley, *Douglas Library, Queen's University;* M. C. Colin McMichael pour le Musée McCord. Il me faut également souligner la précieuse collaboration de départements de photographie des Archives publiques du Canada, du Musée McCord, du *Royal Ontario Museum* et des *Archives of Ontario.* Les départements de la conservation des Archives publiques du Canada et du *Royal Ontario Museum* m'ont également été d'une aide précieuse.

La patience inlassable et le zèle de mon éditrice, Mary Terziano, ont atténué les tracas de la publication. Un soutien additionnel dans la lecture d'épreuves et la révision fut généreusement fourni par Mlle Sarah Dawbarn et M. Gene Wilburn, et Mlle Karen Haslan a dactylographié, donné les coups de téléphone et assuré la continuité.

Dès le début de cette entreprise, j'ai reçu l'appui sans réserve de Donald B. Webster fils, conservateur du *Canadiana Department, Royal Ontario Museum.*

Introduction

Although there are many publications on early Canadian painting, architecture, and the decorative arts, literature on the history of pictorial printmaking in Canada is scarce. Studies of Canadian prints are usually made from the standpoint of their content, and most of these prints were engraved or lithographed abroad — in England, France, Germany, or the United States.

This catalogue and exhibition grew out of a research project on early printmaking *in Canada*. The aim of the study was to locate and catalogue the separately issued views and portraits printed in Canada up to 1850, and to reconstruct, from these primary documents, a history of the development of pictorial printmaking in this country.

The first step in the study was a search for the early prints which would supply the basic information about the work of Canadian printmakers. Comprehensive surveys were made of major collections in the Public Archives of Canada (Picture Division), the McCord Museum, the Royal Ontario Museum (Sigmund Samuel Collection), the Metropolitan Toronto Library (the John Ross Robertson and the Canadian History collections), McGill University (the Lawrence Lande Collection and the Rare Book and Special Collections Department), the Bibliothèque de la Ville de Montréal (Gagnon Collection), the Château Ramezay, the Archives of Ontario, and several private collections. Visits were made to Halifax, Fredericton, and Saint John. Although the holdings in these centres were not available in their entirety for study at the time, information gathered was supplemented through the cooperation of colleagues at the Nova Scotia Museum, the Public Archives of Nova Scotia, and the New Brunswick Museum. Yet to be studied are the large collections in a number of institutions in Quebec City.

Because prints are seldom indexed by place of printing, the search for Canadian imprints in major collections was a lengthy process. For example, the Sigmund Samuel Collection of the Royal Ontario Museum has approximately 2,300 prints of Canadian subjects, of which a mere 35 are separately issued engravings or lithographs printed in Canada up to 1850. The ratio of subjects printed locally to prints executed abroad was similar in other collections of Canadiana.

This survey is directed to separately issued (or single-sheet) prints which were intended for glazing and framing or for the print collector's portfolio. The subjects studied are landscapes, city views, and portraits — the themes that were most popular for decorating the home or place of business. Although a few examples of other types of illustrated material, such as religious images, music covers, cartoons, broadsides, and certificates, are included, no exhaustive search was made for prints in these categories. The study does not encompass book and magazine illustrations, which combine with a text to tell a story. The few exceptions to this are the earliest engravings and lithographs printed in Canada and issued with small monthly magazines, and the occasional illustration that shows the only example located of a particular printmaker's art. Early woodcuts are not included because they were often imported and usually illustrated a text. The prints discussed thus represent only a portion of the pictorial production of Canadian printmakers up to 1850. We have not catalogued the illustrations on banknotes, maps, trade cards, and ephemeral printed matter which certainly constituted a large part of the early printmaker's bread-and-butter.

While every effort has been made to include all the separately issued views and portraits printed up to 1850, omissions are inevitable. The most prolific printmakers are represented by a selection of their best work; for example, of the sixteen subjects by Napoléon Aubin which were located, six were chosen for the catalogue. Other omissions have been unavoidable. Certain prints are known only through references contemporary with their publication, and no impressions have been located to date. Among these is a portrait of Father Jean Joseph Casot, S.J., which was advertised for sale by the *Quebec Gazette*, November 20, 1800, "in a few first impressions . . . also a few proof impressions". It would be of great interest to find this print, and to determine whether it was engraved in Quebec after a portrait by Pierre Noel Violet, or whether it was imported from England. No pictorial subjects have yet been attributed to François Michel Létourneau, who engraved *A New Map of Canada* for the *Quebec Almanack* of 1791. The *Quebec Gazette*, April 26, 1810, reported that J. D. Turnbull of Montreal was going to engrave a portrait of General Thomas Craig, but nothing further is known of Turnbull. A fine aquatint portrait of Craig, imported from England in 1811, may have caused Turnbull to cancel his project. Some lithographs by Samuel Oliver Tazewell referred to in the early 1830s have not been found; the missing subjects include a fashion caricature and the portrait of an enormous pig. One unlocated subject that will surely turn up in someone's scrapbook is Adolphus Bourne's *Lithographic View of the Temperance Pic-Nic Held on the Montreal Mountain*, which was advertised for sale in the *Montreal Transcript*, August 26, 1841.

Although we have chosen to discuss a few prints whose place of printing is not yet well documented (for example, the etching by James Peachey and the one by Sir Alexander Croke), other works were reluctantly omitted from the catalogue for lack of firm evidence as to date or place of execution. Into this category fall two small portraits of Indian chiefs, said to have been etched by Elizabeth Gwillim Simcoe c. 1793–94. One of them is identical in composition to a drawing by Henry Hamilton, Loyalist governor of Detroit and later lieutenant-governor of Quebec. No reasonable argument has been advanced to support the case for Mrs. Simcoe's activity as a printmaker while she was in Canada, and it seems more probable that she etched the portraits, or had them etched, after her return to England.

Prints published in Canada were not necessarily printed here. Two steel-engraved views of Halifax after J. S. Clow were published in Halifax by a local bookseller and importer of prints. They were engraved by one W. Douglas, who has not been identified as a Nova Scotia printmaker. A charmingly naive and lively lithographic view of Hunterstown Mills, Rivière-du-Loup, was left out of the catalogue because its place and date of printing could not be ascertained; although the lithograph is rare, the same subject was published as a wood engraving in *Ballou's (Gleason's) Pictorial Drawing Room Companion,* Boston, June 10, 1854.

The date 1850 was chosen as the terminal date for this study because shortly afterwards there was a deluge of pictorial material with the advent of wood-engraved book and newspaper illustrations, with the development of chromolithography, and with the evolution of a number of new printing techniques which led to photogravure.

The result of this survey was the identification of approximately 100 singly issued subjects which were printed in Canada up to 1850. This number does not include the few magazine illustrations listed in this catalogue. We expect and hope that many more examples of early Canadian printmaking will be found as a result of this first inquiry into the subject.

Beyond the information derived from an examination of the prints, the most useful types of documentation were found in printers' daybooks and early newspapers. The daybook of the Neilson stationery shop in Quebec (the Neilsons were also printers and publishers) records sales from January 1793 to January 1794 (coll. PAC). Its few pages juxtapose the names of leading citizens with those of artists and engravers. In a city of fewer than 9,000 souls, most of these customers would probably have known each other. Among the transactions listed, one finds the following familiar names: The Duke of Kent (cat. no. 15) buys foolscap, pens, quills, and sealing wax; François Sarrault, Montreal distributor for the Neilsons, orders a few impressions of an engraved portrait (cat. no. 7); George Pownall commissions the printing of 150 illustrated broadsides (cat. no. 9); artist James Peachey (cat. no. 1) makes a modest purchase of one sheet of paper and a black lead pencil; merchant and amateur artist John Painter (cat. no. 2) purchases volumes of European magazines; Surveyor-General Holland (cat. no. 1) acquires a spelling book; and the famed fur-trader Joseph Frobisher buys playing cards.

The early newspapers contain much pertinent information about the print-publishing business in Canada. Editorial comments and printers' advertisements help to document the dates of issue, the prices, and the reasons for publication of about half of the prints studied. For example, the six James Duncan views of Montreal (cat. nos. 74–79), once thought to have been issued about 1849, were advertised as ready for sale in two parts, in October 1843 and January 1844. These lithographs sold for five shillings each, and the artist was also the publisher — a detail not mentioned on the prints. Other advertisements give an idea of the varied activities of local printmakers. Adolphus Bourne employed another printer, Thomas Ireland, from c. 1837 to 1846 (*Montreal Transcript,* May 2, 1846). Bourne also became an agent for Burton & Edmonds, banknote engravers of New York, in 1837 (*Montreal Transcript,* March 30, 1837), and engaged a first-rate working silversmith in 1839 (*Montreal Transcript,* November 16, 1839).

From 1792 to 1830, pictorial subjects were reproduced as engravings or etchings. The engravings were executed in line and/or stipple, and the etchings in outline, or in a combination of line and aquatint. None of the early engravers appears to have worked in the mezzotint method.

The first centre in Canada to issue single-sheet pictorial prints was Quebec City. From 1792 Samuel Neilson engaged engravers to produce views and portraits which were either issued separately, or given as bonuses with his publications. When more becomes known about James Peachey's 1781–85 etchings, our story may begin a decade earlier. Only ten prints in the study date before 1800. These are small and often crudely executed line engravings or etchings by professional engravers, and two atypical etchings with aquatint by a British official. They were created to edify and inform the viewer, and their subject matter is representative of print topics

throughout the period studied: city views, landscapes and portraits, didactic scenes, European news events, and a political broadside. After 1800 the Neilsons seem to have lost interest in publishing pictorial engravings, and from that time very little printmaking activity in Lower Canada has been documented before 1830.

Between 1815 and 1822 the centre of interest shifts to Nova Scotia, where a few engravers produced some of the finest prints. As early as 1775, a book illustration had been issued at Halifax, an important seaport and garrison city. It is a woodcut view of Halifax which appeared in A. Henry's *Nova-Scotia Calender or an Almanack for 1776* (Tremaine 1952, no. 195). The most outstanding single-sheet prints issued in Halifax are a set of four aquatint views which were conceived, etched, printed in colour, and published by John Elliott Woolford (cat. nos. 17–20), an artist in the service of Lord Dalhousie. They are exceptionally accomplished prints for their period, and nothing comparable was issued again in Canada. The work of professional engraver Charles W. Torbett is more typical of the commercial services available in Halifax and is, at its best, technically competent. The scenes etched by Judge Croke (cat. no. 13), if indeed they were executed in Nova Scotia, represent a European vision of the province. In fact, his view *The Red Mill, Dartmouth* is borrowed from a Rembrandt etching.

During the 1820s a few engravers produced pictorial subjects in Quebec and Montreal. Most notable among these is James Smillie, the son of a Quebec jeweller and silversmith. He soon attracted outside attention and left for the United States in 1830. The 1830 Montreal views (cat. nos. 28–33) engraved by William S. Leney represent a high point in copperplate printing in Canada; they appeared just as lithography was about to displace engraving as a means of pictorial reproduction. After 1830, the only engravings recorded are a few portraits by Hoppner Meyer (cat. no. 70), and a set of Montreal views by Adolphus Bourne (cat. nos. 82–85), which appeared in the early 1840s.

Although the garrison centres of Quebec and Fredericton had government-owned lithographic presses in the 1820s, which were used for official purposes, no commercial lithographic firms were in operation in Canada during that decade. In 1831 professional lithographers opened for business, almost simultaneously, in Montreal and Kingston. From this date the printing of pictorial material increased dramatically; the number of prints issued from 1831 to 1850 is more than twice the number printed from 1792 to 1830. While this growth in production is attributable in part to the demands of a growing and more stable society, it was also helped along by the introduction of a new and easier printing technique.

While the art of engraving or etching on metal plates required specialized training, drawing with a crayon on lithographic stone was much like drawing on paper. This made lithography attractive to artists and amateurs as well as to professional printmakers. Various other features of lithography helped to popularize this method of printing. A greater number of impressions could be taken from a lithographic stone without its showing signs of wear. A lithograph could be printed in less time and at less expense than an engraving. The transfer method of drawing on treated paper and applying this image directly to the stone even avoided the necessity of reversing the image. This was particularly helpful in reproducing handwriting. As a result, publishers began to include illustrations in books and periodicals, and artists reproduced their own paintings as prints. Some of the early lithographs are poorly inked or badly transferred, but even the most amateur printers managed to reproduce decipherable images.

By the 1830s, Montreal had become the most active centre of pictorial printmaking. Between 1830 and 1850 its printers issued at least thirty-five single-sheet engravings and lithographs. In Quebec City, Napoléon Aubin printed some sixteen lithographs, and amateur artists were responsible for nearly as many single-sheet subjects. In contrast, only two lithographs printed in the Maritime provinces after 1830 have been found. The flourishing printmaking industry in New England siphoned off some of the best work from the Maritimes. Artists such as William Eager and Lady Mary Love, both of whom drew on lithographic stone, sent their views to Boston to be printed.

Pictorial printmaking did not begin in Upper Canada (Ontario), the last-settled province within the scope of this study, until Samuel Oliver Tazewell built a lithographic press at Kingston in 1830. He also experimented in printing from local limestone, and issued some truly pioneer productions at Kingston and at Toronto before 1835. His modest prints failed to earn him a living, and from 1835 until 1842 virtually no singly issued views were printed in Upper Canada. Nevertheless, by 1850 at least twenty single-sheet lithographs had been printed in the province, most of which were issued at Toronto.

The first Canadian tint-stone or toned lithographs noted are the James Duncan views of Montreal (cat. nos. 74–76) which were printed by George Matthews in 1843. The use of a second or tint stone adds a warm buff or cream-coloured background to the black image. By 1850, three-colour lithographs had made their appearance, but multi-

coloured chromolithography was not used for single-sheet pictorial subjects until the mid-1850s.

The most productive period in the publishing of separately issued prints in Canada was between 1831 and 1845. From 1845 to 1850 there was a noticeable decline in activity. Only half the number of prints were issued, compared to the output of the previous five years — a factor that may be linked in part to the economic recession of the late 1840s.

The examination of numerous impressions of the same subject in various collections was useful in studying the physical characteristics of the prints. The term *impression* is used to describe each sheet of paper which is struck with an image from a plate or stone. It is more precise than the word *copy*, which could also apply to a later imitation or reproduction of a printed subject, such as a photograph or a modern book illustration.

The comparison of several impressions of the same subject made it possible to note the existence of *states* and *variants* of the print. A change of *state* is any alteration made to the image or letters on the copperplate or lithographic stone. For example, James Smillie etched a view of the Quebec Driving Club (cat. no. 24) showing an empty park in the centre of the composition. He printed a number of impressions of the scene which are known as the *first state* of this print. An almost equal number of impressions of a *second state* have been noted; they show that Smillie re-etched one portion of the plate, adding two pairs of figures strolling in the park. This change was probably made for the purpose of compositional interest.

Adolphus Bourne corrected the engraving of the academic robes worn by two scholars in a Montreal street scene (cat. no. 84). This change must have been made at an early stage in the printing of the view, since numerous impressions of *State II* are known, whereas few impressions of *State I* have been located.

Levi Stevens made extensive corrections to his portrait of the Duke of Kent (cat. no. 15), including the addition of his own name as engraver of the plate. Some changes in state were made many years after the original engraving of a plate. The title change to the St. George's Society copperplate (cat. no. 16) was probably executed about 1848, almost thirty years after the print was first issued.

The term *variant* has been used in this catalogue to denote impressions of the same subject which have been printed from *different* stones at the same early period. This occurs almost exclusively with lithographs, probably because the brittle stone often fractured before a complete run of the subject was printed. The lithographer would then draw the same subject on a second stone, and proceed with further printing. Inevitably, in the second draughting minor changes in composition were made, which allow us to see that a second stone was used. Other technical difficulties with the first impressions may have caused the lithographer to grind down the stone and use it again to print a variant of the same image.

For example, two versions of Samuel Tazewell's lithograph of the Chaudiere Bridge (cat. no. 39) exist, and are found bound into different copies of the same 1832 pamphlet. One variant lacks the title, and defines the outline of the floorboards of the bridge; the other has the whole title, but omits the boards and varies in the drawing of rocks and water. These are really two different prints, but both variants were intended for the same purpose — to illustrate the bridge for a specific pamphlet.

Most of the prints issued before 1850 were printed in one colour, usually black. Very few of these prints were hand-coloured at the time of issue. Skilful later colouring makes it hard to speak of contemporary hand-colouring with any certainty, and poor colouring could have been applied to the prints by amateur collectors at any date.

In general, impressions that were acquired by institutions at an early date are more frequently found in their original uncoloured condition. Prints that have changed hands more often, travelling back and forth between print-sellers and private owners, were more likely to have had colour applied to them to make them more appealing to the buyer. Throughout the 19th and into the 20th century, print-sellers in London and New York employed professional colourists who could imitate early colouring.

Some prints, however, are found uniformly coloured in all impressions noted — for example, the 1830 set of Montreal views (cat. nos. 28–33). This suggests that they were coloured at the time of issue. Early advertisements offer prints for sale either plain or, for an additional fee, coloured. Other prints are described at the time of issue as "suitable for colouring". In 1845 the Montreal lithographers Matthews & McLees were looking for a girl to colour prints (*Pilot*, Montreal, November 25, 1845). Colourists were sometimes provided with a guide for colouring. A careful and uniform manner of colouring, probably at the time of issue, has been noted in the engraved portrait of General Sherbrooke (cat. no. 14), the 1830 views of Montreal mentioned above, and the Quebec Volunteers (cat. no. 58). Although the 1843–44 scenes of Montreal after James Duncan (cat. nos. 74–79) were the first Canadian lithographs to be printed with tint stones, they are usually found hand-coloured, with varying degrees of proficiency. The two D'Almaine lithographs

(cat. nos. 55–56) are drawn sparingly so that the composition appears to be an outline for the colourist, in this case probably the artist.

Certain subjects were issued on both regular and finer paper, including India paper. The use of a better-quality paper produced a sharper image. The price also varied according to the type of paper. Sometimes prints were issued either in monochrome, or with a tint-stone background or border, a practice that was also probably keyed to two prices, plain or fancy. Watermarks that differ from one impression to another of the same print suggest an exhausting of the paper supply and a continued printing with a different stock of paper.

During the 19th century, prints were often framed in the same way as oil paintings, that is, they were either trimmed and framed so that only the picture area showed, or they were mounted on canvas and stretched before they were framed. This practice often resulted in the loss of all or part of the letters, and in some cases an untrimmed example of a print has been found only after a number of impressions were examined.

The strength of the printed line in engravings varies depending on the depth of the furrow made in the metal plate, on the moisture of the paper at the time of printing, and on the number of strikes taken from the plate. Early impressions are sharp and clear, whereas late ones show a marked weakening of the printed image. The 1830 set of Montreal views (cat. nos. 28–33) shows little sign of the wearing down of the plate in most impressions, but the much-issued 1843/44 engravings of Montreal by Adolphus Bourne (cat. nos. 82–85) frequently show signs of severe wear.

Although little is known about the number of impressions originally issued of any one subject, advertisements make it clear that many prints were struck only in sufficient numbers to be distributed to subscribers. Certain prints might have been issued again from time to time, on demand. The only accurate record of the number of prints issued would be an account noted in the printer's daybook. Only two impressions of the broadside announcing the death of Louis XVI (cat. no. 9) have been located to date, but we know from the Neilson daybook that 150 impressions were struck for George Pownall, and that a few additional impressions were sold to other customers.

Some prints seem to have survived in only one or two known impressions. The poor quality of paper so often used led to the deterioration of many prints. The habit of tacking early prints to walls, unframed, no doubt damaged countless other subjects. Prints kept in portfolios or drawers suffered less from exposure to light, but these were also more likely to be thrown out with other papers when households were being dispersed.

The listing of "Impressions located" in public collections which appears at the end of each catalogue entry is intended as an aid to the interested viewer. It is far from complete, but will give an idea of the number of impressions of each subject which we have studied. Many of the prints have also been seen in private collections, which are not listed.

By far the most popular subjects in Canadian prints were city views. This category includes panoramas, street scenes, and studies of individual buildings. Forty-six of the entries in this catalogue are city views. The next most prevalent subject was the portrait. The countenances of important members of society such as clergymen, government officials, monarchs, and generals were available for purchase by colleagues, admirers, and institutions. Nineteen portraits are catalogued and others have been recorded. General landscapes account for ten of our entries, and sleighing or similar *genre* scenes follow closely in popularity. Other topics occur in smaller numbers and include pictures of public works such as new bridges, allegories, and European news events. Religious prints were rarely found in public collections, but they may have been issued more frequently than this study indicates. However, images of saints were usually imported from abroad. Illustrations for sheet music covers are rare before 1850. Natural history subjects were generally book illustrations, as were fashion plates and technical illustrations. Cartoons are mentioned in a number of early sources, and constitute an interesting area for future research. Only two interior scenes, portraying civic ceremonies, have been found. It is surprising that historic events, wars and battles, the exploits of fur-traders and explorers, and scenes of native life were not part of the Canadian printmakers' repertoire before 1850.

The names that appear in the credit line, or "letters", on the face of the prints reveal patterns of association among artists, printers, and publishers. One of the first locally engraved views of Quebec (cat. no. 2) bears, along with its title, a description of three areas of involvement: *J. Painter Pinxit* (painted it), *J. G. Hochstetter Sculpt* (engraved it), and *S. Neilson Execut* (published it). Reproductive printmaking was usually the result of a collaboration. The artist would bring his original sketch or painting to a working printer-draughtsman, who engraved the design on copper or drew it on stone. A pressman then inked and made impressions from the stone or plate; this

role could be filled by the draughtsman or by the press owner or one of his employees. The costs involved were paid by the publisher, who then sold the print. On some occasions the same person was the artist, printmaker, and publisher, as was the case with John Elliott Woolford and Robert Field.

Forty copperplate engravers and/or lithographic draughtsmen are specifically named on the prints catalogued. Of these, sixteen were professional engravers or lithographers, thirteen were artists by profession or training, five were amateur artists, and four were surveyors. At this early period of immigration and settlement, it is not surprising to find that nearly all the printmakers were born and trained abroad.

The inscriptions on prints do not always tell us who filled the various roles in the production process. For example, printer and press owner Adolphus Bourne employed other printers, but he rarely included their names on the face of the print. Some of his prints were inscribed simply *Bourne*. He himself published many prints, but on at least one occasion a pair of subjects was commissioned (and presumably financed) by the Curé of Beloeil, whose name was not mentioned as the publisher (cat. nos. 64–65). When an artist's name was mentioned in the letters, Bourne did not specify whether the painter of the original composition was also the person who drew the image on the stone, otherwise known as the lithographic draughtsman.

Working printers often employed assistants, and thus were not always the actual printmakers of the views and portraits that bear their names. Samuel and John Neilson of Quebec, and Hugh Scobie of Toronto, were entrepreneurs or "employing printers" rather than working printers, and they took no part in the execution of the prints that they issued. About half of the prints in this catalogue were published by professional printers. Another quarter of the total were published by artists. Other publishers were churches, government agencies, private clubs, and benevolent institutions.

Throughout the period up to 1850, printmaking was practised on both a professional and an amateur level; this was especially true before 1840. The work of most professional printers depended on requests for specific images, which were supplied by artists and financed by advance-sale subscription or by an institution or business. Both printers and artists had to diversify to make a living. Robert Sproule advertised as a miniature portrait painter, but he also worked as a lithographic draughtsman, painted transparent sun blinds, and gave drawing lessons. For twenty years, printer Adolphus Bourne supported himself as a crockery and glass merchant. None of the early engravers and lithographers could have made a living without job-printing orders from commercial firms. Despite the patronage of Lord Dalhousie and an award for his work at Quebec, James Smillie left that city for New York at the prospect of earning ten dollars a week as a reproductive engraver.

Amateur artists of talent —usually British watercolour painters —also engraved, etched or drew on lithographic stone as an art form. Their privately issued prints are among the most attractive of the early works, and are also the most troublesome to document because these amateurs often omitted name, date, and place of publication from their work. Thus, we do not know the authors of the Quebec Driving Club lithographs (cat. nos. 50–53). Although the charming sketches of the Quebec Volunteers (cat. no. 58) were almost certainly drawn by Sir James Hope, the printers assumed pseudonyms. Judge Croke's etching (cat. no. 13) was not dated, and James Peachey (cat. no. 1) failed to indicate the place of issue of his outline etchings. Most amateur printers worked in the garrison centres of Quebec and Halifax, whereas Montreal and Toronto attracted the largest number of professional engravers and lithographers.

The print is often called the poor man's painting. At a time when an oil-on-canvas cost from £10 upwards, engravings and lithographs were sold for a few shillings. Their reasonable price and multiple character gave a wider segment of the population the opportunity of owning and enjoying meaningful images of their own community. Today these views and portraits recall many aspects of life in early Canada: its physical contours and artistic tastes and current social issues and historic events —in brief, a selective visual history of the past. Against many odds, such as a small population, lack of equipment and technical information, and the competition of imported prints, a handful of men worked with ingenuity and enthusiasm to produce Canada's first printed pictures.

Introduction

Bien qu'il existe plusieurs publications sur les débuts de la peinture, de l'architecture et des arts décoratifs canadiens, la documentation sur l'histoire de l'estampe illustrée au Canada est peu abondante. Les études d'estampes canadiennes traitent habituellement du contenu, et la plupart de ces estampes ont été gravées ou lithographiées à l'étranger: en Angleterre, en France, en Allemagne ou aux États-Unis.

Ce catalogue et cette exposition sont nés d'un projet de recherche sur les débuts de l'estampe *au Canada.* L'étude avait pour objectif de retrouver et de cataloguer les vues tirées séparément et les portraits imprimés au Canada avant 1850, et de reconstituer, à partir de ces documents de base, l'histoire de l'évolution de l'estampe illustrée au pays.

Dans un premier temps, il fallut rechercher les premières estampes afin d'en tirer des renseignements de base sur l'oeuvre des estampiers canadiens. Nous avons effectué un examen exhaustif des collections les plus importantes aux Archives publiques du Canada (Département de l'Iconographie), au Musée McCord, au *Royal Ontario Museum* (collection Sigmund Samuel), à la *Metropolitan Toronto Library* (les collections *John Ross Robertson* et *Canadian History*), à l'université McGill (la collection Lawrence Lande et la Réserve des bibliothèques), à la Bibliothèque de la Ville de Montréal (collection Gagnon), au Château Ramezay, aux *Archives of Ontario,* et dans plusieurs collections privées. Nous avons effectué des visites à Halifax, Frédéricton et Saint John. Bien qu'au moment de notre visite les collections de ces centres n'aient pas été disponibles dans leur intégralité pour l'étude, les renseignements recueillis furent complétés grâce à la coopération de collègues du *Nova Scotia Museum,* des *Public Archives of Nova Scotia* et du Musée du Nouveau-Brunswick. Restent à étudier les vastes collections d'un grand nombre d'institutions de la ville de Québec.

Les estampes étant rarement cataloguées par lieu d'impression, la recherche des impressions canadiennes dans les collections importantes fut un long processus. Ainsi, la collection Sigmund Samuel du *Royal Ontario Museum* comporte environ 2,300 estampes de sujets canadiens, dont seules 35 sont des gravures ou des lithographies tirées séparément et imprimées au Canada avant 1850. La proportion de sujets imprimés localement par rapport aux estampes exécutées à l'étranger était à peu près la même dans d'autres collections de Canadiana.

Cette étude porte sur les estampes tirées séparément (ou feuilles simples) conçues pour l'encadrement ou pour le portefeuille du collectionneur d'estampes. Les sujets étudiés sont des paysages, des vues de la ville et des portraits: les thèmes les plus en vogue pour décorer la maison ou le bureau. Même si quelques exemples d'autres types d'illustrations, telles des images religieuses, des couvertures de partition, des caricatures, des placards et des certificats sont inclus, nous n'avons pas effectué de recherche exhaustive pour les estampes de ces catégories. L'étude ne comprend pas les illustrations de livres et de magazines qui se joignent à un texte pour raconter une histoire. Les rares exceptions sont les premières gravures et lithographies imprimées au Canada et publiées dans de petits magazines mensuels, et quelques illustrations qui montrent le seul exemple retrouvé de l'art d'un estampier en particulier. Les premières gravures sur bois ne sont pas incluses, car elles étaient souvent importées et illustraient habituellement un texte. Les estampes examinées ne représentent donc qu'une partie de la production picturale des estampiers canadiens jusqu'en 1850. Nous n'avons pas catalogué les illustrations des billets de banque, des cartes, des cartes d'affaires et des imprimés éphémères qui constituaient sans aucun doute une part importante du gagne-pain des premiers estampiers.

Bien que nous ayons fait notre possible pour inclure tous les portraits et toutes les vues imprimés séparément avant 1850, nous n'avons pu éviter d'en omettre. Les estampiers les plus prolifiques sont représentés par un choix de leurs meilleures oeuvres; par exemple, des seize sujets de Napoléon Aubin qui ont été retrouvés, six ont été choisis pour le catalogue. D'autres omissions ont été inévitables. Certaines estampes ne sont connues que par des mentions contemporaines à leur publication, car aucune impression n'a été retrouvée à ce jour. Parmi celles-ci, un portrait du père Jean Joseph Casot, S.J. dont la mise en vente fut annoncée dans la *Gazette de Québec* du 20 novembre 1800 "dans quelques impressions du premier tirage (...) également quelques épreuves". Il serait très intéressant de retrouver cette estampe et de déterminer si elle fut gravée à Québec d'après un portrait par Pierre Noël Violet, ou si elle a été importée d'Angleterre. Aucun sujet illustré n'a été attribué à François Michel Létourneau, qui grava *Une nouvelle carte du Canada* pour l'*Almanack de Québec* de 1791. La *Gazette de Québec* du 26 avril 1810 rapportait que J.D. Turnbull de Montréal allait graver un portrait du général Thomas Craig, mais c'est tout ce que nous savons de Turnbull. Un beau portrait à l'aquatinte de Craig, importé d'Angleterre en 1811, a pu obliger Turnbull à annuler son projet. Certaines

lithographies par Samuel Oliver Tazewell dont il fut question au début des années 1830 n'ont pas été retrouvées; les sujets manquants comprennent une caricature de mode et le portrait d'un porc énorme. *Lithographic View of the Temperance Pic-Nic Held on the Montreal Mountain*, dont Bourne annonçait la mise en vente dans le *Montreal Transcript* du 26 août 1841, n'a pas été retrouvé, mais on le retracera sûrement dans un album quelconque.

Bien que nous ayons choisi de traiter de quelques estampes dont le lieu d'impression n'est pas encore pleinement documenté (par exemple la gravure à l'eau-forte par James Peachey et celle réalisée par Sir Alexander Croke), d'autres oeuvres furent passées sous silence à regret, car nous ne connaissons pas avec certitude la date et le lieu d'exécution. Deux petits portraits de chefs indiens, dont on a dit qu'ils furent gravés à l'eau-forte par Elizabeth Gwillim Simcoe vers 1793–94, font partie de cette catégorie. L'un d'eux est de composition identique à un dessin par Henry Hamilton, gouverneur loyaliste de Détroit et plus tard lieutenant-gouverneur de Québec. Aucun argument raisonnable n'a été avancé à l'appui du fait que Mme Simcoe ait exécuté des estampes pendant son séjour au Canada, et il semble plus probable qu'elle ait gravé les portraits à l'eau-forte, ou les ait fait graver, après son retour en Angleterre.

Les estampes publiées au Canada n'étaient pas nécessairement imprimées ici. Deux vues de Halifax gravées sur acier, d'après J.S. Clow, furent publiées par un libraire et importateur d'estampes en cette ville. Elles furent gravées par un certain W. Douglas, qui n'a pas été identifié en tant qu'estampier de la Nouvelle-Écosse. Une vue lithographique au charme naïf et vigoureux de Hunterstown Mills, Rivière-du-Loup, ne paraît pas au catalogue, car le lieu et la date d'impression n'ont pas été certifiés; même si la lithographie est rare, le même sujet fut publié en gravure sur bois dans *Ballou's (Gleason's) Pictorial Drawing Room Companion*, Boston, 10 juin 1854.

Nous avons choisi 1850 comme date limite à cette étude car peu après, le matériel illustré inonda le marché avec l'avènement des illustrations de livre et de journal gravées sur bois, avec le développement de la chromolithographie et avec le perfectionnement d'un certain nombre de nouvelles techniques d'impression qui ont mené à la photo-gravure.

Cette enquête a permis d'identifier approximativement 100 images tirées séparément, imprimées au Canada avant 1850. Ce chiffre ne comprend pas les rares illustrations de magazine inscrites dans ce catalogue. Nous prévoyons et espérons que beaucoup d'autres exemples des premières estampes canadiennes seront retrouvés grâce à cette première enquête sur le sujet.

Outre les renseignements tirés de l'examen des estampes, les informations les plus utiles ont été trouvées dans les mains courantes des imprimeurs et dans les journaux anciens. La main courante de la papeterie Neilson à Québec (les Neilson étaient également imprimeurs et éditeurs) enregistre des ventes de janvier 1793 à janvier 1794 (coll. APC). Ses quelques pages mettent en corrélation les noms de citoyens en vue avec ceux d'artistes et de graveurs. Dans une ville de moins de 9,000 âmes, la plupart de ces clients se connaissaient probablement. Dans les écritures, l'on trouve des noms familiers: le duc de Kent (no 15 du cat.) achète du papier écolier, des plumes, des plumes d'oie et de la cire à cacheter; François Sarrault, distributeur montréalais des Neilson, commande quelques impressions d'un portrait gravé (no 7 du cat.); George Pownall commande l'impression de 150 placards illustrés (no 9 du cat.); l'artiste James Peachey (no 1 du cat.) effectue le modeste achat d'une feuille de papier et d'un crayon à mine de plomb; le marchand et artiste amateur John Painter (no 2 du cat.) achète des volumes de magazines européens; l'arpenteur général Holland (no 1 du cat.) fait l'acquisition d'une méthode de lecture, et le célèbre pelletier Joseph Frobisher achète des cartes à jouer.

Les journaux anciens contiennent plusieurs renseignements pertinents sur la publication d'estampes au Canada. Les commentaires éditoriaux et les annonces des imprimeurs permettent de documenter les dates de parution, les prix et les raisons de la publication d'environ la moitié des estampes étudiées. Ainsi, l'on avait déjà cru que les six vues de Montréal par James Duncan avaient paru vers 1849, mais une annonce stipule qu'elles étaient prêtes à être mises en vente en deux parties, en octobre 1843 et en janvier 1844. Ces lithographies se vendaient cinq shillings chacune, et l'artiste était également l'éditeur —détail qui n'apparaissait pas sur les estampes. D'autres annonces donnent une idée des activités variées des estampiers locaux. Adolphus Bourne employa un autre imprimeur, Thomas Ireland, de 1837 environ à 1846 (*Montreal Transcript*, 2 mai 1846). En 1837, Bourne devint également un agent de Burton & Edmonds, graveurs de billets de banque de New York (*Montreal Transcript*, 30 mars 1837), et il engagea un orfèvre de premier ordre en 1839 (*Montreal Transcript*, 16 nov. 1839).

De 1792 à 1830, les images illustrées furent reproduites en gravures ou en eaux-fortes. Les gravures furent exécutées à la ligne ou au pointillé, ou en utilisant les deux techniques, et les eaux-fortes furent exécutées au trait, ou en combinant la ligne et l'aquatinte. Aucun des premiers graveurs ne semble avoir utilisé le procédé mezzotinto.

La ville de Québec fut le premier centre au Canada à publier des estampes illustrées en feuille séparée. À partir de 1792, Samuel Neilson engagea des graveurs pour exécuter des vues et des portraits, qui étaient tirés séparément ou donnés en prime avec ses publications. Quand nous en saurons plus long sur les eaux-fortes de 1781–85 de James Peachey, l'histoire de l'estampe illustrée canadienne commencera peut-être une décennie plus tôt. Seules dix estampes de l'étude sont antérieures à 1800. Il s'agit de gravures à la ligne et d'eaux-fortes petites, souvent grossièrement exécutées par des graveurs professionnels, et de deux aquatintes atypiques réalisées par un fonctionnaire britannique. Elles furent créées pour édifier et renseigner le spectateur, et leur contenu est représentatif des thèmes d'estampe tout au long de la période étudiée: vues urbaines, paysages et portraits, scènes didactiques, événements européens de l'heure, et un placard politique. Après 1800, les Neilson semblent avoir perdu tout intérêt pour la publication de gravures illustrées et à partir de cette époque jusqu'en 1830, les estampiers semblent avoir peu pratiqué dans le Bas-Canada.

Entre 1815 et 1822, le centre d'intérêt se déplace en Nouvelle-Écosse, où quelques graveurs produisent certaines de plus belles estampes. Dès 1775, la première illustration de livre fut publiée à Halifax, important port de mer et ville de garnison. Il s'agit d'une vue de Halifax gravée sur bois parue dans *Nova Scotia Calender or an Almanack for 1776* de A. Henry (Tremaine 1952, n° 195). Les estampes les plus remarquables publiées à Halifax en feuille séparée sont une série de quatre vues à l'aquatinte conçues, gravées à l'eau-forte, imprimées en couleur et publiées par John Elliott Woolford (n°s 17–20 du cat.), un artiste au service de Lord Dalhousie. Ce sont des estampes exécutées de façon exceptionnelle pour l'époque, et elles ne furent jamais surpassées au Canada. L'oeuvre du graveur Charles W. Torbett est plus caractéristique des services commerciaux disponibles à Halifax et est, au mieux, techniquement bien réalisée. Les scènes gravées à l'eau-forte par le juge Croke (n° 13 du cat.), si elles furent vraiment exécutées en Nouvelle-Écosse, représentent une vision européenne de la province. En fait, sa vue *The Red Mill, Dartmouth* est empruntée à une eau-forte de Rembrandt.

Pendant les années 1820, quelques graveurs ont produit des sujets illustrés à Québec et à Montréal. Le plus remarquable est celui de James Smillie, fils d'un joaillier et orfèvre de Québec. Il se bâtit vite une renommée à l'étranger et partit pour les États-Unis en 1830. Les vues de Montréal de 1830 (n°s 28–33 du cat.) gravées par William S. Leney représentent un moment important pour la gravure sur cuivre au Canada; elles ont paru juste au moment où la lithographie commençait à remplacer la gravure comme mode de reproduction d'images. Après 1830, les seules gravures recensées sont quelques portraits par Hoppner Meyer (n° 70 du cat.), et une série de vues de Montréal par Adolphus Bourne (n°s 82–85 du cat.), parues au début des années 1840.

Dans les années 1820, il n'y avait aucune firme lithographique commerciale au Canada bien que les centres de garnison de Québec et de Frédéricton avaient des presses lithographiques appartenant au gouvernement et qui servaient à des fins officielles. En 1831, des lithographes se sont lancés en affaires presque simultanément à Montréal et à Kingston. À partir de cette date, l'impression de matériel illustré augmenta de façon spectaculaire; le nombre d'estampes parues de 1831 à 1850 représente plus du double des estampes imprimées de 1792 à 1830. Même si cette nouvelle production est attribuable en partie à la demande d'une société stable et en pleine croissance, elle fut également favorisée par l'introduction d'une nouvelle technique d'impression plus facile.

Alors que l'art de la gravure ou de l'eau-forte sur planches de métal nécessitait une formation spécialisée, le dessin au crayon sur pierre lithographique ressemblait beaucoup au dessin sur papier, d'où l'intérêt de la lithographie pour les artistes et les amateurs, comme pour les estampiers professionnels. De nombreuses autres caractéristiques de la lithographie aidèrent à populariser ce procédé d'impression. Un plus grand nombre d'impressions pouvait être tiré d'une pierre lithographique sans montrer de traces d'usure. Une lithographie pouvait être imprimée en moins de temps et à meilleur compte qu'une gravure. Le procédé de report du dessin sur un papier traité et l'application de cette image directement sur la pierre évitait même la nécessité d'inverser l'image. La reproduction de l'écriture manuscrite en était d'autant plus facile. En conséquence, les éditeurs commencèrent à inclure des illustrations dans les livres et les périodiques, et les artistes reproduisirent leurs propres peintures en estampes. Certaines des premières lithographies sont

mal encrées, ou mal reportées, mais même les estampiers les plus amateurs se débrouillaient pour reproduire des images déchiffrables.

Dès les années 1830, Montréal était devenu le centre le plus actif en impression d'estampe illustrée. Entre 1830 et 1850, ses imprimeurs ont publié au moins trente-cinq gravures et lithographies en feuilles séparées. À Québec, Napoléon Aubin imprima quelques seize lithographies, et les artistes amateurs ont exécuté presque autant de sujets en feuilles séparées. Au contraire, seules deux lithographies imprimées dans les provinces maritimes après 1830 ont été retrouvées. L'industrie florissante de l'impression d'estampes en Nouvelle-Angleterre a détourné des Maritimes certaines des plus belles oeuvres. Des artistes comme William Eager et lady Mary Love, qui dessinèrent tous deux sur pierre lithographique, firent imprimer leurs vues à Boston.

L'impression illustrée n'a pas commencé dans le Haut-Canada (Ontario), la dernière province colonisée dans la période couverte par cette étude, jusqu'à ce que Samuel Oliver Tazewell construise une presse lithographique à Kingston en 1830. Avant 1835, il expérimenta également l'impression sur pierre à chaux locale, et publia certaines productions réellement novatrices à Kingston et plus tard à Toronto. Ses modestes estampes ne purent lui assurer un gagne-pain, et de 1835 à 1842, pratiquement aucune vue tirée séparément ne fut imprimée dans le Haut-Canada. Néanmoins, dès 1850, au moins vingt lithographies avaient été imprimées en feuilles séparées dans la province, et la plupart d'entre elles furent publiées à Toronto.

Les premières lithographies canadiennes sur pierre de teinte, ou teintée, que nous ayons relevées sont les vues de Montréal de James Duncan (nos 74–76 du cat.), imprimées par George Matthews en 1843. L'utilisation d'une seconde pierre, ou pierre de teinte, ajoute un arrière-plan d'une chaude couleur chamois ou crème à l'image noire. Dès 1850, la lithographie en trois couleurs avait fait son apparition, mais la chromolithographie à plusieurs couleurs ne fut pas utilisée sur des illustrations en feuilles séparées avant le milieu des années 1850.

Entre 1831 et 1845, la publication d'estampes tirées séparément a connu sa période la plus productive au Canada. De 1845 à 1850, cette production connut un déclin sensible: l'on a publié deux fois moins d'estampes que dans les cinq années précédentes, facteur qui peut être relié en partie à la récession économique de la fin des années 1840.

L'examen des nombreuses impressions d'un même sujet dans différentes collections s'avéra fort utile pour l'étude des caractéristiques physiques des estampes. Le terme *impression* est utilisé pour décrire chaque feuille de papier ayant reçu l'empreinte de l'image d'une planche ou d'une pierre. Il est plus précis que le mot *copie,* qui pourrait également s'appliquer à une imitation ou à une reproduction ultérieure d'une image imprimée, comme une photographie ou une illustration d'un livre moderne.

La comparaison entre plusieurs impressions d'un même sujet a permis de trouver l'existence d'*états* et de *variantes* de l'estampe. Un changement dans l'état est toute retouche faite à l'image ou aux lettres sur la planche de cuivre ou la pierre lithographique. Par exemple, James Smillie grava à l'eau-forte une vue du *Quebec Driving Club* (no 24 du cat.) montrant un parc désert dans le centre de la composition. Il imprima un certain nombre d'impressions de la scène, connues comme le *premier état* de cette estampe. Un nombre presque égal d'impressions d'un *second état* a été retrouvé, montrant que Smillie avait regravé à l'eau-forte une partie de la planche en ajoutant deux couples flânant dans le parc. Ce changement fut probablement effectué pour rendre la composition plus intéressante.

Adolphus Bourne corrigea la gravure des toges portées par deux étudiants dans une scène de rue de Montréal (no 84 du cat.). Ce changement a dû être effectué au cours de la première étape de l'impression de la vue, car de nombreuses impressions du *second état* sont connues, tandis que seules quelques rares impressions du *premier état* furent retrouvées.

Levi Stevens effectua des retouches importantes à son portrait du duc de Kent (no 15 du cat.), y compris l'addition de son nom en tant que graveur sur la planche. Certaines modifications dans l'état furent effectuées plusieurs années après la gravure originale de la planche. Le changement de titre apporté à la planche de cuivre de la *St. George's Society* (no 16 du cat.) fut probablement exécuté vers 1848, presque trente ans après la première publication de l'estampe.

Le terme *variante* a été utilisé dans ce catalogue pour identifier un même sujet, reproduit à partir de pierres *différentes* à l'époque de l'impression initiale. Les variantes sont presque toujours des lithographies, probablement parce que la pierre friable se cassait souvent avant qu'un tirage complet du sujet soit imprimé. Le lithographe dessinait alors le même sujet sur une seconde pierre, et continuait l'impression. Inévitablement, la deuxième ébauche montrait des changements de composition

mineurs, et l'on peut donc déterminer si une seconde pierre a été utilisée. D'autres difficultés d'ordre technique rencontrées lors de la première impression, auraient pu forcer le lithographe à poncer la pierre et l'utiliser pour imprimer un variante de la même image.

Ainsi, deux versions de la lithographie de Samuel Tazewell du pont Chaudière (n° 39 du cat.) existent, et elles sont reliées dans différentes copies de la même brochure de 1832. L'une des variantes ne porte pas de titre et dégage les contours des lattes du pont; l'autre porte le titre en entier, mais néglige les lattes, et le dessin des rochers et de l'eau diffère. Ce sont en réalité deux impressions différentes, mais les deux variantes étaient destinées à la même fin—illustrer le pont pour une brochure particulière.

La plupart des estampes tirées avant 1850 furent imprimées avec une seule couleur, habituellement le noir. Seul un tout petit nombre d'estampes furent coloriées à la main au moment de la parution. À cause du doigté de certains coloristes, il est difficile de déterminer avec certitude si le coloriage à la main est contemporain de l'estampe; un mauvais coloriage a pû être appliqué aux estampes par des collectionneurs amateurs à n'importe quelle date.

En général, les impressions acquises de longue date par des institutions sont plus souvent retrouvées dans leur état original en noir et blanc. Les estampes qui ont changé de main plus souvent, allant et venant entre les vendeurs d'estampes et les propriétaires privés, étaient plus susceptibles de subir un coloriage qui les rendraient plus attrayantes à l'acheteur. Pendant tout le XIXᵉ siècle et au début du XXᵉ siècle, les vendeurs d'estampes de Londres et de New York employaient des coloristes qui pouvaient imiter l'ancien coloriage.

Certaines épreuves, cependant, sont coloriées de façon uniforme dans toutes les impressions connues (telle la série de vues de Montréal de 1830, nᵒˢ 28–33 du cat.). L'on peut donc supposer qu'elles furent coloriées au moment de la publication. D'anciennes annonces offrent des estampes vendues en noir et blanc, ou, pour un léger supplément, en couleur. D'autres estampes sont décrites au moment de la parution comme "aptes à la couleur". En 1845, les lithographes Matthews & McLees de Montréal étaient à la recherche d'une jeune fille pour colorier les estampes (*Pilot,* Montréal, 25 nov. 1845). On fournissait parfois un guide au coloriste. Un procédé de coloriage soigné et uniforme, probablement réalisé au moment de la parution, a été remarqué dans le portrait gravé du général

Sherbrooke (n° 14 du cat.), dans les vues de Montréal de 1830 citées plus haut, et dans *Quebec Volunteers* (n° 58 du cat.). Bien que les scènes de Montréal de 1843–44 d'après James Duncan (nᵒˢ 74–79 du cat.) aient été les premières lithographies canadiennes imprimées avec des pierres de teinte, on les retrouve habituellement coloriées à la main, plus ou moins habilement. Les deux lithographies de D'Almaine (nᵒˢ 55–56 du cat.) sont légèrement esquissées, donnant à la composition l'aspect d'un simple contour pour le coloriste, probablement l'artiste dans ce cas particulier.

Certains sujets furent tirés à la fois sur du papier ordinaire et du papier plus fin, y compris du papier bible. L'utilisation d'un papier de meilleure qualité produisait une image plus nette. Le prix variait également selon le type de papier. Les estampes étaient parfois tirées en monochrome ou avec un arrière-plan ou une bordure de pierre de teinte, pratique probablement adaptée à deux prix, ordinaire ou de luxe. Quand les filigranes varient d'une impression à l'autre de la même estampe, il est permis de supposer que les réserves de papier se sont épuisées et que l'on a continué le tirage sur un papier différent.

Pendant le XIXᵉ siècle, les estampes étaient souvent encadrées comme les peintures à l'huile. C'est-à-dire qu'elles étaient rognées et encadrées de façon à ne montrer que l'image, ou bien montées sur toile et tendues avant l'encadrement. Cette pratique faisait souvent perdre une partie ou toutes les lettres, et dans certains cas, un exemple d'estampe non rognée n'a été retrouvé qu'après vérification d'un certain nombre d'impressions.

L'intensité de la ligne imprimée dans les gravures diffère selon la profondeur du sillon pratiqué dans la planche de métal, l'humidité du papier lors de l'impression, et le nombre de tirages issus de la planche. Les premières impressions sont claires et distinctes, alors que les dernières présentent un affaiblissement marqué de l'image imprimée. La plupart des impressions de la série de vues de Montréal de 1830 (nᵒˢ 28–33 du cat.) portent peu de traces d'usure de la planche; mais les gravures de 1843/44 de Montréal par Adolphus Bourne (nᵒˢ 82–85 du cat.), publiées à grand tirage, dénotent souvent des signes d'usure prononcée.

Bien que le tirage original d'un sujet quelconque soit encore peu documenté, les annonces montrent clairement que le tirage de plusieurs estampes se faisait en fonction de leur distribution aux souscripteurs. Certaines estampes ont pu être tirées à nouveau, sur demande. Une écriture dans la main courante de l'imprimeur constitue le seul régistre précis sur le nombre d'estampes tirées.

Seules deux impressions du placard annonçant la mort de Louis XVI (n° 9 du cat.) ont été retrouvées à ce jour, mais nous savons grâce à la main courante des Neilson que 150 impressions furent émises pour George Pownall, et que quelques impressions furent vendues à d'autres clients.

Pour certaines estampes, on ne retrouve qu'une ou deux impressions connues. Le papier de qualité médiocre si souvent utilisé a causé la détérioration de plusieurs estampes. L'habitude de fixer les premières estampes aux murs, sans encadrement, a probablement endommagé d'innombrables sujets. Les estampes gardées dans des portefeuilles ou des tiroirs ont moins souffert de l'exposition à la lumière, mais elles risquaient plus souvent d'être jetées avec d'autres papiers quand les familles se dispersaient.

La liste des "impressions retrouvées" dans les collections publiques, qui apparaît à la fin de chaque inscription du catalogue, se veut une aide au lecteur intéressé. Elle est loin d'être complète, mais elle donnera une idée du nombre d'impressions de chaque sujet étudié. Plusieurs estampes ont également été vues dans des collections privées que nous n'avons pas inscrites.

Les vues urbaines étaient de loin les sujets les plus appréciés dans les estampes canadiennes. Cette catégorie comprend des panoramas, des scènes de rue et des études de bâtiments individuels. Quarante-six inscriptions de ce catalogue sont des vues urbaines. En deuxième rang de popularité venait le portrait. Des collègues, des admirateurs et des institutions pouvaient acheter une image représentant des membres importants de la société tels les membres du clergé, les fonctionnaires, les monarques et les généraux. Dix-neuf portraits sont catalogués et d'autres ont été recensés. Les paysages généraux comptent pour dix de nos inscriptions, et les scènes de randonnée ou de genre similaire suivent de près dans la faveur du public. D'autres thèmes apparaissent en nombre plus réduit, et comprennent des images de travaux publics telles de nouveaux ponts, des allégories, et les événements européens de l'heure. Les estampes religieuses furent rarement retrouvées dans les collections publiques, mais ont pu être publiées plus fréquemment que ne l'indique cette étude. Toutefois, les images de saints étaient habituellement importées de l'étranger. Les illustrations de couvertures de partitions sont rares avant 1850. Les sujets d'histoire naturelle illustraient généralement des livres, tout comme les planches de mode et les illustrations techniques. Les caricatures sont mentionnées dans un certain nombre

d'anciennes sources, et constituent un domaine intéressant pour une recherche ultérieure. Seules deux scènes d'intérieur, dépeignant des événements communautaires, ont été retrouvées. Il est étonnant de constater que les points saillants de l'histoire, guerres et batailles, les exploits des pelletiers et des explorateurs, et les scènes de la vie des autochtones n'ont pas fait partie du répertoire des estampiers canadiens avant 1850.

Les noms qui apparaissent dans l'inscription ou "lettre" dans le bas des estampes révèlent des exemples d'associations parmi les artistes, les imprimeurs et les éditeurs. L'une des premières vues de Québec gravée localement (n° 2 du cat.) porte, avec son titre, la description de trois domaines de participation: *J. Painter Pinxit* (l'a peinte), *J.G. Hochstetter Sculpt* (l'a gravée), et *S. Neilson Execut* (l'a publiée). La reproduction de l'estampe était généralement issue d'une collaboration. L'artiste amenait son dessin original ou sa peinture à un artisan, qui gravait le dessin sur cuivre ou le dessinait sur pierre. L'opérateur de la presse encrait alors la pierre ou la planche et effectuait l'impression; ce rôle pouvait être rempli par le dessinateur, le propriétaire de la presse ou l'un de ses employés. Les frais étaient assumés par l'éditeur, qui vendait alors l'estampe. Il arrivait parfois que l'artiste, l'imprimeur et l'éditeur soient une seule et même personne, comme dans le cas de John Elliott Woolford et de Robert Field.

Les noms de quarante graveurs, ou dessinateurs lithographiques, apparaissent sur les estampes cataloguées. Seize d'entre eux étaient graveurs ou lithographes de profession, treize étaient artistes de profession ou de formation, cinq étaient des artistes amateurs et quatre étaient arpenteurs-géomètres. À cette époque d'immigration et de colonisation, il n'est pas étonnant de constater que presque tous les imprimeurs étaient nés et formés à l'étranger.

Les inscriptions sur les estampes ne révèlent pas toujours qui a rempli les différents rôles dans le processus de production. Adolphus Bourne, par exemple, qui était imprimeur et propriétaire d'une presse, employait d'autres imprimeurs, mais il a rarement inclus leurs noms au bas de l'estampe. Certaines de ses estampes portaient simplement l'inscription *Bourne*. Il publia lui-même plusieurs estampes, mais une fois au moins, une paire de sujets fut commandée (et vraisemblablement commanditée) par le curé de Beloeil, qui ne fut pas cité comme éditeur (n°s 64–65 du cat.). Quand le nom d'un artiste était mentionné dans les lettres, Bourne ne spécifiait pas si le

peintre de la composition originale était également le dessinateur lithographique (celui qui avait dessiné l'image sur la pierre).

Les artisans engageaient souvent des assistants, et n'étaient donc pas toujours les véritables estampiers des vues et portraits qui portent leurs noms. Samuel et John Neilson de Québec, et Hugh Scobie de Toronto, étaient des imprimeurs plutôt que des artisans, et ils ne participèrent pas à l'exécution des estampes qu'ils publièrent. Environ la moitié des estampes de ce catalogue furent publiées par des imprimeurs professionnels. Un autre quart de total fut publiée par des artistes. Les églises, les agences gouvernementales, les clubs privés et les institutions de bienfaisance furent également éditeurs.

Tout au long de cette période jusqu'en 1850, les estampes ont été exécutées tant par des professionnels que par des amateurs, surtout avant 1840. L'oeuvre de la plupart des imprimeurs professionnels dépendait des demandes pour des images spécifiques, fournies par des artistes et financées par une souscription avant la vente ou par une institution ou un commerce. Les imprimeurs et les artistes devaient être polyvalents pour gagner leur vie. Robert Sproule fit paraître une annonce comme miniaturiste, mais il a également travaillé comme dessinateur lithographique, il a peint des stores transparents et donné des leçons de dessin. Pendant vingt ans, l'imprimeur Adolphus Bourne a gagné sa vie comme marchand de faïence et de verre. Aucun des premiers graveurs et lithographes n'aurait pu assurer son gagne-pain sans les commandes de travaux de ville des maisons de commerce. Malgré le patronage de Lord Dalhousie et le fait que son oeuvre ait mérité un prix à Québec, James Smillie quitta cette ville pour New York dans l'espoir de gagner dix dollars par semaine comme graveur de reproductions.

Les artistes amateurs de talent —habituellement des aquarellistes britanniques— ont également gravé, réalisé des eaux-fortes ou dessiné sur pierre lithographique en tant que forme d'art. Leurs estampes tirées à titre personnel comptent parmi les plus belles oeuvres anciennes, mais elles sont aussi les plus difficiles à documenter, car ces amateurs négligeaient souvent d'inscrire leur nom, la date et le lieu de publication sur leurs oeuvres. Par conséquent, nous ne connaissons pas les auteurs des lithographies du *Quebec Driving Club* (nos 50–53 du cat.). Même si les charmants croquis des *Quebec Volunteers* (no 58 du cat.) ont presque certainement été dessinés par Sir James Hope, les imprimeurs ont emprunté des pseudonymes. L'eau-forte du juge Croke (no 13 du cat.) ne fut pas datée, et James Peachey (no 1 du cat.) n'a pas indiqué le lieu de publication de ses eaux-fortes au trait. La plupart des imprimeurs amateurs travaillaient dans les centres de garnison de Québec et de Halifax, alors que Montréal et Toronto attiraient le plus grand nombre de graveurs et de lithographes professionnels.

On dit souvent que l'estampe est la peinture du pauvre. À une époque où une huile sur toile se vendait à £10 et plus, on pouvait se procurer les gravures et les lithographies pour quelques shillings. Leur prix raisonnable et leur caractère multiple a permis à une plus large couche de population de posséder et de jouir d'images significatives de leur propre communauté. Aujourd'hui, ces vues et ces portraits rappellent plusieurs aspects de la vie des débuts du Canada; ses contours physiques, ses goûts artistiques, les problèmes sociaux courants et les événements historiques; bref, une histoire visuelle sélective du passé. Malgré plusieurs désavantages, comme la population réduite, le manque d'équipement et d'information technique et la concurrence des estampes importées, une poignée d'hommes ont travaillé avec enthousiasme et ingéniosité pour produire les premières images imprimées au Canada.

Catalogue entries / Inscriptions au catalogue

Explanatory notes / Notes explicatives

Catalogue entries are in chronological order, as far as possible. All letters have been transcribed as they appear on the prints, with titles in bold face and other letters in italics. The original titles have not been translated. When a title is lacking, a descriptive title has been enclosed in brackets. Measurements are given in millimetres, height before width, for *Subject, Plate* (for engravings), *Paper,* in that order.

At the end of each entry are listed IMP. ILL. (impression illustrated), IMPS. LOCATED (impressions located), and REFS. (references). Dates that appear with an oblique stroke between them, for example, 1789/90, indicate that the date is not certain and is either 1789 or 1790.

The references for newspapers and some books and pamphlets are given fully with the text. Manuscript references from various institutions are also cited with each entry. Other references given in short form may be found fully described in the *References* at the end of the catalogue. A list of *Selected Readings* on Canadian prints is given separately.

Additional notes to second printing

This catalogue was written to accompany an exhibition of prints from eighteen different collections. The assembling of the prints for exhibition, after the catalogue had gone to press, provided a first opportunity to examine in detail and compare some of the rarest prints. This close study revealed that many copperplate prints described by early printmakers as "engraved" are in fact mainly etched. Thus entries 2, 6, 8-11, 14-16, 22, 27-33, 70, and 82-85 should be recorded as etchings. In addition, the following errata have been noted:

p. xxviii Add: MND Musée de l'église de Notre-Dame, Montréal.
p. 3 Line 6, impressions noted are in PAC and ROM, not in BL. REFS., BL should read BM.
p. 27 Par. 2 and 3 and IMPS. LOCATED, British Library and BL should read British Museum and BM.
p. 49 REFS., Twyman 1970, p. 33 (not p. 22).
p. 119 IMPS. LOCATED, subject in PAC is a drawing.
p. 159 Par. 2, line 2, signature should read (P. E. Cro...?).
p. 209 The English lithograph "The Hermitage" by W. P. Kay after E. N. Kendall was not included in *N.S. & N.B. Land Co.* booklet, although it was issued about the same period.
p. 240 Under TOOLEY, RONALD VERE, add citation *English books, with coloured plates, 1790-1860.* London: Batsford, 1954.

Les inscriptions au catalogue sont en ordre chronologique, dans la mesure du possible. Toutes les lettres ont été transcrites telles qu'elles apparaissent sur les estampes; les titres sont en caractères gras et les autres lettres en italique. Les titres originaux n'ont pas été traduits. Quand il n'y a pas de titre, un titre descriptif est inclus entre parenthèses. À moins d'indication contraire, toutes les estampes sont sur papier vergé. Les mesures sont données en millimètres, la hauteur avant la largeur, pour l'*image;* la *planche* (pour les gravures); le *papier,* dans l'ordre.

À la fin de chacune des inscriptions, l'on trouve les abréviations suivantes: IMP. ILL. (impression illustrée), IMPS. RETROUVÉES (impressions retrouvées), et RÉF. (références). Les dates séparées par un trait oblique, par exemple 1789/90, indiquent qu'on n'a pu déterminer avec certitude s'il s'agissait de l'une ou de l'autre date.

Les références tirées des journaux et de certains livres et brochures sont données au complet dans le texte. Les références tirées de manuscrits de différentes institutions sont également citées avec chaque inscription. D'autres références données en abrégé sont décrites au complet dans les *références* à la fin du catalogue. Une liste de *lectures choisies* sur les estampes canadiennes est fournie séparément.

Addenda au deuxième tirage

Le présent catalogue a été rédigé pour accompagner une exposition d'estampes provenant de dix-huit collections différentes. Le rassemblement des estampes en vue de leur exposition, une fois le catalogue mis sous presse, a fourni la première occasion d'examiner en détail et de comparer les estampes les plus rares. Cette étude méticuleuse a révélé que bien des estampes sur planche de cuivre que les premiers estampiers présentaient comme "gravures" sont en fait des eaux-fortes. C'est ainsi que les inscriptions 2, 6, 8-11, 14-16, 22, 27-33, 70 et 82-85 doivent être enregistrées à titre d'eaux-fortes. On a relevé en outre les errata suivants:

p. xxviii Ajouter: MND Musée de l'église de Notre-Dame, Montréal.
p. 3 Ligne 9, les impressions signalées sont des APC et du ROM, non du BL. RÉF., au lieu de BL lire BM.
p. 27 Par. 2 et 3 et IMP. RETROUVÉES, au lieu de *British Library* et BL lire *British Museum* et BM.
p. 49 RÉF., Twyman 1970, p. 33 (et non p. 22).
p. 119 IMP. RETROUVÉES, le sujet des APC est un dessin.
p. 159 Par. 2, ligne 2, la signature doit se lire (P. E. Cro...?).
p. 209 La lithographie anglaise *The Hermitage* de W.P. Kay d'après E. N. Kendall ne fait pas partie de la brochure *N.S. & N.B. Land Co.* bien qu'elle ait été publiée vers la même époque.
p. 240 Sous la rubrique TOOLEY, RONALD VERE, ajouter la citation *English books, with coloured plates, 1790-1860.* London: Batsford, 1954.

Abbreviations for institutions / Abréviations des institutions

ANQ	Archives nationales du Québec, Quebéc
AO	Archives of Ontario / Archives de l'Ontario, Toronto
APC	Archives publiques du Canada, Ottawa
APNE	Archives publiques de la Nouvelle-Écosse, Halifax
ASQ	(Musée et) Archives du Séminaire de Québec, Québec
BL	British Library in the British Museum, London
BN	Bibliothèque Nationale, Paris
BNC	Bibliothèque nationale du Canada, Ottawa
BNQ	Bibliothèque nationale du Québec, Montréal
BPO	Bibliothèque du Parlement, Ottawa
BVMG	Bibliothèque de la ville de Montréal (Collection Gagnon)
CCLL.DLR.UMcG	Collection de Canadiana Lawrence Lande dans le Département des livres rares et des collections spéciales, université McGill
CHRGB	Centre hospitalier Robert-Giffard, Beauport
CM	Collingwood Museum
CR	Château Ramezay, Montréal
GHH	Government House, Halifax
LLNS	Legislative Library of Nova Scotia, Halifax
LPO	Library of Parliament, Ottawa
McC	McCord Museum / Musée McCord, Montréal
McG.RBD.LR	The Lawrence Lande Collection of Canadiana in the Department of Rare Books and Special Collections, McGill University Libraries
McG.RBD.PR	The Print Room in the Department of Rare Books and Special Collections, McGill University Libraries
MNB	Musée du Nouveau-Brunswick, Saint John
MNE	Musée de la Nouvelle-Écosse, Halifax
MORSE	William Inglis Morse Collection, Dalhousie University, Halifax
MTL	Metropolitan Toronto Library
NBM	New Brunswick Museum, Saint John
NHS	Niagara Historical Society, Niagara-on-the-Lake
NLC	National Library of Canada, Ottawa
NSM	Nova Scotia Museum, Halifax
NYPL	New York Public Library, New York City
PAC	Public Archives of Canada, Ottawa
PANS	Public Archives of Nova Scotia, Halifax
RBUMcG	La Réserve des Bibliothèques, université McGill
ROM	Royal Ontario Museum, The Sigmund Samuel Collection in the Canadiana Department
THB	Toronto Historical Board
UCC	Upper Canada College, Toronto
ULQ	Université Laval, Québec
UNB	University of New Brunswick, Fredericton
UWO	University of Western Ontario, London

The Catalogue / Le Catalogue

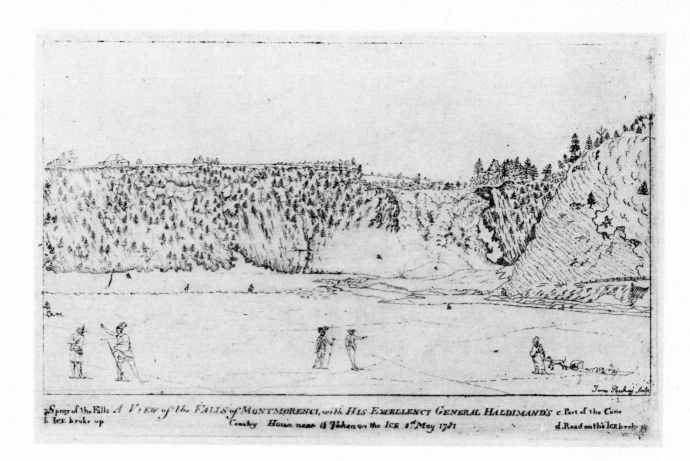

1 A View of the Falls of Montmorenci, with His Excellency General Haldimand's Country House near it Taken on the Ice 1st May 1781

a Spray of the Falls **c Part of the Cone**
b Ice broke up **d Road on the Ice broke in**

James Peachey Sculp. (in subject, l.r. / dans l'image, en bas à dr.)

Etching / Eau-forte
Copperplate / Planche de cuivre, 126 × 200
Impression struck 1979 / Tirage 1979, 110 × 196 (subject / image)
Possibly Quebec, c. 1781–84 / Peut-être Québec, vers 1781–84

James Peachey (act. c. 1773–97) worked variously as a draughtsman, surveyor, artist, and British officer, and he is known to have been in North America for the periods from about 1773 to 1775, 1780/81 to 1784, and 1788 to 1795/97. Peachey's patron, General Sir Frederick Haldimand (1718–91), built the country house visible in this

James Peachey (act. vers 1773–97) fut tour à tour dessinateur, arpenteur-géomètre, artiste et officier britannique, et l'on sait qu'il a vécu en Amérique du Nord pendant les périodes allant d'à peu près 1773 à 1775, de 1780/81 à 1784, et de 1788 à 1795/97. Son protecteur, le général Sir Frederick Haldimand (1718–91), a cons-

view during his term as governor-in-chief of Canada from 1778 to 1786. Not surprisingly, Montmorency Falls and vicinity are prominent among Peachey's Canadian subjects. These works include nine outline etchings by the artist, of which a mere thirteen contemporary impressions are known to exist (colls. BL, PAC, ROM). Peachey sought to produce the effect of highly finished watercolours when colouring the etchings, and he titled, signed, and/or dated them in ink. The approximate sizes of the prints are either 310 × 455 or 430 × 610. Each impression also bears an etched signature followed, in most cases, by the etched date(s) 1781, 1782, 1783, and/or 1784, which coincide with Peachey's years in Canada.

In recent years, a copperplate inset in the top of a small wooden box, used as a decorative piece, has come to light in southwestern Quebec. The view illustrated here was printed from this copperplate in 1979 for this study, since no 18th-century impressions have been located. A highly finished watercolour and a large-scale etching of the same composition are in the collection of the Public Archives of Canada. Both are inscribed in ink as having been taken on the *1st May 1781* and the large etching is signed in the plate *James Peachey Sculpt. 1782*. The earlier date was likely meant to indicate the date of taking the on-the-spot sketch, and the later one to indicate the date of completing the watercolour and/or etching after the original drawing.

If this interpretation of Peachey's practice of dating works is correct, his outline etchings may be the first known examples of plates etched and printed in Canada. One wonders, however, what Canadian press could have accommodated such large copperplates and, if such a press existed, why other views and maps were not printed at Quebec in the 1780s. A more persuasive argument might be made for the etching and printing of the small copperplate in Quebec, given its reduced size and local provenance.

IMP. ILL.: Private Collection

No contemporary imps. located

REFS.: Archives Canada Microfiches, James Peachey, PAC 1975-76, nos. 3 and 32; MG 21 G2 (PAC copy of originals in BL), Haldimand Papers, B.124, pp. 34–37, letter from Samuel Holland to General Haldimand, Que., June 26, 1783; MG 11 (PAC copy of originals in PRO, London), CO 42, misc. papers, 1784–85, v. 16, f. 230–33, letter from Samuel Holland to General Tryon, Aug. 21, 1784; WO 12/5563, f. 79 (PRO)

truit la maison de campagne illustrée dans cette vue pendant la période où il occupa le poste de gouverneur-en-chef du Canada de 1778 à 1786. Il n'est donc pas étonnant de constater que les chutes de Montmorency et leurs environs prennent une place importante parmi les sujets canadiens de Peachey. Ces oeuvres comprennent neuf eaux-fortes au trait par l'artiste, pour lesquelles on n'a retracé que treize impressions contemporaines (coll. BL, APC, ROM). Peachey a voulu créer un effet d'aquarelles soignées en coloriant les eaux-fortes, et il les a titrées, signées et datées à l'encre. Les dimensions approximatives des estampes sont de 310 × 455 ou de 430 × 610. Chaque impression porte également une signature à l'eau-forte suivie, dans la plupart des cas, des dates 1781, 1782, 1783 et/ou 1784, qui coïncident avec les dates du séjour de Peachey au Canada.

Ces dernières années, une planche de cuivre, insérée sur le dessus d'une petite boîte décorative en bois, a été découverte dans le sud-ouest du Québec. La vue illustrée ici fut imprimée à partir de cette planche de cuivre en 1979 pour les fins de cette étude, car aucune impression du XVIIIe siècle n'a été retrouvée. Une aquarelle très soignée et une grande eau-forte de la même composition font partie de la collection des Archives publiques du Canada. Elles portent toutes deux la date du 1er mai 1781 inscrite à l'encre, et l'eau-forte porte également la signature *James Peachey, Sculpt. 1782* sur la planche. La première date devait sans doute indiquer la date d'exécution sur place du croquis, et la dernière devait indiquer la date du parachèvement de l'aquarelle ou de l'eau-forte (ou des deux) d'après le dessin original.

Si cette interprétation de la façon dont Peachey datait ses oeuvres est correcte, ses eaux-fortes au trait sont peut-être les premiers exemples connus de planches gravées à l'eau-forte et imprimées au Canada. On peut toutefois se demander quelle presse canadienne pouvait s'adapter à des planches de cuivre de telles dimensions et, si une telle presse existait, pourquoi d'autres vues et cartes n'ont pas été imprimées à Québec dans les années 1780. Mais la gravure à l'eau-forte et l'impression de la petite planche de cuivre ont pu être réalisées à Québec, étant donné leurs petites dimensions et leur provenance locale.

IMP. ILL.: Collection privée

Aucune imp. contemporaine retrouvée

RÉF.: Archives Canada Microfiches, James Peachey, APC 1975–76, nos 3 et 32; MG 21 G2 (APC copie des originaux au BL), Documents Haldimand, B.124, pp. 34–37, lettre de Samuel Holland au général Haldimand, Qué., 26 juin 1783; MG 11 (APC copie des originaux du PRO, Londres), CO 42, papiers divers, 1784–85, v. 16, f. 230-33, lettre de Samuel Holland au général Tryon, 21 août 1784; WO 12/5563, f. 79 (PRO)

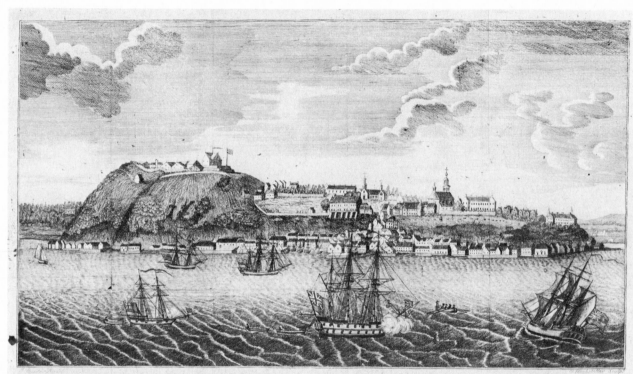

A VIEW of QUEBEC, from Point Levy ——— VUE de QUEBEC, Prise de la Pointe Levy

4

2 A View of Quebec, from Point Levy. ———— Vue de Quebec, Prise de la Pointe Levy.

J. Painter Pinxit G. Hochstetter Sculp! S. Neilson Execu!

Engraving; laid paper / Gravure; papier vergé
200 × 368; 230 × 381; 260 × 404
Québec, 1792

In August of 1792 a new monthly, the *Quebec Magazine*, appeared. It was printed at Quebec by Samuel Neilson (1771–93), publisher of the *Quebec Gazette* and the *Quebec Almanack*. The introduction of illustration was also new and was mentioned in the prospectus:

> With the first number will be given an elegant engraving, being a view of the City of Quebec from the opposite side of the St. Lawrence: And others will be added occasionally.

This handsome offer to subscribers was possibly for a separately issued print. The print is four times the size of the magazine's 210 × 130 page; however, all impressions examined have been folded both horizontally and vertically. Although engraved in a dry, linear style, the view of the city is both descriptive and forceful, and is suitable for framing.

The engraver, J.G. Hochstetter, was active in Quebec by 1791. His first recorded illustration is of a printing shop interior, which he copied from a European almanac for the Neilsons' *Quebec Almanack* of 1792. His last signed plate appeared in the 1796 edition of the same almanac. Hochstetter's engravings vary in style and quality and possibly were influenced by the models he copied. Despite his four- or five-year association with the Neilsons, he is never mentioned in their publications and very little is known about him.

Although the artist's name, J. Painter, sounds like a pseudonym, there was a John Painter in Quebec in the 1790s who was a merchant and a fairly prominent member of the community.

IMP. ILL.: Library of Parliament, Ottawa (bound)

IMPS. LOCATED: ASQ; Private (separate sheet exhibited)

REFS.: BRH v. II, p.63, v.XXIV, p.109, v.XXVII, p.26; Gagnon 1895, nos. 4232, 4373; PAC, Neilson Papers, MG 24 B1, v.139; *Quebec Gazette* suppl., May 10, 1792; Tremaine 1952, pp.656–58

En août 1792 paraissait le *Magasin de Québec,* une revue mensuelle imprimée à Québec par Samuel Neilson, (1771–93) éditeur de la *Gazette de Québec* et de l'*Almanack de Québec.* Le prospectus du nouveau magazine, qui créa un précédent en introduisant l'illustration, se lisait comme suit:

> On donnera avec le premier Numéro une élégante perspective en taille douce de la ville de Québec, prise du côté opposé du fleuve, et l'on en donnera d'autres de tems en tems (*sic*).

Cette offre généreuse aux abonnés faisait probablement référence à une planche détachée. L'estampe a quatre fois les dimensions de la page du magazine, qui fait 210 × 130; toutes les impressions examinées ont toutefois été pliées horizontalement et verticalement. Bien que gravée dans un style aride et linéaire, la vue de la ville est à la fois descriptive et puissante, et se prête bien à l'encadrement.

Le graveur, J.G. Hochstetter, travaillait à Québec en 1791. Sa première illustration enregistrée, copiée d'un almanach européen pour l'*Almanack de Québec* de 1792 des Neilson, représente l'intérieur d'une imprimerie. Sa dernière planche signée a paru dans l'édition de 1796 du même almanach. Les gravures de Hochstetter varient en style et en qualité, et ont peut-être été influencées par les modèles qu'il a copiés. Même s'il a été associé pendant quatre ou cinq ans avec les Neilson, son nom n'est jamais mentionné dans leurs publications, et nous ne savons à peu près rien à son sujet.

Quoique le nom de l'artiste, J. Painter, semble être un pseudonyme, il y avait un John Painter à Québec dans les années 1790, marchand et membre assez important de la communauté.

IMP. ILL.: Bibliothèque du Parlement, Ottawa (reliée)

IMP. RETROUVÉES: ASQ; Coll. privée (exposée en feuille détachée)

RÉF.: APC, Documents Neilson, MG 24 B1, v. 139; BRH, v. II, p. 63, v. XXIV, p. 109, v. XXVII, p. 26; Gagnon 1895, nos 4232, 4373; *Gazette de Québec* suppl., 10 mai 1792; Tremaine 1952, pp. 656-58

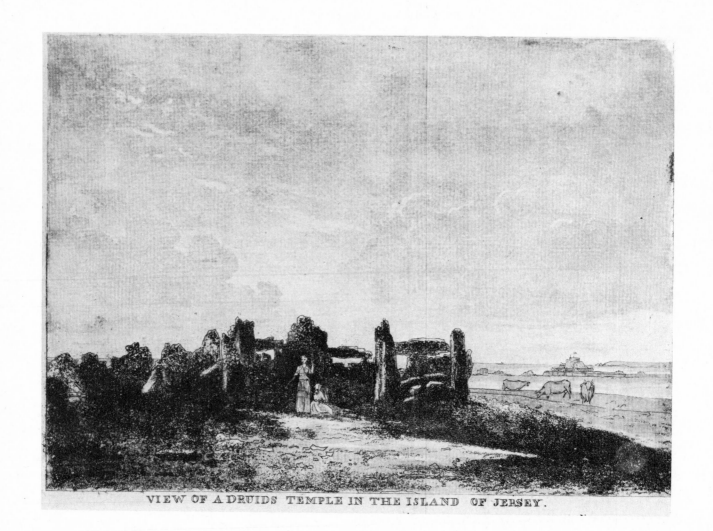

VIEW OF A DRUIDS TEMPLE IN THE ISLAND OF JERSEY.

3 View of a Druids Temple in the Island of Jersey.

Attributed to / Attribuée à George Heriot

Etching and aquatint, printed in sepia ink; laid paper / Eau-forte et aquatinte, imprimée à l'encre sépia; papier vergé
170 × 245; 182 × 255; 211 × 270
Québec, 1792

George Heriot (1759–1839) was employed by the Board of Ordnance at Woolwich, England, from 1785 until 1792. During this period he filled sketchbooks with fine watercolour views, and he must have met the famed watercolour painter Paul Sandby. Sandby, who taught art at Woolwich's Royal Military Academy, had introduced the aquatint method of etching to Britain. In 1786 Heriot visited the island of Jersey, where he sketched these picturesque ruins before they were moved to the estate of General Conway, Governor of Jersey, at Henley-on-Thames. In 1789/90 Heriot made an outline etching after his sketch of the Druids' Temple (coll. Société Jersiaise). At the same time he etched about twenty-five other British views. These outline etchings are toned with watercolour, and some of them are signed and dated.

Heriot was posted to Canada in the summer of 1792 as Clerk of Cheque with the Ordnance Department. In November of that year an illustration, identical in composition and size to Heriot's 1789/90 etching of the Druids' Temple, appeared in the *Quebec Magazine*. It was described in the magazine as "an elegant and correct representation, taken upon the spot by a Gentleman at present in this City".

The print published in Quebec follows the same outline etching as its English prototype. To substitute for watercolour, the darkest tones are indicated by a dense meshwork of etched lines, and the middle tones are conveyed by a very light aquatint etching. Whereas the English print was entitled in pen and ink, the Quebec printed plate has an etched title. It is quite possible that Heriot reworked his earlier plate. A similar use of etching and aquatint can be seen in the view of Quebec attributed to Heriot (cat. no. 4).

IMP. ILL.: Library of Parliament, Ottawa

IMP. LOCATED: McC

REFS.: BRH v. II, p. 63; Finley 1978, no. 143; PAC, RG 8, Military "C" Series, v. 744, f. 188–188a; *Quebec Magazine,* Nov. 1792.

George Heriot (1759–1839) a travaillé pour le *Board of Ordnance* à Woolwich en Angleterre de 1785 à 1792. Au cours de cette période, il a rempli ses carnets à croquis de belles aquarelles, et il a probablement rencontré Paul Sandby, le célèbre aquarelliste. Sandby, professeur d'art à la *Royal Military Academy* de Woolwich, avait introduit la technique de l'aquatinte en Grande-Bretagne. En 1786, Heriot visitait l'île de Jersey, où il a dessiné ces ruines pittoresques avant qu'elles ne soient transportées à la propriété du général Conway, gouverneur de Jersey, à Henley-on-Thames. En 1789/90, Heriot exécuta une eau-forte au trait d'après son croquis du *Druids' Temple* (coll. Société Jersiaise). À cette même époque, il grava environ vingt-cinq autres paysages britanniques à l'eau-forte. Ces eaux-fortes au trait sont teintées à l'aquarelle, et certaines d'entre elles sont signées et datées.

À l'été de 1792, Heriot fut nommé *Clerk of Cheque* au Canada par le *Ordnance Department.* En novembre de cette même année, le *Magasin de Québec* faisait paraître une illustration dont la composition et les dimensions sont indentiques à l'eau-forte de 1789/90 du *Druids' Temple.* La légende du magazine la décrivait en ces termes: "une élégante et correcte représentation, prise sur les lieux par un Gentilhomme à présent en cette ville."

L'estampe publiée à Québec adopte les contours de son prototype anglais. Pour remplacer l'aquarelle, les tons les plus foncés sont indiqués par un treillis dense de lignes gravées à l'eau-forte, et les tons intermédiaires sont traduits par une aquatinte très légère. Alors que l'estampe anglaise était titrée à l'encre et à la plume, le titre de la planche imprimée à Québec est gravé à l'eau-forte. Il est donc probable que Heriot ait retravaillé sa première planche. On remarque un usage similaire d'eau-forte et d'aquatinte dans une vue de Québec (n° 4 du cat.), également de Heriot.

IMP. ILL.: Bibliothèque du Parlement, Ottawa

IMP. RETROUVÉE: McC

RÉF.: APC, RG 8, Military "C" Series, v. 744, f. 188–188a; BRH v. II, p. 63; Finley 1978, n° 143; *Magasin de Québec,* nov. 1792

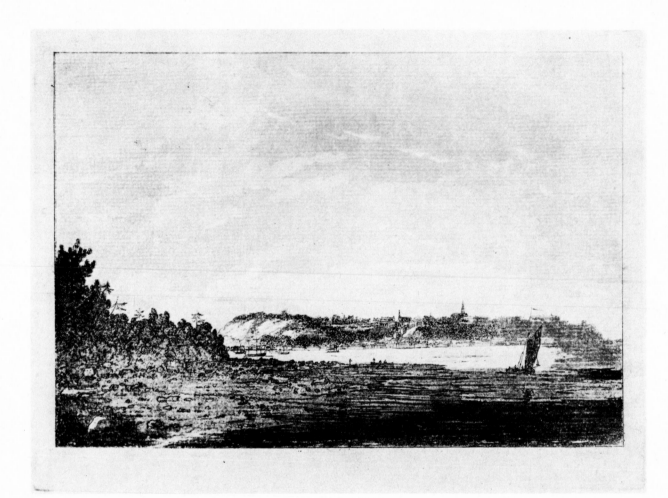

4 [City of Quebec taken from Point Levi / Québec de la Pointe de Lévis]

Attributed to / Attribuée à George Heriot

Etching and aquatint; laid paper / Eau-forte et aquatinte; papier vergé
157 × 236; 180 × 253; 235 × 322
Québec, c./vers 1792

The only known impression of this view of Quebec, before letters, comes from the Neilson Papers (coll. PAC). An early inscription on the verso, in faded ink, reads *City Quebec taken from Point Levi.* A second notation in pencil reads *Drawn by Sl. Neilson 1790.* As an employing printer, Samuel Neilson (1771–93) may have intended to publish the print in his *Quebec Magazine,* but its artist and etcher is almost certainly George Heriot (1759–1839).

A watercolour by Heriot in the collection of the National Gallery of Canada is close enough in composition to be a preliminary study for this etching. The technical execution of the print, both in the character of the etched line and in the controlled use of aquatint, appears to be by the same hand as *View of a Druids Temple* (cat. no. 3). Both of these prints are more sophisticated in style than the work of J.G. Hochstetter, who was also engraving pictorial plates for the Neilsons at this period.

Heriot is not known to have followed up these early experiments in printmaking in Canada. He served as deputy postmaster general of North America from 1800 until 1816. A number of his watercolour views were engraved in aquatint in England and illustrate his book *Travels Through the Canadas,* published in London in 1807.

IMP. ILL.: Public Archives of Canada
No other imps. located
REFS: BRH v. II, p. 63; Finley 1978, no. 55

La seule impression (avant la lettre) connue d'une vue de Québec provient des archives personnelles des Neilson (coll. APC). Le verso porte une ancienne inscription (décolorée) à l'encre, *City Quebec taken from Point Levi,* et une seconde annotation au crayon, *Drawn by Sl. Neilson 1790.* L'imprimeur Samuel Neilson (1771–93), qui employait des graveurs, a peut-être eu l'intention de publier cette estampe dans son *Magasin de Québec,* mais tout porte à croire que George Heriot (1759–1839) en est l'artiste et le graveur.

La composition d'une aquarelle de Heriot, dans la collection de la Galerie nationale du Canada, s'apparente suffisamment à cette eau-forte pour en constituer l'étude préliminaire. La technique du graveur, tant dans le caractère de la ligne gravée que dans l'utilisation contrôlée de l'aquatinte, semble de la même main que *View of a Druids Temple* (n° 3 du catalogue). Ces deux estampes révèlent un style plus recherché que l'oeuvre de J.G. Hochstetter, qui gravait des illustrations pour les Neilson à la même époque.

Il ne semble pas que Heriot ait donné suite à ces premières expériences en tant que graveur au Canada. Il fut ministre-adjoint des Postes pour l'Amérique du Nord de 1800 à 1816. Un certain nombre de ses aquarelles de paysages furent gravées à l'aquatinte en Angleterre et illustrent son livre *Travels Through the Canadas,* publié à Londres en 1807.

IMP. ILL.: Archives publiques du Canada
Aucune autre imp. retrouvée
RÉF.: BRH v. II, p. 63; Finley 1978, n° 55

A TOUS LES ELECTEURS.

MESSIEURS, ET CONCITOYENS DE LA HAUTE VILLE DE QUEBEC.

LE deſſein de ce Tableau eſt de déterminer lequel des deux, le Marchand ou l'Avocat, eſt le plus propre à vous repréſenter? — Le Marchand acquiert ſon bien par l'harmonie qui régne entre les Citoyens, par l'induſtrie des Cultivateurs;—l'Avocat au contraire n'acquiert le ſien qu'en ſuſcitant et entretenant des méſintelligences entre les Citoyens, en ſéparant le pére du fils, en diviſant la ſœur et le frere, la fille et la mere.—Le Marchand augmente ſes richeſſes en ſoutenant le Citoyen et le Laboureur.— L'Avocat harraſſe de cour en cour le Citoyen, le Laboureur et l'Ouvrier. Son intérêt eſt d'entretenir entr'eux la diſſention. La queſtion à décider eſt donc, O Citoyens! lequel

LE MARCHAND OU l'AVOCAT

(Doit être préfere dans le choix des Repréſentans pour la Haute Ville Lundi prochain?)

5 A Tous les Electeurs. Messieurs, et Concitoyens de la Haute Ville de Quebec.

Unknown engraver / Graveur inconnu

Etched broadside with hand-set type; faded red watercolour on habitant tuques; laid paper /
Placard à l'eau-forte, typographie à la main; aquarelle d'un rouge délavé sur les tuques des habitants; papier vergé
167 × 164 (size of each of the two plates / dimensions de chacune des deux planches); 245 × 344
Québec, c./vers 1792

Although many pre-election broadsides were circulated in Quebec in the 1790s, this example is rare because of its engraved illustrations. Two separately etched plates of cartoons have been placed side by side under a brief text.

The merchants in Lower Canada had long been agitating as a group for reformed real estate and commercial laws, but it was the advocates who succeeded in holding a

Bien qu'on ait fait tirer de nombreux placards pré-électoraux à Québec dans les années 1790, il s'agit ici d'un spécimen rare à cause de ses illustrations gravées. Deux planches de dessins humoristiques, gravées séparément, ont été placées côte à côte sous un court texte.

Les marchands du Bas-Canada s'étaient regroupés depuis longtemps pour faire campagne en faveur de la

disproportionately large number of seats in the early days of the Assembly. Nevertheless, in the elections of 1792 and 1796, Upper Town's two seats were contested by many and were won by William Grant, a merchant, and J. Antoine Panet, a lawyer. Both were prosperous, and one wonders whether this is Grant's "broadside" shot at Panet. Grant and his political friends ordered, especially for the 1792 elections, a number of printed broadsides, at least one of which was illustrated.

The busy harbour scene on the left, entitled *Le Marchand,* describes graphically the cooperation between merchants and farmers, carters, labourers, and shippers. The individual figures spout grievances in "balloons" of text: a farmer grumbles about tax laws, carters want better regulations for their trade, and a stevedore cries *liberté,* an echo of the French Revolution. Even the Church is criticized, as a carter complains of the 30-sous toll required each time he passes the church, in addition to the shilling tax he pays for each trip to the docks.

On the right the lawyer is depicted in an interior setting which shows him seated at a desk, promoting disharmony. He advises a son not to support his father, and mercilessly demands payment from a brother and sister whose mother has just died. Outside the lawyer's office (lower right), a father cruelly sends his children out to support themselves, while two habitants exchange tales of their enslavement by lawyers.

IMP. ILL.: The Lawrence Lande Collection of Canadiana in the Department of Rare Books and Special Collections, McGill University Libraries

No other imps. located

REFS.: Christie 1848, v.I, pp. 127, 178; Lande 1965, no. 1934; Tremaine 1952, nos. 761–81

réforme des lois régissant le commerce et les biens fonciers, mais les avocats avaient réussi à obtenir un nombre disproportionné de sièges dans les débuts de l'Assemblée. Malgré tout, lors des élections de 1792 et de 1796, les deux sièges de la Haute-Ville furent disputés par plusieurs et gagnés par William Grant, marchand, et J. Antoine Panet, avocat. Tous deux étaient prospères, et l'on peut se demander s'il ne s'agit pas ici d'un coup bas de Grant à Panet. Grant et ses amis politiques avaient commandé, spécialement pour les élections de 1792, un certain nombre d'épreuves en placard, dont au moins une fut illustrée.

La scène de gauche représente un port actif et s'intitule *Le Marchand.* Il s'agit d'une description graphique de la coopération entre les marchands et les fermiers, les charretiers, les ouvriers et les expéditeurs. Les figures individuelles expriment leurs doléances dans les "bulles" du texte: un fermier rouspète contre les lois régissant les impôts, des charretiers exigent de meilleurs règlements pour leur commerce, et un débardeur crie *liberté,* un écho de la Révolution française. Même l'Église est critiquée: un charretier se plaint du péage de 30 sous exigé chaque fois qu'il passe devant l'église, en plus de la taxe d'un shilling qu'il paie pour chaque voyage aux quais.

À droite, la situation peu flatteuse de l'avocat est illustrée dans un cadre intérieur qui le montre assis à un bureau, entretenant la discorde. Il conseille à un fils de ne pas aider son père, et exige sans pitié un paiement d'un frère et d'une soeur dont la mère vient de mourir. À l'extérieur du bureau de l'avocat (en bas, à dr.), un père abandonne cruellement ses enfants à leur sort pendant que deux habitants font le récit de leur asservissement par les avocats.

IMP. ILL.: Collection de Canadiana Lawrence Lande dans le Département des livres rares et des collections spéciales, université McGill

Aucune autre imp. retrouvée

RÉF.: Christie 1848, v. I, pp. 127, 178; Lande 1965, n⁰ 1934; Tremaine 1952, n⁰ˢ 761–81

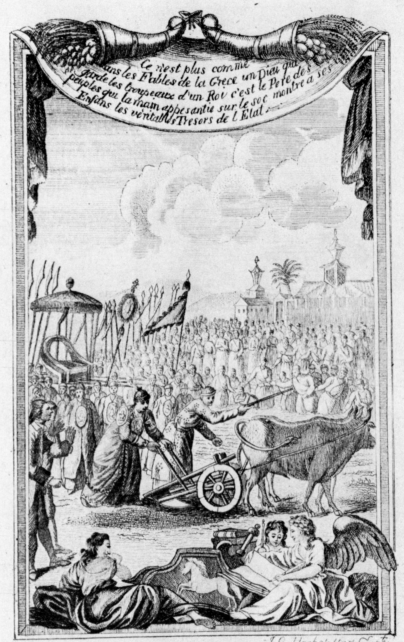

Ce n'est plus comme dans les Fables de la Grèce un Dieu qui garde les troupeaux d'un Roi c'est le Père des peuples qui la main appesantie sur le soc montre à ses Enfans les véritables Trésors de l'Etat.

J.G. Mechshetter Sculp.

Cette cérémonie annuelle dans laquelle l'Empereur de la Chine conduit la Charue, désigne l'honneur, qu'on rend dans cet empire le plus florisant de la terre, au premier de tous les arts, et le respect qu'on doit dans tous les païs et dans tous les Sècles aux Agriculteurs, sans lesquels il n'y a ni société ni véritable richesse.

6 [Homage to Agriculture / Hommage à l'Agriculture]

J. G. Hochstetter Sculp!

Line and stipple engraving; laid paper / Gravure à la ligne et au pointillé; papier vergé
106 × 91; 178 × 104; 211 × 125
Québec, 1793

The importance of agriculture to the development of society is the topic of this visual parable, in which the emperor of China guides a plough and shows his people the true treasures of the state. The engraving appeared as a frontispiece in the *Quebec Magazine* of February 1793. An accompanying article, "On the Origin of the Chinese", taken from Sir William Jones's discourse, makes no mention of harvest festivals.

In both visual format and philosophic approach this illustration is similar to the frontispiece engravings that appeared in the *Quebec Almanack,* printed by the Neilsons between 1792 and 1799. The much smaller almanac plates relate to the evolution of society and are entitled *Progress of Reason and Propagation of the Arts and Sciences* (1792), *Primitive State of Society* (1794), *Pastoral Life* (1795), *State of Hunting and War* (1796), and *Rise of Society* (1799). They have similarly ruled frames and prominent titles. Four of the almanac engravings are signed by Hochstetter. The first of these to appear, in 1792, was described as "a print copied from a European Almanac, executed in Quebec". This whole group of illustrations, including *Homage to Agriculture,* may have the same European derivation.

IMP. ILL.: Library of Parliament, Ottawa

IMPS. LOCATED: BNQ; McC;

REFS.: *Quebec Magazine,* Feb. 1793; Tremaine 1952, nos. 695, 869, 922, 975, 1079

L'importance de l'agriculture dans le développement de la société constitue le thème de cette parabole visuelle, dans laquelle l'empereur de Chine dirige une charrue et montre à son peuple les véritables trésors de l'État. La gravure a paru en frontispice dans le *Magasin de Québec* de février 1793. Elle illustrait un article, "On the Origin of the Chinese", tiré du discours de Sir William Jones. L'article ne fait pas mention des fêtes de la moisson.

Tant par son format visuel que par sa démarche philosophique, cette illustration ressemble aux gravures en frontispice parues dans l'*Almanack de Québec,* imprimé par les Neilson entre 1792 et 1799. Les planches de l'almanach, beaucoup plus petites, traitent de l'évolution de la société et s'intitulent *Progrès de la Raison et Propagation des Arts et des Sciences* (1792), *État primitif de l'homme* (1794), *La Vie Pastorale* (1795), *État du premier Chasseur et Guerrier* (1796), *Origine de la Société* (1799). Elles ont en commun une ligne d'encadrement et des titres proéminents. Quatre gravures de l'almanach sont signées par Hochstetter. La première de ces gravures, parue en 1792, fut décrite comme "une estampe copiée d'un almanach européen, exécutée à Québec." Toutes ces illustrations, y compris *Hommage à l'Agriculture,* dérivent probablement des mêmes sources européennes.

IMP. ILL.: Bibliothèque du Parlement, Ottawa

IMP. RETROUVÉES: BNQ; McC

RÉF.: *Magasin de Québec,* fév. 1793; Tremaine 1952, nᵒˢ 695, 869, 922, 975, 1079

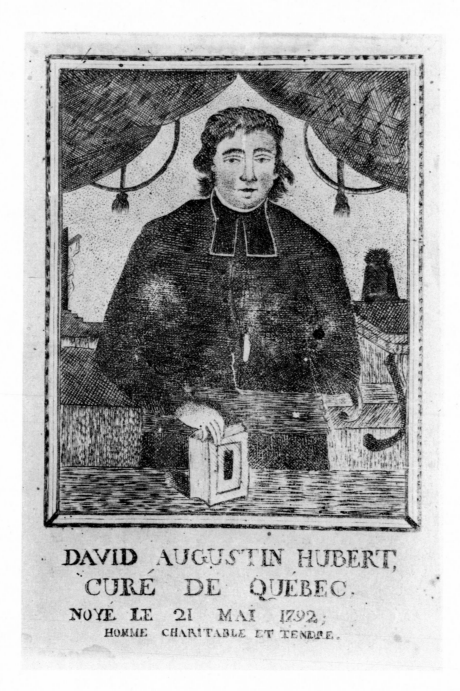

DAVID AUGUSTIN HUBERT,
CURÉ DE QUÉBEC.
NOYÉ LE 21 MAI 1792;
HOMME CHARITABLE ET TENDRE.

7 David Augustin Hubert, Curé de Québec, noyé le 21 mai 1792; homme charitable et tendre.

Unidentified engraver / Graveur non identifié

Line and stipple engraving; laid paper / Gravure à la ligne et au pointillé; papier vergé
151 × 121 (to inside border / à la marge intérieure); 216 × 148 (paper / papier)
Québec, 1793

On April 11, 1793, the *Quebec Gazette* announced the publication of an engraving which may be the earliest printed portrait done in Canada.

Le 11 avril 1793, la *Gazette de Québec* annonçait la publication d'une gravure qui pourrait être le premier portrait imprimé réalisé au Canada.

JUST PUBLISHED, Prince [sic], Sixpence, And to be sold at the Printing-Office, An elegant Portrait and striking Likeness of DAVID AUGUSTIN HUBERT, Late Curé of Quebec.

David Augustin Hubert (usually referred to as Augustin-David) was the parish priest of Notre Dame de Québec from 1775 until 1792. With nine other passengers, he was drowned in the St. Lawrence between Quebec and l'Île d'Orléans when their overloaded boat was swamped by heavy waves.

An oil portrait of Father Hubert was painted by Louis-Chrétien de Heer in 1788 (coll. Fabrique de Notre-Dame de Québec) and is probably the portrait referred to in a letter written by Abbé Gravé to Mgr. J.-F. Hubert on February 11, 1788:

The custom of having oneself painted has come to Quebec. The portrait of the curé [M. David Hubert] is very true. I persuaded the Elder [Mgr. Briand] to have himself taken, [and] he is not as good.

The head in the engraving seems to have been copied from the de Heer oil, as does the motif of the hand on the book. However, the engraver has either added his own background or copied one from another composition. He has also changed the robes and, as he obviously had enough trouble with one hand, he has inserted the other into an opening in the cassock.

Both technically and artistically this print seems to be below Hochstetter's standard, although he is sometimes suggested as the engraver. Volume and perspective are lacking and the various planes portrayed are covered with harshly engraved patterns. It may be that the original plate was continually reworked, since each of the four impressions located varies from the others in strength of line in certain areas.

The portrait itself has captured the "charitable and tender" spirit of the Curé. The centralized composition conveys a timeless monumentality, and shows Hubert standing between parted curtains with the insignia of his vocation surrounding him—crucifix, book, and biretta.

As soon as the portrait was published, the Neilson daybook noted sales of the print, with one going to John Walter on April 11. On May 1, eighteen were ordered by François Sarrault, distributor for Neilson publications in Montreal, at 4d. each.

IMP. ILL.: Private Collection

IMPS. LOCATED: ASQ; Private (2 imps.)

REFS.: BRH V. II, p. 63; NGC *Treasures from Quebec* 1965, no. 10; PAC, Neilson Papers, MG 24 B1, v. 138; *Quebec Gazette*, Apr. 11, 1793; Tremaine 1952, no. 830

ON VIENT DE PUBLIER, —(Prix Douze Sols.) et l'on vent [sic] à l'imprimerie, Un portrait Elegant de Feu Mr. [sic] DAVID AUGUSTIN HUBERT, ce-devant Curé de Québec.

David Augustin Hubert (qu'on appelait habituellement Augustin-David) fut curé de la paroisse de Notre-Dame de Québec de 1775 à 1792. Hubert et neuf autres passagers se sont noyés dans le St-Laurent, entre Québec et l'Île d'Orléans, quand leur chaloupe surchargée fut submergée par de grosses vagues.

Un portrait à l'huile du père Hubert fut peint par Louis-Chrétien de Heer en 1788 (coll. Fabrique de Notre-Dame de Québec); une lettre écrite le 11 février 1788 par l'abbé Gravé à Mgr J.-F. Hubert fait probablement référence à ce portrait:

La coutume est venue à Québec de se faire peindre. Le portrait du curé [M. David Hubert] est très vrai. J'ai fait consentir Mgr l'Ancien [Mgr Briand] à se faire tirer, il n'est pas si bien.

La tête dans la gravure semble avoir été copiée de l'huile de Heer, tout comme le motif de la main sur le bréviaire. Toutefois, le graveur a ajouté un arrière-plan de sa main, ou il l'a copié d'une autre composition. Il a également changé l'habit ecclésiastique et, comme il a manifestement eu beaucoup de difficulté à réaliser une des mains, il a inséré l'autre dans une poche de la soutane.

Tant du point de vue technique qu'artistique, cette estampe n'atteint pas le niveau de qualité de Hochstetter, même si certains ont pu penser qu'il en a été le graveur. Le volume et la perspective font défaut, et les nombreux plans représentés sont couverts de motifs grossièrement gravés. Il est possible que la planche originale ait été retravaillée continuellement, car chacune des quatre impressions retrouvées diffère des autres par la force du trait dans certaines zones.

Le portrait lui-même a rendu l'âme "charitable et tendre" du curé. La composition centralisée évoque une grandeur éternelle, et montre Hubert debout entre des rideaux ouverts, entouré des insignes de sa vocation: crucifix, bréviaire et barrette.

Dès la publication du portrait, des ventes de l'estampe sont inscrites dans la main courante des Neilson, dont un à John Walter le 11 avril. Le 1er mai, François Sarrault, distributeur des publications Neilson à Montréal, en commandait dix-huit à 4d. chacune.

IMP. ILL.: Collection privée

IMP. RETROUVÉES: ASQ; Coll. privée (2 imp.)

RÉF.: APC, Documents Neilson, MG 24 B1, v. 138; BRH v. II, p. 63; *Gazette de Québec*, 11 avril 1793; GNC *Trésors de Québec* 1965, no 10; Tremaine 1952, no 830

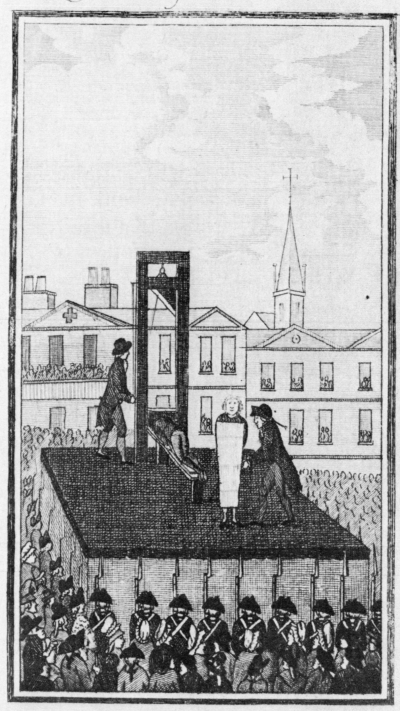

DEATH of LOUIS XVI.

8 Death of Louis XVI.

Quebec Magazine V; II P, 166.

Line engraving; laid paper; watermark fleur-de-lys / Gravure à la ligne; papier vergé; filigrane fleur-de-lys
138 × 80; 158 × 97; 211 × 129
Québec, 1793

News of the death of Louis XVI on January 21, 1793, took three months to reach Quebec. The event seems to have been reported first in the *Quebec Gazette* of April 18, the news having been taken from a Philadelphia newspaper. It was "confirmed" on April 25, with the *London Chronicle*'s extracts from Paris newspapers, and the full description with details of the execution was printed on May 2.

The engraver has illustrated the scene much as it was reported in the detailed account. He has chosen to depict two stages of the execution: the first shows the king facing the "audience" while an executioner binds him to a wooden plank; the second shows him lying at the foot of the guillotine, waiting for the blade to fall. A decorative frieze of soldiers and civilians surrounds the platform, and crowds watch from windows and balconies of neatly engraved buildings in the background. These buildings do not correspond with the Parisian setting of the execution as depicted in numerous French prints, but seem rather to be a provincial invention. Despite the amount of information included in this one small plate, the scene is well composed and easily readable. The geometric style of engraving adds a sense of order to the "massacre"—the term applied to the execution by the *Quebec Gazette*.

The engraved plate is used as a full-page illustration in the *Quebec Magazine* of April 1793, which may not have been issued until May. The same plate, without letters, illustrates a broadside entitled *Mort Tragique du Roi de France* (cat. no. 9).

IMP. ILL.: Library of Parliament, Ottawa

IMPS. LOCATED: BNQ; McC

REFS.: *Quebec Gazette*, Apr. 18, Apr. 25, May 2, 1793; *Quebec Magazine*, Apr. 1793

La nouvelle de la mort de Louis XVI le 21 janvier 1793 a pris trois mois à atteindre Québec. La *Gazette de Québec* du 18 avril semble être le premier journal à l'avoir signalée. La nouvelle provenait d'un journal de Philadelphie; elle fut "confirmée" le 25 avril par des extraits tirés des journaux de Paris publiés dans le *London Chronicle;* et la description complète et circonstanciée de l'exécution fut imprimée le 2 mai.

Le graveur a reconstitué la scène en se basant sur les reportages du journal. Il a choisi de dépeindre deux étapes de l'exécution; la première montre le roi faisant face aux "spectateurs" pendant qu'un bourreau l'attache à une planche de bois; la seconde le montre gisant au pied de la guillotine, attendant que tombe le couperet. Une bordure décorative formée de soldats et de civils entoure la plateforme, et la foule observe la scène des fenêtres et des balcons de bâtiments soigneusement gravés à l'arrière-plan. Ces bâtiments ne correspondent pas au cadre parisien de l'exécution telle qu'illustrée dans de nombreuses estampes françaises, mais rappellent plutôt la province. Malgré les nombreuses informations contenues dans cette seule petite planche, la scène est bien composée et se lit facilement. Le style géométrique de la gravure ajoute un sens de l'ordre au "massacre", terme utilisé pour décrire l'exécution par la *Gazette de Québec*.

La planche gravée couvre une page complète du *Magasin de Québec* d'avril 1793, qui n'a peut-être pas paru avant mai. Une épreuve en placard est tirée de la même planche, sans la lettre, et s'intitule *Mort tragique du roi de France* (no 9 du cat.).

IMP. ILL.: Bibliothèque du Parlement, Ottawa

IMP. RETROUVÉES: BNQ; McC

RÉF.: *Gazette de Québec*, 18 avril, 25 avril, 2 mai 1793; *Magasin de Québec*, avril 1793

MORT TRAGIQUE DU ROI DE FRANCE.

Vue de la *Guillotine,* ou *Machine* nouvellement in-
ventée en **FRANCE**, pour d'écapiter tout ac-
cufe condamne a per- dre la vie.

C'eft par ce fupplice que l'infortuné LOUIS XVI,
ROI de FRANCE, *a péri fur L'échaffaud le* 21 Jan-
vier 1793.

DECRET DE LA CONVENTION NATIONALE PORTE' LES 15, 17, 19 ET
20 JANVIER 1793.

ARTICLE 1er.

La Convention Nationale déclare LOUIS CAPET, ci-devant
Roi de France, coupable de confpiration contre la liberté de
la Nation, et de crime contre la fureté générale de l'état.
II. La Convention Nationale déclare que LOUIS CAPET
fouffrira la punition de mort.
III. La Convention Nationale déclare nulle la défenfe de
LOUIS CAPET préfentée par fon Confeil à la barre de l'Affemblée, et
intitulée *Appel à la nation fur la fentence paffée contre lui.*

La Convention défend à toute perfonne quelconque de revêtir de fon fuf-
frage le dit acte intitulé *appel à la nation* fous peine d'être pourfuivie et puni
comme coupable de crime contre la fureté générale de la République.
IV. Le Confeil provifoire exécutif donnera dans le jour connaiffance de
ce décret à LOUIS CAPET, et prendra tous les mefures de fureté et de
police néceffaire pour en affurer l'exécution dans vingt quatre heures à
compter du moment de la notification immédiatement après l'exécution, le
même confeil en rendra compte à la Convention Nationale.

Rapport du Confeil qui a communiqué le décret à LOUIS.

Le Confeil exécutif a été convoqué et affemblé de très bonne heure ce
matin, afin de confulter fur l'exécution d'un décret relatif à LOUIS.
Enfuite le Confeil a mandé le Maire de Paris, le Commandant Géné-
ral, le préfident et l'accufateur public du tribunal criminel. Après avoir con-
fulté avec les autorités conftituées, le Miniftre de la juftice, le préfident,
le fecrétaire, un membre du confeil exécutif, et deux membres du départe-
ment fe font tranfportés à la Tour du Temple.

A deux heures, ils furent conduits devant LOUIS, et le miniftre de la
juftice, en fa qualité de préfident du confeil exécutif, lui adreffa ces mots;
LOUIS, le confeil exécutif nous a chargé de vous notifier l'extrait du pro-
cès verbal de la Convention Nationale des 15, 17, et 19 du préfent mois.
Le fecrétaire va en faire lecture. Auffitôt le fecrétaire du confeil exécutif
lut les trois premiers articles du décret rapporté ci-deffus.
Alors LOUIS obferva qu'il avoit quelque chofe à dire, et préfenta la
requête fuivante écrite et fignée de fa main.

"Je demande un délai de trois jours, afin de me préparer à paroître de-
vant Dieu tout-puiffant; et pour mieux m'y difpofer, je demande la permif-
fion de me faire affifter par le ci-devant Évêque de Clermont qui loge rue
du Bacq N.° 483.

"Je demande que la perfonne foit à l'abri de toute efpèce d'infulte, afin
qu'il puiffe fans crainte s'adonner à l'œuvre de charité dont il aura à s'ac-
quitter auprès de moi.

"Je demande à être affranchi de l'infpection que le confeil général de la
commune n'a ceffé d'exercer à mon égard depuis quelque temps.

"Je demande que pendant ces trois jours il me foit permis de voir ma
famille, tous les témoins, et toutes les fois que je le défirerai.

"Je défire que la Convention Nationale délibère le plutôt poffible, fur le
fort des perfonnes de ma famille, et qu'on leur permette de fe retirer partout
où il leur plaira.

"Je recommande aux foins et à la protection de la nation toutes les per-
fonne attachées à mon fervice; plufieurs d'entre elles ont épuifé tout leur
fortunes pour achéter leurs places et par conféquant doivent être dans une
grande détreffe.

"Parmi ceux à qui j'ai fait des penfions, il y a un grand nombre de
vieillards et de gens pauvres chargés de famille nombreufe, et qui n'ont que
ce que je leur donne pour fubfifter.

La convention après avoir entendu le rapport du Miniftre, décrète que
le délai de trois jours demandé par LOUIS ne fera point accordé.
Que la Municipalité continuera fon infpection dans la chambre voifine de
celle de LOUIS.
Quand aux autres demandes de LOUIS, la convention paffe à l'ordre du
jour, vû la compétence et la légiflation pour ce décider.

ORDRE DU JOUR.

20 Janvier 1793 la 2de Année de la République.

Le Confeil exécutif Provifoire, après avoir délibéré fur les mefures à
prendre pour exécuter les décrets, de la Convention Nationale des 15, 17, 19
et 20 Janvier 1793, ordonne ce qui fuit,
I. Le jugement porté contre Louis Capet fera exécuté demain Lundi
21 du préfent mois.
II. L'exécution fe fera dans la *place de la révolution* ci-devant appelée
place de Louis XV, entre le piédeftal et les champs Elyfées.
III. LOUIS CAPET fera conduit hors du Temple à 8 heures du matin, et
exécuté à midi.
IV. Des Commiffaires du département, des Comiffaires de la Municipa-
lité, et deux membres du tribunal criminel affifteront à l'exécution. Le Sé-
crétaire du tribunal en dreffera le procès verbal, immédiatement après l'exé-
cution, les dits commiffaires et membres du tribunal en rendront compte au
Confeil qui demeurera affemblé pendant tout ce jour.
V. Louis Capet fera conduit au lieu de fon fupplice par les Boulevards.

Par le Confeil Exécutif Provifoire.

ROLAND, MONGE, GARAT,
CLAVIERE, LE BRUN, PACHE.

Par ordre du Confeil,

GROUVELLE, Secrétaire.

Détails fur les derniers Moments et fur l'Exécution de LOUIS XVI.

A 6 heures du matin, il fit fes derniers adieux à la Reine, à la Sœur, et
à fes deux Enfans, on fçait quelque temps après eux. Il eft impoffible d'ex-
primer combien le moment de la féparation fut touchant; l'affliction de la
Reine étoit à fon comble. En conféquence des ordres du confeil, il fortit
du Temple à 8 heures, et en même temps le cortège lugubre fe
mit en marche. L'augufte victime étoit affife dans la voiture du Maire, et
prioit avec la plus grande ferveur; fon confeffeur étoit à fon côté, et deux
capitaines de la Gendarmerie Nationale occupaient le fiége for le devant.
La voiture étoit attelée de deux chevaux noirs; le Maire, et le Général San-
terre, et les Officiers Municipaux le précedoient.
Un efcadron de cavalerie ouvroit les trompettes et fes trompettes formoit l'a-
vant garde; trois rangs de foldats de chaque côté efcortoient la voiture au
devant de laquelle on traînoit trois pièces de gros canon avec tout leur atti-
rail; des canoniers tenant la mèche allumée marchoient après.
Le cortège s'avançoit à pas lents, au fon des trompettes et des tambours;
les Boulevards étoient garnis de canons et bordés de rangs de gardes Natio-
naux avec leurs enfeignes déployées.
La Guillotine avoit dreffer au milieu de la place, entièrement en face de
l'entrée du jardin des Tuileries, entre les avenues des champs Elyfées et le
piédeftal de cellier lequel on a réfervé après la mort et au milieu de la fta-
tue du grand père de Louis XVI.
La marche et le bénniffement des chevaux, le fon aigu des trompettes et le
bruit continuel des tambours frappoient les oreilles de tous les fpectateurs, et
ajoutoient un fombre affreux, accablèrent l'imprimoit cette effraïante fcène.
L'échaffaud étoit très en vue et fort élevé; les maifons voifines de la place
étoient remplies de femmes placées aux fenêtres, et une foule de curieux
montés dans les greniers fous les toits, regardoient ce trifte fpectacle à tra-
vers les intervalles des ardoifes et des tuiles qu'on avoit leulevé pour cela.

* Cette Machine tire fon nom du Médecin Guillotin qui en propofa le plan à la premiere
Affemblée Nationale dont il étoit Membre en 1790.

Le Roi defcendit de voiture à 10 heures et 10 minutes. Ses cheveux
étoient bouclés, la barbe faite; il avoit une chemife et une cravate blanches,
un gillet blanc, des culottes de fatin de florence noir, des bas de foie noirs;
fes fouliers étoient attachés avec des cordons de foie noirs. Au pied de l'é-
chaffaud, il quitta lui même fon habit, et aiant quelque peine à déboucler
fa cravate, il remercia d'un air très calme un des affiftans qui l'aida.
Il dit adieu à fon confeffeur, qui dans ce trifte moment fondoit en larmes,
après quoi on lui coupa les cheveux; enfuite il monta les marches de l'Echaf-
faud avec une fermeté héroïque. Les traits de fon vifage, la contenance
majeftueufe annonçoient le calme tranquille, le calme parfait d'une ame
innocente, tout l'héroïfme et le courage du vrai chrétien.
Après avoir fait un demi tour fur l'échaffaud, et à côté de l'horrible ap-
pareil de fon fupplice, il fit figne de la main qu'il vouloit parler. Le bruit
des inftruments de guerre ceffa pour un moment; mais auffitôt des milliers
de voix s'éleverent avec une exécrable férocité, et firent entendre ces pa-
roles ; *point de difcours ! point de harangue*!
Alors l'infortuné Monarque joignit fes mains, les éleva vers le ciel
en difant affez diftinctement pour être entendu de ceux qui étoient auprès de l'échaf-
faud, *Mon Dieu, je vous recommande mes fils ! je pardonne à mes ennemis!
je meurs innocent!*
Auffitôt les Exécuteurs habillés en noir le faifirent; ils l'attachèrent avec
une corde paffée autour des bras, du corps et des jambes, à une planche
épaiffe d'un pouce, large d'environ dixhuit, longue à-peu-près de quatre
pieds, et qu'un montoit fur le devant des corps prefque jufqu'au menton.
L'exécuteur après l'avoir couché fur la vente, leva la planche placée entre
les deux montants de la machine, et qui en rabattoit lui emboita le fom-
met des epaules; il fut auffi la tête; Enfuite il tira le cordon attaché à une
cheville placée au haut de la machine; la cheville en levant un loquet laiffa
tomber la hache, Au même inftant la tête fut féparée du tronc, et tomba
dans un panier préparé pour la recevoir; l'exécuteur la prit par les cheveux
la montra à la populace, et enfuite la mit avec le corps dans un autre
panier.
Après l'exécution qui futachevée à dix heures vingt deux minutes pré-
cifes, les fans culottes et les jacobins jetterent leurs chapeaux en l'air en
criant vive la *Nation ! vive la République!* La mufique joua l'air Ca ira.
Le cadavre fut emporté dans un cerceuil noir, le cortège retourna au Tem-
ple au grand galop, et les députés, allèrent faire leur rapport.
LOUIS a fait un teftament dans lequel il demande pardon à Dieu d'avoir
fonctionné le décret fur la Conftitution civile du clergé, quoique cette fonction
lui eut été arrachée par la violence, et que contraire à la proteftation fo-
lemnelle de ne vouloir donner aucune atteinte à la difcipline de l'eglife.
Par un décret précédent de la Convention Nationale, le place du Carou-
fel en face du Palais des Tuileries avoit d'abord été choifie pour le lieu de
l'exécution de cet acte barbare ; mais les Miniftres auxquels le foin en a
été confié, ont choifi de préférence *la place de la Révolution* ci-devant ap-
pellée *place de Louis XVI.*
La ville reffembloit bien à l'image immenfe, les fédérés et les fections
faifoient continuellement des marches et des contre-marches d'un quartier
à l'autre ; ils avoient leur mot du guet : Quand dans quelque troupes de
rencontroient, ils fefoient voltê feoit chacun de leur coté, ila rentroient avec
eux plus de 153 pièces de gros canon, ce qui faifoit un fpectacle très impo-
fant; ils ne ceffoient d'être en mouvement, et fe tenoient jamais en re-
pos cinq minutes de fuite.
Pendant cette horrible Tragedie, tout Paris étoit dans la confternation.
Les Commiffaires du Temple ont trouvé dans le fecrétaire du Roi quelque
monnoie d'or montant à la fomme d'environ 3000 livres. Cet or étoit plié
en rouleaux fur lefquels étoient écrits ces mots, à M. Malesherbes. On n'a
eu aucun égard au legs de la reconnaiffance du défunt Monarque; cet ar-
gent a été depofé au bureau du fecrétaire.

Les Anecdotes fuivantes font voir que depuis quelque tems, LOUIS XVI.
étoit préparé à fon fort.

LOUIS a vu approcher fon dernier moment avec fang-froid et tranquil-
lité.
Depuis long-temps il avoit fait le facrifice de fa vie, fi on peut en juger
par les difcours que nous allons citer.
M. de Lamourt lui repréfentoit, il y a deux ans que les modifications et le
veto appofés à certains décrets pourraient être dangereux; *Que penfez vous
faire* ? répliqua LOUIS, *qu'on ne trouvé mourir; le bien, j'obtiendrai ma
couronne immortelle en échange d'une couronne mortelle.*
Une autre anecdote plus récente prouve ainfi que la précédente que ja-
mais LOUIS ne craignit la mort. Le jour où DESSEZ plaida la caufe de-
vant la Convention, Maleheibeis vint le fujet une converfation avec lui
fur le fort. Pour le préparer à l'événement fatal, on alla à entendre
que peut-être les moyens de défence ne produiroient pas l'effet défiré, et
que l'iffue du procès incertaine, et même funefte, répliqua LOUIS, ma
réfolution eft déja prife; je fuis fans crainte ma dernier heure s'avancer,
je mettrai fans peine ma tête fur le billet, et vous ferez par tort à pré-
fent; je vous dis que ma femme et tout enfant dans les mêmes
fentiments que moi.
Les dernieres demandes de l'infortuné LOUIS refpirent les fentiments
d'une ame magnanime, elles font l'expreffion d'un efprit éclaré par les idées
les plus fublimes de la vertu, ni le paroit pas du tout avoir été tel que les
ennemis l'ont repréfenté. Son cœur étoit bon et droit, fon jugement fain, fes
idées nettes, et il eft regné avec gloire s'il eut eu les défauts que les affli-
fions lui ont reproché. Son efprit étoit dirigé par la fageffe, elle lui dicta fes
dernieres penfées, et à l'inftant où fon ame étoit fur le point de paffer dans
un autre monde, il paroavec fermeté et réfignation.
C'eft ainfi que LOUIS XVI. termine fa vie après environ quatre ans
de prifon, pendant laquelle il a effuyé de la part de fes fujets toutes les ef-
pèces d'humiliations, d'outrages et de cruautés aufquelles le plus
fanguinaire auroit pu s'attendre ; c'eft le même LOUIS XVI, qui dans le
commencement de fon régne fut proclamé L'AMI DU PEUPLE, c'eft ce
même LOUIS XVI. à qui l'Affemblée conftituante avoit décerné le titre
de RESTAURATEUR DE LA LIBERTÉ Françoife.
LOUIS, il y a peu d'années le plus puiffant monarque de l'Europe vient

de périr fur un échaffaud. Ni la droiture et la bonté naturelle de fon cœur,
ni fon ardent défir de procurer le bonheur de fes fujets, ni cet ancien amour
des François pour leur Roi n'ont pû le fouftraire à cette fin tragique.

Teftament de LOUIS XVI.

CI-DEVANT ROI DE FRANCE, ECRIT PAR LUI MÊME.

*Ai nom de la très Sainte Trinité, du Pere, du fils, et du St. Efprit,
Aujourd'hui le* 21 *Décembre,* 1792.

JE, LOUIS XVI, du nom, Roi de France, étant depuis plus de quatre
mois enfermé avec ma famille dans la Tour du Temple à Paris, par
ceux qui étoient mes fujets, et privé de toute communication quelconque
même de puis le onze de courant avec toute ma famille; de plus impliqué
dans un procès dont il eft impoffible de prévoir l'iffue à caufe des paffions des
hommes, et dont on ne trouve aucun prétexte ni moyens dans aucune loi
exiftante, n'ayant que Dieu pour témoin de mes penfées et auquel je puiffe
m'adreffer, je déclare ici en fa préfence mes dernieres volontés et mes fen-
timents.
Je laiffe mon ame à dieu mon créateur, je le prie de la recevoir dans fa
miféricorde, de ne pas la juger d'après fes mérites, mais par ceux de notre
feigneur Jefus Chrift, qui s'eft offert en facrifice à dieu fon pere pour nous
autres hommes, quoiqu'indignes que nous en fuffions, moi le premier.
Je meurs dans l'union de notre mere la fainte Eglife, Catholique, Apof-
tolique et Romaine qui tient fes pouvoirs par une fucceffion non interrom-
pue de St. Pierre auquel Jefus Chrift les avoient confiés; je crois ferme-
ment et je confeffe tout ce qui eft contenu dans les commandemens de
dieu, et de l'Eglife, les facrements et les myftères, tels que l'Eglife les en-
feigne, je n'ai jamais prétendu me rendre juge dans les différentes manieres
d'expliquer les dogmes qui déchirent l'Eglife de Jéfus Chrift; mais je m'en
fuis rapporté et rapporterai toujours, fi dieu m'accorde la vie, aux décifions
que les fupérieurs eccléfiaftiques, unis à la difcipline de l'Eglife ont fuivies
depuis Jefus Chrift.
Je plains de tout mon cœur mes freres qui peuvent être dans l'erreur,
mais je ne prétends pas les juger, et je ne les aime pas moins tous en Jefus
Chrift, fuivant ce que la charité chretienne nous enfeigne.
Je prie Dieu de me pardonner mes pechés, j'ai cherché à les connaître
fcrupuleufement, à les détefter, et m'humilier en fa préfence; ne pouvant
me fervir du miniftre d'un prêtre catholique, je prie dieu de recevoir la
confeffion que je fais en fait, et furtout le repentir profond d'avoir mis
mon nom, quoique cela fut contre ma volonté, à des actes qui peuvent être
contraires à la difcipline et à la croyance de l'Eglife Catholique, à laquelle
je fuis toujours refté fincerement uni de le cœur ; je prie dieu de recevoir la
ferme réfolution où je fuis, s'il m'accorde la vie, de me fervir auffitôt que
je pourrai du miniftre Catholique pour m'accufer de tous mes pechés et re-
cevoir le facrement de pénitence.
Je prie tous ceux que je pourrois avoir offenfé par inadvertance, car je ne
me rappelle pas d'avoir fait aucune offenfe à perfonne, ou à ceux à qui j'au-
rois pu avoir donné mauvais exemple, ou du fcandale, de me pardonner
le mal qu'ils croient que je pourrois leur avoir fait.
Je prie tous ceux qui ont de la charité, d'unir leurs prieres aux miennes
pour obtenir de Dieu le pardon de mes pechés.
Je pardonne de tout mon cœur à ceux qui fe font faits mes ennemis, fans
que je leur en ai donné aucun fujet, et je prie dieu de leur pardonner, de
même que ceux qui par un faux zèle, ou par un mal entendu, m'ont
fait beaucoup de mal.
Je recommande à Dieu ma femme, mes enfans, mes tantes, mes freres,
et tous ceux qui me font liés par le fang ou par quelque maniere que ce puiffe
être, je prie dieu particulierement de jetter fes yeux de miféricorde fur
ma femme, mes enfans et ma Sœur, qui depuis long temps fouffrent avec
moi, de les foutenir par fa grace, s'ils viennent à me perdre et tant qu'il
refteront dans ce monde périffable.
Je recommande mes enfans à ma femme, je n'ai jamais douté de fa ten-
dreffe maternelle pour eux, je lui recommande furtout d'en faire de bons
chrétiens, et d'honnêtes hommes, de ne leur faire regarder les grandeurs de
ce monde (s'il font condamnés à les éprouver) que comme des biens dan-
gereux et périffables, de tourner leurs regards vers la feule gloire folide et
durable de l'éternité: je prie ma Sœur de vouloir bien continuer à tendre
fe pour mes enfans, et de leur tenir lieu de mere s'ils avoient le malheur de
la perdre.
Je prie ma femme de me pardonner tous les maux qu'elle fouffre pour
moi, et les chagrins que je pourrois lui avoir donné pendant notre union,
comme elle peut être fûre que je ne lui en garde rien contre elle fi elle croyoit
quelque chofe à fe reprocher.
Je recommande bien vivement à mes enfans, après ce qu'ils doivent à
dieu, qui doit marcher avant tout, de refter toujours unis entre eux, et en
mémoire de moi, je les prie de regarder ma Sœur comme une feconde mère.
Je recommande à mon fils s'il venoit à avoir le malheur de devenir roi,
de fonger qu'il fe doit tout entier à fes Concitoyens, qu'il doit oublier toute
haine et reffentiment, et nommément tout ce qui a rapport aux malheurs et
aux chagrins que j'éprouve; qu'il ne peut faire le bonheur du peuple qu'en
régnant fuivant les loix; mais en même temps qu'un roi ne peut les faire
pefter et faire le bien qu'il dans fon cœur qu'autant qu'il a l'autorité né-
ceffaire, et qu'autrement étant lié dans fes opérations, et n'infpirant pas de re-
fpect, il eft plus nuifible qu'utile.
Je recommande à mon fils d'avoir foin de toutes les perfonnes qui m'ont
été attachées, autant que les circonftances où il fe trouvera lui en donneront
les facultés; de fonger que c'eft une dette facrée que j'ai contractée envers
les enfans, ou les parens, de ceux qui ont péri pour moi. Je fais qu'il
y a plufieurs perfonnes de celles qui m'étoient attachées qui ne fe font pas
conduites envers moi comme elles le devoient, et qui ont même montré de
l'ingratitude; mais je leur pardonne. Souvent dans les moments de trouble
et d'effervefcence on n'eft pas le maître de foi ; je prie mon fils, s'il en
trouve l'occafion de ne penfer qu'à leur malheur.
Je voudrois pouvoir témoigner ici ma reconnaiffance à ceux qui m'ont
montré un véritable attachement defintereffé; d'un côté fi j'étois fenfible-
ment touché de l'ingratitude et de la déloyauté des gens à qui je n'avois té-
moigné que des bontés, à eux et à leurs parens, ou amis; de l'autre j'ai
de la confolation de voir l'attachement et l'intérêt gratuit que beaucoup de
perfonnes m'ont montré; je les prie de en recevoir tous mes remerciments.
Dans la fituation où font encore les chofes, je craindrois de les compro-
mettre fi je parlois plus explicitement, mais je recommande fpécialement à
mon fils de chercher les occafions de pouvoir les reconnaître.
Je croirois calomnier cependant les fentiments de la nation fi je ne recom-
mandois ouvertement à mon fils M. M. Chamilly et Hue, que leur vérita-
ble attachement pour moi avoit porté à s'enfermer avec moi dans ce trifte
féjour et qui ont été en être les malheureufes victimes; je lui recommande
auffi Clery du titre duquel j'ai eu tout lieu de me louer depuis qu'il eft avec
moi comme c'eft lui qui a rendu nos foin jufqu'à la fin, je prie M. M. de la
Commune de lui remettre mes Hardes, mes Livres, ma Montre et les autres
Petits Effets qui ont été depofés au Confeil de la Commune.
Je pardonne encore très volontiers à ceux qui me gardoient, les mauvais
traitements, et les gênes dont ils ont cru devoir ufer envers moi; j'ai trouvé
quelques ames fenfibles et compatiffantes; que celles là puiffent dans leur
cœur la tranquillité qu'elles devroit leur donner leur façon de penfer.
Je prie M. M. Malesherbe, Tronchet et Deferse de recevoir ici tous mes
remerciments et l'expreffion de ma fenfibilité pour tous les foins et les
peines qu'ils fe font donnés pour moi.
Je finis en déclarant devant Dieu et prêt à paroître devant lui que je ne
me reproche aucun des crimes qui font avancés contre moi.
Tenois, (Signé) LOUIS.

Une Copie jufte, BAUDRAIS, Officier Municipal.

9 Mort Tragique du Roi de France.
**Vue de la Guillotine, ou Machine nouvellement inventée en France pour d'écapiter [sic]
tout accusé condamné à perdre la vie.**

Unknown engraver / Graveur inconnu

Engraved broadside with hand-set type; laid paper; watermark partial [I] /
Placard gravé, typographie à la main; papier vergé; filigrane partiel [I]
137 × 80; 158 × 98; 555 × 445
Québec, 1793

The publication of this broadside was no doubt intended to help satisfy the public's need for fuller details of the electrifying news of the execution of King Louis XVI (cat. no. 8). The large news-sheet combined the engraved illustration used in the *Quebec Magazine* with a lengthy typeset description of the event, as it had taken place, reprinted from the *Quebec Gazette* of May 2.

The Neilson stationery shop entry for May 23, 1793, records that George Pownall, Provincial Secretary for Lower Canada, ordered 150 "Vues de la Guillotine" at a cost of £5. Single copies were sold at 1s. from May 28. It is not clear whether Pownall commissioned the printing of the broadsides, or whether it was a commercial venture of the Neilson printing firm.

La publication de ce placard avait sans doute pour but de satisfaire la curiosité du public, qui voulait de plus amples détails sur les nouvelles électrisantes de l'exécution du roi Louis XVI (nº 8 du cat.). La grande feuille d'information mariait la typographie d'une longue description exacte de l'événement, tirée de la *Gazette de Québec* du 2 mai, avec l'estampe utilisée par le *Magasin de Québec*.

Une écriture du 23 mai 1793 pour la papeterie des Neilson montre que George Pownall, secrétaire provincial pour le Bas-Canada, avait commandé 150 "Vues de la Guillotine" au coût de £5. À partir du 28 mai, la copie s'est vendue à 1s. Les livres ne spécifient pas si les placards avaient été réalisés pour Pownall ou s'il s'agissait d'une initiative commerciale de la part de l'imprimerie Neilson.

IMP. ILL.: The Lawrence Lande Collection of Canadiana in the Department of Rare Books and Special Collections, McGill University Libraries

IMP. LOCATED: ULQ

REFS.: Lande 1971, no. S1631; PAC, Neilson Papers, MG 24 B1, v.138; *Quebec Gazette,* May 2, 1793; *Quebec Magazine,* Apr. 1793; Tremaine 1952, no. 842

IMP. ILL.: Collection de Canadiana Lawrence Lande dans le Département des livres rares et des collections spéciales, université McGill

IMP. RETROUVÉE: ULQ

RÉF.: APC, Documents Neilson, MG 24 B1, v.138; *Gazette de Québec,* 2 mai 1793; Lande 1971, nº S1631; *Magasin de Québec,* avril 1793; Tremaine 1952, nº 842

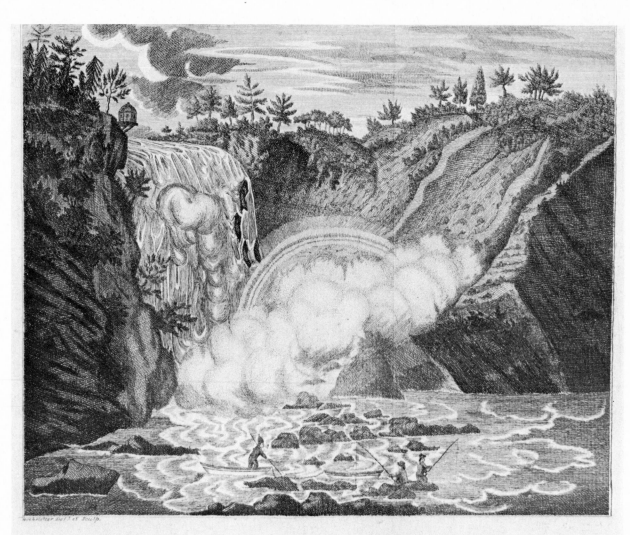

THE FALLS of MONTMORENCI.

20

10 The Falls of Montmorenci.

Hochstetter Del.! et Sculp.

Line and stipple engraving; laid paper; watermark fleur-de-lys / Gravure à la ligne et au pointillé; papier vergé; filigrane fleur-de-lys
195 × 248; no plate line visible / aucune cuvette visible; 211 × 275
Québec, 1793

The annexed view was taken in the month of August, from a situation upon the beach between the fall and the river St. Lawrence. Upon the bank on the right hand, is represented a rainbow, which the rays of the Sun form with the spray. The small Rotundo which appears hanging over the rock upon the left side, was built by the late Sir Frederick Haldimand in the year 1782.

The *Quebec Magazine* had rarely commented more expansively on an illustration, but still the text makes no mention of the engraver. This is the only print that records Hochstetter as the artist as well as the engraver. It is difficult to reconcile the naive style of engraving with that of his more sophisticated illustrations; the fact that it was his own composition may have influenced his technique. His expressive interpretation includes a series of looping curves to define the waterfall, stipple to indicate mist, and parallel strokes to describe the rainbow. Rocks, trees, and even clouds are crosshatched and give a patchwork impression. The few white spaces are used effectively to outline clouds, trees, and waves.

IMP. ILL.: Library of Parliament, Ottawa
IMPS. LOCATED: McC; Private (separate sheet in exhibition)
REF.: *Quebec Magazine,* Aug. 1793

La vue ci-jointe fut prise au mois d'août, d'un emplacement situé sur la plage entre les chutes et le fleuve St-Laurent. Un arc-en-ciel est représenté sur la berge, à droite, formé par les rayons du soleil qui se fondent avec les embruns. La petite rotonde perchée sur les rochers, sur le côté gauche, fut construite par feu Sir Frederick Haldimand en l'année 1782.

Le *Magasin de Québec* a rarement commenté une illustration avec autant de verve, mais le texte ne fait pourtant pas mention du graveur. C'est la seule estampe pour laquelle Hochstetter a exécuté à la fois le dessin et la gravure. Il est difficile de concilier le style naïf de la gravure avec celui de ses illustrations plus recherchées, mais le fait qu'il s'agissait de sa propre composition a pu influencer sa technique. Dans son interprétation éloquente, une série de courbes et de méandres définissent les chutes, des pointillés indiquent la brume, et des traits parallèles représentent l'arc-en-ciel. Les rochers, les arbres et même les nuages sont hachurés en croisillons, qui donnent un effet de patchwork. Les rares espaces blancs sont utilisés à bon escient pour souligner les nuages, les arbres et les vagues.

IMP. ILL.: Bibliothèque du Parlement, Ottawa
IMP. RETROUVÉES: Coll. privée (exposée en feuille séparée); McC
RÉF.: *Magasin de Québec,* août 1793

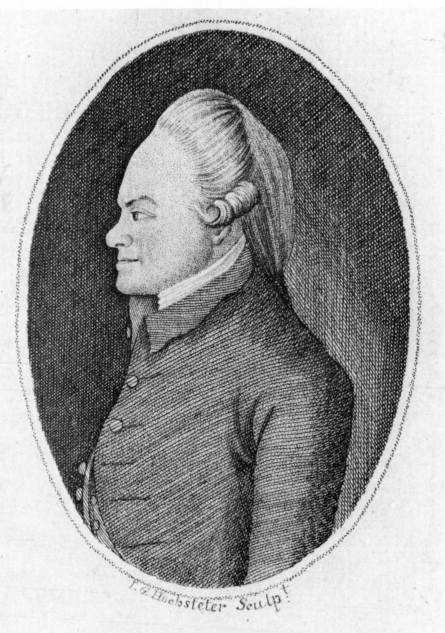

J. G. Hochsteter Sculp.^t

ADAM MABANE, Esq.^r

11 Adam Mabane, Esqr

I. G. Hochsteter Sculpt

Line and stipple engraving; laid paper; watermark partial [I] / Gravure à la ligne et au pointillé; papier vergé; filigrane partiel [I]
96 × 68; 125 × 77; 211 × 128
Québec, 1793

Adam Mabane (1734–92) was born in Edinburgh, Scotland, and came to Canada as a surgeon's mate with Wolfe's expedition against Quebec. He was appointed a member of the Legislative Council and a judge of the Court of Common Pleas in 1764, and became a member of the first Executive Council in Quebec in 1775. For the next seventeen years Judge Mabane was an active and controversial figure in the turbulent political life of Quebec. Throughout his career he strongly resisted reform and for this reason had many opponents.

Colonel and Mrs. John Graves Simcoe visited Judge Mabane's estate, "Woodfield", when they first came to Quebec en route to Upper Canada in December 1791. The house was situated high on the banks of the St. Lawrence River, three miles west of Quebec. Mrs. Simcoe comments in her diary that Mabane had "amassed money, and lived what is called most hospitably, far beyond his fortune". The winter after the Simcoe visits, an obituary in the *Quebec Magazine* notes that Judge Mabane died as a result of a cold caught when he lost his way in a snowstorm between Quebec City and "Woodfield".

The lively and expressive face shown in this profile portrait (*Quebec Magazine,* Dec. 1793) suggests that Hochstetter must have used as a model a good miniature portrait of Judge Mabane, taken during his lifetime. The controlled style of engraving, exclusively in line and roulette, with stipple for the face and collar, shows none of Hochstetter's arbitrary use of the graver, seen in his *The Falls of Montmorenci* (cat. no. 10). It should be noted that in the spelling of his own name the engraver omits one letter.

IMP. ILL.: Library of Parliament, Ottawa

IMPS. LOCATED: BNQ; BVMG; ULQ

REFS.: BRH v.IX, p.148; Gagnon 1895, no. 4681; JRR 1911, pp. 56, 58; *Quebec Magazine,* Dec. 1793; Tremaine 1952, p.658

Adam Mabane (1734–92) naquit à Édimbourg en Écosse et vint au Canada en tant qu'assistant-chirurgien avec l'expédition de Wolfe contre Québec. Il fut nommé membre du Conseil législatif et juge à la Cour de plaids en 1764 et devint membre du premier Conseil exécutif du Québec en 1775. Pendant les dix-sept années qui suivirent, le juge Mabane fut un personnage actif et discuté de la vie politique tumultueuse de Québec. Tout au long de sa carrière, il s'est fermement opposé à toute réforme, se créant ainsi de nombreux adversaires.

En décembre 1791, le colonel et Mme John Graves Simcoe visitèrent "Woodfield", propriété du juge Mabane. Ils venaient pour la première fois à Québec, en route pour le Haut-Canada. La maison dominait les berges du St-Laurent, trois milles à l'ouest de Québec. Mme Simcoe a écrit dans son journal que Mabane avait "accumulé des richesses et menait un train de vie munificent, bien au-dessus de ses moyens." L'hiver qui suivit la visite des Simcoe, on pouvait lire dans une notice nécrologique du *Magasin de Québec* que le juge Mabane était mort des suites d'un rhume contracté lorsqu'il perdit son chemin entre Québec et "Woodfield" dans une tempête de neige.

Le visage énergique et expressif illustré par ce profil nous porte à croire que Hochstetter a pu s'inspirer d'une bonne miniature du juge Mabane, exécutée de son vivant. La sobriété de la gravure, exclusivement à la ligne et à la roulette, avec pointillé pour le visage et le faux-col, ne trahit pas l'usage arbitraire du burin, fréquent chez Hochstetter, tel qu'on le voit dans *The Falls of Montmorenci* (no 10 du cat.). On remarquera que le graveur omet une lettre dans l'épellation de son propre nom.

IMP. ILL.: Bibliothèque du Parlement, Ottawa

IMP. RETROUVÉES: BNQ; BVMG; ULQ

RÉF.: BRH v.IX, p.148; Gagnon 1895, no 4681; JRR 1911, pp. 56, 58; *Magasin de Québec,* déc. 1793; Tremaine 1952, p.658

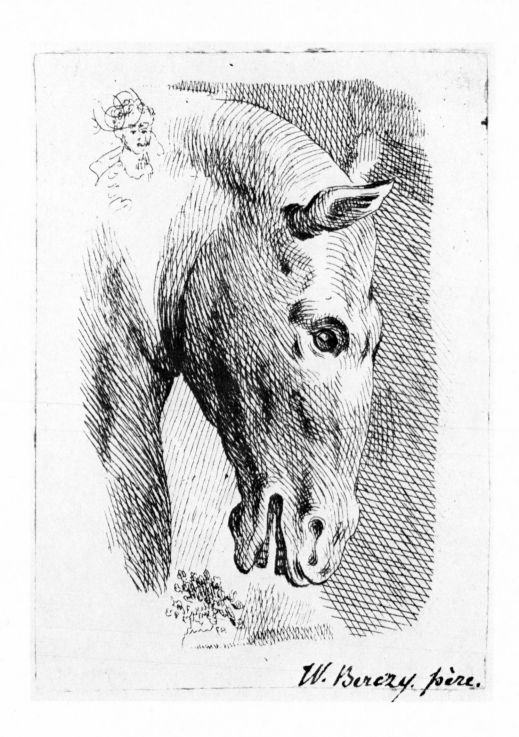

W. Berczy, père.

24

12 [Study of a Horse's Head / Étude d'une tête de cheval]

William Berczy

Etching / Eau-forte
95 × 66 (plate / planche); 112 × 84 (paper / papier)
Montréal or/ou Québec, c./vers 1803–12

William Berczy (1744–1813), artist, architect, and entrepreneur, is known for his oil, watercolour, and pastel portraits painted in Upper and Lower Canada from the time of his arrival in 1794. Although this is the only known print by Berczy, two of his portraits were reproduced as engravings in England. He was familiar with printmaking, since he wrote to his wife in Montreal from Quebec on June 24, 1809:

> Please give my regards to Mr. Henry and ask him if he can order for me, from the United States, half a dozen copper plates prepared for engraving and about the size of this letter sheet, since I have the intention of publishing some drawings in the style of Freudeberger representing views and costumes of Canada.

The elegant horse was evidently a practice piece, since the artist also etched a bit of foliage (lower centre) and a woman's head merging with his own reversed signature (upper left). An ink inscription, almost certainly by a later hand, appears in the lower right.

This print is mounted in the Viger album, a scrapbook of sketches, poems, and autographs collected by Jacques Viger (1787–1858), antiquarian, surveyor, author, and Montreal's first mayor. Viger was a personal friend of the Berczy family and as a young man he took drawing lessons from William Berczy. He also helped the German-born artist to edit the English in his manuscript history of Canada which was lost at the time of Berczy's death.

IMP. ILL.: Bibliothèque de la Ville de Montréal, Collection Gagnon

No other imps. located

REFS.: Andre 1967, pp. 64, 88, 108; RAQ 1941, p. 82

William Berczy (1744–1813), artiste, architecte et entrepreneur, est renommé pour ses portraits à l'huile, à l'aquarelle et au pastel peints dans le Haut et le Bas-Canada à partir de son arrivée en 1794. Bien que ce soit la seule estampe connue de Berczy, deux de ses portraits ont été reproduits en gravures en Angleterre. La technique de la gravure lui était familière car le 24 juin 1809, il écrivait de Québec cette lettre à sa femme à Montréal:

> Fais bien mes complimens [sic] à Mons. Henry et demande lui s'il pourroit [sic] me faire venir des états unis une demi-douzaine de planches de cuivre préparées pour la gravure de la grandeur d'une page de cette lettre apeu [sic] près, puisque j'ay intention de publier quelques desseins [sic] dans le Genre de Freudeberger représentant des vues et costumes du Canada.

De toute évidence, le motif du cheval élancé était un essai, car l'artiste a aussi gravé un peu de feuillage (en bas, au centre), et une tête de femme mêlée à sa propre signature, inversée (en haut, à gauche). Une inscription à l'encre, presque certainement annotée plus tard, apparaît en bas, à droite.

Cette estampe est collée dans l'album Viger, un album d'esquisses, de poèmes et d'autographes collectionnés par Jacques Viger (1787–1858), antiquaire, arpenteur, écrivain et premier maire de Montréal. Viger était un ami de la famille Berczy et dans sa jeunesse William Berczy lui avait donné des cours de dessin. Il a aussi aidé l'artiste allemand en corrigeant l'anglais de son manuscrit d'une histoire du Canada, qui fut perdu à la mort de Berczy.

IMP. ILL.: Bibliothèque de la Ville de Montréal, Collection Gagnon

Aucune autre imp. retrouvée

RÉF.: Andre 1967, pp. 64, 88, 108; RAQ 1941, p.82

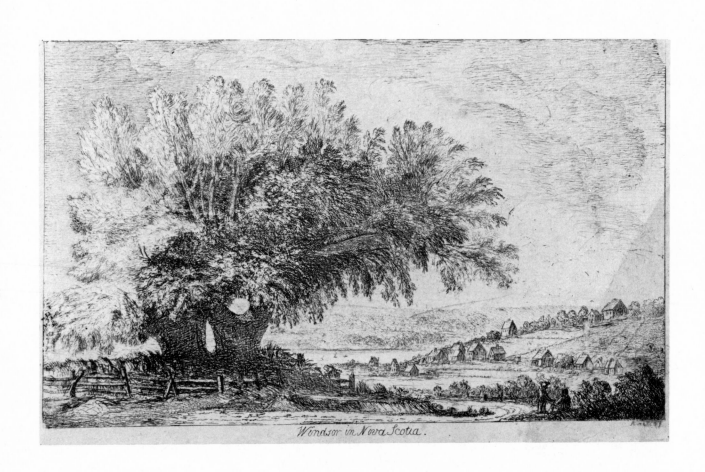

Windsor in Nova Scotia.

26

13 Windsor in Nova Scotia.

A. Croke. d f

Etching; India paper mounted on wove paper / Eau-forte; papier bible collé sur vélin
125 × 210 (subject / image); 136 × 224 (India paper / papier bible); 140 × 228 (plate / planche);
200 × 275 (mount / carton de montage)
Halifax or London, c. 1810–18 / Halifax ou Londres, vers 1810–18

The picturesque approach to landscape is embodied in this etching of a luxuriant tree which dwarfs the little town of Windsor. The artist, Sir Alexander Croke (1758–1843), served as a judge of the Vice-Admiralty Court at Halifax from 1801 to 1815. He was also known as a poet and a watercolour painter of some talent. When a prize ship with a cargo of paintings destined for the Pennsylvania Academy of Fine Arts was brought into Halifax in 1813, he ruled that works of art captured on the high seas were not subject to confiscation.

Judge Croke is known to have etched four Canadian subjects: *The Red Mill, Dartmouth* (1811/18?), *Halifax Harbour* (n.d.), *Windsor in Nova Scotia* (n.d.), and an untitled view of Windsor (1810/18?). All four subjects are in the British Library, but the view illustrated here is the only one usually found in Canadian collections. The etched dates on two of the prints are difficult to decipher, and leave the place of execution open to conjecture.

The untitled view of Windsor (coll. British Library) is virtually the same composition as *Windsor in Nova Scotia,* but it has been given a more picturesque presentation with the addition of framing foliage to the right foreground, the placement of three figures under the large tree, and some rearrangement of houses. It is larger in subject size (195 × 297) and more finished in the drawing of the etched lines. For this reason, the view illustrated here is assumed to be the earlier of the two versions, possibly etched in Nova Scotia before Croke's return to England in 1815.

IMP. ILL.: Private Collection

IMPS. LOCATED: BL; PAC; ROM (with watercolour)

REFS.: Archibald 1881, p. 110; Piers 1927, pp. 53–55

Le style pittoresque des paysagistes s'incarne dans cette gravure d'un arbre touffu qui écrase la petite ville de Windsor. L'artiste, Sir Alexander Croke (1758–1843), fut juge à la *Vice-Admiralty Court* d'Halifax de 1801 à 1815. Il était également poète et aquarelliste de talent. Quand un navire chargé de peintures destinées à la *Pennsylvania Academy of Fine Arts* fut capturé et amené à Halifax en 1813, il a décidé que les oeuvres d'art saisies en haute-mer ne pouvaient être confisquées.

Le juge Croke a gravé quatre sujets canadiens à l'eau-forte: *The Red Mill, Dartmouth* (1811/18?), *Halifax Harbour* (s.d.), *Windsor in Nova Scotia* (s.d.), et une vue sans titre de Windsor (1810/18?). Les quatre estampes font partie de la collection du *British Library*, mais la vue illustrée ici est la seule que l'on puisse généralement trouver dans les collections canadiennes. Les dates gravées sur deux estampes sont difficiles à déchiffrer, et l'on est donc réduit aux conjectures quant à l'endroit où elles furent exécutées.

La vue sans titre de Windsor (coll. *British Library*) présente à peu près la même composition que *Windsor in Nova Scotia*, mais l'artiste a ajouté au pittoresque en intégrant un cadre de verdure à l'avant-plan à droite et trois figures sous le gros arbre, et en changeant quelque peu la disposition des maisons. Les dimensions du sujet sont plus grandes (195 × 297), et le dessin présente un fini plus élaboré dans les lignes gravées. Pour cette raison, il est probable que la vue illustrée ici soit la première des deux versions et qu'elle ait été gravée en Nouvelle-Écosse, avant le départ de Croke pour l'Angleterre en 1815.

IMP. ILL.: Collection privée

IMP. RETROUVÉES: APC; BL; ROM (avec aquarelle)

RÉF.: Archibald 1881, p.110; Piers 1927, pp.53-55

L.ᵗ GENᵗ SIR JOHN COAPE SHERBROOKE. G.C.B.

Govᵗ Genᵗ & Comᵈʳ of the Forces in British ᴺ. America.

28

14 L.ᵗ Gen.ˡ Sir John Coape Sherbrooke. G.C.B.
Gov.ʳ Gen.ˡ & Com.ʳ of the Forces in British N. America.

Painted. Engraved, and Published by Robert Field. Halifax N.S. 24 June 1816.

Line and stipple engraving, with watercolour; touches of gouache /
Gravure à la ligne et au pointillé, avec aquarelle; touches de gouache
339 × 235; 405 × 321; 504 × 387
Halifax, 1816

Field's only known Canadian engraving portrays Nova Scotia's lieutenant-governor in June of 1816, the week after his appointment as commander-in-chief was announced. The British general is shown at the peak of his career, wearing the star of a Knight Grand Cross of the Most Honourable Order of the Bath, and a civil badge of the Order of the Bath. Around his neck is a gold medal of Talavera. The printed date of publication may have had some significance — perhaps the print was a presentation to Sherbrooke before he left for Quebec — since the second numeral of the original 21 has been corrected to 24, causing the 24 to run into the word June.

The portrait in simple black line, with stipple for the head, sets the figure against an almost neutral background. The resulting image is stronger than Field's original oil painting (coll. Halifax Club, Halifax), which includes a table laden with books, drapery, and a classical column. In the print the watercolouring of the uniform, in red, blue, and gold, adds to the martial effect, and would appear to be contemporary with publication.

Robert Field (c. 1769 England – 1819 Jamaica) studied at the Royal Academy School, London, in 1790. By 1794 he had emigrated to the United States, where he earned his living by painting miniatures. Washington and Jefferson were among his subjects. In 1808 he moved to Halifax and soon became the most sought-after portraitist on Canada's eastern seaboard. He expanded his repertoire to include oil painting and left a record in that medium of some fifty prominent citizens. Although he had studied engraving in London, his identified prints are few. In England he produced three mezzotint portraits after other artists; in the United States six small stipple-engraved portraits are known, again reproductive, and in Canada just this line-engraved portrait of Sherbrooke. Shortly after he had printed it, he left to look for a new clientele in Jamaica, where he died of yellow fever.

IMP. ILL.: McCord Museum

IMPS. LOCATED: NBM; PAC; PANS

REFS.: *Acadian Recorder* (Hal.), Nov. 25, 1815; AGNS 1978; MacLaren 1964; Piers 1914 and 1927

La seule gravure canadienne connue de Field représente le lieutenant-gouverneur de la Nouvelle-Écosse en juin 1816, une semaine après l'annonce de sa nomination en tant que commandant en chef. Le général britannique est au sommet de sa carrière et arbore l'étoile d'un Chevalier de la grande Croix du très honorable ordre du Bain et une plaque civile de l'ordre du Bain. Il porte à son cou une médaille d'or de Talavera. La date apparaissant sur l'inscription peut avoir une certaine importance (la gravure fut peut-être présentée à Sherbrooke avant son départ pour Québec), car le chiffre 21 de l'original a été changé pour 24, et le 24 empiète sur le mot juin.

Le portrait en simple ligne noire, avec pointillé pour la tête, fixe la figure sur un arrière-plan presque neutre. L'image en ressort donc avec plus de vigueur que dans la peinture à l'huile originale de Field (coll. Halifax Club, Halifax), qui comporte une table couverte de livres, des rideaux et une colonne classique. Dans l'estampe, l'uniforme peint à l'aquarelle en rouge, bleu et or ajoute à l'effet martial et semble dater de l'époque de la publication.

Robert Field (vers 1769 Angleterre – 1819 Jamaïque) a étudié à la *Royal Academy School* de Londres en 1790. Il a émigré aux États-Unis vers 1794, où il a gagné sa vie en peignant des miniatures. Il a exécuté le portrait de Washington et de Jefferson. En 1808, il déménageait à Halifax et il devint rapidement le portraitiste le plus couru de la côte est du Canada. Il a élargi son répertoire pour inclure la peinture à l'huile et il a peint, par cette technique, quelques cinquante citoyens en vue. Bien qu'il ait étudié la gravure à Londres, ses estampes identifiées sont rares. En Angleterre, il a produit trois portraits au mezzo-tinto d'après les oeuvres d'autres artistes; aux États-Unis, six portraits gravés au pointillé ont été retrouvés, et il s'agit encore une fois de reproductions. Au Canada, seul ce portrait de Sherbrooke, gravé à la ligne et au pointillé, a été retrouvé. Peu de temps après l'avoir imprimé, il partit en Jamaïque pour se faire une nouvelle clientèle. Il y est mort de la fièvre jaune.

IMP. ILL.: Musée McCord

IMP. RETROUVÉES: APC; APNE; MNB

RÉF.: *Acadian Recorder* (Hal.), 25 nov. 1815; AGNS 1978; MacLaren 1964; Piers 1914 et 1927

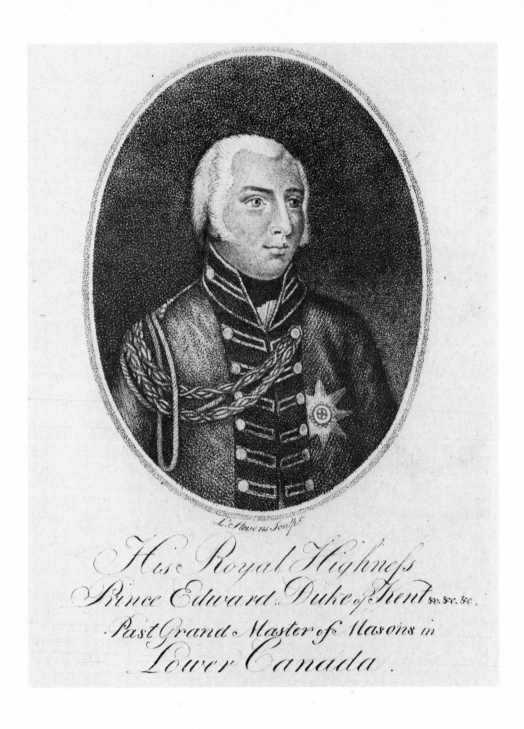

L. Stevens Sculp.

His Royal Highness
Prince Edward Duke of Kent &c. &c. &c.
Past Grand Master of Masons in
Lower Canada.

15 His Royal Highness Prince Edward, Duke of Kent &c. &c. &c.
Past Grand Master of Masons in Lower Canada.

L. Stevens Sculp^t

Stipple and line engraving; State II / Gravure au pointillé et à la ligne; second état
94 × 72; 139 × 99; 208 × 124
Montréal or/ou Québec, 1818

During the course of his military career Edward Augustus, Duke of Kent and Strathearn, K.G. (1767–1820), spent three important periods of his life in Canada. In 1791 he arrived at Quebec in command of the 7th Regiment of Foot (Royal Fusiliers), and he remained there for two years. After having seen active service in the West Indies, he returned to Halifax as lieutenant-general, living in that city until 1798. In 1799 he was raised to the peerage and to the rank of general, and was appointed commander-in-chief of the forces in British North America. He had been in Quebec little more than one year when ill health caused him to return to England. The fourth son of George III, he married in 1818 for reasons of state and is best remembered as the father of Queen Victoria.

The Duke's royal patronage was cherished by the Masons of Lower Canada, who commissioned this modest engraving as a frontispiece for the *Mason's Manual*, Quebec 1818. The engraver, Levi Stevens, is first recorded in Montreal in 1815 as a portrait and miniature painter. By 1819 he was advertising as an engraver and copperplate printer, perhaps on the strength of this commission. Some late references credit him with an 1810 engraving of General Craig, but this work has not come to light. Stevens travelled in both Upper and Lower Canada, as a portrait painter, until his death at York (Toronto) during the 1832 cholera plague. Little of his painting has survived and no other engraving by him has been located.

Two states of the Kent engraving exist, bound into various copies of the 1818 manual. The first state lacks the *L. Stevens Sculp^t* line at the base of the oval, and shows the Duke wearing a military cross-belt. In the second state the cross-belt is removed, the hair is shortened to omit the queue, and the left epaulette is darkened to add more depth to the torso.

IMP. ILL.: The Lawrence Lande Collection of Canadiana in the Department of Rare Books and Special Collections, McGill University Libraries

IMPS. LOCATED: *State I:* BVMG; NLC
 State II: McG.RBD.LR (2nd imp.)

REFS.: BRH v. II, p.108; Gagnon 1895, no. 3510; Lande 1965, no. 1779; *Mason's Manual* (Que.), 1818

Au cours de sa carrière militaire, Edward Augustus, duc de Kent et de Strathearn, K.G. (1767–1820), a séjourné trois fois au Canada. En 1791, il vint à Québec à la tête du 7e régiment d'infanterie (Royal Fusiliers), et il y demeura deux ans. Après avoir fait campagne aux Antilles, il revint à Halifax en tant que lieutenant général et y vécut jusqu'en 1798. En 1799, il fut anobli, élevé au rang de général, et nommé commandant en chef des forces armées de l'Amérique du Nord Britannique. Il vécut à Québec un peu plus d'un an, mais la maladie le força à retourner en Angleterre. Quatrième fils de George III, il se maria en 1818 pour raisons d'État. Il est le père de la reine Victoria.

Les Maçons du Bas-Canada appréciaient beaucoup le patronage du duc de Kent, et ils commandèrent cette modeste gravure pour le frontispice du *Mason's Manual*, Québec 1818. Le graveur, Levi Stevens, est cité pour la première fois à Montréal en 1815 en tant que miniaturiste et portraitiste. Dès 1819, il offrait ses services comme graveur et imprimeur sur planche de cuivre, peut-être en vertu de cette commande. Des documents ultérieurs lui attribuent une gravure de 1810 du général Craig, mais cette oeuvre n'a pas été retrouvée. Stevens a continué sa carrière de portraitiste en voyageant dans le Haut et le Bas-Canada. Il est mort à York (Toronto), lors de l'épidémie de choléra de 1832. Très peu de ses peintures ont été conservées, et aucune autre gravure n'a été retrouvée.

Il existe deux états de la gravure du duc de Kent, reliés dans diverses copies du manuel de 1818. La base de l'ovale du premier état n'a pas l'inscription *L. Stevens Sculp^t*, et le duc porte un baudrier. Dans le second état, le baudrier a disparu, les cheveux sont raccourcis pour éliminer la natte, et l'épaulette gauche est plus foncée afin d'ajouter du volume au torse.

IMP. ILL.: Collection de Canadiana Lawrence Lande dans le Département des livres rares et des collections spéciales, université McGill

IMP. RETROUVÉES: *Premier état:* BNC; BVMG
 Second état: CCLL.DLR.UMcG (2e imp.)

RÉF.: BRH v.II, p. 108; Gagnon 1895, n° 3510; Lande 1965, n° 1779; *Mason's Manual*, (Qué.), 1818

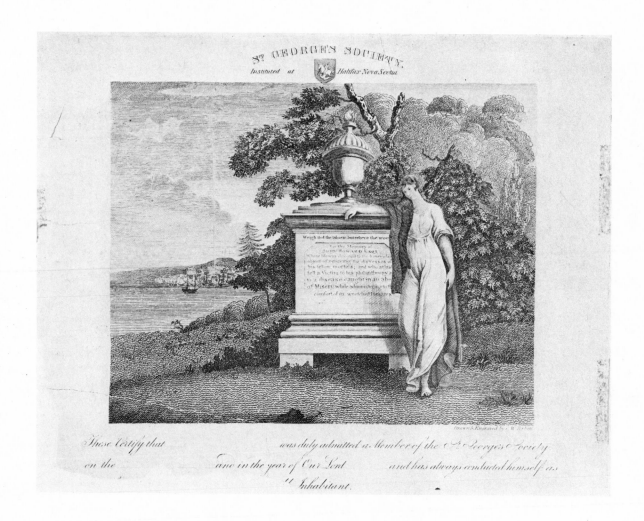

ST. GEORGE'S SOCIETY.

Instituted at Halifax Nova Scotia.

These Certify that was duly admitted a Member of the St. Georges Society

on the and in the year of Our Lord and has always conducted himself as

an Inhabitant.

16 S^T George's Society. Instituted at Halifax Nova Scotia

Drawn and Engraved by C. W. Torbett

Engraving, State II / Gravure, second état
140 × 184; (225) × 246; 225 × 250
Halifax, c./vers 1819

The English Benevolent Society was founded at Halifax on February 25, 1786. Before July 5, 1819 (ms. date on the only located impression of State I), the Society commissioned Charles Torbett (act. 1812–34) to engrave a membership certificate. His elaborate illustration includes a mourning figure posed beside the tomb of John Howard (c.1726–90), against a background view of the town and harbour of Halifax. The lengthy epitaph describes the works of this British philanthropist "devoted to the benevolent object of relieving the distress of his fellow mortals".

The Society's name was subsequently changed to St. George's Society, but it is not known when the copperplate was re-engraved; the title *English Benevolent Society* was removed and the new name was substituted. The change was no doubt made before April 1848, for at this date the Society was presented with the St. George's membership certificate plate by a past president. The group's minutes record a motion to strike impressions immediately on both parchment and paper for purchase by the members. Although this is the only society certificate exhibited, there were many organized charitable groups in Canada from an early date, and more such engraved memberships must exist.

Charles W. Torbett worked in Halifax as a silversmith, engraver, and copperplate printer. His engraved landscapes, usually book or magazine illustrations, have a certain mechanical quality reminiscent of bank-note engraving. He did, in fact, engrave a treasury note in 1812, and much of his work may have been in this commercial field.

IMP. ILL.: The Nova Scotia Museum

IMPS. LOCATED: NSM (State I); PANS (copperplate)

REFS.: MacLaren 1964; PANS Vert. File, Societies in Halifax, no.13

La *English Benevolent Society* fut fondée à Halifax le 25 février 1786. Avant le 5 juillet 1819 (date manuscrite sur la seule impression retrouvée du premier état), l'association avait demandé à Charles Torbett (actif 1812–34) de graver un certificat d'adhésion. Son illustration détaillée inclut une figure en deuil à côté de la tombe de John Howard (vers 1726–90), contre une vue de la ville et du port de Halifax. La longue épitaphe décrit l'oeuvre de ce philanthrope anglais "dévoué au bienfaisant objet de soulager la détresse de ses semblables."

Plus tard, l'association prit le nom de *St. George's Society,* mais nous ignorons à quel moment la planche de cuivre fut modifiée pour enlever le titre *English Benevolent Society* et lui substituer le nouveau nom. Le changement fut sans doute effectué avant avril 1848, car à cette date, la planche du certificat d'adhésion fut présentée à la *St. George's Society* par un ancien président. Les procès-verbaux enregistrent la proposition de tirer des épreuves immédiatement sur papier et sur parchemin pour vente aux membres. Même si l'exposition ne présente qu'un seul certificat d'adhésion, plusieurs associations de bienfaisance furent fondées dès les débuts de la colonie, et d'autres certificats gravés de ce genre existent probablement.

Charles W. Torbett a travaillé à Halifax en tant qu'orfèvre, graveur et imprimeur de planches de cuivre. Ses gravures de paysage, habituellement des illustrations de livre ou de magazine, possèdent un certain caractère mécanique qui rappelle la gravure de billets de banque. Il a, en fait, gravé un bon du Trésor en 1812, et il est possible qu'une bonne partie de ses oeuvres aient relevé de ce domaine commercial.

IMP. ILL.: Musée de la Nouvelle-Écosse

IMP. RETROUVÉES: APNE (planche de cuivre); MNE (premier état)

RÉF.: APNE Vert. File Societies in Halifax, n° 13; Maclaren 1964

WOOLFORD'S HALIFAX VIEWS

John Elliott Woolford (1778–1866) was in the service of the Earl of Dalhousie from the time he became attached to the Second Royal Regiment of Foot in 1797. His own biographical notes state: "His Lordship had found out that I was somewhat skilfull in Sketching & Painting & had employed me during any leisure in these pursuits." Woolford left the army in 1803 and became a landscape painter in Edinburgh. In 1816 he accompanied Dalhousie to Nova Scotia, and the following year was appointed to the Barracks Department. He died in Fredericton, New Brunswick, in 1866.

In 1819 Woolford drew, etched, and published four views of Halifax. These were issued with a title-page wrapper—the first set of its kind to be printed and published in Canada. The engraved title page dedicated the views to his patron, the Earl of Dalhousie, and described them as the first series of a selection of views of Nova Scotia; however, no further sets were published by Woolford.

A May advertisement in the *Acadian Recorder* announced that the views would be published shortly, "... Etch'd in the manner of a finished outline ... adapted either for the Portfolio of the Connoisseur or the study of the Amateur, as the nature of the Engraving will allow them to be finished in imitation of the original Drawings." On July 3, 1819, the Halifax set was advertised as just published, and at the same time Woolford offered for sale two views of Dalhousie Castle, the Scottish seat of his patron.

The Halifax views were etched in outline and aquatint and printed in subtle colours. The inking varies in each print noted. The principal colour of the subjects is either brown or yellow-ochre. In addition, two of the views show foreground figures printed in red aquatint, and some impressions are inked with a third colour, pale blue, to define the sky and trees. Woolford must have printed very few impressions of these rare views, inking the plate each time and experimenting with colour changes as he proceeded. As suggested in Woolford's advertisement, most examples have also been coloured by hand. Despite the careful printing, the titles of several impressions noted are slightly off register.

REFS.: *Acadian Recorder* (Hal.), May 29, July 3, 1819; UNB Archives, Saunders Papers, Mil. 1857

HALIFAX VUE PAR WOOLFORD

John Elliott Woolford (1778–1866) était au service du comte de Dalhousie depuis son affectation au Deuxième Régiment Royal d'Infanterie en 1797. Ses propres notes biographiques affirment: "Monsieur le comte avait découvert que j'avais un certain talent pour le dessin et la peinture, et m'a employé à cette fin pendant toute période de loisir." Woolford quitta l'armée en 1803 et devint peintre-paysagiste à Édimbourg. En 1816, il accompagna Dalhousie en Nouvelle-Écosse et l'année suivante, il fut affecté au corps de garde. Il est mort en 1866 à Frédéricton, au Nouveau-Brunswick.

En 1819, Woolford dessina, grava à l'eau-forte et publia quatre vues de Halifax. Elles furent publiées avec une couverture-titre et constituent la première série de ce genre imprimée et publiée au Canada. Le titre gravé portait une dédicace à son protecteur, le comte de Dalhousie, et décrivait les vues comme la première série d'une sélection de vues de la Nouvelle-Écosse; toutefois, aucune autre série ne fut publiée par Woolford.

Une annonce parue dans le *Acadian Recorder* de mai signalait que les vues seraient publiées bientôt, "(...) gravées à l'eau-forte à la façon d'un dessin au trait soigné (...) convenables pour le portefeuille du connaisseur ou pour le cabinet de travail de l'amateur, car la nature de la gravure permettra un fini conforme aux dessins originaux." Le 3 juillet 1819, on annonçait la publication de la série de Halifax, et au même moment, Woolford mettait sur le marché deux vues du château de Dalhousie, le manoir écossais de son protecteur.

Les vues de Halifax furent gravées au trait à l'eau-forte et à l'aquatinte et imprimées dans des tons subtils. L'encrage varie dans chaque estampe étudiée. Le brun et l'ocre prédominent dans les sujets. De plus, deux vues montrent des figures à l'avant-plan imprimées à l'aquatinte rouge, et certaines impressions sont encrées avec une troisième couleur, bleu pâle, pour faire ressortir le ciel et les arbres. Woolford fit probablement un tirage très restreint de ces vues rares, encrant la planche chaque fois et expérimentant avec les changements de couleur tout au long du tirage. Tel qu'annoncé par Woolford, la plupart des spécimens retrouvés ont également été coloriés à la main; malgré l'impression soignée, les titres de plusieurs d'entre eux sont légèrement hors-registre.

RÉF.: *Acadian Recorder* (Hal.), 29 mai, 3 juillet 1819; UNB Archives, Documents Saunders, Mil.1857

To

HIS EXCELLENCY

Lieutenant General George Earl of Dalhousie

G.C.B. &c &c

Lieutenant Governor and Commander in Chief

OF THE

Province of **Nova Scotia** & its Dependencies

THIS FIRST SERIES

of a Selection of Views illustrating Nova Scotia Scenery

Is Respectfully inscribed

by his Excellencys

Most obliged and

devoted humble servant

John Elliott Woolford.

PROSPECTIVE VIEW OF THE PUBLIC BUILDINGS &c.

Published ... Edward ... 1827

17 Perspective View of the Province Building from the N.E.

Drawn and Etched by J.E. Woolford Published at Halifax, N.S. 1819

Aquatint and etching printed in brown and pale red inks; finished with watercolour /
Aquatinte et eau-forte imprimée à l'encre brune et rouge pâle; finie à l'aquarelle
215 × 330; 250 × 356; 288 × 395
Halifax, 1819

The most ambitious of the four views in Woolford's set is this aquatint of the Province Building. Constructed of native sandstone and a fine example of architecture in the Adam style, the building was ready for use early in 1819, the year Woolford's views were published. Although the structure was described as being too large for the needs of the government at that time, the planners had the future in mind. The Province Building is still in use today.

Woolford has composed this scene and the two views of Government House in the popular style of the period, enlivening the compositions with figures and animals — a convention that also gives a sense of scale to the buildings. The soft colouring is noteworthy, particularly the warm brown ink used in this aquatint and the reddish-pink ink which highlights the horse, dog, man, and woman left of centre foreground. The predominant use of blue and grey watercolouring enhances the delicate atmosphere of the whole.

IMP. ILL.: Public Archives of Canada

IMPS. LOCATED: LLNS (original watercolour); Morse; PANS

REFS.: *Acadian Recorder* (Hal.), May 29, 1819; de Volpi 1974, pl.50; Heritage Trust of N.S., 1967, p.22

Cette aquatinte est sans doute la plus ambitieuse des quatre vues de la série de Woolford sur l'édifice du gouvernement provincial. Construit en grès local, le bâtiment est un bel exemple de l'architecture de style Adam. Le bâtiment a ouvert ses portes en 1819, année de publication des vues de Woolford. Bien qu'à l'époque l'on ait décrit l'édifice comme étant trop vaste pour les besoins du gouvernement, ceux qui en ont dressé les plans voyaient loin. L'édifice du gouvernement de la province est encore utilisé aujourd'hui.

Woolford a composé cette scène et les deux vues du palais du lieutenant-gouverneur dans le style en vogue à l'époque, égayant les compositions par des personnages et des animaux. Cette convention établit un équilibre dimensionnel dans la composition. La douceur des coloris est remarquable, surtout à cause de l'encre d'un brun chaud utilisée dans cette aquatinte, et de l'encre rougeâtre qui rehausse les figures du cheval, du chien, de l'homme et de la femme situées à gauche du centre de l'avant-plan. La prépondérance de l'aquarelle bleue et grise relève la délicate ambiance de l'ensemble.

IMP. ILL.: Archives publiques du Canada

IMP. RETROUVÉES: APNE; LLNS (aquarelle originale); Morse

RÉF.: *Acadian Recorder* (Hal.), 29 mai 1819; de Volpi 1974, pl.50; Heritage Trust of N.S., 1967, p. 22

ARCHITECTURAL ELEVATION OF THE PROVINCE BUILDING.

20 Government House from the S.W.

Drawn and Etched by J.E. Woolford Published at Halifax N.S. 1819

Aquatint and etching printed in yellow-ochre and pale red ink; finished with watercolour and graphite / Aquatinte et eau-forte imprimée à l'encre jaune d'ocre et rouge pâle; finie à l'aquarelle et au graphite
210 × 332; 249 × 356; 290 × 397
Halifax, 1819

Another view of Government House illustrates the west side which was originally the rear of the mansion. The doorway seen here was later converted into the main entrance.

In this composition the uniform of the soldier in the foreground has been printed in a pale red ink. The watercolour tones are blue, green, pink, and brown, and the print has been finished with pencil in some areas.

IMP. ILL.: Public Archives of Canada

IMPS. LOCATED: GHH; Morse

REFS.: *Acadian Recorder* (Hal.), May 29, 1819; Heritage Trust of N.S., 1967, p.18

Une autre vue du palais du lieutenant-gouverneur présente le côté ouest, qui était à l'origine l'arrière du bâtiment. Le portail illustré ci-contre fut plus tard transformé en entrée principale.

Dans cette composition, l'uniforme du soldat à l'avant-plan a été imprimé à l'encre rouge pâle. L'aquarelle a des tons de bleu, vert, rose et brun, et l'estampe a été finie au crayon dans certaines parties.

IMP. ILL .: Archives publiques du Canada

IMP. RETROUVÉES: GHH; Morse

RÉF.: *Acadian Recorder* (Hal.), 29 mai 1819; Heritage Trust of N.S., 1967, p. 18

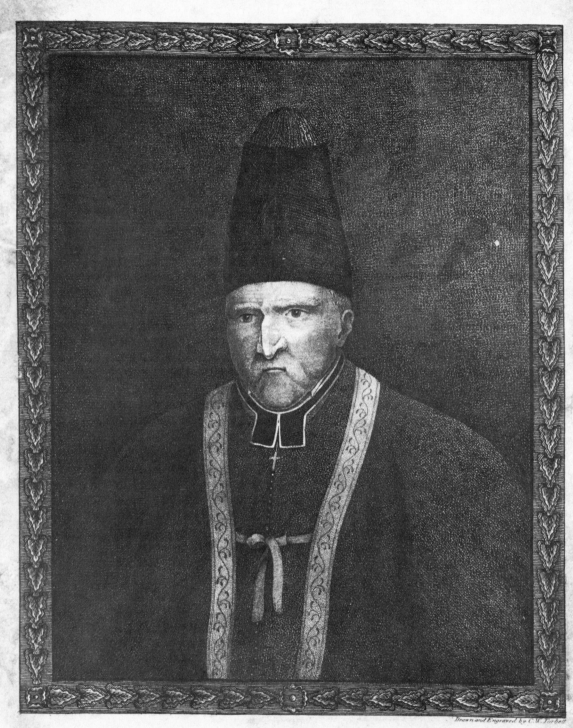

RIGHT REVᴰ Dᴿ E. BURKE
BISHOP OF SION, V.A.N.S.

Drawn and Engraved by C.W. Torbett

Halifax N.S. March 1ˢᵗ 1822 Published by C.W. Torbett.

21 Right Rev.D D.R E. Burke Bishop of Sion, V.A.N.S.

Drawn and Engraved by C. W. Torbett Halifax N. S. March 1st 1822 Published by C. W. Torbett.

Stipple and line engraving; blue watercolour added to ribbon / Gravure au pointillé et à la ligne; aquarelle bleue ajoutée au ruban
154 × 124; 226 × 184; 239 × 198
Halifax, 1822

Early portrait prints were often issued as memorials to prominent citizens. Almost a year after the death of Bishop Burke, the publication of his portrait was the subject of rivalry between artist John Edward Acres (act. 1815–c.1823) and engraver Charles W. Torbett (act. 1812–34). Both men advertised in October 1821, Acres stating that his portrayal, engraved by Torbett, would be published immediately, and Torbett stating that his engraving would be taken from a full-length drawing by John G. Toler (act. c.1808–29), and would appear by January at 10s. to subscribers, 12s.6d. to non-subscribers. In January 1822 Acres exhibited "a representation as large as appeared the night before interment, in full stature taken by himself at the instance and request of the Rev. John Carroll and of other friends, being a true painting in transparency of the much respected Bishop Burke, as lying in state... Admission 1s 3d". Torbett's engraving, showing the Bishop in bust length, was published in March. Torbett is given sole credit as artist, engraver, and publisher. In retaliation, Acres advertised a few days later that the only likeness of Dr. Burke could be obtained from the original at his residence. No engraving after Acres is known to have been published.

Edmund Burke (1753–1820), born and ordained in Ireland, taught at the Séminaire de Québec from 1786. He spent six or seven years as a missionary to the Indians around Lake Superior, in Ohio, and in Louisiana before his arrival in Halifax in 1801/2. An author and able administrator, he was appointed the first Catholic Bishop of Zion and Vicar Apostolic of Nova Scotia in 1817. Despite the bishop's popularity and the publicity attending the engraving of his posthumous portrait, this impression is the only one located.

IMP. ILL.: Public Archives of Nova Scotia

No other imps. located

REFS.: *Acadian Recorder* (Hal.), Oct. 13, 1821; Jan. 19, Mar. 2, Apr. 20, 1822; Bourinot 1900, p. 45; MacLaren 1964; O'Brien 1894

Les premières estampes de portraits étaient souvent exécutées à la mémoire de citoyens importants. Près d'un an après la mort de l'évêque Burke, la publication de son portrait fut l'objet d'une rivalité entre l'artiste John Edward Acres (actif 1815–vers 1823) et le graveur Charles W. Torbett (act. 1812–34). Les deux hommes annoncèrent la publication de l'estampe en octobre 1821, Acres déclarant que son portrait, gravé par Torbett, serait publié immédiatement, et Torbett annonçant que sa gravure serait tirée d'un portrait en pied de John G. Toler (act. vers 1808–29), et paraîtrait en janvier à 10s. pour les abonnés, et à 12s. 6d. pour les autres. En janvier 1822, Acres exposa "un tableau de dimensions identiques à la scène qu'on avait sous les yeux la veille de l'enterrement, grandeur nature et prise par lui à la demande du Rév. John Carroll et de d'autres amis, une peinture en transparence du très estimé évêque Burke, en exposition solennelle (...) Entrée 1s. 3d." La gravure de Torbett, un portrait en buste, fut publiée en mars. Torbett y est cité en tant qu'artiste, graveur et éditeur. Acres fit paraître une annonce quelques jours plus tard en guise de représailles, et déclara que la seule copie valable serait celle obtenue d'après l'original à sa résidence. À notre connaissance, aucune gravure s'inspirant du portrait de Acres n'a été publiée.

Edmund Burke (1753–1820), né et ordonné prêtre en Irlande, enseigna au Séminaire de Québec à partir de 1786. Il passa six ou sept ans en tant que missionnaire auprès des Indiens du Lac Supérieur, de l'Ohio et de la Louisiane avant d'arriver à Halifax en 1801/2. Écrivain et administrateur avisé, il fut nommé premier évêque catholique de Sion et Vicaire apostolique de la Nouvelle-Écosse en 1817. Malgré la popularité de l'évêque et la notoriété entourant la gravure de son portrait posthume, cette impression est la seule retrouvée.

IMP. ILL.: Archives publiques de la Nouvelle-Écosse

Aucune autre imp. retrouvée

RÉF.: *Acadian Recorder* (Hal.), 13 oct. 1821, 19 janv., 2 mars, 20 avril 1822; Bourinot 1900, p.45; MacLaren 1964; O'Brien 1894

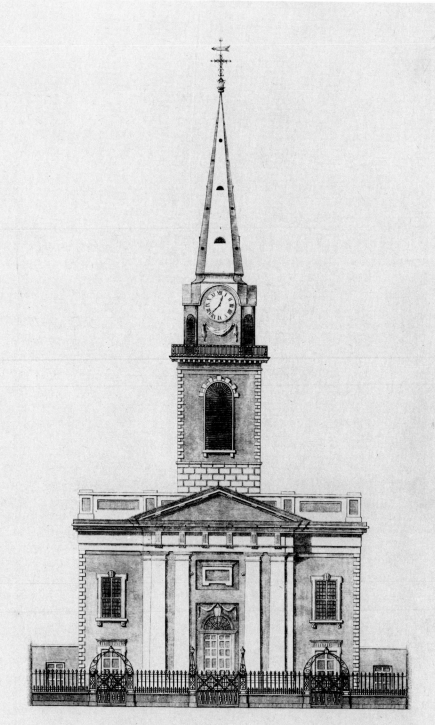

The PROTESTANT EPISCOPAL PARISH CHURCH of
MONTREAL, Completed 1821.

46

**22 The Protestant Episcopal Parish Church of Montreal.
Completed 1821. 204 Feet high.**

Printed and Published by T. G. Preston 1822

Line engraving / Gravure à la ligne
353 × 211; 415 × 227; 450 × 272
Montréal, 1822

This print of Christ Church marks the completion of the building which replaced the first Anglican church in Montreal, destroyed by fire in 1803. Although William Berczy (cat. no. 12) was awarded the contract for architectural plans for the new structure in January 1805, and the cornerstone was laid the following June, construction continued for more than fifteen years. Apparently there was little pressure for haste from the congregation which was comfortably housed in temporary quarters at the St. Gabriel Street Church, a Church of Scotland.

A description in the *Canadian Magazine* of 1825 praises Berczy's fine design for both the interior and the exterior of the "modern" church, stressing its tastefulness, delicacy, and simplicity. The details of ornamentation and proportion were much admired, except perhaps for the pulpit, which was thought to be small. The writer comments that a large clergyman in the pulpit appears "pinched for room when sitting, and has too much of his body exposed to view when standing". Unfortunately the church was lost in a fire in early December 1856.

In Doige's Montreal directory of 1819, Thomas G. Preston is described as a silversmith and working jeweller. Little is known of him as a printmaker except that he had a previous association with the same parish in 1821, when he engraved and printed the words and music of a selection of psalms for the Reverend G. Jenkins, an evening lecturer at Christ Church. In his engraving of the church, Preston uses undulating lines to produce textural effects and thus succeeds in elevating his simple composition into a pleasing and elegant print.

IMP. ILL.: McCord Museum

IMPS. LOCATED: ASQ; BVMG

REFS.: Andre 1967, pp. 71–72; Gagnon 1895, no. 1779; Gagnon 1913, no. 2576

Cette estampe de *Christ Church* marque le parachèvement du bâtiment qui a remplacé la première église anglicane de Montréal, détruite par le feu en 1803. Malgré la nomination, dès janvier 1805, de l'architecte, le peintre William Berczy (n° 12 du cat) et la pose de la première pierre en juin de l'année suivante, l'église ne fut parachevée que quinze ans plus tard. Selon toute apparence, les fidèles installés confortablement dans leurs quartiers temporaires en l'église de la rue St-Gabriel (Church of Scotland), n'ont pas insisté pour que l'église soit rapidement construite.

Une description du *Canadian Magazine* de 1825 fait l'éloge de l'excellent design de Berczy, tant pour l'intérieur que pour l'extérieur de cette église "moderne", et souligne son bon goût, sa finesse et sa sobriété. Les détails de l'ornementation et l'équilibre des formes ont suscité l'admiration, mais la chaire fut jugée trop petite. L'auteur fait remarquer qu'un pasteur corpulent semble à l'étroit lorsqu'il s'y assoit, et son corps est trop en vue lorsqu'il est debout. Malheureusement, l'église fut la proie des flammes au début de décembre 1856.

Dans le bottin Doige de Montréal de 1819, Thomas G. Preston est inscrit comme orfèvre et joaillier. Nous savons très peu de choses sur sa carrière de graveur, si ce n'est qu'il avait déjà travaillé pour la même paroisse en 1821, lorsqu'il avait gravé et imprimé les paroles et la musique de psaumes choisis pour le Révérend G. Jenkins, un prédicateur du soir à *Christ Church*. Dans sa gravure de l'église, Preston produit des effets de texture en utilisant des lignes sinueuses et transforme ainsi une composition simple en une estampe harmonieuse et raffinée.

IMP. ILL.: Musée McCord

IMP. RETROUVÉES: ASQ; BVMG

RÉF.: Andre 1967, pp. 71–72; Gagnon 1895, n° 1779; Gagnon 1913, n° 2576

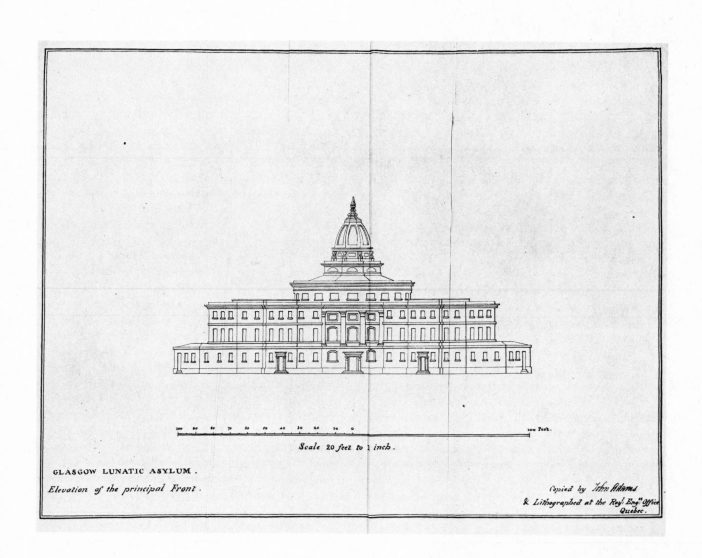

Scale 20 feet to 1 inch.

GLASGOW LUNATIC ASYLUM.

Elevation of the principal Front.

Copied by John Adams
& Lithographed at the Roy!. Eng!. Office
Quebec.

23 Glasgow Lunatic Asylum. Elevation of the principal Front.

Copied by John Adams & Lithographed at the Roy! Eng.^{rs} Office Quebec.

Lithograph; watermark J Whatman/1822 / Lithographie; filigrane J Whatman/1822
311 × 438; 410 × 495
Québec, 1824

Alarmed by the large numbers of destitute people inhabiting the cities of Lower Canada, and faced with increasing immigration, the government appointed a special committee to report on existing establishments for "the reception and cure of the insane, foundlings, the sick, infirm and poor". The architectural drawing of a Scottish asylum is one of four plans of the same building which accompanied the committee's 1824 report to the Legislative Council of Lower Canada.

This elevation is the earliest pictorial lithograph, found to date, to have been printed in Canada. The imprint clearly indicates that the drawings were copied on stone and printed on a lithographic press in the Royal Engineers' Office at Quebec.

Although the history of the earliest lithographic presses in Canada remains to be written, it is not surprising to find that this relatively new method of printmaking was introduced by the military. In England the Quartermaster-General's Office purchased the secret of the process in 1807, and thereafter lithographed maps, plans, and circulars for various government departments. It seems logical that the British government would have supplied its chief administrative centres in Canada with similar presses. Until the establishment of the first commercial lithographic firms in Canada in the 1830s, these military and government presses were used for both official and private purposes.

The lithographer, John Adams (act. 1819–37), was a military draughtsman, surveyor, and civil engineer at Quebec. He is known for his 1822 plan of Quebec, engraved in that city by E. Bennet, and for an 1825 plan of Montreal which was engraved in New York.

IMP. ILL.: North York Public Library, Toronto

No other imps. located

REFS.: *Journals of the Legislative Council of the Province of Lower Canada,* Fourth Session, Quebec, 1824; Stark, William, *Remarks on the Construction of Public Hospitals for the Cure of Mental Derangement,* Edinburgh, 1807; Twyman 1970, p. 22

Alarmé par le grand nombre d'indigents peuplant les villes du Bas-Canada, et face à une immigration croissante, le gouvernement a nommé un comité spécial chargé d'examiner les conditions des établissements pour "l'accueil et le soin des aliénés, des enfants trouvés, des malades, des infirmes et des pauvres." Ce dessin architectural d'un asile écossais constitue l'un des quatre plans du même bâtiment qui accompagnaient le rapport de 1824 du comité au Conseil législatif du Bas-Canada.

Cette élévation est la plus ancienne illustration lithographique imprimée au Canada qu'on ait retrouvée jusqu'ici. L'inscription indique clairement que les dessins ont été reproduits sur pierre et imprimés sur une presse lithographique au bureau des *Royal Engineers* à Québec.

Même si l'histoire des premières presses lithographiques au Canada n'a pas encore été écrite, on ne s'étonnera pas d'apprendre que cette méthode relativement nouvelle d'impression d'images avait été introduite par les militaires. En Angleterre, l'Intendance militaire avait acheté le secret du procédé en 1807, et avait lithographié par la suite les cartes, les plans et les prospectus des divers départements du gouvernement. Il nous semble logique que le gouvernement britannique ait pourvu ses principaux centres administratifs de presses de ce genre. Avant la fondation de la première maison de lithographie commerciale au Canada, dans les années 1830, les presses du gouvernement et de l'Intendance militaire desservaient autant le secteur privé que public.

Le lithographe, John Adams (act. 1819–37), était dessinateur, arpenteur et ingénieur civil pour l'armée à Québec. Il est surtout connu pour son plan de Québec de 1822, gravé en cette ville par E. Bennet, et un plan de 1825 de Montréal, gravé à New York.

IMP. ILL.: North York Public Library, Toronto

Aucune autre imp. retrouvée

RÉF.: *Journaux du Conseil législatif de la province du Bas-Canada,* 4e session, Québec, 1824; Stark, William, *Remarks on the Construction of Public Hospitals for the Cure of Mental Derangement,* Édimbourg, 1807; Twyman 1970, p. 22

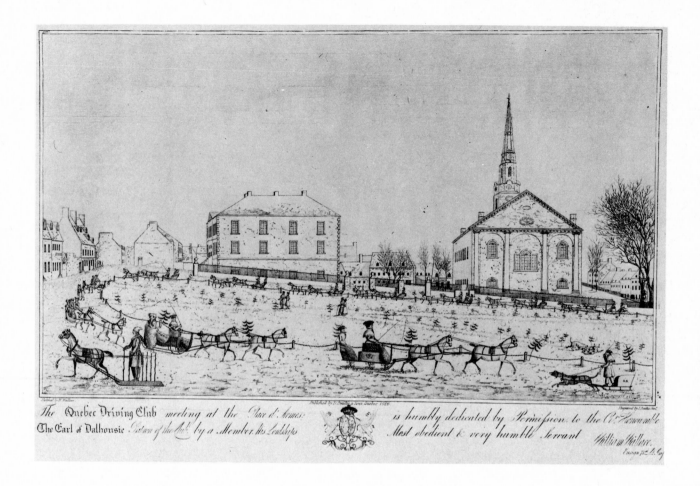

The Quebec Driving Club meeting at the Place d'Armes, is humbly dedicated by Permission, to the Rt. Honourable The Earl of Dalhousie Patron of the Club, by a Member, His Lordships Most obedient & very humble servant William Wallace, Ensign 71st Lt. Infy.

24 The Quebec Driving Club meeting at the Place d'Armes, is humbly dedicated by Permission, to the Rt. Honourable The Earl of Dalhousie Patron of the Club, by a Member, His Lordships Most obedient & very humble servant William Wallace, Ensign 71st Lt. Infy.

Sketched by W. Wallace. Published by D. Smillie & Sons, Quebec 1826. Engraved by J. Smillie Junr.

Etching and aquatint with cream-yellow wash; laid paper; watermark J Whatman/Turkey Mill/1825; State II / Eau-forte et aquatinte avec lavis jaune crème; papier vergé; filigrane J Whatman/Turkey Mill/1825; second état
221 × 384; 319 × 481; 388 × 493
Québec, 1826

Early accounts of winter in Quebec invariably refer to the sleighing outings organized by the garrison officers and their friends. Ensign Wallace commemorates such an event pictured against a charming view of Quebec's Place d'Armes. He also includes a variety of winter transport,

Les premiers récits sur l'hiver au Québec font invariablement mention de randonnées en traîneau organisées par les officiers de la garnison et leurs amis. Le porte-étendard Wallace commémore un tel tableau, peint devant une vue charmante de la Place d'Armes de Québec. Il y

contrasting the elegant tandem of the Driving Club members with the more practical means of transport. In the left foreground is a working sledge; on the right is a dog-sleigh, which bears the young owner's initials, "G.S.".

James Smillie, or Smellie, (1807–85), the son of a Scottish silversmith who emigrated to Canada in 1821, engraved a number of maps and scenes in Quebec, with notable success, before moving to New York in 1830. In etching this composition, of which there are two states, Smillie makes several minor changes from the original watercolour (coll. British American Bank Note Co. Ltd.). The most interesting of these is the addition of his father's shop sign, *D. Smillie & Sons,* to the house at 8 Garden Street on the immediate left of the Anglican Cathedral. State I shows a park devoid of pedestrians, whereas State II adds two pairs of figures to the central park area. In the second state the etched lines have worn down in the sky and on the shaded side of the cathedral. The word *April* etched in the upper left margin of both states remains unexplained. A very much smaller engraving of the same subject, also by James Smillie, appeared as one of sixteen illustrations in *The Picture of Quebec,* Quebec 1829.

Undoubtedly the finest Canadian sleighing scene printed in Canada, *The Quebec Driving Club* has been preserved in a number of collections and is found both watercoloured and plain. At least three impressions have been coloured with a pale yellow wash over the entire subject, but with no trace of wash outside the picture area. This most attractive treatment is probably contemporary with the print's first appearance. This quality of colouring is in keeping with the delicately etched line and the textural effects created in the snow and the buildings by very light touches of aquatint. In some late watercoloured examples these finer details of the printmaker's art are obscured.

IMP. ILL.: Private (State II)

IMPS. LOCATED: *State I:* B.A. Bank Note (2 imps.); PAC (2 imps.)
State II: PAC; ROM

REFS.: Godenrath 1943, no. 35; Sotheby (Canada), May 1968, lots 67–69

inclut aussi une variété de voitures d'hiver, et fait ressortir le contraste entre les cabriolets élégants des membres du "Club de voiture" et des moyens de transport plus pratiques. À l'arrière-plan à gauche, l'on aperçoit un simple traîneau; à droite, un traîneau à chiens porte les initiales de son jeune propriétaire "G.S.".

James Smillie, ou Smellie, (1807–85), fils d'un orfèvre écossais qui immigra au Canada en 1821, grava un certain nombre de cartes et de vues très réussies du Québec avant de déménager à New York en 1830. En gravant à l'eau-forte cette composition, retrouvée en deux états, Smillie apporte plusieurs changements mineurs à l'aquarelle originale (coll. British American Bank Note Co. Ltd.). L'addition de l'enseigne de l'atelier de son père, *D. Smillie & Sons,* à la maison située au 8 de la rue Garden, immédiatement à gauche de la cathédrale anglicane, constitue l'un des changements les plus intéressants. Le premier état montre un parc désert, tandis que dans le second état deux couples ont été ajoutés au centre du parc. Dans le second état, les traits gravés du ciel et de la partie sombre de la cathédrale se sont écrasés. Le mot *April,* gravé dans la marge supérieure gauche des deux états, reste un mystère. Une gravure beaucoup plus petite du sujet, également de James Smillie, fit partie des seize illustrations publiées dans *The Picture of Quebec,* Québec 1829.

Indubitablement le plus beau tableau imprimé au Canada sur les randonnées en traîneau, *The Quebec Driving Club* a été préservé dans plusieurs collections et se retrouve teinté à l'aquarelle ou en noir et blanc. Au moins trois impressions ont été coloriées avec un lavis jaune pâle couvrant tout le sujet, mais elles ne portent aucune trace de lavis en dehors de la surface de l'image. Cette attrayante technique date probablement de la même époque que la première parution de l'estampe. La qualité du coloriage s'accorde avec les traits finement gravés et les effets de texture produits sur la neige et les bâtiments par de petites touches d'aquatinte. Quelques versions ultérieures coloriées à l'aquarelle obscurcissent ces subtils détails de l'art de l'estampier.

IMP. ILL.: Collection privée (second état)

IMP. RETROUVÉES: *Premier état:* APC (2 imp.); B.A. Bank Note (2 imp.)
Second état: APC; ROM

RÉF.: Godenrath 1943, no 35; Sotheby (Canada), mai 1968, nos 67 – 69

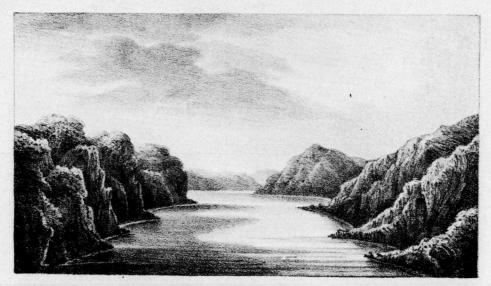

VIEW OF THE MOUTH OF THE SAGUENAY, SAM.L N. TAKEN IN SEPT. 1826.

25 View of the Mouth of the Saguenay, Saml N. Taken in Sept. 1826.

Unknown lithographer / Lithographe inconnu

Lithograph / Lithographie
80 × 150; 153 × 243
Possibly Quebec, c. 1826–37 / Peut-être Québec, vers 1826–37

Samuel Neilson, Jr. (1798–1837), nephew of Samuel Neilson (cat. nos. 2 and 4) and son of Quebec printer John Neilson (1776–1848), kept a diary on a trip he took down the St. Lawrence River in 1826. In it he made observations on topography, geology, fishing, and the customs of the Montagnais Indians. His diary also contains rough sketches in pen, ink, and black wash, one of which is entitled *Plan of the Mouth of Saguenay, drawn from mere sight.* This sketch is obviously the model for the lithograph illustrated, but there is no indication of where it was printed, or at what date. It is possible that the Neilson family had some of Samuel's sketches printed after his early death. Another lithograph, *Falls of Montmorency near Quebec* (coll. BVMG), appears to be a companion piece to the Saguenay print.

IMP. ILL.: Public Archives of Canada

IMPS. LOCATED: BVMG (Viger Album); PAC (3 imps.)

REFS.: *Constitution* (Tor.), June 28, 1837 (obit.); PAC, Neilson Papers, MG 24 B1, Series I, v. 19, notebook IV

Samuel Neilson (1798–1837), neveu de Samuel Neilson (nos 2 et 4 du cat.) et fils de l'imprimeur de Québec John Neilson (1776–1848), tenait un journal lors d'un voyage sur le fleuve St-Laurent en 1826, et il y nota des observations sur la topographie, la géologie, la pêche et les coutumes des Indiens montagnais. Ce journal contient également des croquis à la plume, à l'encre et au lavis noir, et l'un d'eux s'intitule *Plan of the Mouth of Saguenay, drawn from mere sight.* De toute évidence, ce croquis servit de modèle à la lithographie illustrée ici, mais on ne trouve aucune indication sur l'endroit où elle fut imprimée ni sur la date. Il est possible que la famille Neilson ait fait imprimer certaines des esquisses de Samuel après sa mort prématurée. Une autre lithographie, *Falls of Montmorency near Quebec* (coll. BVMG), semble être le pendant de l'estampe du Saguenay.

IMP. ILL.: Archives publiques du Canada

IMP. RETROUVÉES: APC (3 imp.); BVMG (Album Viger)

RÉF.: APC, Documents Neilson, MG 24 B1, Série I, v. 19, cahier IV; *Constitution* (Tor.), 28 juin 1837 (nécrol.)

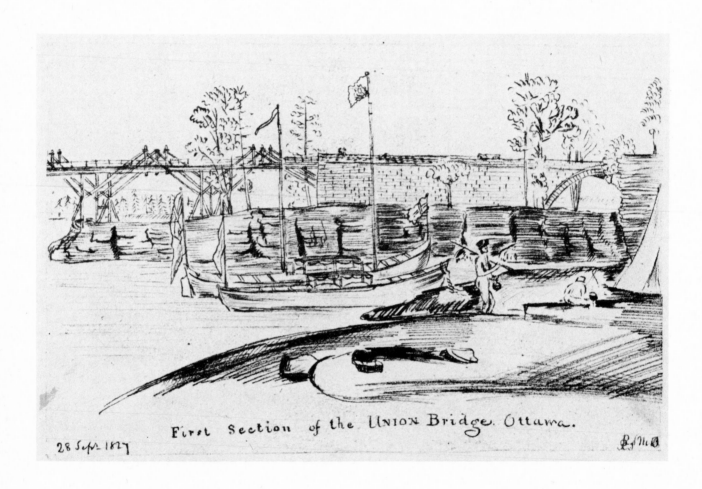

First Section of the UNION Bridge. Ottawa.

28 Sept 1827

26 Sketches on the Grand or Ottawa River

By R. S. M. Bouchette 1827

Lithographs; watermark S & A/1825 (t.p., pp. 2 and 4). Title wrapper and nine lithographic illustrations; wrapper, beige paper, with lithographed title on front cover / Lithographies; filigrane S & A/1825 (page couverture, pp. 2 et 4). Couverture titre et neuf illustrations lithographiques; couverture, papier beige, avec titre lithographié sur la page couverture
126 × 202; 230 × 293 (each ill. / chacune des ill.)
Québec, c./vers 1827

Illustrations:

First Section of the Union Bridge. Ottawa.
28 Sepr 1827 RSMB
2nd Section or hemp Bridge
29 Sepr 1827 RB
3rd Bridge—Ottawa
29. Sepr 1827 *Lost Channel* (in pencil / au crayon)
4th Bridge. Ottawa. Hull.
29. Sepr 1827. RB
Falls of the Rideau
9 Octr 1827 RB
N.W. Entrance of the Grenville Canal
12 Octr 1827
N.W. Fall of the Chats.
1st Octr 1827
The Agent's house. Clarendon.
Saw Mill
Bowmann Mills Buckingham
19 Oct. 1827 RSMB

This hand-stitched booklet of illustrations may have been intended to accompany Surveyor-General Joseph Bouchette's *Statistical Report of 1828* to Lord Dalhousie. The informally sketched views, seemingly transferred from a working notebook, were probably printed on the lithographic press at the Royal Engineers' Office in Quebec. The superior quality of other Bouchette views lithographed by Day & Haghe in London in 1831 makes the local publication of this booklet seem all the more probable.

Robert Shore Milnes Bouchette (1805–79), youngest son of Surveyor-General Joseph Bouchette, is known to have interrupted his law studies frequently in order to help his father with surveys. In 1823, at the request of Lord Dalhousie, he travelled to New York to copy maps relating to the Canada-United States border question. In 1826–27 he left his work again to help his father in the completion of surveys of Canada. Although the September–October 1827 trip on the Ottawa River is not specifically mentioned in Joseph Bouchette's 1828 report, the sites illustrated in Robert's lithographic booklet are described. An undated letter appended to the report instructs R.S.M. Bouchette

Cette plaquette d'illustrations brochée à la main fut peut-être réalisée pour accompagner le *Statistical Report of 1828* de l'arpenteur général Joseph Bouchette à Lord Dalhousie. Les vues esquissées avec simplicité, vraisemblablement transférées d'un carnet, furent probablement imprimées sur la presse lithographique du bureau des *Royal Engineers* à Québec. Si l'on considère la qualité supérieure d'autres vues de Bouchette lithographiées par Day & Haghe à Londres en 1831, il semble plus probable que la publication de cette plaquette ait été réalisée au Canada.

L'on sait que Robert Shore Milnes Bouchette (1805–79), plus jeune fils de l'arpenteur général Joseph Bouchette, a fréquemment interrompu ses études de droit pour aider son père à faire des levés topographiques. En 1823, à la demande de Lord Dalhousie, il voyagea à New York pour copier des cartes ayant trait au problème de la frontière Canada–États-Unis. En 1826–27, il quitta à nouveau son travail pour aider son père à compléter le levé topographique du Canada. Bien que le voyage de septembre et octobre 1827 sur l'Outaouais ne soit pas mentionné spécifiquement dans le rapport de 1828 de

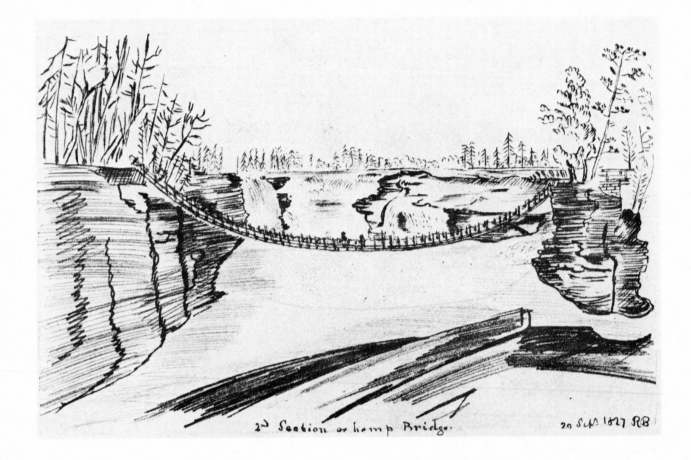

2ᵈ Section or hemp Bridge. 20 Sept 1827 RB

to make a further trip to the Ottawa area to collect all possible statistical information. In a reply to his father, dated Quebec, February 20, 1828, Robert reports on his recent trip up the Ottawa, stating: "The Season rendered Sketching both difficult and uninteresting."

Robert Bouchette's sketches illustrate work in progress at various new settlements on the Ottawa River. The first four views were sketched during the building of a chain of bridges across the Ottawa River at Hull and show details of the work under way on September 28 and 29. The masonry work and wood scaffolding for the first section had been erected. The second section, which crossed the "Great Kettle" and was the last to be completed, is shown as a rope span. The third bridge over the "Lost Channel" has its scaffolding in place, and workmen are pulling loads across the bridge. The view of the fourth bridge is the basis for a variant lithograph (illustrated in de Volpi, *Ottawa*, plate 7). Although the variant is signed *W. Bouchette*, it is presumably by R.S.M. Bouchette, and was also probably printed at Quebec.

The fifth illustration shows sightseers floating down the river past the Rideau Falls. In the next view work on the Grenville Canal is in full progress; the documentary detail includes workmen, houses, outbuildings, a barn, and a

Joseph Bouchette, les sites illustrés dans la plaquette lithographique de Robert y sont décrits. Une lettre non-datée, annexée au rapport, charge R.S.M. Bouchette de retourner dans la région d'Ottawa pour recueillir tous les renseignements statistiques possibles. Dans une réponse à son père, écrite de Québec le 20 février 1828, Robert rend compte de son récent voyage dans la région d'Ottawa, et note: "La saison a rendu le dessin à la fois difficile et ennuyeux."

Les esquisses de Robert Bouchette illustrent des projets en voie de construction dans diverses colonies nouvelles sur l'Outaouais. Les quatre premières vues furent esquissées pendant la construction d'une série de ponts enjambant l'Outaouais à Hull, et montrent des détails de travaux en cours les 28 et 29 septembre. La maçonnerie et l'échafaudage en bois du premier pont avaient été érigés. Le deuxième, surplombant la "Grande bouilloire", fut terminé le dernier; le dessin le représente comme une travée de corde. Le troisième pont traverse le "Canal perdu". L'échafaudage est en place et le dessin montre des travailleurs qui y tirent des charges. La vue du quatrième pont a inspiré une variante (illustrée dans de Volpi, *Ottawa*, planche 7). Bien que cette dernière soit signée *W. Bouchette*, elle est vraisemblablement de R.S.M. Bou-

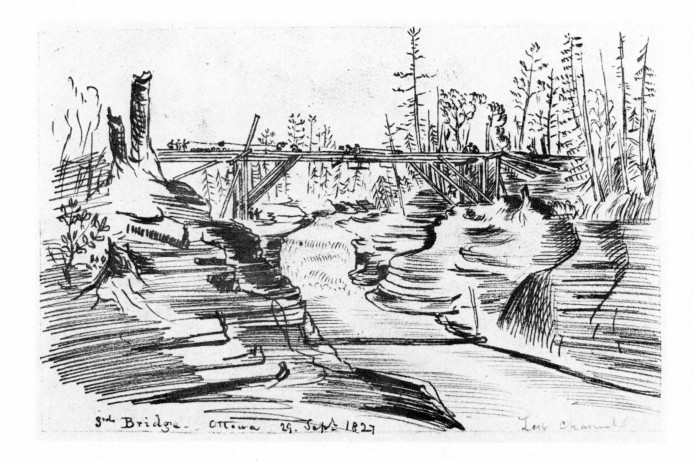

3ʳᵈ Bridge — Ottawa 29. Sept 1827 Lost Channel

military tent. A lithograph of the Chats Falls is stitched into the booklet as the seventh view, although it is not chronological. The land agent's house at Clarendon, the most recently surveyed of the eleven townships laid out on the Ottawa at that date, is a log cabin surrounded by tree stumps. Smoke issues from the holes in the roof and two pigs browse in front of the cabin. A foreground scaffold is inscribed *Saw Mill*. The last view, taken from the banks of the Lièvre River, depicts one of the first lumber mills near Buckingham, Quebec.

IMP. ILL.: Private Collection

No other imps. located

REFS.: de Volpi 1964; PAC, CO 42, v. 221; *Revue Canadienne* (Mtl.), v. XLV, 1903

chette, et fut probablement aussi imprimée à Québec.

La cinquième illustration représente des touristes descendant la rivière au-delà des chutes Rideau. Dans la vue suivante, les travaux de creusage du canal Grenville sont en bonne voie; le détail documentaire inclut des travailleurs, des maisons, des dépendances, une grange et une tente militaire. Une lithographie des chutes des Chats est brochée dans la plaquette et constitue la vue numéro sept, bien qu'elle ne suive pas l'ordre chronologique. La maison du régisseur à Clarendon, (dernière des onze municipalités, situées sur l'Outaouais à cette date, dont on a établi les levés) est une cabane en rondins, entourée de souches d'arbres. Les trous du toit laissent échapper la fumée et l'on voit deux porcs devant la cabane. Un échafaudage à l'avant-plan est marqué *Saw Mill*. La dernière vue, prise des rives de la rivière Lièvre, représente l'une des premières scieries près de Buckingham, Qué.

IMP. ILL.: Collection privée

Aucune autre imp. retrouvée

RÉF,: APC, CO 42, v. 221; de Volpi 1964; *Revue Canadienne* (Mtl), v. XLV, 1903

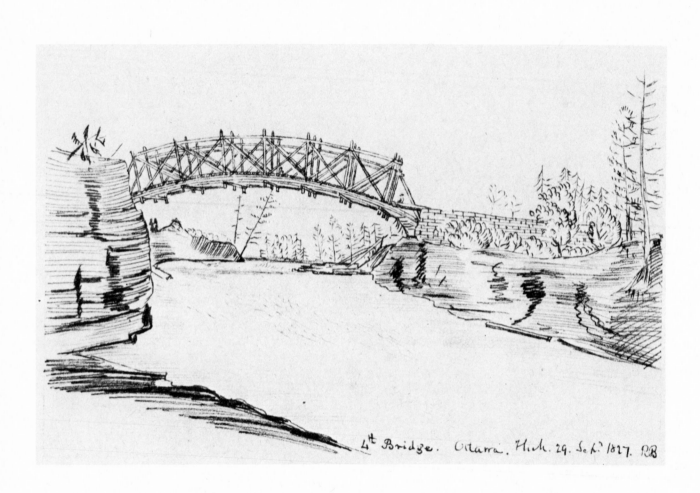

4.^t Bridge. Ottawa. Hick. 29. Sep.^r 1827. RB

58

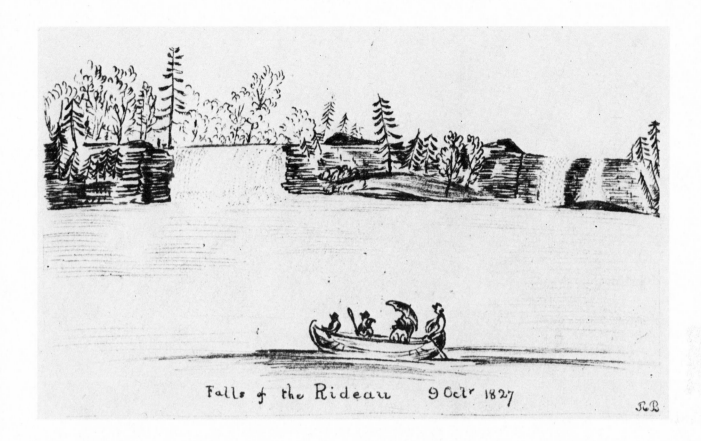

Falls of the Rideau 9 Octr 1827

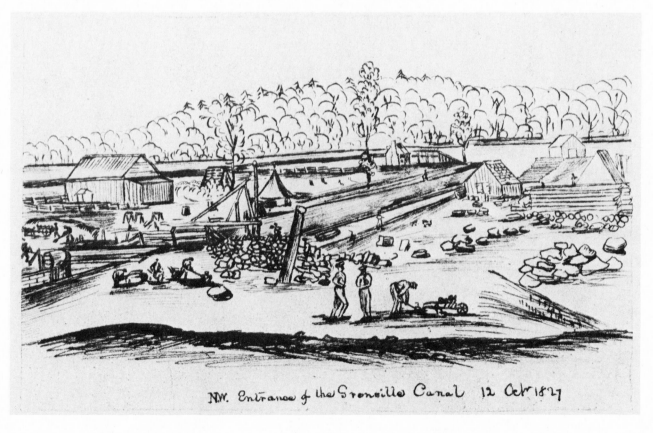

N.W. Entrance of the Grenville Canal 12 Octr 1827

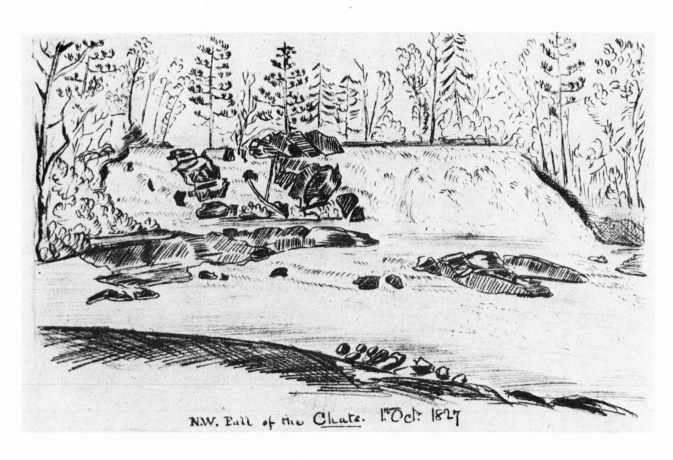

N.W. Fall of the Chats. 1st Oct: 1827

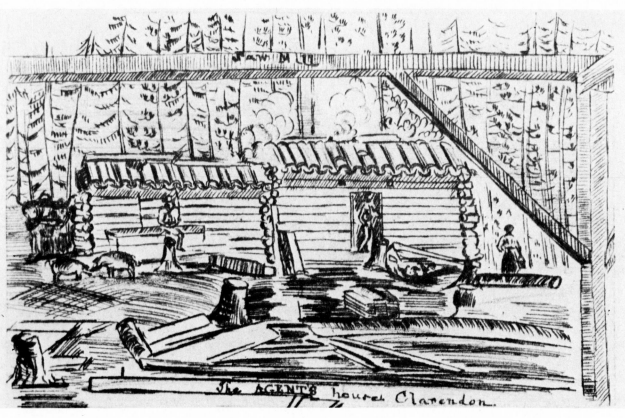

The AGENT'S house. Clarendon.

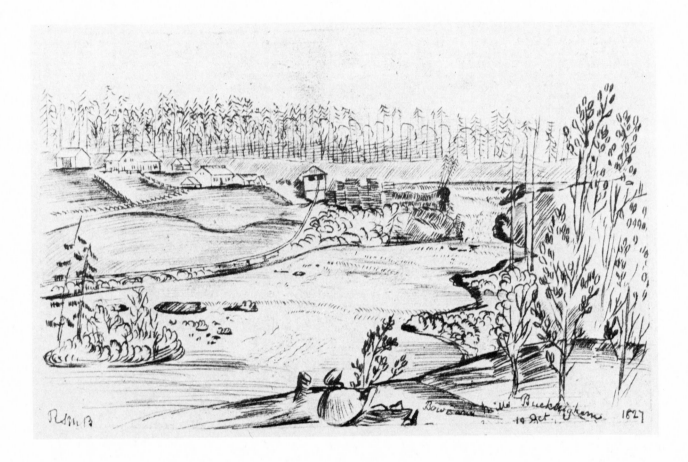

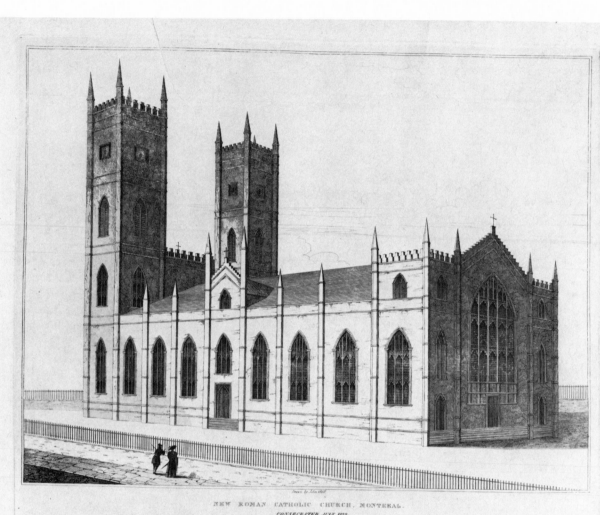

NEW ROMAN CATHOLIC CHURCH, MONTREAL.
CONSECRATED JULY 1829.

Drawn by John Bell

27 New Roman Catholic Church, Montreal. Consecrated July 1829.

Drawn by John Okill

Line and stipple engraving; heavy wove paper; watermark J Whatman/Turkey Mill/18— / Gravure à la ligne et au pointillé; papier vélin épais; filigrane J Whatman/Turkey Mill/18—
392 × 493; 438 × 549; 450 × 570
Québec, c./vers 1829/30

A new parish church in Montreal (Notre Dame) was finally commissioned after many years of discussion. Designed by James O'Donnell, a New York architect, it was begun in 1824 and opened in 1829. The building is remarkable for its awesome size and impressive style, which although predominantly Gothic Revival is far from a serious or strict interpretation of the style. Towering above the Montreal skyline, the church appears in countless artistic depictions of the city.

This engraving is probably the earliest print of the new church. The drawing was executed from an unusual viewpoint and shows the south side of the building which adjoins the Sulpician property and would have been only partly visible from the monastery gardens. The street in the foreground was never put through. The engraving is no doubt based on a similar composition in watercolour by Okill, dated 1829, (coll. ASQ) which includes less architectural detail and adds trees to the foreground. Both Okill's watercolour and the print show the building complete with its towers (named Temperance and Perseverance), although they were not finished until 1841 and 1843.

James O'Donnell died in 1830, leaving the church to be finished by others. Little is known of John Okill, who is listed at a Montreal address in 1829. It is generally thought that James Smillie was the engraver of the view, since it is similar in style and quality to his engravings of buildings which illustrate *The Picture of Quebec*, published by D. & J. Smillie, Quebec 1829. James Smillie visited New York in 1829, and he took his final leave of Quebec in the spring of 1830, at the urging of publisher and author George M. Bourne of New York. According to his own notes, Smillie was attracted by the prospect of making at least $10 a week engraving views of New York for George Bourne.

IMP. ILL.: Royal Ontario Museum

IMPS. LOCATED: BVMG; McC; McG.RBD.LR; MTL; PAC

REFS.: Gagnon 1913, no. 2578; JRR 1917, no. 1746; Stokes 1918, p. 594; Toker 1970

Après plusieurs années de discussions, il fut finalement décidé de construire une nouvelle église paroissiale à Montréal (Notre-Dame). Elle fut conçue par l'architecte new-yorkais James O'Donnell. Sa construction a débuté en 1824 et elle ouvrait ses portes en 1829. Le bâtiment est remarquable par ses dimensions imposantes et son style grandiose qui, malgré la prépondérance du style néo-gothique, est loin d'en constituer une interprétation servile ou rigoureuse. Silhouette imposante se dressant au-dessus de la ligne d'horizon, l'église apparaît dans d'innombrables tableaux de Montréal.

Il s'agit probablement de la première estampe représentant la nouvelle église. Le dessin fut exécuté d'un angle inhabituel et montre le côté sud du bâtiment, contigu à la propriété des Sulpiciens, et seule une partie en était visible des jardins du monastère. Le tracé de la rue située à l'avant-plan ne fut jamais réalisé. Le gravure s'inspire sans doute d'une composition semblable, à l'aquarelle, par Okill, datée de 1829 (coll. ASQ). Cette dernière comporte moins de détails architecturaux et ajoute des arbres à l'avant-plan. Les tableaux illustrent tous deux un bâtiment complété de ses tours (baptisées Tempérance et Persévérance) bien qu'elles n'aient pas été parachevées avant 1841 et 1843.

James O'Donnell est mort en 1830, laissant à d'autres le soin de finir l'église. L'on sait très peu de choses de John Okill, dont le nom figure à une adresse montréalaise en 1829. L'on croit généralement que James Smillie a gravé ce tableau, qui possède le même style et la même qualité de gravure de bâtiments que *The Picture of Québec*, publiée par D. & J. Smillie, Québec 1829. Cette année là, James Smillie visita New York, et quitta définitivement Québec au printemps de 1830, sur les instances de l'éditeur et écrivain George M. Bourne de New York. Selon ses propres notes, Smillie était attiré par la perspective de gagner au moins $10. par semaine en gravant des vues de New York pour George Bourne.

IMP. ILL.: Royal Ontario Museum

IMP. RETROUVÉES: APC; BVMG; CCLL.DLR.UMcG; McC; MTL

RÉF.: Gagnon 1913, no 2578; JRR 1917, no 1746; Stokes 1918, p. 594; Toker 1970

Six line-engraved views of Montreal mark a coming of age in Canadian pictorial printmaking. The result of the collaboration of Leney, Sproule, and Bourne, the finest talents available in the city in 1829–30, it is the most attractive set of views of Montreal to be printed anywhere.

William Satchwell Leney (1769–1831), whose name is engraved as *W. L. Leney* on the prints, had worked for John Boydell in London and with William Rollinson in New York before retiring to a farm at Longue Pointe near Montreal in 1820. He was nearing the end of a lifetime of illustrative engraving when he produced some of his best work.

The idea of publishing a set of six views may have originated with the Irish-born painter Robert Auchmuty Sproule (1799–1845), who had arrived in Montreal about 1826. The only previous set of city subjects printed in Canada was a group of four aquatints of Halifax which appeared in 1819 (cat. nos. 17–20). The first notice about the Montreal set, on November 14, 1829, names Sproule as publisher:

VIEWS OF MONTREAL. ROBERT A. SPROULE proposes publishing a set of SIX VIEWS, comprising some of the principle [*sic*] Streets, Public Buildings and Squares in Montreal, with a general VIEW of the CITY — to be executed in a style fit for colouring, and superior to any thing of the kind yet got up in the Province.
An Engraver of the first rate talent shall be employed, and from the Prints being made large enough for framing it is expected that they will become an object of interest to all.
To be delivered to Subscribers at 10s per set, plain or 15s coloured. One or two of the original drawings will be ready for exhibition in a few days, until which time there will be a few small drawings in India-Ink, to be seen at Mr. Cunningham's Book-store, and at Mr. Hoisingtons's [*sic*], where a Prospectus will be ready.

Sproule's watercolours for five of the prints are in the collection of the McCord Museum. Between 1830 and 1834 Adolphus Bourne (1795–1886) was to print and/or publish a number of Sproule paintings.

The Montreal set of engravings is almost always found enhanced with watercolour, and the prints were most probably coloured by hand when they first became available for sale. This work is skilfully handled and a careful comparison of impressions indicates a uniformity in choice of colour, suggesting that a guide may have been available to the professional print-colourists. Some examples have

Ces six vues gravées à la ligne marquent la pleine maturité de l'art de l'illustration imprimée au Canada. Issue de la collaboration entre Leney, Sproule et Bourne, les artistes les plus doués de Montréal dans les années 1829–30, cette série de vues de Montréal demeure la plus belle jamais publiée.

William Satchwell Leney (1769–1831), qui signe *W.L. Leney* sur ses estampes, avait travaillé pour John Boydell à Londres et avec William Rollinson à New York avant de prendre sa retraite dans une ferme de Longue-Pointe, près de Montréal, en 1820. Il a produit certaines de ses plus belles oeuvres à la fin d'une vie consacrée à la gravure illustrée.

L'idée de publier une série de six vues lui fut peut-être inspirée par le peintre irlandais Robert Auchmuty Sproule (1799–1845), qui était arrivé à Montréal vers 1826. Un groupe de quatre aquatintes de Halifax parues en 1819 (nos 17–20 du cat.) avait constitué la seule série de scènes urbaines imprimée au Canada avant les vues de Montréal. La première annonce concernant les vues de Montréal, publiée le 14 novembre 1829, cite Sproule comme éditeur:

VUES DE MONTREAL. ROBERT A. SPROULE a l'intention de publier une série de SIX VUES, comprenant quelques rues principales, des édifices publics et des squares de Montréal, avec une PERSPECTIVE générale de la VILLE —exécutées dans un style apte à la couleur, et supérieures à toutes autres du genre dans la province.
Un graveur de très grand talent sera employé, et puisque les estampes seront assez grandes pour permettre l'encadrement, elles sauront certainement susciter l'intérêt de tous.
Les abonnés pourront se les procurer à 10s. par série en noir et blanc, ou 15s. en couleur. Un ou deux dessins originaux seront exposés dans quelques jours, et d'ici là, les librairies de M. Cunningham et de M. Hoisingtons [*sic*] présenteront quelques petits dessins à l'encre de Chine, et des prospectus y seront disponibles.

Les aquarelles de Sproule pour cinq des estampes font partie de la collection du Musée McCord. Entre 1830 et 1834, Adolphus Bourne (1795–1886) a imprimé ou publié un certain nombre des peintures de Sproule.

Les séries de gravures de Montréal retrouvées sont presque toujours peintes à l'aquarelle, et les estampes furent très probablement coloriées à la main lors de leur première mise en vente. L'oeuvre est exécutée de main

been retouched in recent years, with less attractive results.

Three different watermarks have been noted on various sets of the prints: HARRIS/1823, three feathers/K/1827, and M/1820. No information has been found to indicate the number of sets printed, but it seems reasonable to assume that most of them were issued in 1830. These engravings on copper show very little sign that the plates have been worn down or strengthened, and only the letters appear to fade a little in some impressions. The views were so esteemed that Bourne republished the set in 1871, with some minor compositional changes. Although captioned *W. L. Leney and A. Bourne, Sc.,* they were chromolithographed by Leggo & Co. of Montreal. Many of these chromolithographs are slightly off register, have faded badly, and fail to reproduce the charm and quality of the 1830 engravings.

REF.: *Canadian Courant* (Mtl.), Nov. 14, 1829

de maître, et une comparaison attentive des impressions révèle un choix uniforme de couleurs, ce qui semble indiquer l'existence d'un manuel du coloriste d'estampes. Certains exemples ont été retouchés il y a quelques années, mais les résultats sont moins heureux.

On note trois différents filigranes sur diverses séries de ces estampes: HARRIS/1823, trois plumes/K/1827, et M/1820. Rien n'indique le nombre de séries imprimées, mais il semble bien fondé de supposer que la plupart d'entre elles furent publiées en 1830. Ces gravures sur cuivre montrent peu de traces d'usure ou de renforcissement des planches, et seules les lettres se sont un peu écrasées dans certaines impressions. Les vues furent tellement appréciées que Bourne réimprima la série en 1871, avec quelques changements mineurs de composition. Bien que la légende se lise *W.L. Leney and A. Bourne, Sc.,* elles furent chromolithographiées par Leggo & Co. de Montréal. Plusieurs de ces chromolithographies sont légèrement hors-registre, elles ont perdu la netteté de leur tonalité, et ne rendent pas le charme et la qualité des gravures de 1830.

RÉF.: *Canadian Courant* (Mtl), 14 nov. 1829

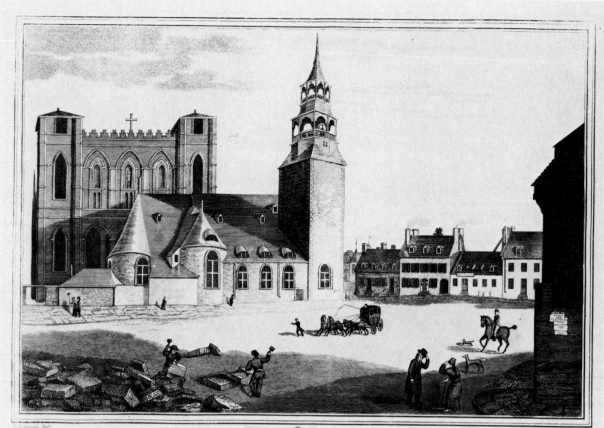

Place D'Armes.
MONTREAL.
Published by A. Bourne Montreal 1830

66

28 Place D'Armes, Montreal

R. A. Sproule, Del. *W. L. Leney Sc.* *Published by A. Bourne. Montreal. 1830.*

Line and stipple engraving with watercolour; laid paper; watermark HAR[RIS]/18[23] / Gravure à la ligne et au pointillé avec aquarelle; papier vergé; filigrane HAR[RIS]/18[23]
222 × 340; 275 × 377; 350 × 513
Montréal, 1830

Montreal's famous square is shown in the throes of change. *La Paroisse,* which had dominated the area for more than a hundred years, was about to be torn down, although its tower was left standing for a further thirteen years. Behind it rises the new parish church of Notre Dame with its towers unfinished and capped. The working stone-cutters in the foreground add a sense of immediacy to the scene. Bills posted on the wall at the right advertise passages to Quebec on the new steamer *Swiftsure* and a play starring Clara Fisher, a popular actress in 1829.

IMP. ILL.: Royal Ontario Museum
IMPS. LOCATED: CR; McC (3 imps.); PAC; ROM (2nd and 3rd imps.)
REFS.: Carrier 1957, no. 722b; Godenrath 1930, no. 113; Harper 1962, pp. 41–42

Le célèbre Square de Montréal est illustré en plein coeur de son évolution. *La Paroisse,* qui avait dominé le secteur pendant plus d'une centaine d'années, allait être démolie, mais sa tour est restée debout pendant encore treize ans. Derrière elle se dresse la nouvelle église paroissiale de Notre-Dame, avec ses tours inachevées et recouvertes. Les tailleurs de pierre qui travaillent à l'avant-plan ajoutent un sens de l'immédiat à la scène. Des placards apposés au mur de droite annoncent des voyages à Québec sur le nouveau vapeur, le *Swiftsure,* et une pièce de théâtre mettant en vedette Clara Fisher, une actrice célèbre en 1829.

IMP. ILL.: Royal Ontario Museum
IMP. RETROUVÉES: APC; CR; McC (3 imp.); ROM (2e et 3e imp.)
RÉF.: Carrier 1957, no 722b; Godenrath 1930, no 113; Harper 1962, pp. 41–42

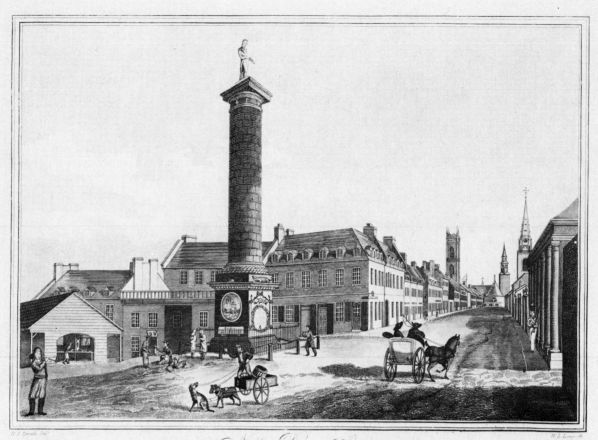

Notre Dame Street

MONTREAL.

29 Notre Dame Street, Montreal.

R. A. Sproule. Del! W. L. Leney. Sc. Published by A. Bourne. Montreal. 1830.

Line and stipple engraving with watercolour; laid paper; watermark [HAR]RIS/[18]23 / Gravure à la ligne et au pointillé avec aquarelle; papier vergé; filigrane [HAR]RIS/[18]23
230 × 343; 282 × 380; 373 × 540
Montréal, 1830

When news of Admiral Horatio Nelson's death reached Montreal on New Year's Eve 1805, a memorial to him was immediately proposed and funds were raised by popular subscription. The result was this famous column, completed in 1809, dominating the New Market. The design was from London, and except for the Coadestone panels around the base and the model of Nelson, the monument was constructed of local grey limestone. The main criticism of it was that Nelson's figure was placed with its back to the river.

On the corner beyond the column is a house which was built in 1720. It belonged to the Baron de Bécancourt and later became the storehouse for the Compagnie des Indes. It was subsequently occupied by James McGill, the founder of McGill University. In the background are the towers of Notre Dame Church, the old *Paroisse,* and the spire of the Anglican Cathedral.

IMP. ILL.: Royal Ontario Museum

IMPS. LOCATED: CR; McC (3 imps.); MTL; ROM (2nd imp.)

REFS.: Atherton 1914, v. II, p. 125; Carrier 1957, no. 722d; Godenrath 1930, no. 111; Harper 1962, pp. 42–43

Quand la nouvelle de la mort de l'amiral Horatio Nelson a atteint Montréal, la veille du jour de l'an 1805, l'érection d'un monument commémoratif fut immédiatement proposée, et des fonds furent recueillis dans toutes les classes de la société. L'on construisit donc cette fameuse colonne, terminée en 1809, qui dominait le nouveau marché. Le dessin fut exécuté à Londres, et sauf pour les panneaux Coadestone autour de la base et le modèle de Nelson, le monument fut construit en pierre grise locale. Le fait que la statue de Nelson fut placée dos au fleuve a soulevé de nombreuses critiques.

Dans le coin, au-delà de la colonne, se trouve une maison construite en 1720. Elle appartenait au baron de Bécancourt, et devint plus tard l'entrepôt de la Compagnie des Indes. Elle fut ensuite occupée par James McGill, fondateur de l'Université McGill. Les tours de Notre-Dame, l'ancienne *Paroisse* et la flèche de la cathédrale anglicane apparaissent à l'arrière-plan.

IMP. ILL.: Royal Ontario Museum

IMP. RETROUVÉES: CR; McC (3 imp.) MTL; ROM (2e imp.)

RÉF.: Atherton 1914, v. II, p. 125; Carrier 1957, no 722d; Godenrath 1930, no 111; Harper 1962, pp.42–43

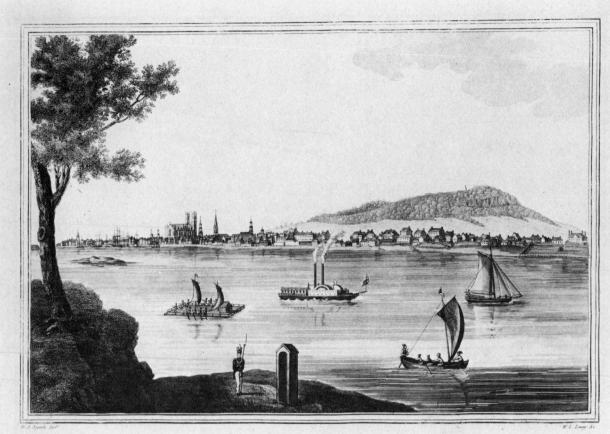

VIEW OF MONTREAL.

From Saint Helens Island.

Published by A. Bourne, Montreal, 1830.

30 View of Montreal. From Saint Helens Island.

R. A. Sproule. Del! W. L. Leney. Sc. Published by A. Bourne. Montreal. 1830.

Line and stipple engraving with watercolour; laid paper; watermark HA[RRIS]/18[23] / Gravure à la ligne et au pointillé avec aquarelle; papier vergé; filigrane HA[RRIS]/18[23]
227 × 347; 278 × 384; 356 × 510
Montréal, 1830

At the foot of the forested mountain, Montreal peacefully hugs the shore of the river, its lifeline to the outside world. The newly built Church of Notre Dame appears out of scale among the city's older spires. As if to reaffirm the grandeur of the new building, Robert Sproule has joined the other artists of his day in depicting the two high towers, although they had not yet been erected. Four types of vessels sail eastward past the lonely sentry in the foreground, whose uniformed presence serves as a reminder of the British garrison on St. Helen's Island.

IMP. ILL.: Royal Ontario Museum

IMPS. LOCATED: CR; McC (3 imps.); MTL; NBM; NYPL; PAC; ROM (2nd imp.)

REFS.: Carrier 1957, no. 722e; Godenrath 1930, no. 112; Harper 1962, pp. 42–43; Stokes 1932, P.1829–H–35

Aux pieds de la montagne boisée, Montréal épouse paisiblement les rives du fleuve, son lien vital avec le monde extérieur. L'église de Notre-Dame, nouvellement construite, semble de taille démesurée parmi les flèches plus anciennes de la ville. Comme s'il voulait réaffirmer la splendeur du nouveau bâtiment, Robert Sproule a suivi l'exemple des autres artistes de son époque en illustrant les deux hautes tours, même si elles n'étaient pas encore érigées. Quatre navires de type différent voguent vers l'est, au-delà de la sentinelle solitaire à l'avant-plan; son uniforme rappelle la présence de la garnison britannique sur l'île Sainte-Hélène.

IMP. ILL.: Royal Ontario Museum

IMP. RETROUVÉES: APC; CR; McC (3 imp); MNB; MTL; NYPL; ROM (2e imp.)

RÉF.: Carrier 1957, no 722e; Godenrath 1930, no 112; Harper 1962, pp. 42–43; Stokes 1932, P.1829-H-35

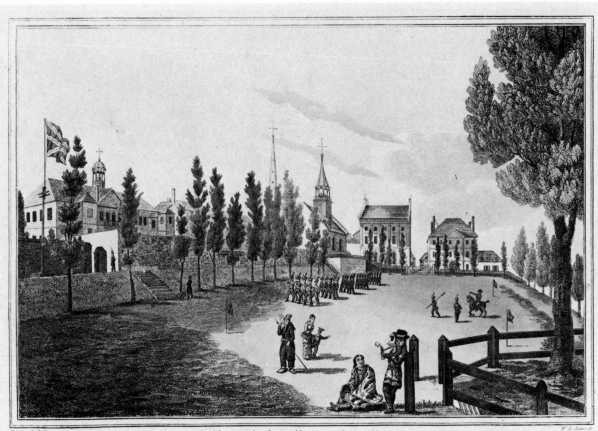

View of the Champ de Mars,
MONTREAL.
Published by A. Bourne, Montreal, 1830.

72

31 View of the Champ de Mars Montreal.

R. A. Sproule. Del. *W. L. Leney. Sc.* *Published by A. Bourne. Montreal. 1830.*

Line and stipple engraving with watercolour; laid paper; watermark HAR[RIS]/18[23] / Gravure à la ligne et au pointillé avec aquarelle; papier vergé; filigrane HAR[RIS]/18[23]
228 × 347; 277 × 380; 372 × 540
Montréal, 1830

A delightful study in contrasts, the Champs de Mars is pictured both as a working parade square and as an enjoyable promenade for the inhabitants of Montreal. Bordered by tall poplars and overlooked by the large barracks and St. Gabriel's Church on the left, the drill ground is given a sense of openness by the space around the houses at the end of the parade. The round tower in the left background belongs to the old jail, and in the centre is the spire of Christ Church (cat. no. 22). The precision of the marching soldiers and the vertical trees and buildings provide a contrast to the relaxed attitudes of the various figures basking in the sun.

IMP. ILL.: Royal Ontario Museum

IMPS. LOCATED: CR; McC (3 imps.); MTL; PAC; ROM (2nd imp.)

REFS.: Carrier 1957, no. 722c; Godenrath 1930, no. 110; Lighthall 1892, pp. 35–36

Ravissante étude toute en contrastes, le Champs de Mars est illustré en tant que place d'armes et promenade agréable pour les Montréalais. Bordé par des peupliers majestueux et dominé par les grandes casernes et l'église St-Gabriel sur la gauche, le terrain d'exercice prend un aspect découvert grâce aux maisons plus espacées à l'extrémité de la promenade. La tour ronde à l'arrière-plan à gauche couronne l'ancienne prison, et la flèche de *Christ Church* (n⁰ 22 du cat.) apparaît au centre. La précision des soldats marchant au pas, des arbres et des bâtiments verticaux contraste avec les attitudes détendues des différentes figures qui se dorent au soleil.

IMP. ILL.: Royal Ontario Museum

IMP. RETROUVÉES: APC; CR; McC (3 imp.); MTL; ROM (2e imp.)

RÉF.: Carrier 1957, n⁰ 722c; Godenrath 1930, n⁰ 110; Lighthall 1892, pp.35–36

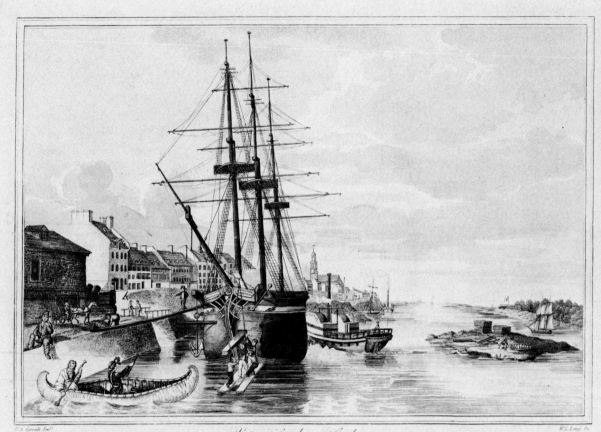

View of the Harbour.

MONTREAL.

Published by J. Thomas, January 1830.

74

32 View of the Harbour, Montreal.

R. A. Sproule. Del! W. L. Leney Sc. Published by A. Bourne. Montreal. 1830.

Line and stipple engraving with watercolour; laid paper; watermark [HAR]RIS/[18]23 / Gravure à la ligne et au pointillé avec aquarelle; papier vergé; filigrane [HAR]RIS/[18]23
228 × 347; 276 × 380; 372 × 540
Montréal, 1830

Although this harbour scene is perhaps the least successful composition in the set of Montreal views, its content is historically revealing. The port is alive with activity. One sailing ship is being loaded with square timber—by this date the export of white pine had supplanted the fur trade in economic importance. In the background stands the old Bonsecours Church, built in 1771 but founded a century earlier; it affirms the importance and age of the harbour. The British garrison buildings on St. Helen's Island at the far right remained in use until 1870.

IMP. ILL.: Royal Ontario Museum

IMPS. LOCATED: CR; McC (3 imps.); MTL; PAC; ROM (2nd imp.)

REFS.: Carrier 1957, no. 722f; Godenrath 1930, no. 115; Harper 1962, p. 42

Bien que cette scène portuaire soit peut-être la composition la moins réussie de cette série de vues montréalaises, son contenu est révélateur du point du vue historique. Le port est grouillant d'activité. Les débardeurs sont en train de charger des madriers sur un voilier; à cette époque, l'exportation du pin blanc avait supplanté le commerce de la fourrure dans l'économie. À l'arrière-plan s'élève la vieille église Bonsecours, construite en 1771 mais fondée un siècle plus tôt, qui vient confirmer l'importance et l'âge du port. Les bâtiments de la garnison britannique dans l'île Ste-Hélène, à l'extrême droite, furent utilisés jusqu'en 1870.

IMP. ILL.: Royal Ontario Museum

IMP. RETROUVÉES: APC; CR; McC (3 imp.); MTL; ROM (2e imp.)

RÉF.: Carrier 1957, no 722f; Godenrath 1930, no 115; Harper 1962, p. 42

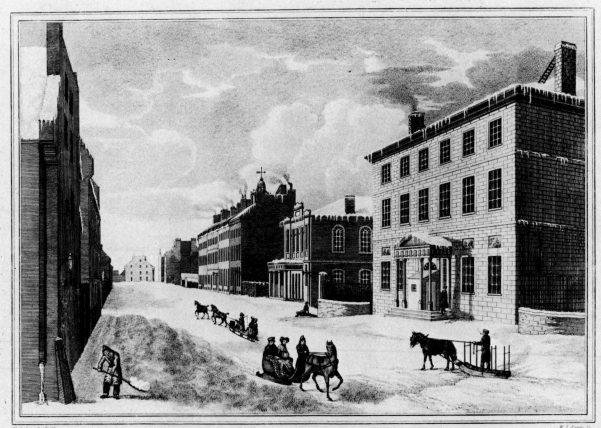

Saint James's Street.
MONTREAL.
Published by A Bourne Montreal 1830

76

33 Saint James's Street, Montreal.

R.A. Sproule. Del. *W. L. Leney. Sc.* *Published by A. Bourne. Montreal. 1830.*

Line and stipple engraving with watercolour; laid paper, mounted on card / Gravure à la ligne et au pointillé avec aquarelle; papier vergé, collé sur carte
229 × 345; 280 × 426; 377 × 472
Montréal, 1830

Canada's first bank building, which housed the Bank of Montreal, is the most prominent subject in this winter view of Saint James's Street, just west of Place d'Armes. Built in 1819, the bank was a bastion of Montreal business. Four allegorical plaques depicting Agriculture, Arts and Crafts, Commerce, and Navigation decorate its neo-classical façade. The artist includes some familiar features of Montreal's long winters such as snow-shovelling, sleighing, and a wooden storm porch protecting the bank's doorway.

IMP. ILL.: Royal Ontario Museum

IMPS. LOCATED: CR; McC (3 imps.); MTL; PAC

REFS.: Carrier 1957, no. 722a; Denison 1966, v. I, p. 115; Godenrath 1930, no. 114

Le premier édifice bancaire, qui abritait la Banque de Montréal, est le sujet le plus proéminent de cette vue d'hiver de la rue Saint-Jacques, juste à l'ouest de la Place d'Armes. Construite en 1819, la banque était un bastion des affaires montréalaises. Sa façade néo-classique est ornée de quatre plaques allégoriques illustrant l'Agriculture, les Arts et Métiers, le Commerce et la Navigation. L'artiste inclut quelques caractéristiques familières des longs hivers de Montréal, comme le pelletage, les randonnées en traîneau, et un porche en bois qui abrite le portail de la banque.

IMP. ILL.: Royal Ontario Museum

IMP. RETROUVÉES: APC; CR; McC (3 imp.); MTL

RÉF.: Carrier 1957, nº 722a; Denison 1966, v.I, p. 115; Godenrath 1930, nº 114

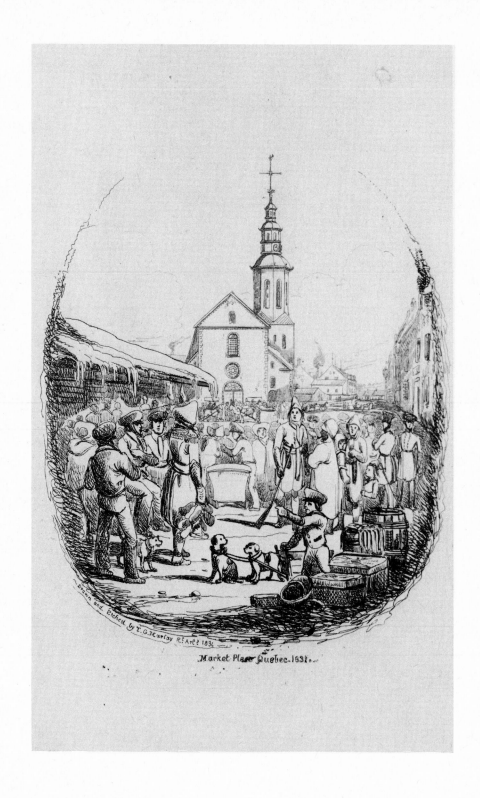

Market Place Quebec. 1831.

34 Market Place Quebec. 1831.

Drawn and Etched by T. G. Marlay R! Art. 1831

Etching / Eau-forte
133 × 114; no plate line visible / pas de cuvette visible; 196 × 125
Québec, 1831

Lieutenant Thomas George Marlay of the Royal Artillery was born in Scotland in 1809. He served at Quebec under Lieutenant-Colonel James Pattison Cockburn from 1830 and was later posted to Nova Scotia and to New Brunswick. He died at Saint John in 1837.

Cockburn and the young Marlay were sketching companions. In his 1831 view, *Quebec from the Ice Pont,* (printed in aquatint, London 1833), Cockburn playfully inscribed Marlay's name on a tavern sign attached to a shack on the ice, and his own name on another hut. Marlay's accomplished pencil and wash sketches of the Quebec environs, drawn in 1830 and 1831, are inscribed with notes, some of which record sketching outings with Cockburn.

Marlay's winter scene in the old Upper Town marketplace, with the Cathedral of Notre Dame de Québec in the background, is alive with crowds of vendors, buyers, children, officers, and animals. It is etched in minute vignette form, as if the artist were looking through a frosted window; the style is spontaneous and fluid, and the scale and perspective are precise. The work is found as the frontispiece in some copies of *Quebec and its Environs; Being a Picturesque Guide to the Stranger,* Quebec 1831, whose author, although not indicated on the title page, was J. P. Cockburn. The same booklet contains six etched illustrations after watercolours by Cockburn, with no indication as to the engraver or engravers.

IMP. ILL.: McCord Museum
IMP. LOCATED: PAC
REF.: Bell and Cooke 1978

Le lieutenant Thomas George Marlay, de la *Royal Artillery,* naquit en Écosse en 1809. Il servit à Québec sous le commandement du lieutenant-colonel James Pattison Cockburn à partir de 1830, et fut plus tard envoyé en Nouvelle-Écosse et au Nouveau-Brunswick. Il est mort à Saint John en 1837.

Cockburn et le jeune Marlay faisaient des croquis ensemble. Dans sa vue de 1831, *Quebec from the Ice Pont* (imprimée à l'aquatinte, Londres 1833), Cockburn a inscrit pour plaisanter le nom de Marlay sur une enseigne de taverne attachée à une cabane sur la glace, et son propre nom sur une autre baraque. Les esquisses de Marlay sur les environs de Québec, réalisées avec un art consommé au crayon et au lavis, ont été dessinées en 1830 et 1831. Elles portent des inscriptions dont certaines relatent les excursions qu'il faisait avec Cockburn pour faire des croquis.

La scène d'hiver de Marlay, représentant le vieux marché de la Haute-Ville et la cathédrale de Notre-Dame de Québec à l'arrière-plan, fourmille de vendeurs, d'acheteurs, d'enfants, d'officiers et d'animaux. Elle est gravée à l'eau-forte sous forme de vignette minuscule, comme si l'artiste regardait à travers une fenêtre givrée. Le style est spontané et fluide, l'échelle et la perspective sont précises. L'oeuvre se trouve en frontispice de quelques exemplaires de *Quebec and its Environs; Being a Picturesque Guide to the Stranger,* Québec, 1831, dont l'auteur, bien que son nom ne soit pas indiqué sur la page de titre, était J.P. Cockburn. La même brochure contient six illustrations à l'eau-forte d'après des aquarelles de Cockburn, sans révéler le nom du ou des graveurs.

IMP. ILL.: Musée McCord
IMP. RETROUVÉE: APC
RÉF.: Bell et Cooke 1978

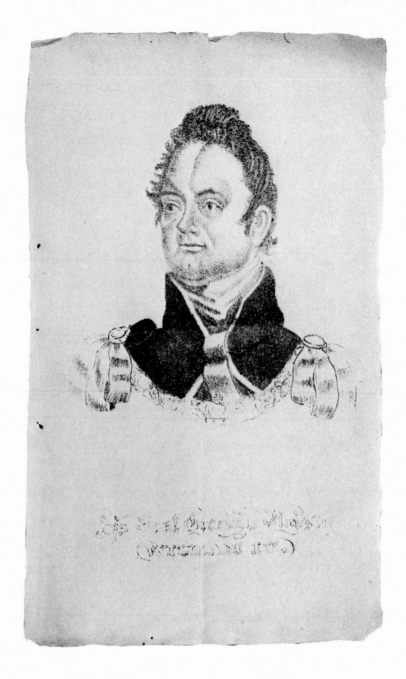

35 His Most Gracious Majesty (William IV.)

Attributed to / Attribuée à J. Wilson

Lithograph / Lithographie
120 × 120; 229 × 138
Montréal, 1831

The first and only issue of the *Montreal Monthly Magazine* known to have been published is dated March 1831. It appears that this modest literary journal was the first to introduce lithographic illustration to the Canadian public,

À notre connaissance, le premier et seul numéro du *Montreal Monthly Magazine* jamais publié est daté de mars 1831. Il semble que ce modeste journal littéraire ait été le premier à présenter une illustration lithographique au

although the military lithographic press had been used for official and private purposes from at least 1824 (cat. no. 23).

On January 26, 1831, the prospectus (cat. no. 36) for the new magazine appeared in the *Canadian Courant* of Montreal, and the editorial column commented:

We this day publish the prospectus of this little periodical. Of the Literary reputation of the Editor or his expected Correspondents, we are not aware. One circumstance, however, entitles the work to a claim on the public. The Editor has been the first, as we have been informed, to introduce a LITHO-GRAPHIC PRESS into Canada. This Press, we understand, will be employed in the Ornamental department of the Magazine.

Although the magazine was due to appear in February, it was not issued until March, with a printed apology on the back cover stating:

The publication of this number has been unavoidably delayed in consequence of repeated disappointments in not receiving the Lithographic ink, which was ordered in New-York in January, but has not yet arrived, and as no proper materials can be procured in Canada, we have been compelled to use an inferior article, rather than disappoint our subscribers any longer....

The pale and blotchy image of William IV must have been a great disappointment to the editor, one "J. Wilson", who was also probably the lithographer. In another copy of the same March issue (coll. LPO), this lithographic frontispiece has been replaced by a different portrait of the king, engraved by J. Wilson. Nothing further is known about Wilson, who explained in his editorial that he had chosen to publish a magazine as a means of support, because "it was the only vacancy I found in Canada, and I have a particular dislike to crowd myself into any business already over stocked with professors and candidates".

William IV, Duke of Clarence and third son of George III, succeeded his brother George IV to the throne of England on June 26, 1830. On his death in 1837, he was succeeded by his niece, Queen Victoria.

IMP. ILL.: Bibliothèque de la Ville de Montréal, Collection Gagnon

No other imps. located

REFS.: *Canadian Courant* (Mtl.), Jan. 26, 1831; Gagnon 1913, no. 1443

public canadien, bien que les presses lithographiques militaires aient desservi les secteurs privés et publics au moins depuis 1824 (nº 23 du cat.).

Le 26 janvier 1831, le prospectus du nouveau magazine apparaissait dans le *Canadian Courant* de Montréal (nº 36 du cat.), et l'éditorialiste fit le commentaire suivant:

Nous publions aujourd'hui le prospectus de ce petit périodique. Nous ne savons rien de la réputation littéraire du rédacteur en chef ou de ses correspondants futurs. Une circonstance, cependant, rend l'oeuvre digne d'attention. Selon nos informations, le rédacteur en chef a été le premier à introduire une PRESSE LITHOGRAPHIQUE au Canada. Nous avons cru comprendre que cette presse sera utilisée par le département des arts décoratifs du magazine.

Même si le magazine devait paraître en février, il ne fut pas publié avant mars, et comprenait une lettre d'excuses sur la couverture arrière, rédigée en ces mots:

La publication de ce numéro a été inéluctablement retardée à cause des nombreux déboires que nous avons subis dans la réception de l'encre lithographique, commandée à New York en janvier, et qui n'est pas encore arrivée. Comme on ne peut se procurer de matériaux adéquats au Canada, nous avons été contraints d'utiliser une encre de qualité inférieure pour ne pas décevoir nos abonnés plus longtemps (...).

L'image pâle et tachetée de William IV a dû causer une grande déception au rédacteur en chef, un certain "J. Wilson", qui en fut probablement le lithographe. Dans un autre exemplaire du même numéro de mars (coll. BPO), cette lithographie fut remplacée en frontispice par un autre portrait du roi, gravé par J. Wilson. Nous ne savons rien de plus sur Wilson. Dans son éditorial, il avait expliqué que la publication du magazine était pour lui un moyen d'existence, car "c'était pour moi la seule ouverture possible au Canada et j'ai en horreur de devoir me faufiler dans toute discipline où les professeurs et les candidats foisonnent".

Le 26 juin 1830, William IV, duc de Clarence et troisième fils de George III, succédait à son frère George IV au trône d'Angleterre. Sa nièce, la reine Victoria, lui a succédé après sa mort en 1837.

IMP. ILL.: Bibliothèque de la Ville de Montréal, Collection Gagnon

Aucune autre imp. retrouvée

RÉF.: *Canadian Courant*, (Mtl), 26 janv. 1831; Gagnon 1913, nº 1443

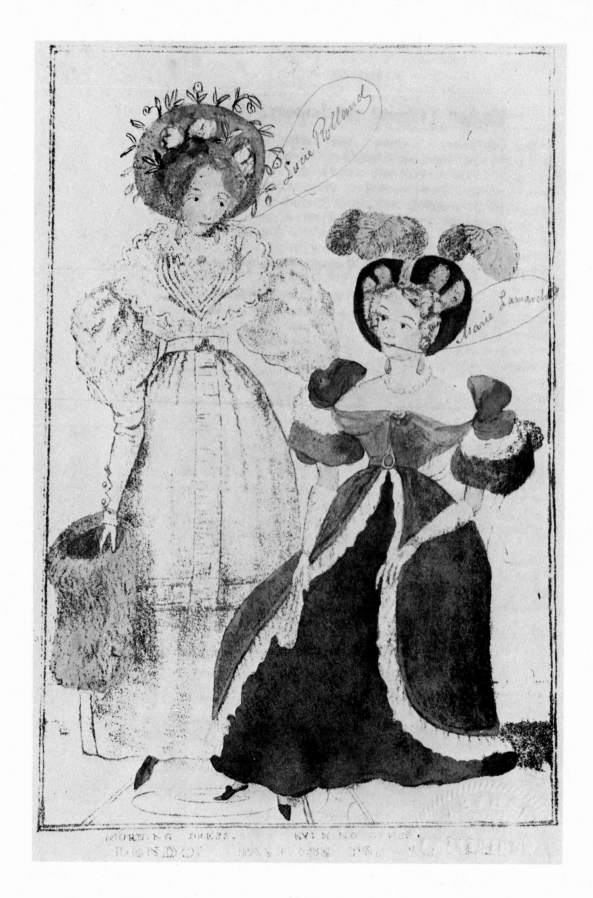

36 London Fashions for Jan. 1831 Morning Dress, Evening Dress.

Attributed to / Attribuée à J. Wilson

Lithograph with watercolour / Lithographie avec aquarelle
171 × 115; 215 × 138
Montréal, 1831

In his prospectus for the first issue of the *Montreal Monthly Magazine,* March 1831, the editor, J. Wilson, stated that it would "contain as embellishments a portrait of his present Majesty (cat. no. 35) . . . the Ladies Fashions colored, and . . . an original piece of Music, by a celebrated master". These three subjects were presented as full-page lithographs, and three small woodcut illustrations were distributed through the text.

The fashion plate, undoubtedly copied from an English publication, was probably the first of its kind printed in Canada. The poor quality of the printing and the heavy-handed watercolouring obscure some of the finer details of the costumes. Colouring had been promised in the prospectus, and it corresponds with printed descriptions of the fashions on the facing page. The "balloons" identifying models as "Lucie Rolland" and "Marie Lamarche" were added later in pencil.

The velvet evening dress on the right is described as dark violet in colour and cut very low. It is accented with a shawl of English blond lace, which is also used as the trim on the skirt. The heart-shaped headdress is ornamented with rose-coloured gauze ribbon and surmounted by similarly coloured ostrich feathers. Earrings and a Grecian brooch of burnished gold complete the costume. Satin and lace also decorate the white pelisse-gown, a morning dress with sleeves *à la Medici.* This is worn with a hat of "vapeur satin, trimmed with an intermixture of small white flowers and white gauze ribbons". The earrings, the buttons on the lace *chemisette,* and the belt buckle are of plain gold.

IMP. ILL.: Bibliothèque de la Ville de Montréal, Collection Gagnon
No other imps. located

REFS.: *Canadian Courant* (Mtl.), Jan. 26, 1831; Gagnon 1913, no. 1443; *Montreal Monthly Mag.,* Mar. 1831

En mars 1831, le rédacteur en chef J. Wilson déclarait dans le prospectus du premier numéro du *Montreal Monthly Magazine* que celui-ci contiendrait "comme ornement, un portrait de Sa Majesté (nº 35 du cat.) (. . .) la mode féminine en couleurs, et (. . .) un morceau de musique inédite, par un maître célèbre". Ces trois sujets parurent en lithographies hors-texte, avec trois petites illustrations in-texte gravées sur bois.

La planche sur la mode, sans doute copiée d'une publication anglaise, fut probablement la première du genre imprimée au Canada. La mauvaise qualité de l'impression et l'aquarelle maladroite voilent les plus subtils détails des costumes. Le prospectus avait promis de la couleur, et les descriptions de costumes imprimées sur la page adjacente concordent avec l'image. Les "bulles" identifiant les mannequins "Lucie Rolland" et "Marie Lamarche" furent ajoutées ultérieurement au crayon.

La robe du soir en velours, à droite, est décrite comme étant d'un violet foncé, et accusant un décolleté profond. Elle est mise en valeur par un châle de dentelle blonde anglaise, assorti à la garniture de la jupe. La coiffure en forme de coeur est ornée d'un ruban de gaze rose et surmontée de plumes d'autruche de même couleur. Des boucles d'oreilles et une broche à la grecque en or poli ajoutent la touche finale au costume. Satin et dentelle garnissent également la robe-pelisse blanche, une robe du matin avec manches à la Médici. Elle est portée avec un chapeau de "satin vapeur, garni d'un enlacement de petites fleurs blanches et de rubans de gaze blancs". Les boucles d'oreilles, les boutons de la chemisette de dentelle et la boucle de la ceinture sont en or mat.

IMP. ILL.: Bibliothèque de la Ville de Montréal, Collection Gagnon

Aucune autre imp. retrouvée

RÉF.: *Canadian Courant* (Mtl), 26 janv. 1831; Gagnon 1913, nº 1443; *Montreal Monthly Mag.,* mars 1831

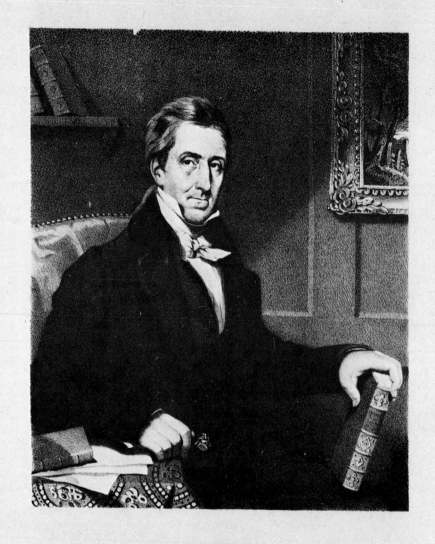

L'HON^{BLE} D.B. VIGER,

Membre du Conseil Législatif du Bas Canada.

deux fois député en Angleterre, en 1828 et 1831, par le peuple pour représenter auprès des Ministres ses griefs
contre l'Administration Coloniale

Londres. Publié par A.Bourne, Février 1832.
à Vendre chez E.R. Fabre & C^{ie} Libraires, Montréal, et chez A.Bourne, Graveur.
Lithographie de Villain à Paris.

C.Hamburger délin. d'après Nature.

37 L'Hon^{ble} D. B. Viger, Membre du Conseil Législatif du Bas Canada—deux fois député en Angleterre, (en 1828 et 1831) par le peuple, pour représenter auprès des Ministres, ses Griéfs contre l'Administration Coloniale.

Londres, Publié par A. Bourne, Févriér, 1832. à Vendre chez E. R. Fabre & C^{ie} Libraires, Montreal, et chez. A. Bourne, Graveur.
Lithographie de C. Hullmandel. C. Hamburger lithog d'après Nature.
C.H. (in subject, 1.1. / dans l'image, en bas, à gauche)

Lithograph; India paper, mounted / Lithographie; papier bible, collé sur vélin
205 × 164 (subject / image); 215 × 175 (India paper / papier bible); 445 × 287 (mount / vélin)
London and Montreal, 1832 / Londres et Montréal, 1832

A lithograph printed in England is included in this catalogue as an example of the type of transaction that so often occurred in Canadian print publishing. A view or a portrait would be painted in Canada, printed abroad, and brought back for Canadian publication.

In September 1831 Adolphus Bourne advertised that he would travel to London to have artist Robert Sproule's four views of Quebec City "got up in LITHOGRAPHY in the very best London style". On hearing this, bookseller E. R. Fabre arranged that Bourne should also have portraits of Louis-Joseph Papineau and Denis Benjamin Viger "engraved". Fabre commissioned Robert Sproule to paint the Papineau portrait for this purpose; it appears from the inscription that Viger's portrait had been executed in London. Bourne had the Quebec views and the portraits lithographed by the famous English firm of Charles Hullmandel and was back in Montreal by May 1832. The portraits, which had been printed on India paper, were mounted and lettered in Montreal; copies are often found in the unmounted state in which they were imported. They received wide distribution in the province and were sold for 5s. each unframed, 12s. 6d. in a plain gilt or mahogany frame, and 20s. in an ornate gilt frame.

The Honourable Denis Benjamin Viger (1774–1861), a Quebec lawyer and politician, was a cousin and ardent supporter of Louis-Joseph Papineau (cat. no. 57). He served in the Legislative Assembly for many years and presented Canadian grievances to the Colonial Administration in England in 1828 and 1831. A *patriote,* he took no active part in the 1837–38 rebellion, but he was arrested in 1838 and held for eighteen months. He again served in the Legislative Assembly from 1841 until 1858.

Adolphus Bourne (1795–1886) was born in Staffordshire, England, into a family that had connections with the pottery trade. Probably trained in England, he first appears in Montreal in 1820 as an engraver, but little is known of his work until 1830 when he printed and published a fine set of Montreal views (cat. nos. 28–33). After his 1831–32 visit to Hullmandel in London, he advertised

Nous avons inclus une lithographie réalisée en Angleterre dans ce catalogue pour illustrer un type d'opérations fréquent dans la publication de l'estampe canadienne. Une vue ou un portrait étaient peints au Canada, imprimés à l'étranger et ramenés au Canada pour publication.

En septembre 1831, Adolphus Bourne annonça qu'il se rendrait à Londres pour faire "apprêter en LITHOGRAPHIE, dans le meilleur style de Londres" quatre vues de la ville de Québec de l'artiste Robert Sproule. Après avoir eu vent de cette annonce, le libraire E.R. Fabre demanda à Bourne de faire "graver" des portraits de Louis-Joseph Papineau et de Denis Benjamin Viger. À cette fin, Fabre chargea Robert Sproule de peindre le portrait de Papineau; selon l'inscription, il semble que le portrait de Viger ait été exécuté à Londres. Bourne fit lithographier les vues de Québec et les portraits par la célèbre maison anglaise de Charles Hullmandel et revint à Montréal en mai 1832. Les portraits, imprimés sur papier bible, furent encollés et annotés à Montréal; des copies sont souvent retrouvées dans l'état où elles furent importées. Diffusées dans toute la province, les lithographies furent vendues à 5s. l'unité, sans encadrement; 12s. 6d. dans un simple cadre doré ou d'acajou; et 20s. dans un cadre doré et ouvragé.

L'honorable Denis Benjamin Viger (1774–1861), avocat et politicien de Québec, était un cousin et un chaud partisan de Louis-Joseph Papineau (n° 57 du cat.). Il fut membre de l'Assemblée législative pendant plusieurs années et présenta les griefs du gouvernement canadien à l'Administration Coloniale d'Angleterre en 1828 et 1831. Patriote, il ne prit aucune part active à la rébellion de 1837–38, mais il fut arrêté en 1838 et passa dix-huit mois en prison. Il fut à nouveau membre de l'Assemblée législative de 1841 à 1858.

Adolphus Bourne (1795–1886) est né dans le comté de Staffordshire en Angleterre, d'une famille associée au commerce de la poterie. Probablement formé en Angleterre, on le cite pour la première fois à Montréal en 1820 en tant que graveur, mais nous savons peu de choses de

that he had brought back a lithographic press and would henceforth operate as a lithographic printer as well as an engraver.

Before 1850 Adolphus Bourne printed and published at least thirty separately issued prints in Montreal; this was a significant proportion of the pictorial material printed in Canada. He also printed and/or published book illustrations, maps, sheet music, trade cards, and banknotes. From c.1845 to 1865 Bourne carried on a modest china and glass importing business, which failed in 1865. A fire on his property contributed to his bankruptcy. In his later years, although no longer listing himself as a printer, he reissued the early Montreal and Quebec sets of views as chromolithographs in 1871 and 1874, and in 1878 he published a view of Montreal after James Duncan.

IMP. ILL.: Royal Ontario Museum

IMPS. LOCATED: CR; MCC; PAC

REFS.: *Canadian Courant* (Mtl.), Sept. 24, 1831, Aug. 1, 1832; *Le Canadien* (Que.), Nov. 16, 1832; DCB, v. XI, Bourne; *La Minerve* (Mtl.), Dec. 12, 1831, Aug. 30, 1832; PAC, Famille Papineau, MG 24 B2, pp. 1431–32

son oeuvre avant 1830, date où il imprima et publia une belle série de vues de Montréal (nos 28–33 du cat.). Après sa visite à Hullmandel à Londres en 1831–32, il annonça qu'il avait rapporté une presse et ferait dorénavant l'impression lithographique en plus de la gravure.

Avant 1850, Adolphus Bourne imprima et publia au moins trente estampes en feuilles détachées à Montréal; il s'agissait d'une part importante du matériel illustré imprimé au Canada. Il imprima et publia également des illustrations de livre, des cartes, des partitions, des cartes d'affaires et des billets de banque. Vers 1845 jusqu'en 1865, Bourne dirigea un modeste commerce d'importation de porcelaine et de verre. L'incendie de sa propriété contribua à la faillite de son affaire en 1865. Plus tard, bien qu'il ne se soit plus inscrit comme imprimeur, il réédita les premières séries de vues de Montréal et de Québec en chromolithographies en 1871 et 1874, et en 1878, il publia une vue de Montréal d'après James Duncan.

IMP. ILL.: Royal Ontario Museum

IMP. RETROUVÉES: APC; CR; MCC

RÉF.: APC, Famille Papineau, MG 24 B2, pp. 1431–32; *Canadian Courant* (Mtl), 24 sept. 1831, 1er août 1832; *Le Canadien* (Qué.), 16 nov. 1832; DCB, v. XI, Bourne; *La Minerve* (Mtl), 12 déc. 1831, 30 août 1832

43 St Roch

Montréal 20 Juin 1833 Déposé au Greffe, suivant L'acte de 1832. Monk & Morrogh. . P.C.B.K.
Se vend à la librairie Canadienne de livris [sic] francais de Fabre, Perrault & Compagnie.
Bourne, Lithog.

Lithograph / Lithographie
196 × 150; 285 × 225
Montréal, 1833

Saint Roch, whose name was invoked by those stricken with the plague, was all too well known to the inhabitants along the shores of the St. Lawrence who suffered a great deal from epidemics of cholera. Adolphus Bourne issued his timely portrait of St. Roch in the summer of 1833 — a year after the affliction had reached tragic proportions, with more than 7,000 deaths in Quebec and Montreal alone. Cholera was still taking its toll twenty-one years later when E.R. Fabre, publisher of this print, died of the disease.

The traditional iconography associated with St. Roch is reproduced faithfully in this portrait, which includes the dog that saved the saint's life when he was suffering from the plague and was banished from a village. The legendary scar left by the disease is revealed on the saint's right leg, and above him is pictured the sword-bearing angel who cured him. The staff alludes to St. Roch's wanderings and to his curative powers. Although based on a European prototype, the image of the saint in the Canadian version has been moved to the left of the composition in order to include a detailed view of Montreal's shoreline, with the Church of Notre Dame dominating the scene. A similar view in oil by an unidentified artist hung for many years in Notre Dame Church.

Despite the exaggerated proportions of St. Roch's figure, the image has been well handled, and suggests the work of an experienced artist such as Robert A. Sproule, who signed the St. Francis Xavier print also published by Fabre. The St. Roch lithograph was apparently not completed until after July 4, when E.R. Fabre and Louis Perrault announced their partnership. It was first advertised for sale in *La Minerve* on August 19, 1833, together with the lithographs of St. Francis Xavier and Monseigneur Panet (cat. nos. 42, 44).

IMP. ILL.: Public Archives of Canada

IMP. LOCATED: MND

REFS.: Maurault 1957, pl. 12; *La Minerve,* July 4, Aug. 19, 1833; Toker 1970, p. 91

Saint Roch, dont le nom était invoqué par les pestiférés, n'était que trop bien connu des habitants des rives du St-Laurent, maintes fois éprouvés par les épidémies de choléra. À l'été de 1833, Adolphus Bourne publia fort à-propos son portrait de saint Roch, un an après que le fléau eut atteint des proportions tragiques, avec plus de 7 000 morts à Québec et Montréal seulement. Le choléra faisait toujours des ravages vingt et un ans plus tard, quand E.R. Fabre, éditeur de cette estampe, en mourut.

Ce portrait reproduit fidèlement l'iconographie traditionnelle associée à saint Roch, y compris le chien qui sauva la vie du saint frappé par la peste et banni du village. Le stigmate de la maladie apparaît sur la jambe droite du saint, et au-dessus de lui, l'on voit l'ange à l'épée qui l'a guéri. Le bâton fait référence aux voyages de saint Roch et à ses pouvoirs de guérisseur. Bien que basée sur un modèle européen, l'image du saint dans la version canadienne a été placée à la gauche de la composition de façon à inclure une vue détaillée du littoral de Montréal, l'église Notre-Dame dominant la scène. Une vue analogue à l'huile, par un artiste non-identifié, a orné les murs de l'église Notre-Dame pendant des années.

Malgré les proportions exagérées de la figure de saint Roch, l'image a été soigneusement exécutée, dénotant l'oeuvre d'un artiste chevronné comme Robert A. Sproule. Ce dernier signa l'estampe de saint François Xavier, également publiée par Fabre. La lithographie de saint Roch ne fut apparemment pas terminée avant le 4 juillet, date où E.R. Fabre et Louis Perrault annoncèrent leur association. *La Minerve* du 19 août 1833 publia la première annonce de sa mise en vente, avec les lithographies de saint François Xavier et de Monseigneur Panet (nos 42, 44 du cat.).

IMP. ILL.: Archives publiques du Canada

IMP. RETROUVÉE: MND

RÉF.: Maurault 1957, pl. 12; *La Minerve,* 4 juillet, 19 août 1833; Toker 1970, p. 91

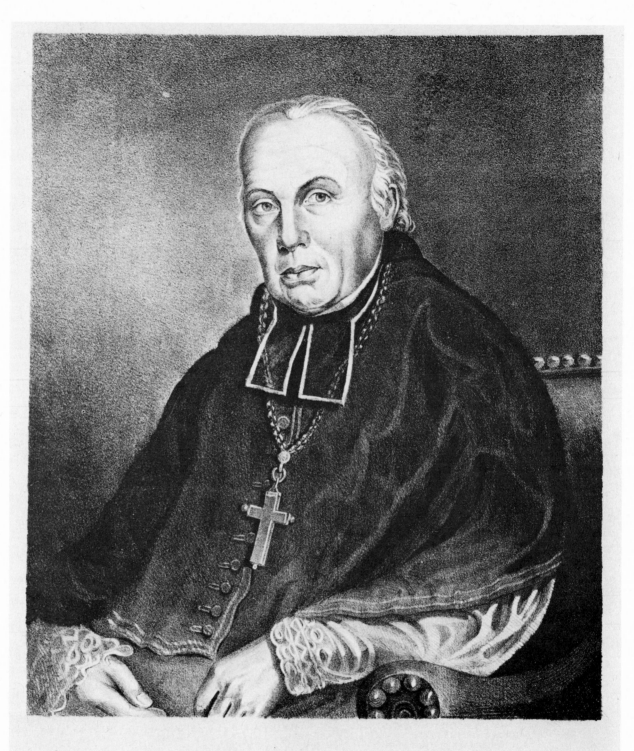

MONSEIGNEUR BERNARD CLAUDE PANET,
ÉVÊQUE DE QUÉBEC.
né le 9 Janvier 1753 décédé le 14 Février 1833.
Montreal publié et à vendre par Fabre. Perrault & Cie

44 Monseigneur Bernard Claude Panet, Évêque de Québec. né le 9 Janvier 1753 décédé le 14 Fevrier 1833.

Montréal publié et à vendre par, Fabre, Perrault & Cⁱᵉ
Drawn by Sproule —Bourne. Lithʳ

Lithograph / Lithographie
274 × 239; 542 × 377
Montréal, 1833

When the lithographic portrait of Bishop Panet appeared in the summer of 1833, an editorial in *La Minerve* commented that this print was a patriotic and national enterprise on the part of Messrs. Fabre and Perrault, who were seeking only to recover their expenses rather than to make a profit. The portrait, it said, would be much appreciated by those gentlemen of the clergy and others who had known the late venerable bishop.

The grave image of Bishop Panet is drawn simply in broad planes. Although the portrait is strikingly direct, it lacks the sophistication of the Hullmandel lithograph of D. B. Viger (cat. no. 37). Robert A. Sproule (1799–1845) may have been the author of the Panet portrait, as well as its lithographic draughtsman. He was known chiefly as a miniature portrait painter, but he also executed a variety of subjects for Adolphus Bourne's press. Bourne usually engaged an artist as the draughtsman of the pictorial lithographs he issued, perhaps because his own training had been as an engraver on copper. In January 1833 he advertised: "A. BOURNE wishes to engage in this Lithographic Establishment, an ARTIST well acquainted with CHALK DRAWING."

Bernard-Claude Panet, son of Judge Jean-Claude Panet of Quebec, was curate of the parish of Rivière-Ouelle for nearly forty-five years. He worked tirelessly in the cause of education, endowed the College of Nicolet, and encouraged the founding of the College of Ste. Anne de la Pocatière. He succeeded Monseigneur Plessis as Bishop of Quebec in 1825.

IMP. ILL.: McCord Museum

IMPS. LOCATED: CR; McC (2nd imp.)

REF.: *Canadian Courant* (Mtl.), March 2, 1833; *La Minerve* (Mtl.), Aug. 12, 19, 1833

Lors de la parution du portrait lithographique de l'évêque Panet à l'été de 1833, un éditorial de *La Minerve* affirmait que cette estampe constituait une initiative patriotique et nationale de la part de MM. Fabre et Perrault. Ces derniers ne recherchaient pas le profit, espérant tout au plus couvrir leurs frais. Le portrait, ajoute l'éditorialiste, serait très apprécié des membres du clergé et des laïcs qui ont connu feu le vénérable Monseigneur Panet.

L'image solennelle de l'évêque Panet est dessinée simplement, sans moelleux. Bien que le portrait soit remarquablement franc, il n'a pas le raffinement de la lithographie de D.B. Viger (no 37 du cat.) par Hullmandel. Robert A. Sproule (1799–1845) fut peut-être à la fois l'auteur du portrait de Panet et son dessinateur lithographique. Il était surtout connu comme miniaturiste, mais il a également exécuté bon nombre de sujets pour la presse d'Adolphus Bourne. Bourne imprimait lui-même les lithographies en image qu'il publiait, mais il embauchait un artiste pour les dessiner. Peut-être était-ce dû au fait qu'il était graveur sur cuivre de formation. En janvier 1833, il fit paraître cette annonce: "A. BOURNE désire embaucher dans sa maison lithographique, un artiste qui connaisse bien le DESSIN À LA CRAIE."

Bernard-Claude Panet, fils du juge Jean-Claude Panet de Québec, fut vicaire de la paroisse de Rivière-Ouelle pendant près de quarante-cinq ans. Il travailla inlassablement pour la cause de l'éducation, fonda le collège de Nicolet, et participa à la fondation du collège de Ste-Anne de la Pocatière. Il succéda à Monseigneur Plessis comme évêque de Québec en 1825.

IMP. ILL.: Musée McCord

IMP. RETROUVÉES: CR; McC (2e imp.)

RÉF.: *Canadian Courant* (Mtl), 2 mars 1833; *La Minerve* (Mtl), 12, 19 août 1833

From Drawings by Captⁿ Bonnycastle R.E. *H.B. Junʳ. del.*

**Basaltiform Lithographic Limestone of Kingston U.C.
near Nickall's Hop Ground**

*Tazewell. lithʳ from Canadian Stone
York U.C. 1833.*

**45 Nº 2 Transition Rocks of the Cataraqui
Basaltiform Lithographic Limestone of Kingston U. C. near Nickall's Hop Ground**

*From Drawings by Captⁿ Bonnycastle R. E. H. B. Junʳ del.
Tazewell. lithʳ from Canadian Stone York U. C. 1833.*

Lithograph / Lithographie
96 × 174; 130 × 221
York, 1833

Captain Richard Henry Bonnycastle (1791–1847) of the Royal Engineers wrote articles on the transition rocks of the Cataraqui, which were published in the *American Journal of Science and Arts* in 1831, 1833, and 1836. In his discussion of geological discoveries around Kingston, he described a basaltiform limestone:

Le capitaine Richard Henry Bonnycastle (1791–1847), des *Royal Engineers*, a publié des articles sur les roches de transition de la Cataraqui dans l'*American Journal of Science and Arts* en 1831, 1833 et 1836. Parlant des découvertes géologiques autour de Kingston, il décrivit une pierre à chaux basaltiforme:

. . . an excellent lithographic stone for all the common processes of that admirable art, and is now extensively employed in the surveyor general's office at York, under the management of S.O. Tazewell, who first adapted it to this use and invented the peculiar manner of applying it, which is somewhat different from that employed on the Manheim [sic] or Bath stone . . . it is very compact and hard, and if kept at a good temperature, bears the press better than the German stone.

American Journal of Science and Arts, July 1833

Bonnycastle went on to note that Canada seemed to abound in many kinds of limestones suitable for lithography, and he remarked on a pure white variety seen on Anticosti Island, and a cream-coloured one found by Tazewell near Belleville.

The 1836 article was illustrated with two views of the Kingston stone, one of which is shown here. They were drawn on this Canadian stone by Henry William John Bonnycastle (1814–88) after his father's original sketches, and were printed at York in 1833 by Tazewell.

I now request the reader's attention to the accompanying lithograph, as although it is very rudely executed, it is interesting from its having been drawn on a new species of lithographic stone, which contrary to all others hitherto used, is nearly black and resembles marble, when smoothed for the printer's use.
It is, however, highly adapted to the art, particularly in diagrams and maps and not so subject to fracture under pressure.
These drawings represent the basaltiform lithographic limestone of Kingston, as viewed from two points, near the western end of town.

American Journal of Science and Arts, July 1836

For two years Tazewell lithographed regional maps for the surveyor-general's office in York (Toronto), which were available to immigrants for 25 cents each. When he was replaced as government lithographer by draughtsman James G. Chewett, the press fell into disuse, possibly (according to Tazewell's accusation) because the draughtsman could charge a higher fee for hand-copied maps.

IMP. ILL.: Royal Ontario Museum

IMPS. LOCATED: Libraries

REFS.: *American Journal of Science and Arts,* v. 24, July 1833, v. 30, July 1836

(. . .) une excéllente pierre lithographique pour tous les procédés courants de cet art admirable. On l'utilise beaucoup au bureau de l'arpenteur général à York, sous la direction de S.O. Tazewell, qui fut le premier à l'adapter à cet usage et inventa cette application particulière. Cette dernière diffère quelque peu de la technique utilisée sur la pierre de Manheim [sic] ou de Bath; (. . .) elle est très compacte et dure et, conservée à la bonne température, elle supporte mieux la presse que la pierre allemande.

American Journal of Science and Arts, juillet 1833

Bonnycastle poursuivit en remarquant que le Canada semblait posséder une grande variété de pierres à chaux se prêtant bien à la lithographie, et en mentionna une d'un blanc pur que l'on retrouve sur l'Île d'Anticosti, et une autre de couleur crème découverte par Tazewell près de Belleville.

L'article de 1836 était illustré de deux vues de la pierre de Kingston, et l'une d'elles apparaît ici. Elles furent dessinées sur cette pierre canadienne par Henry William John Bonnycastle (1814–88), d'après les esquisses originales de son père, et imprimées à York en 1833 par Tazewell.

J'attire aujourd'hui l'attention du lecteur sur la lithographie ci-contre, car malgré son exécution plutôt rudimentaire, son intérêt repose sur le fait qu'elle a été dessinée sur une nouvelle sorte de pierre lithographique. Cette pierre, contrairement aux autres utilisées jusqu'ici, est presque noire et ressemble au marbre une fois polie à l'usage de l'imprimeur. Elle est toutefois bien adaptée à cet art, surtout pour les diagrammes et les cartes, et est plus résistante sous pression.
Ces dessins représentent la pierre à chaux lithographique basaltiforme de Kingston sous deux angles différents, près de l'extrémité ouest de la ville.

American Journal of Science and Arts, juillet 1836

Pendant deux ans, Tazewell a réalisé des lithographies de cartes régionales pour le bureau de l'arpenteur général de York (Toronto). Les immigrants pouvaient se les procurer au coût de 25 cents chacune. Quand Tazewell fut remplacé au poste de lithographe du gouvernement par le dessinateur James G. Chewett, la presse tomba en désuétude, peut-être parce que (au dire de Tazewell) le dessinateur obtenait de meilleurs prix pour des cartes copiées à la main.

IMP. ILL.: Royal Ontario Museum

IMP. RETROUVÉES: Bibliothèques

RÉF.: *American Journal of Science and Arts,* v. 24, juillet 1833, v. 30, juillet 1836

TAZEWELL'S CANADIAN WATERFALLS

Samuel Oliver Tazewell moved his lithographic press from Kingston to York (Toronto) in the autumn of 1832, and in October of that year he printed at least one township map for the surveyor-general's office. No pictorial subjects are recorded until the following year, when in July Tazewell advertised for business:

YORK LITHOGRAPHIC PRESS. The Subscriber begs to inform the Public at large, that he has the above in full operation by the water side, in the house that was formerly the Commissariat Office, where everything relating to that art can be done on the shortest notice.

Four views of waterfalls may be among the first pictorial lithographs that Tazewell issued from his York press: three of Niagara Falls and one of the Chaudière Falls at Bytown (Ottawa), a reminder of the part of the country he had recently left. They are drawn as well as printed by Tazewell, who is not usually indicated as the artist of his lithographs. Technically the drawing is uninteresting and the only known impressions are printed on paper of inferior quality and are poorly inked.

The uniform presentation of these views, with the subjects contained in ovals and the titles printed separately, suggests that the four prints were intended as a set. Tazewell may have been inspired by George Catlin's 1831 set of lithographs of Niagara.

In 1834 Tazewell exhibited with the Society of Artists and Amateurs of Toronto and was listed in their catalogue as an associated artist. His entries included *Six Lithographs on Canadian Stone* and a view of Niagara Falls.

REFS.: *Patriot* (York), July 19, 1833; SAAT 1834, nos. 55, 146

LES CHUTES CANADIENNES DE TAZEWELL

Samuel Oliver Tazewell déménagea sa presse lithographique de Kingston à York (Toronto) à l'automne de 1832. En octobre, il a imprimé au moins une carte municipale pour le bureau de l'arpenteur général. Aucun sujet illustré n'est enregistré avant juillet de l'année suivante, lorsque Tazewell fit paraître cette annonce:

PRESSE LITHOGRAPHIQUE DE YORK. L'abonné a l'honneur d'annoncer au grand public que les presses ci-haut mentionnées fonctionnent à plein rendement au bord de l'eau, dans la maison qui logeait autrefois les bureaux du Commissariat, où tout ce qui a trait à cet art peut être exécuté à brève échéance.

Quatre vues de chutes ont pu faire partie des premières images lithographiques que Tazewell a reproduites sur ses presses de York. Trois vues des chutes Niagara et une vue des chutes Chaudière de Bytown (Ottawa), souvenir du coin du pays qu'il venait de quitter. Elles furent dessinées et imprimées par Tazewell, qui n'est habituellement pas désigné comme l'artiste de ses lithographies. Du point de vue technique ce dessin est dépourvu d'intérêt. Les seules impressions connues sont imprimées sur du papier de qualité inférieure et l'encrage est médiocre.

L'uniformité de la présentation de ces vues, avec les sujets contenus dans les ovales et les titres imprimés séparément, laisse supposer que les quatre estampes devaient faire partie d'une série. Tazewell a pu s'inspirer de la série de lithographies du Niagara de 1831 par George Catlin.

En 1834, Tazewell participa à une exposition avec la *Society of Artists and Amateurs of Toronto* et était inscrit dans leur catalogue en tant qu'artiste associé. Ses inscriptions comprenaient *Six Lithographs on Canadian Stone* et une vue des chutes Niagara.

RÉF.: *Patriot* (York), 19 juillet 1833; SAAT 1834, nos 55, 146

The Patriot, Kingston, 3 Jan./janv. 1832 (coll. AO)

 And now I turn
To a subject, Artists will discern
Concerns them nearly; likely to promote
The arts, and genius of this land remote.
O! Had I but the words to praise well,
The great discovery of TAZEWELL!
But never mind! for praise at best's
But slim reward; his Iron Chest's
Augmented weight, would suit him better;
Let him to Parliament indite a letter.
The fact is, Tazewell, by research,
Has found out that the English Church,
Is built of *Lithographic Stone*;
And not the English Church alone,
But all stone houses in the Town.
Thus after hunting up and down,
The United States, and every where;
At last we find we have it *here.*
And not a scanty, or mean stock,
For 'tis our fundamental rock!
The beauteous lithographic art,
Is full displayed in Tazewell's chart
Of Kingston. So let's think of Tazewell,
And mind, that it Tazewell pays well!

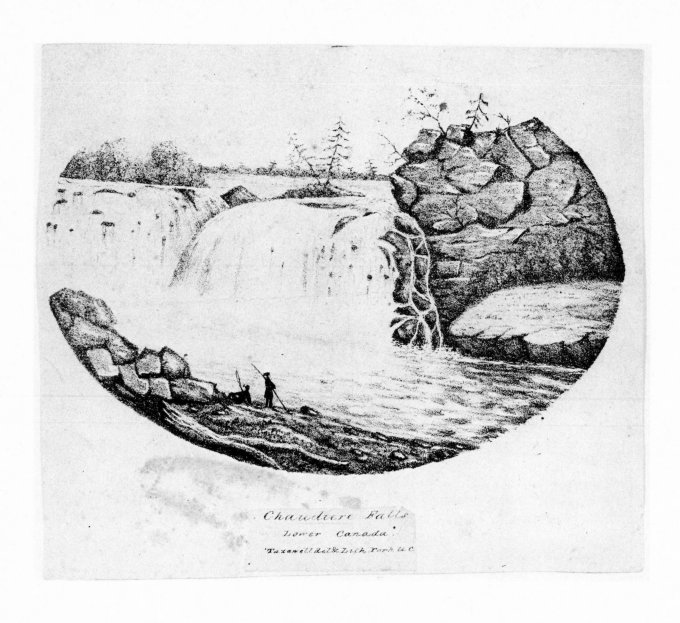

Chaudiere Falls
Lower Canada.
Tazewell del & Lith York U C

46 Chaudiere Falls Lower Canada

Tazewell del & Lith. York U C

Lithograph / Lithographie
140 × 205; 176 × 212
York, c./vers 1832–33

Tazewell sketched the Chaudière Falls on the Ottawa River from the recently built truss bridge. He may have visited the site while still living in Kingston, or he may well have copied a drawing by one of the engineers, as he had done for his 1832 lithograph of the bridge (cat. no. 39).

IMP. ILL.: Metropolitan Toronto Library
No other imps. located
REF.: Godenrath 1938, no. 234

Tazewell dessina les chutes Chaudière sur l'Outaouais à partir du pont en treillis nouvellement construit. Peut-être a-t-il visité le site pendant qu'il demeurait à Kingston, mais il a aussi pu copier le dessin d'un des ingénieurs, comme il l'avait fait pour sa lithographie du pont de 1832 (n° 39 du cat.).

IMP. ILL.: Metropolitan Toronto Library
Aucune autre imp. retrouvée
RÉF.: Godenrath 1938, n° 234

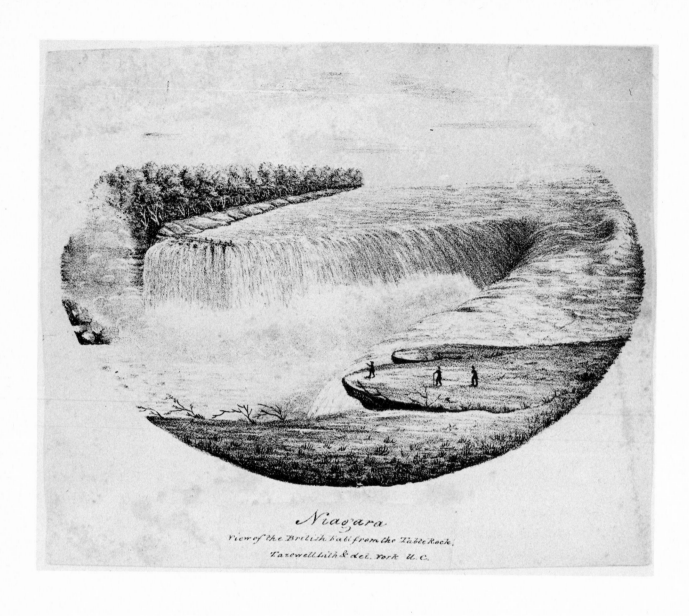

Niagara

View of the British Fall from the Table Rock.

Tazewell Lith & del. York U.C.

110

47 Niagara View of the British Fall from the Table Rock

Tazewell Lith & del. York U. C.

Lithograph / Lithographie
141 × 209; 179 × 217
York, c./vers 1832–33

This view of the falls was drawn before the Terrapin Tower was built in 1833. The platform extending over the rocks from Goat Island, at the left, may have been there as early as 1829. The exaggerated curve of the Horseshoe Fall is also shown in Catlin's 1831 lithograph of this subject.

IMP. ILL.: Metropolitan Toronto Library
No other imps. located
REFS.: Godenrath 1938, no. 231; TEC 1964, no. 835

Cette vue des chutes fut dessinée avant la construction de la *Terrapin Tower* en 1833. La plate-forme s'étendant au-dessus des rochers à partir de Goat Island, à gauche, était peut-être en place dès 1829. La lithographie de ce sujet, réalisée par Catlin en 1831, présente la même exagération dans la courbe de la chute *Horseshoe*.

IMP. ILL.: Metropolitan Toronto Library
Aucune autre imp. retrouvée
RÉF.: Godenrath 1938, no 231; TEC 1964, no 835

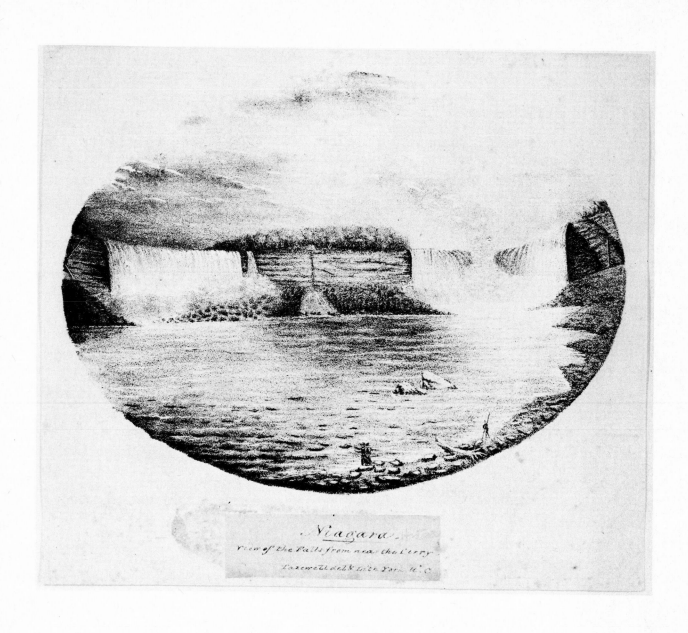

Niagara.
View of the Falls from near the Ferry
Tazewell del & lith York U.C.

112

48 Niagara – View of the Falls from near the Ferry

Tazewell del & Lith York U.C.

Lithograph / Lithographie
146 × 206; 187 × 221
York, c./vers 1832–33

This general view of the falls includes three sets of covered stairs: the stairs leading to the American ferry at the far left; the Biddle staircase between the two falls, built in 1829; and the covered staircase leading to the Canadian gorge at the far right. Some of the fine white lines in this chalk lithograph have been achieved by scraping the stone.

IMP. ILL.: Metropolitan Toronto Library
No other imps. located
REF.: Godenrath 1938, no. 232

Cette vue générale des chutes comprend trois séries d'escaliers couverts: l'escalier menant au bac américain à l'extrême gauche; l'escalier Biddle, construit en 1829 entre les deux chutes; et l'escalier couvert menant au défilé canadien, à l'extrême droite. Certaines des fines lignes blanches de cette lithographie à la craie ont été réalisées en grattant la pierre.

IMP. ILL.: Metropolitan Toronto Library
Aucune autre imp. retrouvée
RÉF.: Godenrath 1938, nᵒ 232

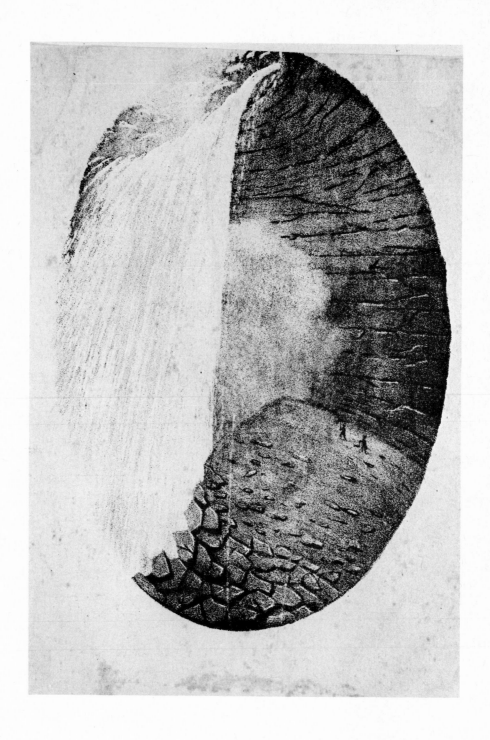

49 Niagara – View of the Entrance under the British Fall

Tazewell del & lith York U.C.

Lithograph / Lithographie
204 × 143; 230 × 158
York, c./vers 1832–33

Many views of the falls were sketched from this dramatic angle. Tazewell's use of an elliptical format is not successful in this composition. Since the separately printed title has disappeared, only the tiny figures indicate top and bottom of the view.

IMP. ILL.: Metropolitan Toronto Library
No other imps. located
REF.: Godenrath 1938, no. 233

Plusieurs vues des chutes furent esquissées de cet angle spectaculaire. Tazewell n'a pas eu la main heureuse en utilisant un format elliptique pour cette composition. Puisque le titre imprimé séparément a disparu, seules les figures minuscules indiquent le haut et le bas de la vue.

IMP. ILL.: Metropolitan Toronto Library
Aucune autre imp. retrouvée
RÉF.: Godenrath 1938, n⁰ 233

QUEBEC DRIVING CLUB VIEWS

VUES DU QUEBEC DRIVING CLUB

Among the most delightful examples of early lithography in Canada is a group of sleighing scenes which were printed for the Quebec Driving Club, or Tandem Club as it was sometimes known. Simple in composition, these pen lithographs were printed on various lightweight coloured papers, as well as on card. The number of variations in which these scenes are found, their informal character, the combination of some themes on one sheet (cat. no. 53), and the use of facsimile manuscript — all suggest that these compositions were probably drawn on prepared paper and applied to the stone by the transfer method, rather than drawn directly on the stone.

From the occasional examples which have turned up in old scrapbooks, it would appear that these small lithographs were produced privately for use as letterheads by club members, or to decorate club menus or announcements. The names inscribed in ink or pencil on many of the prints are those of military personnel known to have been in Quebec during the early 1830s. They include officers of the garrison, administrative assistants, and aides-de-camp to Lord Aylmer, Governor-General of Canada from 1831 to 1835, who was also the patron of the Quebec Driving Club. Any one of the officers or administrators might have been the artist of these lithographs. They would have been printed at the Royal Engineers' Office, which had the only lithographic press in Quebec at this time.

The subjects of the sleighing prints divide into four general groups, but all are variations on the same theme. Two or four well-matched and spirited horses pull open sleighs lined with fur robes; officers who drive the sleighs hold their whips at the ready and are usually accompanied by a rider; the flat, snow-covered ground is sketched in, but without a background; and the roadways are marked with saplings, which was the custom in the countryside and on the frozen rivers in early Quebec. Within the general groups minor variations occur — a change of leaf patterns on trees, the angle of a whip, and the addition of figures or background details. The following lithographs represent four designs from among these privately printed subjects.

Un assortiment de scènes de randonnées en traîneau imprimées au Canada pour le Quebec Driving Club, ou Tandem Club, comme on l'appelait parfois, compte parmi les oeuvres les plus charmantes des débuts de la lithographie au Canada. De composition simple, ces lithographies à la plume furent imprimées sur papier fin de couleurs diverses et sur carton. Les nombreuses variations de ces vues, leur simplicité, la combinaison de certains thèmes sur une même feuille (no 53 du cat.) et l'utilisation d'un fac-similé manuscrit, tout porte à croire que ces compositions ont probablement été dessinées sur papier autographique et reportées sur la pierre, plutôt que dessinées directement sur cette dernière.

Si l'on en juge par les rares exemples retrouvés dans de vieux albums, ces petites lithographies auraient été exécutées par des particuliers pour l'en-tête du papier des membres, ou pour orner les menus ou les faire-part du club. Les noms inscrits à l'encre ou au crayon sur plusieurs estampes sont ceux du personnel militaire qui résidait à Québec au début des années 1830. On y trouve des officiers de la garnison, des adjoints administratifs et des aides-de-camp de Lord Aylmer, gouverneur-général du Canada de 1831 à 1835 et protecteur du Quebec Driving Club. N'importe lequel de ces officiers ou de ces administrateurs aurait pu être l'auteur de ces lithographies. Elles auraient été imprimées au bureau des Royal Engineers, qui possédait à l'époque la seule presse lithographique au Québec.

Les sujets des estampes sur les randonnées en traîneau se divisent en quatre groupes généraux, mais ce sont toutes des variations d'un même thème. Deux ou quatre chevaux bien assortis et fougueux tirent des traîneaux bordés de fourrures; les officiers qui conduisent les traîneaux lèvent leurs fouets, et sont habituellement accompagnés d'un passager; le sol plat et enneigé est esquissé, mais sans arrière-plan; et on utilise de jeunes arbres pour marquer la route, comme on le faisait anciennement à la campagne et sur les rivières gelées au Québec. Des variations mineures apparaissent au sein des groupes généraux, telles un changement des motifs du feuillage des arbres, de l'angle d'un fouet, et l'ajout de figures ou de détails à l'arrière-plan. Les lithographies suivantes représentent quatre dessins faisant partie de sujets imprimés par des particuliers.

57 The Body Guard !!! or
Brigue of Brainless Braggarts, Brawling Bravos, Besotted Bully's, Bigoted Boors & Bellowing Boys !!!!

Greene's lithog. Montreal.

Lithograph / Lithographie
304 × 238; 344 × 281
Montréal, c./vers 1837

An unknown cartoonist with a taste for alliteration seems to be taking the part of the government supporters in the difficult period leading up to, or during, the Rebellion of 1837–38. A cloaked leader is depicted with a band of rowdies, one of whom raises the cap of liberty in an appeal for popular rights. The central figure may be a caricature of the Honourable Louis-Joseph Papineau (1786–1871), who was speaker of the Legislative Assembly of Lower Canada almost continuously from 1815 until the rebellion. He was regarded as the leader and chief spokesman of the reformers. Papineau fled to the United States soon after the outbreak of the rebellion, and from there went to France, where he lived until the amnesty of 1844, when he returned to Canada and re-entered politics.

Mr. Greene advertised his new Montreal lithographic establishment, Greene & Co., in September 1832. He claimed to have had ten years' experience —one assumes in Britain or the United States —and pointed out that "...several hundreds of impressions can be printed from the Stone in a few hours notice, in a style not inferior to the best specimens of Engraving, and at one-third the expense". Among the few examples of Greene's work located are some poorly printed illustrations of animals and farm implements for William Evans's *Treatise on the Theory and Practice of Agriculture,* (Montreal 1835). Greene appears to have been mainly a job printer, producing shop bills, music, law and mercantile papers, and labels for local businesses.

IMP. ILL.: McCord Museum
No other imps. located
REF.: *Canadian Courant* (Mtl.), Sept. 26, 1832

Un caricaturiste inconnu affichant un certain goût pour l'allitération semble s'être rangé du côté des partisans du gouvernement lors de la période difficile précédant les rébellions de 1837–38 ou pendant ces dernières. Un meneur portant une cape est illustré avec une bande de voyous, et l'un d'eux lève le bonnet rouge dans un appel pour les droits du peuple. La figure centrale est peut-être une caricature de l'honorable Louis-Joseph Papineau (1786–1871), qui fut Président de l'Assemblée législative du Bas-Canada presque sans interruption de 1815 jusqu'à la rébellion. Il était considéré comme le chef de file et le principal porte-parole des réformistes. Papineau se réfugia aux États-Unis, peu après le déclenchement de la rébellion, et de là, il se rendit en France où il résida jusqu'à l'amnistie de 1844, date de son retour au Canada et à la politique.

En septembre 1832, M. Greene annonça l'ouverture de son nouvel établissement lithographique de Montréal, Greene & Co. Il prétendait avoir dix ans d'expérience (il est permis de supposer que c'était en Grande-Bretagne ou aux États-Unis), et il souligna que "(...) plusieurs centaines d'impressions peuvent être tirées à partir de la pierre dans un délai de quelques heures, d'une qualité rivalisant avec les plus beaux spécimens de gravure, et au tiers du prix." Parmi les rares exemples retrouvés de l'oeuvre de Greene se trouvent quelques illustrations mal imprimées d'animaux et d'outillage agricole pour le *Treatise on the Theory and Practice of Agriculture* (Montréal 1835) de William Evans. Greene semble avoir surtout été un imprimeur de travaux de ville, et il produisit des réclames, des partitions, des papiers juridiques et commerciaux, et des étiquettes pour les commerces locaux.

IMP. ILL.: Musée McCord
Aucune autre imp. retrouvée
RÉF.: *Canadian Courant* (Mtl), 26 sept. 1832

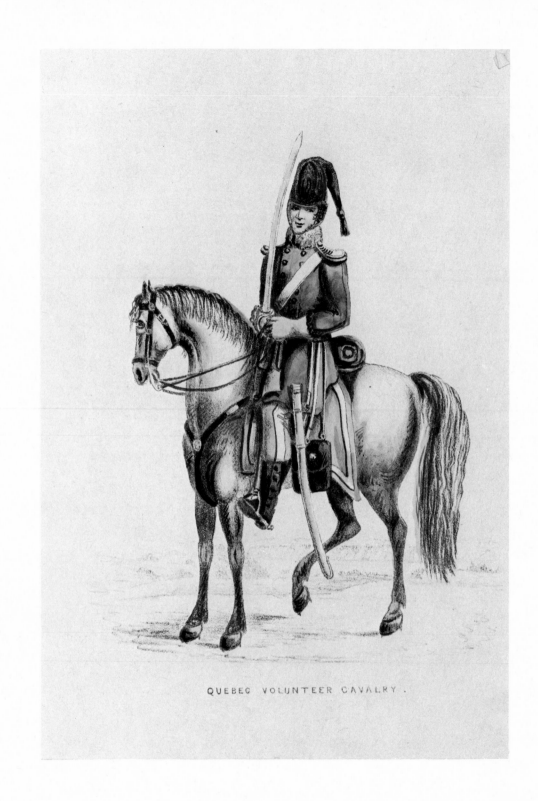

QUEBEC VOLUNTEER CAVALRY.

58 The Quebec Volunteers.

QUEBEC. Printed and published by Peregrine Pouchbelt and Rodrick Ramrod. N.º 32. Carronade Square 1839.

Set of lithographs with watercolour, touches of gum arabic; illustrated title page and ten plates, interleaved with coloured tissues, stitched, in blue wrappers / Série de lithographies avec aquarelle, touches de gomme arabique; page de titre illustrée et dix planches, interfoliées avec du papier de soie de couleur, brochées, dans des couvertures bleues
305 × 244 (paper / papier)
Québec, 1839

The Plates / Planches:
(measurements are for subjects / les dimensions sont celles des sujets)
PALACE GATE
(title page vignette and caption / vignette de la page de titre et légende)
"Roll, drums, merrily, —march away..."
140 × 190
QUEBEC VOLUNTEER CAVALRY.
230 × 183
QUEBEC ROYAL ENGINEER RIFLES. 1ˢᵗ and 2ⁿᵈ Companies.
175 × 154
ROYAL QUEBEC VOLUNTEER ARTILLERY.
205 × 157
QUEBEC LOYAL ARTIFICERS or Faugh a Ballagh 1839.
206 × 146
THE SAILORS' COMP.ʸ OR "QUEEN'S PETS. QUEBEC. 1839.—
195 × 157
THE QUEEN'S OWN (LIGHT INFANTRY) OF QUEBEC. 1839—
190 × 160
QUEEN'S VOLUNTEERS.
225 × 152
QUEBEC LIGHT INFANTRY. 1ˢᵗ Company 1839.
185 × 150
THE HIGHLAND COMPANY.—
205 × 165
QUEBEC LIGHT INFANTRY N.º 4. Company N.ºˢ 2. 3 & 5 Companies.
Comp.ˢ N.ºˢ 2 & 5 wear same Cap as Comp.ʸ N.º 4 1839
235 × 170

A military corps of Quebec volunteers consisting of ten companies and called the "Royal Volunteers" or "Royal Quebec Volunteers" was raised in November 1837 and disbanded in April 1838. Costume studies of the uniforms worn by these ten volunteer companies make up an unusual set of lithographs. The corps was raised to perform garrison or other light military duties, and thereby free the regular forces for action during the Rebellion of 1837–38. The officers of each company were appointed by the governor-in-chief, and military ordinances specified that the rank and file was to be "between the ages of 19 and 50, and not to be under five feet three inches in height".

The set of costume prints, interleaved with brightly coloured tissues, was issued stitched together and enclosed in plain blue paper covers. The title page,

Un corps militaire de volontaires québecois, formé de dix compagnies et baptisé "Royal Volunteers" ou "Royal Quebec Volunteers", fut levé en novembre 1837 et congédié en avril 1838. Les études des uniformes portés par ces dix compagnies de volontaires forment une série exceptionnelle de lithographies. Le corps militaire fut levé pour réaliser les corvées de garnison ou autres tâches militaires légères, libérant ainsi les troupes régulières pour le combat pendant la rébellion de 1837–38. Les officiers de chaque compagnie furent nommés par le gouverneur-en-chef, et des arrêtés militaires spécifiaient que les hommes de troupe devaient "avoir entre 19 et 50 ans, et mesurer plus de cinq pieds, trois pouces".

La série d'estampes de costumes, interfoliée avec du papier de soie aux couleurs vives, était brochée dans des

invariably found uncoloured, shows the volunteers marching through the Palace Gate in Quebec. Each of the ten lithographs that follow illustrates a single volunteer (except for the last one, which has two volunteers) striking a particular pose and proudly showing off his company's uniform. The volunteers are pictured against vignette-style backgrounds which give glimpses of familiar Quebec landmarks. Although the backgrounds are uncoloured, the uniforms in all known examples have been coloured by hand in a similar manner, doubtless at the time of issue. The watercolouring has been carefully executed to complete the description of the costume, and also to add a sense of liveliness to the summarily sketched faces of the volunteers.

This attractively presented set of illustrations is conceived with humour and panache. The authors style themselves as Peregrine Pouchbelt and Rodrick Ramrod, and the booklet seems to have been privately published and probably printed on the military press at Quebec. Although the lithographer is unidentified, the artist is generally conceded to be the Honourable James Hope (1807–54), a lieutenant-colonel in the Coldstream Guards. He arrived at Quebec just as the group illustrated was being disbanded, and in 1839–40 he headed a second corps known as the Queen's Volunteers. His watercolour sketches of similar costume studies and of scenes of military life (PAC Coverdale), and his topographical landscapes (ROM), show him to have been an accomplished painter with a humorous approach to garrison antics.

At least one set of photographic reproductions of these lithographs has been noted. It was printed on paper of good quality about 255 × 200, and was watercoloured. The backgrounds and titles almost fade out, and the photographic print is barely discernible under the watercolour.

IMP. ILL.: Metropolitan Toronto Library

IMPS. LOCATED: BN Paris; McC; MTL (2nd set, unbound); PAC; PAC Cov.

REFS.: *Antiques Magazine*, Jan. 1944; Godenrath 1930, nos. 1497–99; JRR 1917, nos. 1535–38, 1542, 1545–47, 1549–50; PAC RG 9, Series IA1, v. 52, 53; Tooley 1954, no. 390

pages-couvertures de papier bleu uni. La page de titre, invariablement retrouvée en noir et blanc, montre les volontaires franchissant les Portes du Palais à Québec. Chacune des dix lithographies qui suivent illustrent un seul volontaire (sauf pour la dernière, où l'on en voit deux) adoptant une posture particulière et exhibant fièrement l'uniforme de sa compagnie. Les volontaires sont représentés contre des arrière-plans rappelant la vignette, qui laissent entrevoir des points de repère familiers de Québec. Bien que les arrière-plans soient en noir et blanc, les costumes illustrés dans chacune des copies retrouvées ont été coloriés à la main de la même manière, sans doute au moment de la parution. L'aquarelle a été exécutée avec soin pour compléter la description du costume et pour ajouter un peu de vie au dessin fruste des visages des volontaires.

Cette attrayante série d'illustrations est conçue avec humour et panache. Les auteurs se cachent sous les pseudonymes de Peregrine Pouchbelt (Pèlerin Cartouchière) et Rodrick Ramrod (Flinguard Labaguette). La brochure semble avoir été publiée par un particulier, et elle fut probablement imprimée par la presse militaire à Québec. Bien que le lithographe ne soit pas identifié, l'on admet généralement que l'artiste était l'honorable James Hope (1807–54), lieutenant-colonel des *Coldstream Guards*. Il arriva à Québec au moment où le groupe illustré ici fut congédié, et en 1839–40, il dirigea un second corps baptisé les *Queen's Volunteers*. Ses esquisses à l'aquarelle d'études analogues de costumes et de scènes de la vie militaire (APC Coverdale), et ses paysages topographiques (ROM) révèlent un peintre chevronné et une approche humoristique aux bouffonneries de la garnison.

Au moins une série de reproductions photographiques de ces lithographies a été retrouvée. Elle fut imprimée sur du papier de bonne qualité, aux dimensions approximatives de 255 × 200, et peinte à l'aquarelle. Les arrière-plans et les titres sont presque effacés, et l'épreuve photographique est difficile à discerner sous l'aquarelle.

IMP. ILL.: Metropolitan Toronto Library

IMP. RETROUVÉES: APC; APC Cov.; BN Paris; McC; MTL (2e série, non-reliée)

RÉF.: *Antiques Magazine*, janv. 1944; APC RG 9, série IA1, v. 52, 53; Godenrath 1930, nos 1497–99; JRR 1917, nos 1535–38, 1542, 1545–47, 1549–50; Tooley 1954, no 390

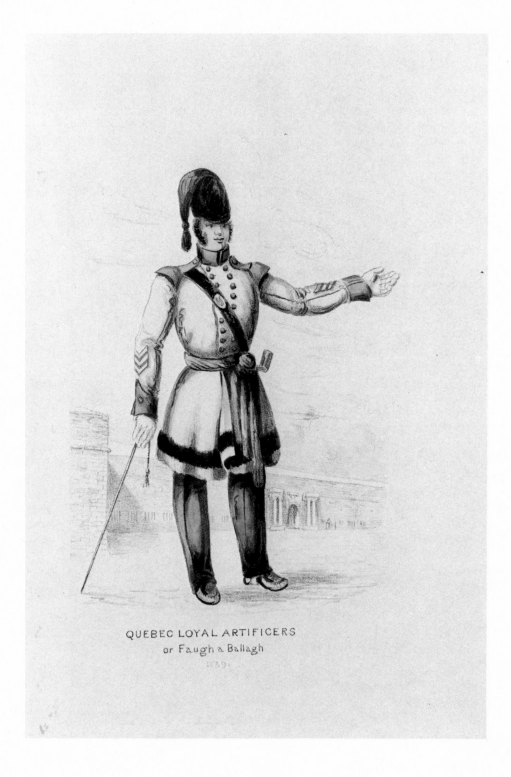

QUEBEC LOYAL ARTIFICERS
or Faugh a Ballagh
1839.

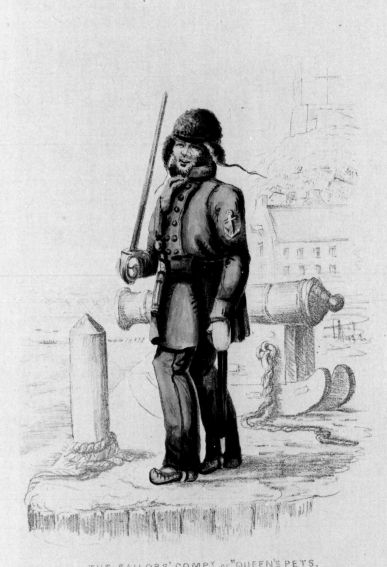

THE SAILORS' COMPY or "QUEEN'S PETS.
QUEBEC. 1839.

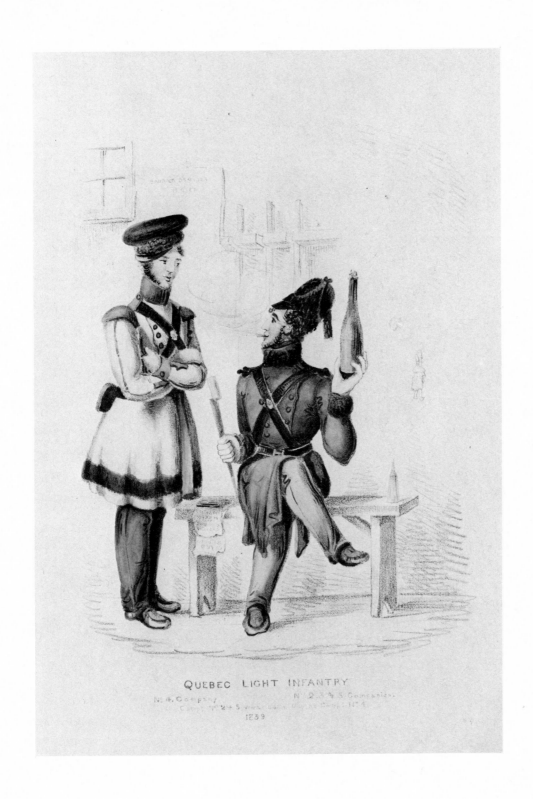

QUEBEC LIGHT INFANTRY
N. 4 Company N.º 2, 3 & 5 Companies.

1839

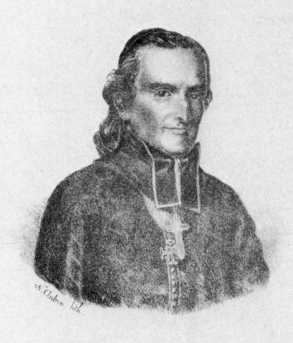

Charles-Auguste-Marie-Joseph,

COMTE DE FORBIN-JANSON,

Evêque de Nancy et de Toul, Primat de Lorraine.

Né à Paris le 3 Novembre 1785.

De l'Imprimerie Typo-Lithographique de N. Aubin et W. H. Rowen, No. 7, rue Grant, St. Roch

QUÉBEC.

62 View of the Port of Montreal.

Crehen del. Bourne. Lithog?

Lithograph / Lithographie
204 × 345; 229 × 357
Montréal, 1841

In July 1841 Adolphus Bourne advertised for a lithographic printer, stating that none but a first-rate workman need apply. He had a busy season ahead of him and during the month of September he issued at least five handsome views, one of which remains unlocated. Three of these subjects were painted and drawn on stone by Charles Crehen, a young French artist who had recently arrived in Montreal.

The autumn of 1841 ushered in many activities. The Bishop of Nancy dedicated the west tower of Montreal's new parish church and held a mission at St. Hilaire de Rouville. A new bridge and a canal were proposed for Chambly. The Temperance Society held a picnic on Mount Royal. All these events called for commemoration, and Bourne's press was ready to oblige.

This wide-angle view of Montreal's waterfront was announced as ready for sale on September 9, 1841. It records the principal features of the city's skyline, as well as depicting every type of vessel that visited the busy port. The artist, C. Crehen, may be the same C.G. Crehen (or Crechen) who advertised in Montreal in 1847 as a painter of portraits and miniatures, teacher of drawing, lithographer, and engraver. He went to New York in 1850 and became well known as a delineator and lithographer of portraits. He is said to have been born in Paris in 1829, a circumstance that would have made him twelve years old when he drew this view.

IMP. ILL.: McCord Museum
No other imps. located
REFS.: *Montreal Transcript*, July 1, Sept. 9, 1841

En juillet 1841, Adolphus Bourne faisait paraître une annonce demandant un imprimeur lithographique et spécifiant que seul un artisan de premier ordre pouvait se présenter. La saison allait être chargée, et pendant le mois de septembre, il fit paraître au moins cinq belles vues, dont l'une n'a pas été retrouvée. Trois de ces sujets furent peints et dessinés sur pierre par Charles Crehen, jeune artiste français qui venait d'arriver à Montréal.

Plusieurs événements marquèrent l'automne de 1841. L'évêque de Nancy consacra la tour ouest de la nouvelle église paroissiale de Montréal, et célébra un office religieux à St-Hilaire de Rouville. Un nouveau pont et un nouveau canal furent proposés pour Chambly. La Ligue antialcoolique organisa un pique-nique sur le Mont-Royal. Tous ces événements devaient être commémorés, et la presse de Bourne était prête à servir.

Cette vue grand-angulaire des rives de Montréal fut mise en vente le 9 septembre 1841. Elle illustre les principales caractéristiques du profil de la ville, et décrit chaque type de vaisseaux qui visitaient le port achalandé. L'artiste, C. Crehen, est peut-être le même C.G. Crehen (ou Crechen) qui fit paraître une annonce à Montréal en 1847 comme portraitiste et miniaturiste, professeur de dessin, lithographe et graveur. Il partit pour New York en 1850, et devint célèbre comme délinéateur et lithographe de portraits. Certains prétendent qu'il serait né à Paris en 1829, mais s'il en était ainsi, il aurait dessiné cette vue à l'âge de douze ans.

IMP. ILL.: Musée McCord
Aucune autre imp. retrouvée
RÉF.: *Montreal Transcript*, 1er juillet, 9 sept. 1841

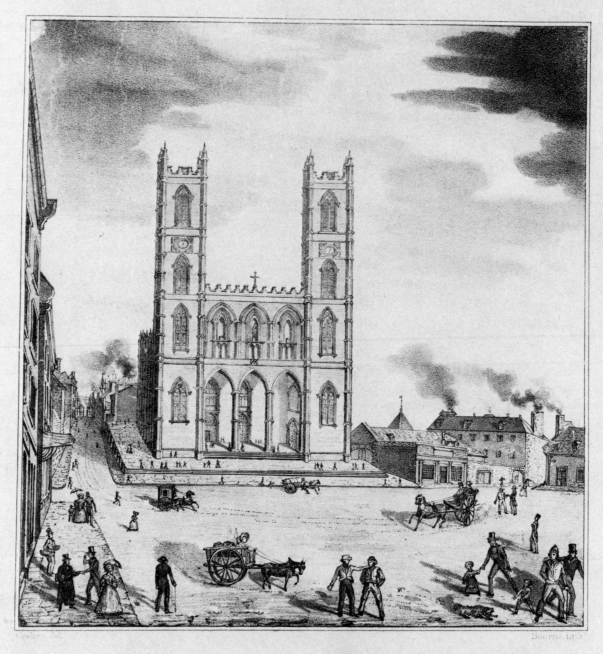

NEW CATHOLIC CHURCH, MONTREAL.

Sep.r 22, 1844. Published by Bourne.

148

63 New Catholic Church, Montreal.

Crehen del. Bourne Lith.
Sep. 22. 1841. *Published by Bourne.*

Lithograph / Lithographie
288 × 276; 360 × 313
Montréal, 1841

Although Adolphus Bourne had printed views of Montreal's new parish church in 1830 and 1834, on September 23, 1841, he announced the publication of yet another version of the subject. Its appearance was timed to coincide with the completion of the west tower, which was dedicated by the Bishop of Nancy in a ceremony held on November 4, 1841.

Charles Crehen's drawing is carefully rendered, but the total effect of the composition is naive and theatrical. Anecdotal subject groups enliven the square: a gentleman doffs his hat to the curé, two-wheeled carts and carriages are placed at regular intervals, and a cluster of alarmed bystanders watch as a boy taunts an excited dog. There is an air of melodrama about the gesticulating figures, caught in frozen poses; they reappear in a number of Crehen's early lithographs. The subject is printed on paper of poor quality, and this may account in part for the fact that no other impressions have been located.

IMP. ILL.: Royal Ontario Museum

No other imps. located

REFS.: *Montreal Transcript,* Sept. 23, Nov. 11, 1841

Bien que Adolphus Bourne ait imprimé des vues de la nouvelle église paroissiale de Montréal en 1830 et 1834, il annonçait la publication d'une autre version du sujet le 23 septembre 1841. Sa parution a coïncidé avec l'achèvement de la tour ouest, qui fut consacrée par l'évêque de Nancy lors d'une cérémonie tenue le 4 novembre 1841.

Le dessin de Charles Crehen est rendu avec soin, mais l'effet général de la composition est naïf et théâtral. Des groupes de sujets anecdotiques égayent le square: un homme soulève son chapeau pour saluer le curé; des charrettes et des voitures sont placées à intervalles réguliers, et un petit groupe de spectateurs inquiets surveille un garçon qui harcèle un chien surexcité. Un air de mélodrame se dégage des figures gesticulantes, figées dans leurs poses; on les retrouve dans un certain nombre des premières lithographies de Crehen. Ce sujet est imprimé sur un papier de mauvaise qualité, et cela peut expliquer en partie qu'aucune autre impression n'ait été retrouvée.

IMP. ILL.: Royal Ontario Museum

Aucune autre imp. retrouvée

RÉF.: *Montreal Transcript,* 23 sept., 11 nov. 1841

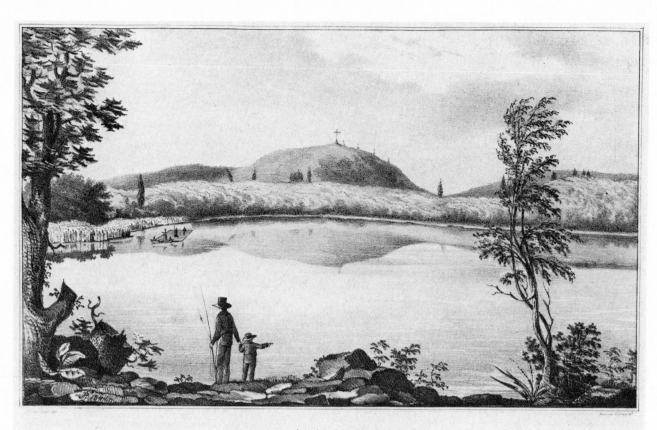

VUE DU MONUMENT NATIONAL ET RELIGIEUX ÉRIGÉ SUR LA MONTAGNE DE St HILAIRE DE ROUVILLE, CANADA:
ET BÉNI PAR MGr. De FORBIN-JANSON, ÉVÊQUE De NANCY, &c &c.
le 6 Octobre 1841.
Hoc signum crucis erit in cœlo, cùm dominus ad judicandum venerit.
vue prise du lac de la Montagne.

66 View in the Seignory of Chambly, Canada.

Bourne

Lithograph / Lithographie
237 × 354; 291 × 375
Montréal, c./vers 1841

The town of Chambly, pictured here in the early 1840s, grew up around the ancient fort and seigniory of that name. Since the Richelieu River, which connects Lake Champlain with the St. Lawrence River, was considered a strategic link in the defence of French territory in the early days, Jacques de Chambly was ordered to build a fort to guard this vital waterway. This he did in 1665, with the help of 300 soldiers of the Carignan Regiment, and on October 29, 1672, he was granted the seigniory of Chambly.

This lithograph of Chambly and its companion view (cat. no. 67) indicate the turbulence and the strength of the river at this point, as well as the importance of the waterway for the timber trade. In each of the views three timber rafts are being guided downstream to be broken up and sold. During 1841 the Chambly Canal was constructed to improve ship navigation between the St. Lawrence River at Sorel and the head of Lake Champlain.

The artist of the two Chambly views is unidentified, although the distinctive treatment of the foliage, the clouds, and the figures in both lithographs is similar in style to that of Charles Crehen in other illustrations in this catalogue.

IMP. ILL.: Public Archives of Canada

IMP. LOCATED: CR

REF.: Carrier 1957, no. 1572

La ville de Chambly, illustrée ici au début des années 1840, s'est développée autour de l'ancien fort et de la seigneurie du même nom. Puisque le Richelieu, qui relie le lac Champlain au fleuve St-Laurent, était considéré comme un lien stratégique dans la défense du territoire français aux débuts de la colonie, Jacques de Chambly reçut l'ordre de construire un fort pour protéger cette voie navigable vitale. Ce qu'il fit en 1665, avec l'aide de 300 soldats du régiment de Carignan, et le 29 octobre 1672, il se voyait octroyer la seigneurie de Chambly.

Cette lithographie de Chambly et son pendant (no 67 du cat.) montre la turbulence et la force du courant fluvial à cet endroit et l'importance de la voie navigable pour le commerce du bois. Dans chacune des vues, trois trains de flottage descendent le courant pour être sciés et vendus. Le canal Chambly fut construit en 1841 afin d'améliorer la navigation entre le fleuve St-Laurent à Sorel et l'amont du lac Champlain.

L'artiste des deux vues de Chambly n'est pas identifié, bien que le traitement distinctif du feuillage, des nuages et des figures des deux lithographies soit du même style que les autres illustrations de Charles Crehen présentées dans ce catalogue.

IMP. ILL.: Archives publiques du Canada

IMP. RETROUVÉE: CR

RÉF.: Carrier 1957, no 1572

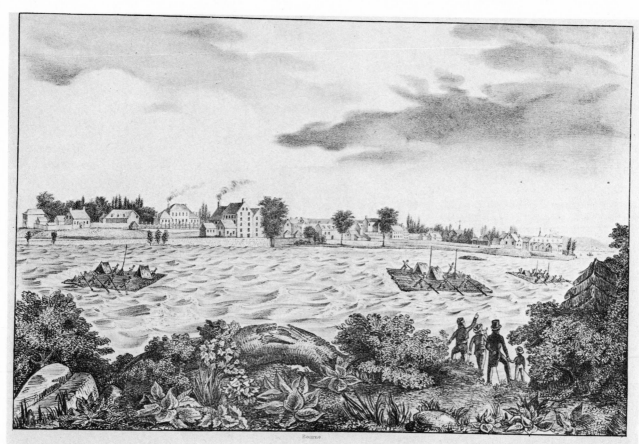

VIEW OF THE VILLAGE OF CHAMBLY.
Seignory of Chambly.

71 Rob! Baldwin

Drawn by H Meyer

Lithograph on buff-coloured tint stone / Lithographie sur pierre de teinte chamois
235 × 187; 302 × 239
Toronto, c./vers 1842–48

Hoppner Meyer's portrait of Robert Baldwin (1804–58) depicts a younger-looking man than the statesman portrayed in oil by Théophile Hamel in 1848. Baldwin, a lawyer born in Toronto, is known as the father of responsible government in Canada. In 1842–43 he formed a coalition government with Louis-Hippolyte Lafontaine and from 1848 to 1851 he once again headed the government in the second Baldwin-Lafontaine ministry.

Meyer issued both an engraving and a lithograph of the same portrait of Baldwin. The engraving, dedicated to the Reformers of Canada, is the finer of the two prints and may have been published during Baldwin's first ministry. In the lithograph the image is reversed and a chair-back is added to the vignette portrait. This same chair appears in one of Meyer's watercolour portraits of 1842. It is possible, however, that the lithographic portrait was issued a few years after the engraving, and it may have been published to celebrate Baldwin's second administration in 1848. Although Meyer exhibited lithographic drawings at provincial exhibitions, no other separately issued lithograph by him has come to our attention.

IMP. ILL.: Metropolitan Toronto Library

No other imps. located

REFS.: *Canadian Agriculturist,* 1851, p. 236; Colgate 1945, pp. 17–29; JRR 1917, no. 271; *Pilot* (Mtl.), Oct. 26, 1850; Vézina 1975, pl. 107

Le portrait de Robert Baldwin (1804–58) par Hoppner Meyer dépeint un homme d'apparence plus jeune que l'homme d'État peint à l'huile par Théophile Hamel en 1848. Baldwin, un avocat né à Toronto, est connu en tant que fondateur du régime responsable au Canada. En 1842–43, il forma avec Louis-Hippolyte Lafontaine un gouvernement de coalition, et de 1848 à 1851, il dirigea à nouveau le gouvernement dans le second ministère Lafontaine-Baldwin.

Meyer publia une gravure et une lithographie du même portrait de Baldwin. La gravure, dédiée aux Réformistes du Canada, est la plus belle des deux estampes et fut peut-être publiée pendant le premier ministère de Baldwin. Dans la lithographie, l'image est inversée et un dossier de chaise est ajouté au portrait-vignette. La même chaise apparaît dans l'un des portraits à l'aquarelle de 1842 par Meyer. Il est possible, cependant, que le portrait lithographique ait été publié quelques années après la gravure, et il a pu être publié pour célébrer le second gouvernement de Baldwin en 1848. Bien que Meyer ait présenté des dessins lithographiques aux expositions provinciales, nous n'avons retrouvé aucune autre lithographie en feuille détachée réalisée par lui.

IMP. ILL.: Metropolitan Toronto Library

Aucune autre imp. retrouvée

RÉF.: *Canadian Agriculturist* 1851, p. 236; Colgate 1945, pp. 17–29; JRR 1917, n⁰ 271; *Pilot* (Mtl) 26 oct. 1850; Vézina 1975, pl. 107

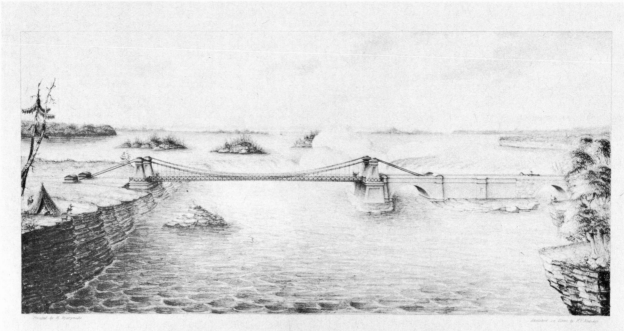

UNION - SUSPENSION - BRIDGE. OTTAWA-RIVER. BYTOWN.

Distance between the points of Suspension 243 Feet 6 In.

Constructed under the Direction of the Board of Works. Province of Canada

The Hon.ble H. H. Killaly. Pres.t of the Board
Samuel Keefer. Engineer
1843

72 Union–Suspension–Bridge. Ottawa–River. Bytown.
Distance between the points of Suspension 243 Feet. 6 Ins.
Constructed under the Direction of the Board of Works. Province of Canada.
The Honble H. H. Killaly. Prest of the Board. Samuel Keefer. Engineer. 1843.

Printed by E. Wyszynski. Sketched on Stone by F. P. Rubidge

Lithograph / Lithographie
304 × 663; 501 × 769
Ottawa, 1843

Reports for the Board of Works for 1843 and 1844 describe the progress and completion of the series of bridges, known as the Union Bridges, across the Ottawa River at Bytown. The most spectacular of these was the 243-foot suspension bridge over the part of the river known as the "kettle", at the foot of the great Chaudière

Les rapports de la Commission du Travail pour 1843 et 1844 font état du déroulement et de l'achèvement des travaux pour une série de ponts, connus sous le nom de *Union Bridges*, enjambant l'Outaouais à Bytown. Le pont suspendu de 243 pieds, qui surplombait la partie de la rivière appelée "la bouilloire" au pied des grandes chutes

Falls. The suspension bridge was the first of its type undertaken in the province, an accomplishment for which Samuel Keefer, the engineer, received due praise from the president of the Board of Works in his report. This bridge replaced an earlier wooden bridge constructed under the supervision of Colonel By, which had rotted and collapsed in 1836 (cat. no. 39). The contractors who worked on this second structure are listed on the lower left side of the print, and its measurements are given on the lower right.

In 1843 both Frederick Preston Rubidge (1806–98) and E. Wyszynski were employed by the Board of Works. Rubidge began his career as a deputy provincial land surveyor in 1831, became a draughtsman for the board about 1837, and rose to the position of assistant chief engineer and architect of the Public Works Department in Ottawa. He is also known as a topographical artist. E. Wyszynski was a printer and lithographic draughtsman for the board and is known to have drawn and printed a view of a proposed bridge at Belleville in 1843. Their wide-angle view of the Union Suspension Bridge and the river was no doubt intended to accompany a Board of Works report.

The lithograph was drawn on stone in crayon and pen, with touches of lithographic wash—and some scraping for highlights. Although the print was intended as an illustration of the new bridge, the composition gives equal attention to the broad river and the low-lying shores which stretch out of sight. A human scale is provided by the vignette of a hunter kneeling beside his tepee to shoot at a deer swimming the river.

IMP. ILL.: Public Archives of Canada

IMP. LOCATED: McC

REFS.: JLA (Canada), 1843, Appendix Q; Ibid., 1844–45, Appendix AA; Walker 1932–33, pp. 86–88

Chaudière, fut certainement le plus spectaculaire de la série. C'était le premier du genre à être construit dans la province et Samuel Keefer, l'ingénieur, a mérité les éloges du président de la Commission du Travail. Ce pont remplaçait l'ancien pont de bois (construit sous la direction du colonel By), qui, pourri, s'était effondré en 1836 (n° 39 du cat.). Le nom des entrepreneurs ayant travaillé à ce second ouvrage est inscrit au coin inférieur gauche de l'estampe, et les dimensions du pont figurent au coin inférieur droit.

En 1843, Frederick Preston Rubidge (1806–98) et E. Wyszynski travaillaient tous deux pour la Commission du Travail. Rubidge avait commencé sa carrière d'arpenteur-géomètre adjoint pour la province en 1831. Vers 1837, il a travaillé comme dessinateur à la Commission et il s'est élevé au poste d'ingénieur en chef adjoint et architecte du département des travaux publics à Ottawa. Il est également connu comme artiste-topographe E. Wyszynski travaillait à la Commission comme imprimeur et dessinateur de lithographies, et l'on sait qu'il a dessiné et imprimé une vue d'un projet de pont à Belleville en 1843. Leur vue grand-angulaire du pont suspendu *Union* et de la rivière fut sans aucun doute réalisée pour illustrer un rapport de la Commission du Travail.

La lithographie fut dessinée sur pierre au crayon et à la plume, avec des touches d'encre lithographique, et de légères hachures pour les rehauts. Bien que l'estampe ait eu pour but d'illustrer le nouveau pont, la composition souligne avec autant d'attention la large rivière et ses rives basses qui s'étalent à perte de vue. La vignette d'un chasseur agenouillé près de son wigwam pour viser un chevreuil qui nage dans la rivière nous reporte à l'échelle humaine.

IMP. ILL.: Archives publiques du Canada

IMP. RETROUVÉE: McC

RÉF.: JAL (Canada), 1843, Appendix Q; Ibid., 1844–45, Appendix AA; Walker, 1932–33, pp. 86–88

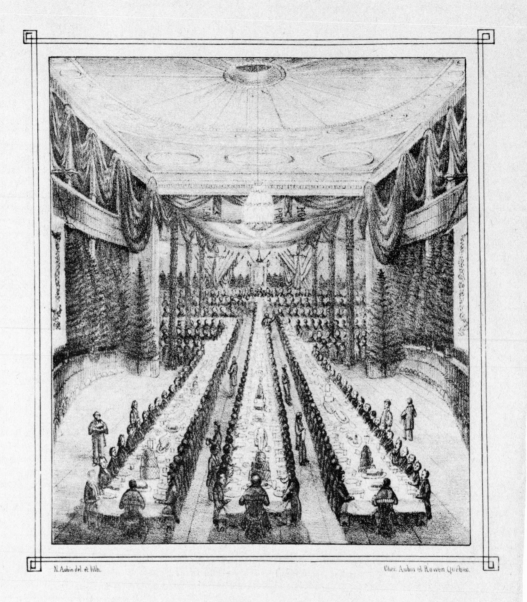

N. Aubin del. et lith. Chez Aubin et Rowen Quebec.

BANQUET DE LA ST. JEAN-BAPTISTE.

QUEBEC JUIN 1843.

73 Banquet de la St. Jean-Baptiste. Quebec Juin 1843.

N. Aubin del. et lith. Chez Aubin et Rowen, Québec.

Lithograph / Lithographie
197 × 173; 326 × 241
Québec, 1843

The second annual meeting of Quebec's St. Jean Baptiste Society was immortalized in words, views, and music by founding member Napoléon Aubin. Aubin described the event in his newspaper *Le Fantasque* on July 3, 1843. About 350 members attended the meeting at the Royal Theatre. The hall was decorated with trees, greenery, flags, banners, arms, and standards. Tables were laden with all the season had to offer, and songs were sung to a piano accompaniment.

On August 3, 1843, Aubin announced that he would publish three marches and one song which had been specially composed for the banquet:

> . . . On the cover of the sheet music will be a lithographic view of the banquet. Since only a small number will be printed, at the request of those interested persons, those who would like to obtain a copy should send us their name immediately.

This sheet music is among the earliest printed in Canada. The view was also issued as a single-sheet print (illustrated here), identical in size and detail to the music cover, but with a different title. Naive in style of drawing, this small and rather grey lithograph is one of the very few representations of a Canadian celebration in an interior setting.

IMP. ILL.: Public Archives of Canada
IMP. LOCATED: PAC (sheet music cover)
REF.: *Le Fantasque* (Que.), Aug. 3, 1843

La deuxième réunion annuelle de la Société St-Jean Baptiste de Québec fut immortalisée en écrits, en musique et en illustrations par Napoléon Aubin, membre fondateur de la société. Aubin a décrit l'événement dans son journal, *Le Fantasque,* le 3 juillet 1843. Près de 350 membres ont assisté à la réunion au Théâtre Royal. La salle était décorée d'arbres, de verdure, de drapeaux, de bannières, d'armoiries et d'étendards. Les tables étaient chargées de tout ce que la saison avait à offrir, et les chansons étaient accompagnées au piano.

Le 3 août 1843, Aubin annonça qu'il publierait trois marches et une chanson, composées spécialement pour le banquet:

> (. . .) La page-couverture des partitions sera ornée d'une vue lithographique du banquet. Le tirage sera limité, à la demande des intéressés, et ceux qui voudraient en obtenir devront nous faire parvenir leur nom immédiatement.

Il s'agit d'une des premières partitions imprimées au Canada. La vue fut également tirée en feuille séparée (telle qu'illustrée ici). Les détails et les dimensions y sont identiques à ceux de la page-couverture de la partition, mais le titre est différent. D'un style naïf, cette petite lithographie plutôt grise est l'une des très rares représentations d'une cérémonie canadienne dans un cadre intérieur.

IMP. ILL.: Archives publiques du Canada
IMP. RETROUVÉE: APC (partition)
RÉF.: *Le Fantasque* (Qué.), 3 août 1843

An ambitious plan to publish twelve views of Montreal was announced in the *Montreal Gazette* on September 23, 1843. Although the pre-publication notice stated "In the Press and will speedily be published Twelve Views of Montreal...", only six appear to have been completed. The first part of the publication was advertised in the *Gazette* of October 13, 1843:

THIS DAY IS PUBLISHED, TWELVE VIEWS OF MONTREAL.
No. 1. Containing the following views: 1ST. NOTRE DAME STREET; 2D. MONTREAL FROM THE MOUNTAIN; 3D. THE WHARVES; To be completed in Four Parts. The Second Part will be published on 1st January next. By MR. JAMES DUNCAN, Artist; Lithographed by MR. MATHEWS [*sic*].—Price 20s. for the four, or 5s. per part.
The Drawings have been executed with great care, and the lithographing has been finished in the most modern and approved style. Armour & Ramsay, Montreal. A. H. Armour & Co., Hamilton. T. Cary & Co., Quebec. H. & W. Rowsell, Toronto.

The notice announcing the second part of the "Views of Montreal" appeared in the *Montreal Gazette* on January 25, 1844.

James Duncan (1806–81), an Irish-born artist who emigrated to Canada in 1825, spent most of his life in Montreal, where he worked as a professional painter and teacher of art. He is best known for his watercolour landscape and city views, many of which were published as lithographs and wood engravings during his long career. George Matthews (cat. no. 81) had arrived from England about 1842 and was one of the first lithographers to introduce two-colour printing to Canada.

Although the Duncan–Matthews lithographs are usually found hand-coloured, four impressions chosen for this catalogue and exhibition are rare uncoloured examples which allow the viewer to see the buff- or grey-tint background against which the black image is printed. The basic idea of using a second tint stone to support a chalk drawing had been suggested by Alois Senefelder, the inventor of lithographic printing, as early as 1818. It was thought of as a means of reproducing the warm colour of the stone itself, and also as a means of imitating drawings on toned paper touched with white chalk; the white highlights were achieved in lithography by scraping away parts of the tint before printing. The technique of combining a black-inked image with another printing in a straw or grey background tint came into frequent use from 1835 onward in England,

Le projet ambitieux de publier douze vues de Montréal fut annoncé dans la *Montreal Gazette* du 23 septembre 1843. Bien que l'annonce parue avant la publication ait affirmé: "Sous presse, douze vues de Montréal seront rapidement publiées...", six seulement semblent avoir été achevées. La première partie de la publication fut annoncée dans la *Gazette* du 13 octobre 1843:

SONT PUBLIÉES AUJOURD'HUI, DOUZE VUES DE MONTRÉAL.
Nº 1. Comprenant les vues suivantes: 1ère RUE NOTRE-DAME; 2e MONTRÉAL DE LA MONTAGNE; 3e LES QUAIS; à être complétées en quatre parties. La deuxième partie sera publiée le 1er janvier prochain. Par M. JAMES DUNCAN, Artiste; Lithographiées par M. MATHEWS.[*sic*]—Au prix de 20s. pour les quatre, ou 5s. par partie.
Les dessins ont été exécutés avec grand soin, et la lithographie a été finie dans le style le plus moderne et le plus généralement accepté. Armour & Ramsay, Montréal. A.H. Armour & Co., Hamilton. T. Cary & Co., Québec. H. & W. Rowsell, Toronto.

L'avis annonçant la deuxième partie des "Vues de Montréal" parut dans la *Montreal Gazette* du 25 janvier 1844.

James Duncan (1806–81), un artiste irlandais qui avait émigré au Canada en 1825, passa la majeure partie de sa vie à Montréal, où il travailla comme peintre et professeur d'art. Il est mieux connu pour ses aquarelles de paysage et de scènes urbaines, dont plusieurs furent publiées en lithographie et en gravure sur bois au cours de sa longue carrière. George Matthews (nº 81 du cat.) était arrivé d'Angleterre vers 1842 et fut l'un des premiers lithographes à introduire l'impression en deux couleurs au Canada.

Bien que les lithographies de Duncan et Matthews soient habituellement coloriées à la main, quatre impressions choisies pour ce catalogue et cette exposition sont de rares exemples en noir et blanc qui permettent au spectateur de voir l'arrière-plan de teinte chamois ou grise contre lequel l'image noire est imprimée. L'idée de base de l'utilisation d'une seconde pierre de teinte pour faire ressortir un dessin à la craie nous vint dès 1818, d'Alois Senefelder, inventeur de l'impression lithographique. On voulait par ce procédé reproduire la chaude couleur de la pierre elle-même, et également imiter les dessins sur papier teinté retouchés à la craie blanche; les rehauts blancs étaient réalisés en lithographie par le grattage des parties teintées avant l'impression. Le procédé de combinaison d'une image à l'encre noire avec une autre impres-

75 Montreal. (From the Mountain)

Matthews Lithography. Drawn on Stone by J. Duncan.

Lithograph on cream tint stone / Lithographie sur pierre de teinte crème
255 × 380; 305 × 415
Montréal, 1843

The second view in James Duncan's set, *Montreal. (From the Mountain),* published on October 13, 1843, was sketched from the east side of Mount Royal in what is now Jeanne Mance Park (Fletcher's Field). The relatively rural landscape was close to the city, which was not more than a mile distant from this site. The lithograph updates Duncan's picturesque view of Montreal from the mountain which was engraved and published in Newton Bosworth's *Hochelaga Depicta* (Montreal 1839).

IMP. ILL.: Private Collection
IMPS. LOCATED: McC; McG.RBD.LR; ROM (2 imps.)

La deuxième vue de la série de James Duncan, publiée le 13 octobre 1843, *Montreal. (From the Mountain)* fut dessinée du versant est du Mont-Royal, dans ce qui est aujourd'hui le parc Jeanne-Mance (Fletcher's Field). Le paysage relativement rural était proche de la ville, car moins d'un mille les séparait. La lithographie ajoute de nouveaux détails à cette vue pittoresque de Montréal vu de la montagne, gravée et publiée dans le *Hochelaga Depicta* de Newton Bosworth (Montréal 1839).

IMP. ILL.: Collection privée
IMP. RETROUVÉES: CCLL.DLR.UMcG; McC; ROM (2 imp.)

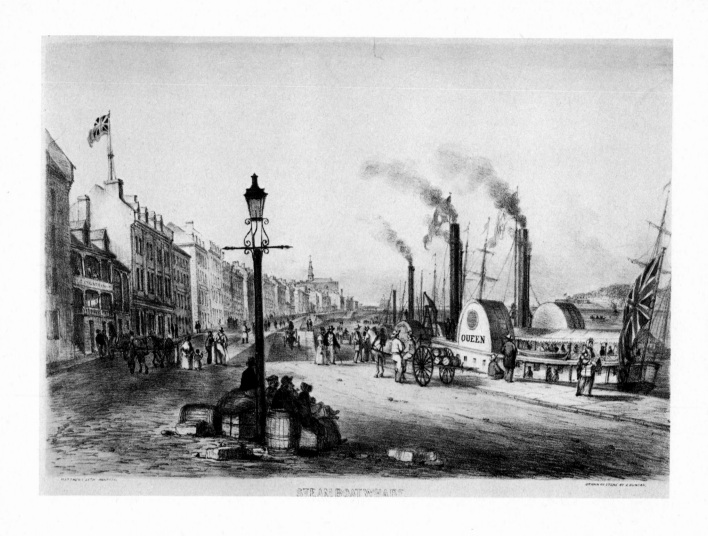

STEAM BOAT WHARF

178

76 Steam Boat Wharf.

Matthews' Lith. Montreal. Drawn on Stone by J. Duncan.

Lithograph on cream tint stone, with watercolour / Lithographie sur pierre de teinte crème, avec aquarelle
259 × 385; 297 × 412
Montréal, 1843

The centre of interest at the busy wharf when this view was sketched is the *Queen,* a paddle steamer built at Sorel, Quebec, in 1840. In 1843 she was sold to the St. Lawrence Steamboat Company, owned by John Molson. She carried passengers between Montreal and Quebec City until 1860, when she was scrapped. Facing the *Queen*'s dock is an inn called the Old Countryman. Under the elegant street lamp in the foreground is a nondescript group of people—perhaps new immigrants sitting on their crated belongings.

IMP. ILL.: Royal Ontario Museum
IMPS. LOCATED: McG.RBD.PR; MTL
REF.: JRR 1917, no. 2851

À l'époque où cette vue fut dessinée, le centre d'intérêt de ce quai achalandé est certainement le *Queen,* un bateau à vapeur à aubes construit à Sorel, Québec, en 1840. En 1843, il était vendu à la *St. Lawrence Steamboat Company,* propriété de John Molson. Il transporta des passagers entre Montréal et Québec jusqu'en 1860, date où il fut mis à la casse. Une auberge baptisée "Old Countryman" fait face au quai du *Queen.* Sous l'élégant lampadaire à l'avant-plan se trouve un groupe quelconque de personnes, peut-être de nouveaux immigrants assis sur leurs effets personnels.

IMP. ILL.: Royal Ontario Museum
IMP. RETROUVÉES: MTL; RBUMcG
RÉF.: JRR 1917, n° 2851

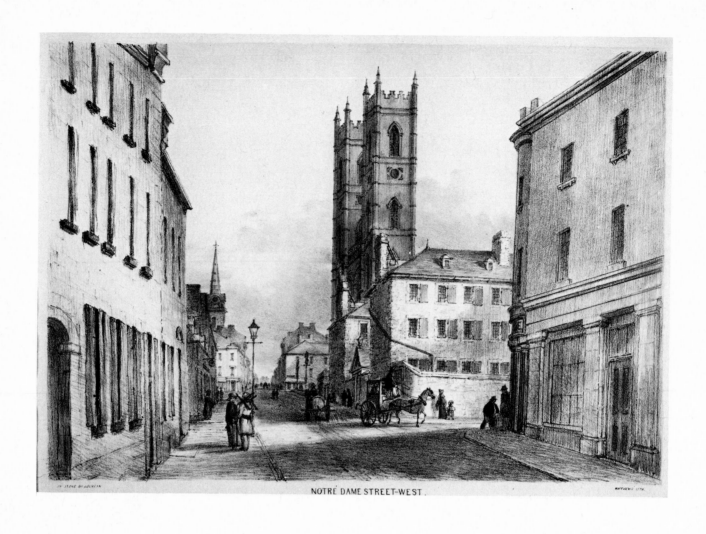

NOTRE DAME STREET–WEST.

77 Notre Dame Street – West.

On Stone by J. Duncan. Matthews' Lith.

Lithograph on tint stone, with watercolour / Lithographie sur pierre de teinte, avec aquarelle
259 × 377; 310 × 418
Montréal, 1844

On January 25, 1844, the publication of the second part of the "Views of Montreal" by James Duncan, artist, was announced by Armour and Ramsay. The price of the set comprising the three views was 5s., and some of the copies of the first part could also still be obtained from this shop. Again the first entry was a view of Notre Dame Street, this time of its west end. The scene has a vantage point similar to that of John Murray's engraving entitled *South West View, Notre Dame Street, Montreal* (cat. no. 85). The only difference is that Duncan has chosen to draw his impression a little farther down the street, thereby eliminating Mr. Graham's shop sign on the right.

This was undoubtedly one of the most popular and busiest streets in early Montreal, and an appealing subject for prospective purchasers of city views. The large building on the near side of the Church of Notre Dame is the Seminary of St. Sulpice. Rounding the corner beside the seminary is a hansom cab, and in front of the building is a watercart, spraying the street to keep down the dust.

IMP. ILL.: Royal Ontario Museum
IMP. LOCATED: McG.RBD.PR
REF.: *Montreal Gazette*, Jan. 25, 1844

Le 25 janvier 1844, Armour et Ramsay annonçaient la publication de la seconde partie des "Vues de Montréal" par James Duncan, artiste. La série comprenant les trois vues se vendait 5s., et certaines copies de la première partie étaient encore en vente à cette boutique. De nouveau, la première estampe était une vue de la rue Notre-Dame; il s'agissait cette fois de l'extrémité ouest. La scène est esquissée d'un point de vue semblable à celui de la gravure de John Murray intitulée *South West View, Notre Dame Street, Montreal* (n⁰ 85 du cat.); à une différence près, toutefois, car Duncan a choisi de s'installer un peu plus loin dans la rue pour dessiner son impression; il éliminait ainsi l'enseigne de la boutique de M. Graham à droite.

C'était sans aucun doute l'une des rues les plus populaires et les plus achalandées de l'ancien Montréal, un sujet attrayant pour les acheteurs éventuels de vues de la ville. Le vaste édifice à côté de l'église Notre-Dame est le séminaire de St-Sulpice. À l'angle de la rue, devant le séminaire, se trouve un cabriolet, et en face du bâtiment, une arroseuse fait gicler l'eau dans la rue afin de réduire la poussière.

IMP. ILL.: Royal Ontario Museum
IMP. RETROUVÉE: RBUMcG
RÉF.: *Montreal Gazette*, 25 janv. 1844

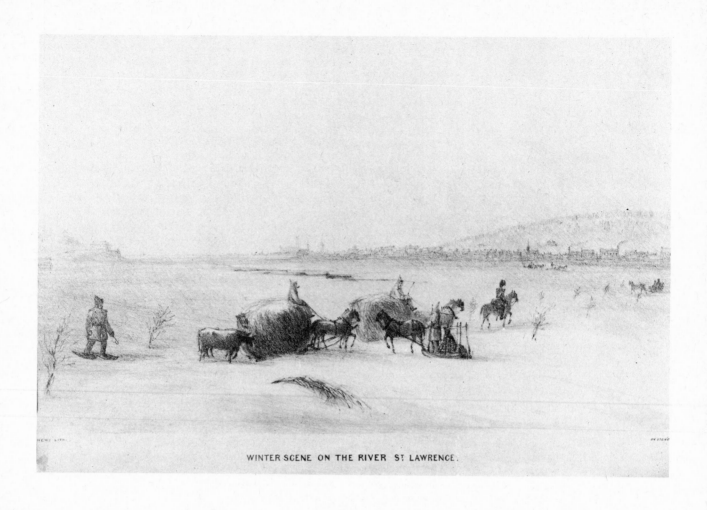

WINTER SCENE ON THE RIVER ST. LAWRENCE.

78 Winter Scene on the River S! Lawrence.

Matthews Lith. On Stone by J. Duncan.

Lithograph on grey tint stone / Lithographie sur pierre de teinte grise
264 × 355 (subject and paper / image et papier)
Montréal, 1844

The unique view in the second part of the Duncan set is taken from the Longueuil side of the St. Lawrence River, looking towards Montreal and the mountain in the distance. Of great interest are the ice roads which provided the only access to the island of Montreal during the winter months. The route was indicated by small trees stuck in the snow at intervals. The sleighs loaded with hay would have been travelling to the haymarket in Montreal, one of the busiest markets in the growing city. Also depicted are figures on snowshoes, on horseback, and on a working sledge.

The impression illustrated, the only one located to date, was printed with a pale grey tint stone.

IMP. ILL.: Private Collection
No other imps. located

Cette vue unique de la deuxième partie de la série Duncan est prise de la rive sud du St-Laurent à Longueuil, en regardant au loin, vers Montréal et la montagne. Les chemins de glace présentent un grand intérêt, car il s'agissait du seul accès à l'île de Montréal pendant les mois d'hiver. La route était indiquée par de petits arbres enfoncés dans la neige à intervalles réguliers. Les traîneaux remplis de foin se rendaient au marché de foin de Montréal, l'un des marchés les plus achalandés de la ville en pleine croissance. Des figures en raquettes, à dos de cheval ou sur un simple traîneau sont également dépeintes.

L'impression illustrée ici, la seule retrouvée à ce jour, est imprimée avec une pierre de teinte d'un gris pâle.

IMP. ILL.: Collection privée
Aucune autre imp. retrouvée

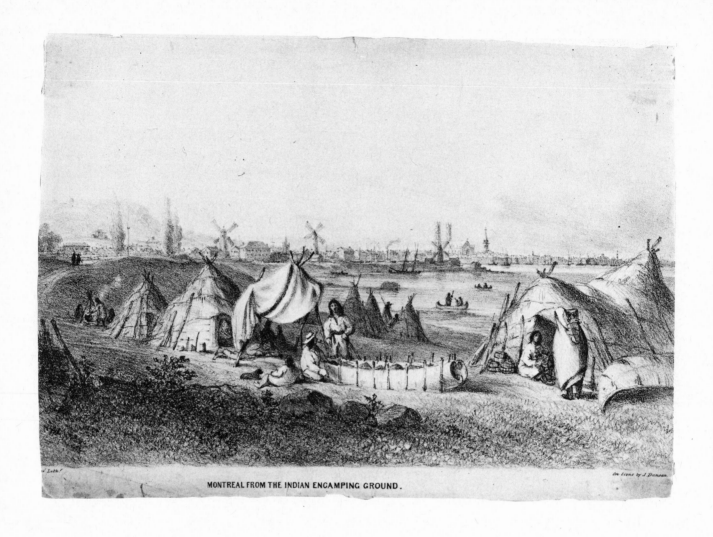

MONTREAL FROM THE INDIAN ENCAMPING GROUND.

79 Montreal from the Indian Encamping Ground.

Matthews Lith: *On Stone by J. Duncan.*

Lithograph on cream tint stone / Lithographie sur pierre de teinte crème
253 × 372; 299 × 412
Montréal, 1844

Another unusual view of historical interest is the last print of the Duncan–Matthews set. It is printed on a very pale cream tint stone and has been scraped to produce white highlights.

The Native people depicted are probably Mohawks from the Iroquoian reservation at Caughnawaga, situated across the St. Lawrence River from Lachine. The building of a birch-bark canoe and the temporary bark wigwams indicate the summer use of this location, which is at Point Charles, west of Montreal. Although the windmills were important for the drainage of the marshlands adjacent to St. Anne's Ward, they are rarely included in early views of the city.

IMP. ILL.: Private Collection

IMPS. LOCATED: MCG.RBD.PR; ROM (2 imps.)

La dernière estampe de la série Duncan–Matthews s'inscrit parmi les vues d'intérêt historique les moins courantes. Elle est imprimée sur pierre de teinte d'une couleur crème très pâle, dont certaines parties ont été grattées afin de relever les blancs.

Les autochtones illustrés ici sont probablement des Mohawks de la réserve iroquoise de Caughnawaga, située sur le St-Laurent en face de Lachine. La construction d'un canot et de wigwams temporaires en écorce indique la vocation estivale de ce site de Pointe St-Charles, à l'ouest de Montréal. Même si les moulins à vent avaient une grande importance pour le drainage des terrains marécageux adjacents au quartier de Ste-Anne, on les voit rarement dans les anciennes vues de la ville.

IMP. ILL.: Collection privée

IMP. RETROUVÉES: RBUMCG; ROM (2 imp.)

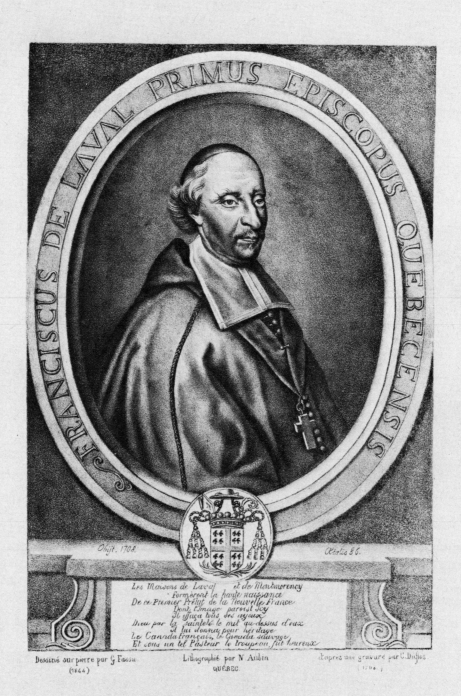

FRANCISCUS DE LAVAL PRIMUS EPISCOPUS QUEBECENSIS

Obijt. 1708. Ætatis 86.

Les Maisons de Laval et de Montmorency
 Formèrent la haute naissance
De ce Premier Prélat de la Nouvelle France
 Dont l'Image paroist Jcy
 Il effaça tous ses ayeux
Dieu par la sainteté le mit au-dessus d'eux
 Il lui donna pour heritage
Le Canada français, le Canada sauvage
Et sous un tel Pasteur le troupeau fut heureux

Dessiné sur pierre par G. Fassio. Lithographié par N. Aubin d'après une gravure par C. Duflos
 (1844) QUÉBEC. (1708.)

80 Franciscus de Laval Primus Episcopus Quebecensis

Dessiné sur pierre par G. Fassio (1844)
Lithographié par N. Aubin Québec d'après une gravure par C. Duflos. (1708)

Lithograph / Lithographie
222 × 152; 307 × 263
Québec, 1844

François de Laval de Montigny (1623–1708), a French nobleman who became Vicar Apostolic in New France (1658–74) and first Bishop of Quebec (1674–88), spent half a century guiding his Canadian flock and defining the role of the Catholic Church—often in opposition to the royally appointed governors. He remained an important figure in the history of French Canada, and so it is not surprising to find Aubin issuing his portrait in 1844.

Giuseppe Fassio (c. 1810–51) was an Italian miniaturist and portrait painter who arrived at Quebec in 1835. After his studio was destroyed by fire in 1843, he advertised for work and was engaged by Aubin to produce this lithograph. He copied a French line engraving by Claude Duflos (1665–1727), reversing the image and changing some parts of the inscription. Fassio's lithograph is of a fine, even quality and was printed on a high-grade paper instead of on the usual newsprint—perhaps an indication of the value which Aubin placed on Fassio's work.

In 1845 a slightly reduced version of this lithograph, printed on *chine collé* paper, appeared as the frontispiece in a biography of Bishop Laval published in Quebec. Although unsigned, the print is identical in detail and quality to the Aubin print, and was undoubtedly executed by Fassio.

IMP. ILL.: Public Archives of Canada

No other imps. located

REF. [Bois, Abbé], *Esquisse de la vie de . . . Laval,* Que., 1845

François de Laval de Montigny (1623–1708) était un aristocrate français. Il fut vicaire apostolique en Nouvelle-France (1658–74) et premier évêque de Québec (1674–88). Il a consacré un demi-siècle de sa vie à guider ses ouailles canadiennes et à définir le rôle de l'Église catholique, souvent en désaccord avec les gouverneurs nommés par le roi. Il est resté un personnage important de l'histoire du Canada, et il n'est donc pas étonnant qu'Aubin ait publié son portrait en 1844.

Giuseppe Fassio (vers 1810–51), miniaturiste et portraitiste italien, est arrivé à Québec en 1835. Après l'incendie de son studio en 1843, il fit paraître une annonce pour se trouver du travail, et Aubin l'engagea pour exécuter cette lithographie. Il copia une gravure à la ligne du français Claude Duflos (1665–1727) en inversant l'image et en changeant certaines parties de l'inscription. La lithographie de Fassio est d'une belle qualité régulière, et fut imprimée sur du papier de premier choix, et non sur le papier journal habituel, peut-être en témoignage de l'estime d'Aubin pour le travail de Fassio.

En 1845, une version légèrement plus petite de cette lithographie, imprimée sur chine collé, paraissait en frontispice d'une biographie de Monseigneur de Laval publiée à Québec. Même si elle ne porte pas de signature, la qualité et les détails de l'estampe sont identiques à celle d'Aubin et elle fut sans aucun doute exécutée par Fassio.

IMP. ILL.: Archives publiques du Canada

Aucune autre imp. retrouvée

RÉF.: [Bois, Abbé], *Esquisse de la vie de . . . Laval,* Qué., 1845

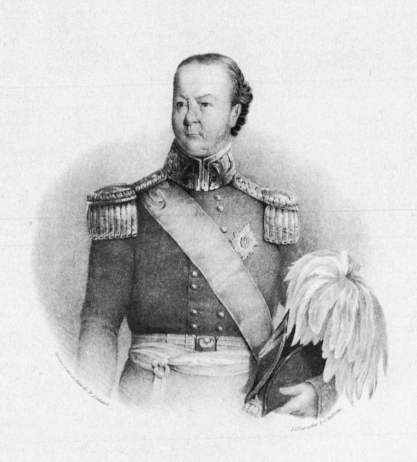

C.T. Metcalfe

83 Great St. James Street, Montreal.

Drawn by John Murray. Bourne Eng.

Engraving / Gravure
231 × 270; 275 × 318; 335 × 465
Montréal, c./vers 1843–44

A dramatically posed couple introduce the vista of one of Montreal's finest streets. St. James Street, named after Abbé Jean-Jacques Olier of Paris, who landed at Montreal in 1642 with Maisonneuve, was laid out parallel to Notre Dame Street in the 1670s. In the first half of the 19th century St. James Street became the financial centre of the city.

This engraving—the only one in the set that does not include shop signs—focuses on the attractive Bank of Montreal building with its Doric portico (cat. no. 33). The bank was soon to outgrow these quarters, and a larger building was erected in 1846–47. The new and imposing edifice on the Place d'Armes was illustrated in an 1848 lithograph after Cornelius Krieghoff.

IMP. ILL.: McCord Museum

IMPS. LOCATED: CR; McC (3 imps.); MTL; PAC (2 imps.); ROM (3 imps.)

REFS.: Carrier 1957, no. 723c; Godenrath 1930, no. 85; JRR 1917, no. 107; Leacock 1942, p. 63; Winkworth 1972, no. 4

Un couple à la pose spectaculaire présente la vue d'une des plus belles rues de Montréal. La rue St-Jacques, baptisée du nom de l'abbé Jean-Jacques Olier de Paris, qui arriva à Montréal en 1642 avec de Maisonneuve, fut tracée parallèlement à la rue Notre-Dame dans les années 1670. Dans la première moitié du XIXe siècle, la rue St-Jacques devint le centre financier de la ville.

Cette gravure (la seule de la série où l'on ne voit pas d'enseignes de boutiques) met l'accent sur le bel édifice de la Banque de Montréal, avec son portique dorique (n° 33 du cat.). La Banque y fut bientôt trop à l'étroit, et un édifice plus vaste fut érigé en 1846–47. Le nouvel et imposant édifice de la Place d'Armes fut illustré dans une lithographie de 1848 d'après Cornelius Krieghoff.

IMP. ILL.: Musée McCord

IMP. RETROUVÉES: APC (2 imp.); CR; McC (3 imp.); MTL; ROM (3 imp.)

RÉF.: Carrier 1957, n° 723c; Godenrath 1930, n° 85; JRR 1917, n° 107; Leacock 1942, p. 63; Winkworth 1972, n° 4

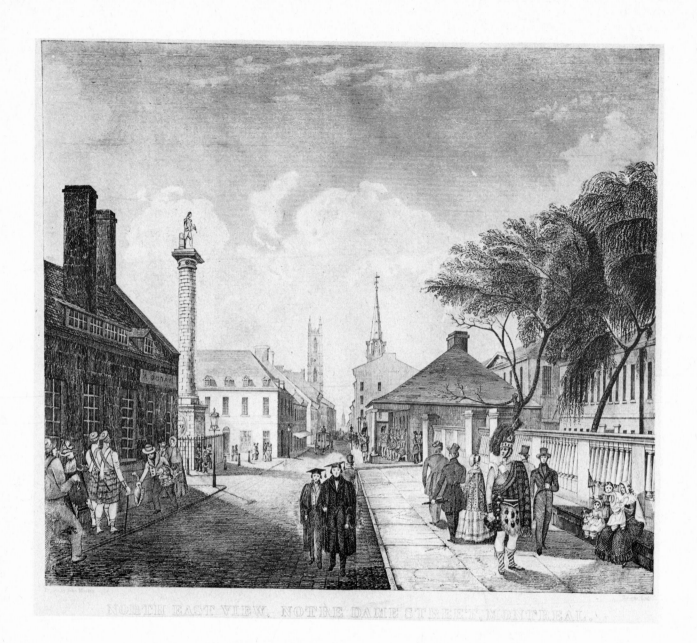

NORTH EAST VIEW, NOTRE DAME STREET, MONTREAL.

196

84 North East View, Notre Dame Street, Montreal.

Drawn by John Murray. Bourne, Engr

Engraving; autographed on verso "A Bourne" / Gravure; signée à l'endos "A Bourne"
231 × 269; 272 × 315; 272 × 315
Montréal, c./vers 1843–44

This print exists in at least two states. The first state shows two McGill College undergraduates in academic caps with high crowns, and with the square sleeves of their gowns hiding their hands. In the second state the caps have been re-engraved into mortar boards, and the sleeves are gathered at the wrists and expose the hands.

The military guardhouse, facing Nelson's Column, is shown with members of the 71st Highland Light Infantry gathered on its portico. Immediately behind the guardhouse is the jail, and next to the jail one can glimpse the Court House with its impressive pediment bearing the Royal Arms. Farther down the street are the towers of the Parish Church of Notre Dame on the left, and the steeple of the Protestant Episcopal Parish Church on the right. The sedate scene is enlivened by the introduction of an organ-grinder and his monkey in the left foreground.

An examination of the original copperplate for this print (coll. McG.RBD.PR) shows the re-engraving work noted in State II.

IMP. ILL.: McCord Museum (State II)

IMPS. LOCATED: *State I:* McC; PAC
 State II: CR; McC (3 imps.); McG.RBD.LR; MTL; PAC; ROM

REFS.: Carrier 1957, no. 723b; Godenrath 1930, no. 86; JRR 1917, no. 106

Cette épreuve existe en deux états au moins. Le premier état montre deux étudiants du collège McGill en toques collégiales pointues, les mains cachées par les manches carrées de leurs toges. Dans le deuxième état, ces toques ont fait place à des toques universitaires, et les manches sont froncées aux poignets et découvrent les mains.

Le corps de garde, en face du monument à Nelson, est illustré avec les membres du *71st Highland Light Infantry* rassemblés sous son portique. La prison se trouve directement derrière le corps de garde, et l'on entrevoit le Palais de justice avec son fronton imposant portant les Armes royales à côté de la prison. Plus loin, l'on aperçoit les tours de l'église paroissiale de Notre-Dame sur la gauche, et le clocher de l'église paroissiale épiscopale protestante à droite. Un joueur d'orgue de Barbarie et son singe, situés à l'avant-plan à gauche, ajoutent une note de gaieté à cette scène sobre.

Un examen attentif de la planche de cuivre originale de cette estampe (coll. RBUMcG) montre les retouches remarquées dans le deuxième état.

IMP. ILL.: Musée McCord (État II)

IMP. RETROUVÉES: *Premier état:* APC; McC
 Second état: APC; CCLL.DLR.UMcG; CR; McC (3 imp.); MTL; ROM

RÉF.: Carrier 1957, nᵒ 723b; Godenrath 1930, nᵒ 86; JRR 1917, nᵒ 106

State I, detail / État I, détail

197

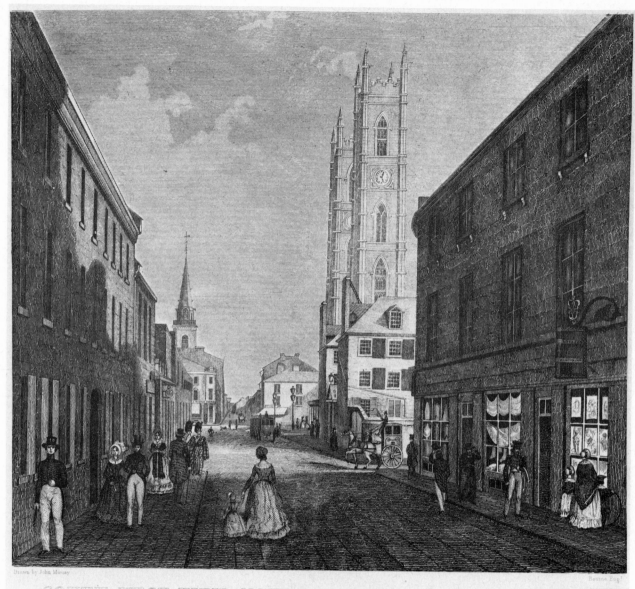

Drawn by John Murray Bourne Engr

SOUTH WEST VIEW, NOTRE DAME STREET, MONTREAL.

85 South West View, Notre Dame Street, Montreal.

Drawn by John Murray. Bourne, Engr.

Engraving / Gravure
231 × 265; 273 × 306; 328 × 461
Montréal, c./vers 1843–44

The most prominent feature of this street scene is the book, stationery, and fancy goods store of R. Graham in the right foreground. Among the prints hanging in one window can be distinguished a profile portrait, a heraldic lion, a soldier with a banner, a ballerina, and a woman's head. Graham maintained his shop at this address, 156 Notre Dame Street, from June 1843 until c. June 1845, when he moved to St. François Xavier Street. The engraver of this view, Adolphus Bourne, occupied rooms on Notre Dame Street from 1842 until 1846.

The same subject, with minor changes, was engraved at an unknown date by Savage & Son, jewellers, silversmiths, engravers, and copperplate printers. They advertised from various Notre Dame Street addresses for many years.

IMP. ILL.: McCord Museum

IMPS. LOCATED: CR; McC (3 imps.); MTL; PAC (2 imps.); ROM (2 imps.)

REFS.: Carrier 1957, no. 723d; Godenrath 1930, no. 87; JRR 1917, no. 113

L'élément le plus frappant de cette scène de rue est le magasin de livres, de papeterie et de nouveautés de R. Graham, situé à l'avant-plan à droite. Parmi les estampes accrochées dans une vitrine, l'on peut distinguer une silhouette, un lion héraldique, un soldat avec une bannière, une ballerine, et un visage de femme. Graham a tenu boutique à cette adresse, 156 rue Notre-Dame, de juin 1843 à juin 1845 environ, date où il déménagea sur la rue St-François Xavier. Le graveur de cette vue, Adolphus Bourne, occupa un appartement rue Notre-Dame de 1842 à 1846.

Le même sujet, avec des changements mineurs, fut gravé à une date inconnue par Savage & Son, joailliers, orfèvres, graveurs et estampiers sur planche de cuivre. Ils insérèrent des annonces pour différentes adresses sur la rue Notre-Dame pendant plusieurs années.

IMP. ILL.: Musée McCord

IMP. RETROUVÉES: APC (2 imp.); CR; McC (3 imp.); MTL; ROM (2 imp.)

RÉF.: Carrier 1957, no 723d; Godenrath 1930, no 87; JRR 1917, no 113

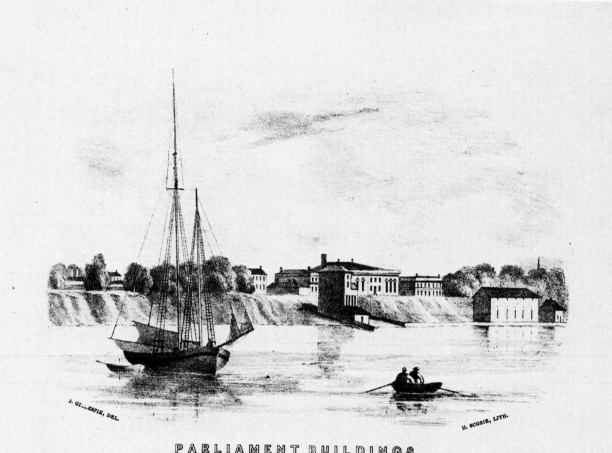

J. GILLESPIE, DEL.

H. SCOBIE, LITH.

PARLIAMENT BUILDINGS,
FROM THE QUEEN'S WHARF.

86 Parliament Buildings, from the Queen's Wharf.

J. Gillespie, Del. H. Scobie, Lith.

Lithograph / Lithographie
130 × 198; 226 × 235
Toronto, 1844–45

Hugh Scobie (1811–53), publisher of one of Toronto's leading newspapers, the *British Colonist* (1837–53), was also a stationer, book and print seller, printer, and binder. As an employing printer, he sought to encourage local artists by publishing their views and portraits. Pictorial lithography, which had virtually ceased when Samuel Tazewell left Toronto in 1835, flourished again under Scobie's patronage.

Single-sheet views were issued under the "H. Scobie" imprint from late 1844 or early 1845 until 1846. From 1846 until 1850 Scobie was associated with John Balfour, in "Scobie & Balfour", and for the last three years of his life he again operated as "H. Scobie". Although their imprint indicates that the lithographs went through their press, neither Scobie nor Balfour was the draughtsman of any of these views.

John Gillespie (act. Toronto 1841–49) was a professional painter in watercolour and oil. Although he did not advertise as a lithographer, he drew a number of views on stone at Hugh Scobie's establishment between 1844 and 1848, all of which reflect some experience in this medium. His vignette of Toronto's Parliament Buildings, taken at a time when only a church spire topped the treeline, is typical of his compositions that combine landscape and architecture. Foreground ships and boats often appear in his views and lend variety and charm to what would otherwise be a monotonous composition.

Gillespie advertised for subscribers for this lithograph, which was to be sold for 10s. plain, 15s. coloured. The only impression located is inscribed in pencil on the reverse "To Mr Strathy from John Gillespie, Toronto 1845".

IMP. ILL.: Canadian Women's Historical Society, Toronto

No other imps. located

REFS.: *British Colonist* (Tor.), Sept. 23, 1844 to April 25, 1845

Hugh Scobie (1811–53), éditeur de l'un des plus grands journaux de Toronto, le *British Colonist* (1837–53), était également relieur, imprimeur et papetier-libraire (il vendait aussi des estampes). Par sa maison d'imprimerie, il chercha à encourager les artistes locaux en publiant leurs paysages et leurs portraits. L'image lithographique, qui avait pratiquement disparu à Toronto depuis le départ de Samuel Tazewell en 1835, prit un nouvel essor sous le patronage de Scobie.

Des vues en planches détachées furent tirées sous la marque "H. Scobie" à compter de la fin de 1844 (ou du début de 1845) jusqu'en 1846. De 1846 à 1850, Scobie s'est associé à John Balfour dans "Scobie & Balfour", et pendant les trois dernières années de sa vie, il publia de nouveau sous "H. Scobie". Bien que leur marque indique que les lithographies furent imprimées sur leurs presses, elles ne furent pas dessinées par Scobie ni par Balfour.

John Gillespie (act. Toronto 1841–49) était peintre professionnel (huile et aquarelle). Bien qu'il n'ait pas fait passer d'annonce en tant que lithographe, il a dessiné un certain nombre de vues sur pierre pour la maison Hugh Scobie entre 1844 et 1848. Elles dénotent toutes une certaine expérience de cette technique. Sa vignette des bâtiments du Parlement de Toronto, créée à l'époque où seule la flèche de l'église s'élançait au-dessus des arbres, est caractéristique de ses compositions, qui marient paysages et architecture. Ses vues présentent souvent des bateaux ou des navires à l'avant-plan, ajoutant charme et variété à une composition qui, sans eux, serait monotone.

Gillespie fit paraître une annonce pour vendre cette lithographie. Elle coûterait 10s. en noir et blanc, et 15s. en couleur. La seule impression retrouvée porte à l'endos cette dédicace au crayon: "To Mr Strathy from John Gillespie, Toronto 1845".

IMP. ILL.: Canadian Women's Historical Society, Toronto

Aucune autre imp. retrouvée

RÉF.: *British Colonist* (Tor.), du 23 sept. 1844 au 25 avril 1845

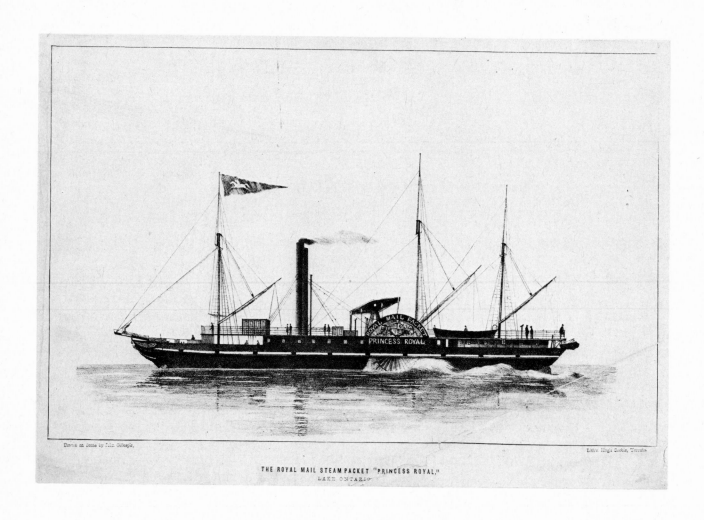

Drawn on Stone by John Gillespie, Lith'r Hugh Scobie, Toronto.

THE ROYAL MAIL STEAM PACKET "PRINCESS ROYAL,"
LAKE ONTARIO

87 The Royal Mail Steam Packet "Princess Royal," Lake Ontario

Drawn on Stone by John Gillespie, Lith'r. Hugh Scobie, Toronto.

Lithograph / Lithographie
252 × 413; 288 × 427
Toronto, c./vers 1844

On September 15, 1841, an announcement advertising passage to Kingston on the *Princess Royal* with Captain Colcleugh appeared in the *British Colonist* of Toronto:

> This Splendid New Steamer will leave Toronto on Wednesday next at 6 a.m. precisely for Port Hope, Cobourg and Kingston. From her great speed, it is expected that she will make the Passage from Toronto to Kingston by Day-light.

Cabin fares were $3 to Kingston and $1 to Port Hope or Cobourg; deck fare was 50¢ to all destinations.

Built in 1841 at Niagara for the Royal Mail Line owner, John Hamilton (1802–82), the 500-ton *Princess Royal* plied the waters of Lake Ontario until 1853. She worked with two other steamers owned by this company, which was famous for its mail and passenger service in the forties and early fifties. The Royal Mail arms are emblazoned over the wheel, which was worked by a "donkey" or treadle and can be seen amidships. Flying from the foremast is a horse-and-rider pennant, a possible reference to the couriers who carried the mail on land from the major ports to less accessible areas.

Although this portrait of a ship is precise, the subject is not overworked. It reflects Gillespie's easy style and suggests an on-the-spot sketch.

IMP. ILL.: Metropolitan Toronto Library

No other imps. located

REFS.: *British Colonist* (Tor.), Sept. 15, 1841; JRR 1917, no. 2563; Stewart and Wilson 1973, no. 205; TEC 1964, no. 1129

Le 15 septembre 1841, une réclame annonçant la traversée à Kingston du *Princess Royal,* avec le capitaine Colcleugh, paraissait dans le *British Colonist* de Toronto:

> Ce merveilleux nouveau bateau à vapeur quittera Toronto mercredi prochain à 6 heures précises pour Port Hope, Cobourg et Kingston. Sa vitesse est telle qu'on s'attend à effectuer le passage avant la tombée du jour.

Dans la cabine, les places étaient de $3. pour Kingston, et de $1. pour Port Hope ou Cobourg; sur le pont, il n'en coûtait que .50¢ pour toutes destinations.

Construit en 1841 à Niagara pour le propriétaire de la *Royal Mail Line*, John Hamilton (1802–82), le paquebot de 500 tonnes navigua sur le lac Ontario jusqu'en 1853. Il fonctionnait avec deux autres bateaux à vapeur appartenant à la même compagnie, dont la réputation pour le transport du courrier et des passagers n'était plus à faire dans les années quarante et au début des années cinquante. Les armoiries du *Royal Mail* sont blasonnées sur la roue actionnée par une pédale que l'on voit au milieu du bateau. Une flamme ornée d'un cavalier et de sa monture flotte au mât de misaine. Peut-être s'agit-il d'une allusion au transport terrestre du courrier, des ports les plus importants jusqu'aux régions les moins accessibles.

Bien que le dessin du bateau soit précis, l'image n'est pas surchargée. Elle reflète le style coulant de Gillespie et tout permet de supposer que l'esquisse a été exécutée sur place.

IMP. ILL.: Metropolitan Toronto Library

Aucune autre imp. retrouvée

RÉF.: *British Colonist* (Tor.), 15 sept. 1841; JRR 1917, no 2563; Stewart et Wilson 1973, no 205; TEC 1964, no 1129

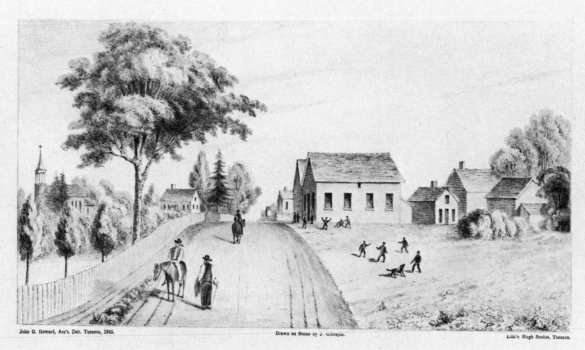

SOUTH VIEW OF THE DISTRICT SCHOOL HOUSE, CORNWALL,

WHERE THE HON. CHIEF JUSTICE ROBINSON, HON. J. B. MACAULAY, HON. JONAS JONES, HON. ARCHIBALD M'LEAN, AND OTHER INFLUENTIAL GENTLEMEN OF THIS PROVINCE WERE EDUCATED.

Dedicated, by Permission, to The Lord Bishop of Toronto, by his Obedient Humble Servant,

JOHN G. HOWARD.

88 **South View of the District School House, Cornwall, where the Hon. Chief Justice Robinson, Hon. J. B. Macaulay, Hon. Jonas Jones, Hon. Archibald M'Lean, and other influential gentlemen of this province were educated.**
Dedicated, by Permission, to The Lord Bishop of Toronto, by his Obedient humble Servant, John G. Howard.

John G. Howard, Arc't. Delt. Toronto, 1845.
Drawn on Stone by J. Gillespie. Lith'r. Hugh Scobie, Toronto.

Lithograph; India paper, mounted / Lithographie; papier bible collé sur vélin
136 × 259; 147 × 275 (India paper / papier bible); 261 × 404
Toronto, 1845

Life in early Cornwall, Ontario, is charmingly represented in this lithograph, dedicated to the Lord Bishop of Toronto, John Strachan, in 1845. The honour was appropriate since Strachan had founded the Cornwall Grammar School when he was first ordained and appointed to

La vie dans les premières années de Cornwall, Ontario, est représentée de façon charmante dans cette lithographie dédiée à Monseigneur l'évêque de Toronto, John Strachan, en 1845. L'évêque avait mérité cet honneur pour avoir fondé la *Cornwall Grammar School* quand il fut

90 The Hermitage, Fredericton New Brunswick.

Drawn on stone by T. O'Connor J. Grant Del

Lithograph with watercolour / Lithographie avec aquarelle
280 × 435; 304 × 476
Fredericton, c./vers 1840–50

The Hermitage, situated about a mile from Fredericton, was considered one of the most beautiful dwelling houses in the province. An early print shows the house, barns, and coach-houses, which belonged to the Honourable Thomas Baillie (1796–1863). Baillie was the commissioner of crown lands and surveyor-general of New Brunswick almost continuously from 1824 until his retirement to England in 1851. When he suffered financial reverses in 1841, the house was put up for sale and was purchased by his father-in-law, the Honourable William Franklin Odell. From 1844 to 1848 it was occupied by Bishop Medley.

Both the artist and the lithographer of this view were employed by the Crown Lands Office in Fredericton. In 1849 Baillie wrote praising the beauty of John Grant's draughting and his scientific attainments in the matter of surveys and public works. Timothy O'Connor (1810–91) was the son of Michael O'Connor, who had been a schoolmate of Baillie in Ireland; the O'Connor family emigrated to Canada at Baillie's urging. Timothy was employed by the Crown Lands Office as a draughtsman at the age of fifteen and he remained there for sixty years.

This simple pen lithograph, with pale washes of watercolour, may have been a first attempt at pictorial printmaking by Grant and O'Connor, who were more accustomed to drawing maps. Although not as picturesque as the English lithograph of "The Hermitage" which illustrated an 1836 land company booklet, it is more specific in its description of the various buildings. The sheep grazing in the foreground add to the impression of a large country estate.

IMP. ILL.: New Brunswick Museum, Ganong Collection

No other imps. located

REFS.: NBM Archives, Ganong Box 8, Pkt. 5 & N.B. Biographies, Ganong Box 37; *N.S. & N.B. Land Co.* 1836; Hill 1968, pp. 399–400; *Royal Gazette* (Fredericton), Aug. 25, 1841; Tweedie 1967, p. 139

La maison *The Hermitage,* située à près d'un mille de Frédéricton, était considérée comme l'une des plus belles résidences de la province. Une ancienne estampe montre la maison, les écuries et les remises, propriétés de l'honorable Thomas Baillie (1796–1863). Baillie fut commissaire des terres de la Couronne et arpenteur général du Nouveau-Brunswick presque sans interruption, de 1824 jusqu'à sa retraite en Angleterre en 1851. Après avoir subi des revers de fortune en 1841, il vendit la maison à son beau-père, l'honorable William Franklin Odell. De 1844 à 1848, la maison fut habitée par l'évêque Medley.

L'artiste et le lithographe de cette vue étaient tous deux à l'emploi du *Crown Lands Office* à Frédéricton. En 1849, Baillie faisait l'éloge des talents de dessinateur de John Grant et de ses travaux scientifiques en matière de relèvements et de travaux publics. Timothy O'Connor (1810–91) était le fils de Michael O'Connor, qui avait étudié avec Baillie en Irlande; la famille O'Connor avait émigré au Canada sur les conseils de Baillie. À l'âge de quinze ans, Timothy est entré au service du *Crown Lands Office* comme dessinateur, et il y demeura 60 ans.

Cette simple lithographie à la plume, aux pâles lavis à l'aquarelle, constitue probablement le premier essai d'estampes illustrées réalisé par Grant et O'Connor, mais le dessin de cartes leur était plus familier. Même si elle est moins pittoresque que la lithographie anglaise de *The Hermitage,* qui illustrait la brochure de 1836 d'un expert foncier, sa description des divers bâtiments est plus précise. L'artiste a su créer l'impression d'un grand domaine de campagne en ajoutant des moutons qui broutent à l'avant-plan.

IMP. ILL.: Musée du Nouveau-Brunswick, Collection Ganong

Aucune autre imp. retrouvée

RÉF.: MNB Archives, Ganong Box 8, Pkt. 5 & N.B. Biographies, Ganong Box 37; *N.S. & N.B. Land Co.* 1836; Hill 1968, pp. 399–400; *Royal Gazette* (Frédéricton), 25 août 1841; Tweedie 1967, p. 139

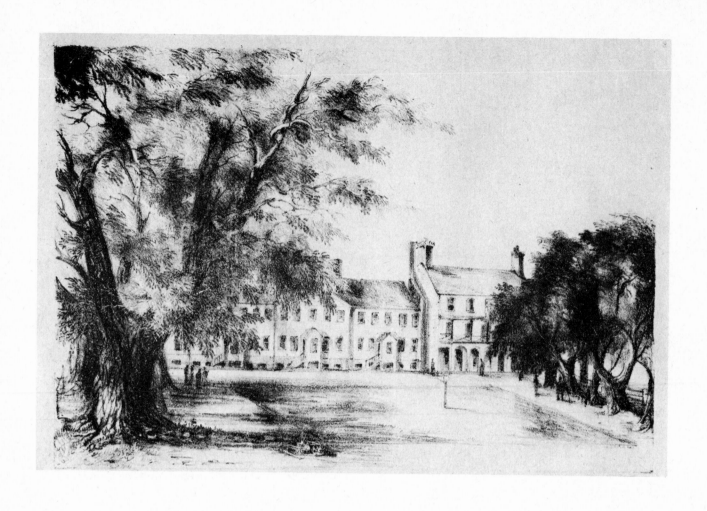

91 [**The Old Officers' Quarters, Fredericton, N.B., before the southwest end was torn down / L'ancienne caserne de Frédéricton avant la démolition de l'aile sud-ouest.**]

Attributed to / Attribuée à Timothy O'Connor

Lithograph / Lithographie
158 × 234; 165 × 250
Fredericton, c./vers 1840–50

This well-composed view of the officers' barracks at Fredericton is documented by his descendants as having been drawn and printed by Timothy O'Connor (cat. no. 90). The lithograph illustrates the officers' quarters after 1839/40, when the first half of a new stone barracks was built; these stone quarters can be seen at the right of the composition. The old wooden barracks at the left was torn down in 1850, to make way for the rest of the stone building, which had eleven cast-iron pillars when completed.

Although only one impression of the print has been located, the lithographic stone with the crayon image is in the collection of the Public Archives of Canada. Both the impression illustrated and the stone show an X marked over the wheelbarrow and hoe in the foreground. A later impression (unlocated, but illustrated in Maxwell's *History of Central New Brunswick,* where the picture is mistakenly reversed) shows a scratch across one corner of the print, which also appears on the stone.

IMP. ILL.: New Brunswick Museum, Ganong Collection
No other imps. located

REFS.: Maxwell 1937, p. 161; NBM Archives, Ganong Box 8, Pkt. 5 & N.B. Biographies, Ganong Box 37; Tweedie 1967, p. 139

Les descendants de Timothy O'Connor (n⁰ 90 du cat.) attestent qu'il a dessiné et imprimé cette composition soignée des quartiers des officiers à Frédéricton. La lithographie illustre les quartiers des officiers après 1839/40, année de construction de la première partie d'une nouvelle caserne en pierre; celle-ci se trouve à la droite de la composition. L'ancienne caserne en bois, à gauche, fut démolie en 1850 pour faire place à la deuxième partie du bâtiment qui comptait, une fois terminé, onze colonnes en fonte.

Bien qu'une seule impression de l'estampe ait été retrouvée, la pierre lithographique portant l'image au crayon fait partie de la collection des Archives publiques du Canada. L'impression illustrée et la pierre portent toutes deux un X au-dessus de la brouette et de la houe à l'avant-plan. Une impression ultérieure (non retrouvée, mais illustrée dans *History of Central New Brunswick* de Maxwell et dont l'image est inversée par erreur) porte la même éraflure que la pierre dans l'un des coins.

IMP. ILL.: Musée du Nouveau-Brunswick, Collection Ganong
Aucune autre imp. retrouvée

RÉF.: Maxwell 1937, p. 161; MNB Archives, Ganong Box 8, Pkt. 5 & N.B. Biographies, Ganong Box 37; Tweedie 1967, p. 139

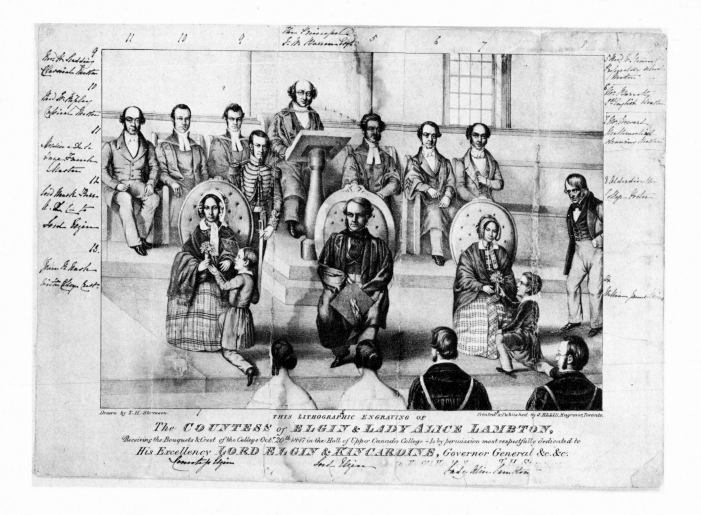

92 This Lithographic Engraving of the Countess of Elgin & Lady Alice Lambton, Receiving the Bouquets & Crest of the College Octr. 20th. 1847 in the Hall of Upper Canada College—Is by permission most respectfully dedicated to His Excellency Lord Elgin & Kincardine, Governor General &c. &c. By His Obt. Humble Servant T. H. Stevenson.

Drawn by T. H. Stevenson.
Printed & Published by J. Ellis, Engraver, Toronto.

Lithograph / Lithographie
234 × 345; 297 × 401
Toronto, 1847–48

This rare interior scene was perhaps inspired by the newspaper report of the event in Toronto's *British Colonist* of October 22, 1847, which said in part:

> His Excellency then rose to take his departure, when the Principal intimated that he thought he saw at the other end of the room two youths who were desirous of taking part in the day's proceedings. This excited

Cette rare scène d'intérieur a pu s'inspirer du compte rendu de l'événement relaté par le *British Colonist* de Toronto du 22 octobre 1847, qui disait en partie:

> Son Excellence s'est alors levée pour prendre congé; le directeur annonça qu'il croyait avoir vu à l'autre bout de la salle deux jeunes gens désireux de participer aux cérémonies, ce qui suscita une agréable

agreeable surprise, and all eyes were turned to the place where the boys stood. They walked up the hall, each with a boquet [sic] of flowers in his hand, and kneeling, the one to the Countess of Elgin, the other to Lady Alice Lambton, each presented his boquet for acceptance. One of them, taking a riband from off his neck, to which was suspended a medal, having the crest of the College engraved on it, put it around the neck of the Countess. This feat was decidedly the most pleasing and attractive performed on the occasion . . . The names of the boys who made this favourable impression are Nash and Baines.

The *agreeable surprise* described is noticeably absent from the faces in this lithographic souvenir. Their solemnity is undoubtedly due to the fact that the heads are taken from various portraits. The awkwardness of the group as a whole results from the uneasy relationship of heads to bodies, and of figures to summarily ruled background. However, the print does capture that provincial pomp which was no doubt in the hearts of all on this important occasion.

Thomas H. Stevenson was an itinerant landscape and portrait painter who visited and exhibited in Toronto (1847–48). He executed a number of small watercolour portraits of local citizens, and his painting of John Howard (coll. THB) is more accomplished than this lithographic adaptation. John Ellis (1795–1877) had his own engraving business in Toronto (1845–68) and sent his son to Upper Canada College.

Upper Canada College opened in 1830 as a government-supported secondary school whose aim was the training of the future leaders of the province. It did not become a private school until 1900. Those present at the ceremony depicted have been identified in sepia ink on this impression as follows:
l. to r. back row: M. De La Haye, French Master; Revd. W.H. Ripley; Revd. H. Scadding, Classical Masters; The Principal, F.W. Barron, Esqr.; Revd. W. Stennett, Classical Master; Mr. Barrett, English Master, Mr. J.G. Howard, Mathematical Drawing Master.
l. to r. front row: Countess Elgin being presented the college crest by John R. Nash; Lord Mark Kerr, A.D.C. [standing]; Lord Elgin; Lady Alice Lambton sister of Countess Elgin, receiving a bouquet from Wm. Jas. Baines; Alderdice, the College janitor [standing].

IMP. ILL.: Metropolitan Toronto Library

IMPS. LOCATED: UCC (2 imps.)

REFS.: *British Colonist* (Tor.), Oct. 22, 1847; Dickson and Adam 1893, opp. p. 56; JRR 1917, no. 3667

surprise. Toutes les têtes se tournèrent vers l'endroit où se tenaient les garçons. Ils traversèrent le hall, tenant chacun un bouquet de fleurs. Ils s'agenouillèrent, l'un devant la comtesse d'Elgin, l'autre devant Lady Alice Lambton, et chacun offrit son bouquet. L'un d'eux prit une médaille aux armoiries du collège, suspendue à son cou par un ruban, et l'offrit à la comtesse. Ce geste fut incontestablement le plus charmant de l'événement (. . .) Les jeunes gens qui se distinguèrent ainsi se nomment Nash et Baines.

L'agréable surprise décrite par le journal est remarquablement absente des visages dans ce souvenir lithographique. Leur gravité tient sans doute au fait que les têtes sont tirées de différents portraits. La maladresse de l'ensemble provient du déséquilibre entre les têtes et les corps, et entre les figures et un arrière-plan repéré de façon rudimentaire. L'estampe réussit toutefois à capter le faste provincial qui a certainement su émouvoir tous les participants de cet événement important.

Thomas H. Stevenson était un paysagiste et portraitiste itinérant qui exposa à Toronto (1847–48). Il réalisa plusieurs petits portraits à l'aquarelle de citoyens locaux, et sa peinture de John Howard (coll. THB) est mieux réussie que cette adaptation lithographique. John Ellis (1795–1877) avait sa propre maison de gravure à Toronto (1845–68), et son fils a fréquenté le *Upper Canada College*.

Le *Upper Canada College* ouvrit ses portes en 1830. C'était une école secondaire subventionnée par le gouvernement, qui se donnait comme objectif la formation des futurs dirigeants de la province. Il ne devint pas une école privée avant 1900. Les personnes présentes à la cérémonie dépeinte ont été identifiées à l'encre sépia sur cette impression. L'inscription se lit comme suit:
g. à d. dernière rangée: M. De La Haye, professeur de français; le Rév. W. H. Ripley; le Rév. H. Scadding, professeurs d'humanités; le directeur F. W. Barron, Esqr.; le Rév. W. Stennet, professeur d'humanités; M. Barret, professeur d'anglais, M. J.G. Howard, professeur de dessin mathématique.
g. à d. première rangée: La comtesse Elgin recevant les armoiries du collège de John R. Nash; Lord Mark Kerr, A.D.C. [debout]; Lord Elgin; Lady Alice Lambton soeur de la comtesse Elgin recevant un bouquet de Wm. Jas. Baines; Alderdice, le concierge du collège [debout].

IMP. ILL.: Metropolitan Toronto Library

IMP. RETROUVÉES: UCC (2 imp.)

RÉF.: *British Colonist* (Tor.), 22 oct. 1847; Dickson et Adam 1893, adj. p. 56; JRR 1917, n° 3667

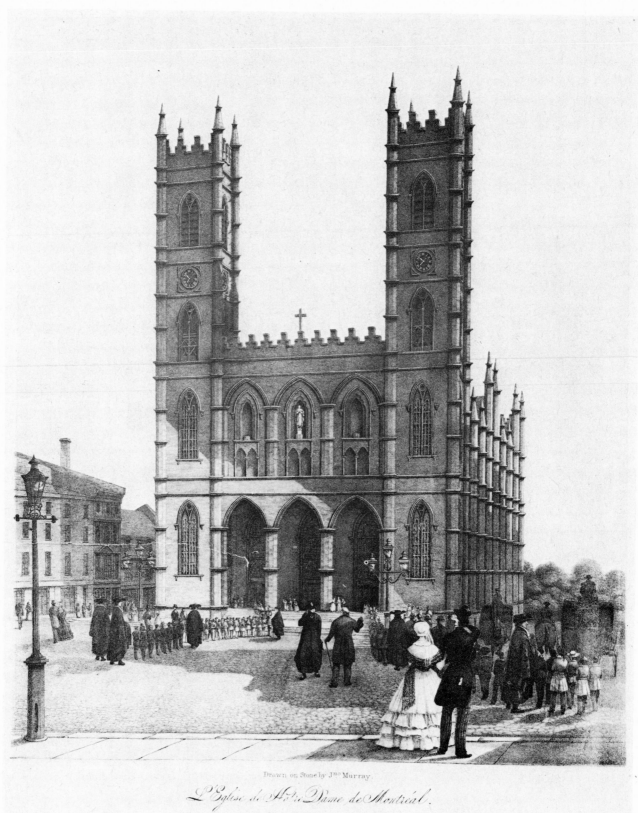

Drawn on Stone by Jno. Murray.

L'Eglise de Notre Dame de Montréal.

G. Matthews Lith.

214

93 L'Eglise de Notre Dame de Montréal.

Drawn on Stone by J^{no} Murray. G. Matthews' Lith_y

Lithograph on grey tint stone / Lithographie sur pierre de teinte grise
481 × 414; 542 × 431
Montréal, 1847

One of the most appealing lithographs produced in Montreal is this striking view of Notre Dame. It was described in the *Montreal Transcript* on December 9, 1847:

> We beg to acknowledge the receipt of a beautiful lithographic engraving of the French Cathedral, Place d'Armes, by Mr. John Murray. It is a large plate, we should say 18 inches by 20, and is a most correct drawing of the church, with the addition only of the clocks, "which we suppose will some day further ornament the imposing structure". The hour chosen by the artist is eight o'clock in the morning, and the boys of the Friars' school are represented as just on the eve of entering the church, accompanied by their teachers in their peculiar and quaint attire. To any one who has passed the church at that hour, this adds much to the truthfulness and effect of the engraving. We have no doubt but that the plate will have an extensive sale, it certainly merits it, as it gives by far the best representation of the majestic cathedral of Montreal, the largest place of worship we believe on this continent, that we have seen. The price of proofs too is remarkably low, only 5s. each, and it must require a large sale to afford the artist any remuneration.

The lithograph, printed in black, has a grey tint background which has been scraped in some areas to provide the white highlights. The impressions examined vary in the inking of the blacks, and in the register of the tint stone. In some examples the blacks fade at the far right, so that the carriage is indistinct. Slight variations in the registration of the tint stone cause the highlights in the woman's white dress to differ.

The composition of this print is similar to that of another Murray drawing which was engraved by A. Bourne (cat. no. 82). The artist was working with rival printers at about the same time. Matthews's lithograph is much more ambitious and significant than the modest Bourne engraving.

IMP. ILL.: McCord Museum

IMPS. LOCATED: McC (2nd imp.); McG.RBD.LR

REFS.: *Montreal Transcript*, Dec. 9, 1847

Cette vue saisissante de Notre-Dame est l'une des lithographies les plus attrayantes produites à Montréal. Elle fut décrite dans le *Montreal Transcript* du 9 décembre 1847:

> Nous avons l'honneur de vous faire savoir que nous avons reçu une belle gravure lithographique de la cathédrale française de la Place d'Armes, par M. John Murray. C'est une grande planche, environ 18 pouces sur 20, et un dessin très fidèle de l'église, avec la seule addition des horloges, "qui, nous le supposons, viendront un jour s'ajouter à l'ornementation de l'imposant édifice." L'artiste a choisi d'illustrer le lieu à huit heures du matin, et les garçons du collège des Frères des Écoles Chrétiennes sont sur le point d'entrer dans l'église, accompagnés de leurs professeurs dans leurs tenues étranges et pittoresques. Pour tous ceux qui sont passés devant l'église à cette heure, ce détail ajoute beaucoup à la véracité et à l'effet de la gravure. Nous ne doutons pas que la planche se vendra très bien, elle le mérite certainement, car elle donne de loin la meilleure représentation de la majestueuse cathédrale de Montréal, le plus vaste lieu de piété que nous ayons vu sur ce continent. Le prix des épreuves est également remarquablement bas, seulement 5s. chacune, et il faudra en vendre un grand nombre pour que l'artiste fasse ses frais.

La lithographie, imprimée en noir, possède un arrière-plan de teinte grise, gratté dans certaines zones afin de relever les blancs. Les impressions étudiées varient dans l'encrage des noirs, et dans le repérage de la pierre de teinte. Dans certains exemples, les noirs s'estompent à l'extrême droite, et l'on peut à peine distinguer la voiture. De légères variations dans le repérage de la pierre de teinte ont altéré les rehauts dans la robe de la femme.

La composition de cette estampe est analogue à celle d'un autre dessin de Murray gravé par A. Bourne (n° 82 du cat.). L'artiste travaillait pour des imprimeries rivales à peu près au même moment. La lithographie de Matthews est beaucoup plus ambitieuse et importante que la modeste gravure de Bourne.

IMP. ILL.: Musée McCord

IMP. RETROUVÉES: CCLL.DLR.UMcG; McC (2^e imp.)

RÉF.: *Montreal Transcript*, 9 déc. 1847

VICTORIA COLLEGE COBOURG. C.W.
Dedicated to the Rev Dr. Mac Nab. President.
By his affectionate Pupil I. H. Dumble.

94 Victoria College Cobourg. C. W.
Dedicated to the Rev Dr. MacNab. President. By his affectionate Pupil J. H. Dumble.

I. H. Dumble Delt. Scobie & Balfour. Lith, Toronto.

Lithograph on buff-coloured tint stone / Lithographie sur pierre de teinte chamois
190 × 275; 324 × 433
Toronto, 1847–49

Victoria College was a Methodist institution founded at Cobourg in 1830. The new building pictured here was opened to students in 1836. The artist of this view, John H. Dumble, was a student at Victoria College from 1846 to 1848, and entered the faculty of law there in 1863. Mr. Dumble and his father, Thomas, carried the institution through a period of financial difficulties from 1860 to 1866. In 1892 Victoria College was moved to Toronto, where it became one of the associated colleges of the University of Toronto.

This lithograph was printed before Dr. MacNab's term as president ended in 1849, and after Hugh Scobie formed his partnership with John Balfour in 1847. An almost identical sketch of the building was drawn on stone by Sandford Fleming, printed by Scobie & Balfour, and published by H. Jones Ruttan, proprietor of the *Cobourg Star* newspaper.

IMP. ILL.: Archives of Ontario

No other imps. located

REFS.: Burwash 1927; TSA 1848, no. 139

Le collège Victoria était une institution méthodiste fondée à Cobourg en 1830. Le nouveau bâtiment illustré ici ouvrit ses portes en 1836. L'artiste de cette vue, John H. Dumble, étudia au collège Victoria de 1846 à 1848, et il fut accepté à la faculté de droit en 1863. Dumble et son père Thomas ont surmonté une période financière difficile à l'institution de 1860 à 1866. En 1892, le collège Victoria fut déménagé à Toronto, où il devint l'un des collèges affiliés à l'université de Toronto.

Cette lithographie fut imprimée avant que le révérend McNab ne quitte ses fonctions de président en 1849, et après que Hugh Scobie se soit associé à John Balfour en 1847. Une esquisse presque identique du bâtiment fut dessinée sur pierre par Sandford Fleming, imprimée par Scobie et Balfour et publiée par H. Jones Ruttan, propriétaire du journal *Cobourg Star*.

IMP. ILL.: Archives de l'Ontario

Aucune autre imp. retrouvée

RÉF.: Burwash 1927; TSA 1848, nº 139

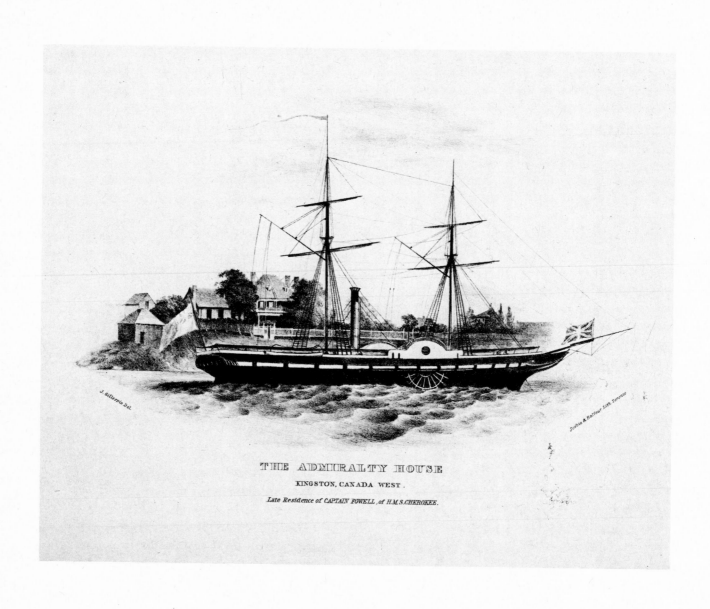

THE ADMIRALTY HOUSE

KINGSTON, CANADA WEST.

Late Residence of CAPTAIN POWELL, of H.M.S.CHEROKEE.

218

95 The Admiralty House Kingston, Canada West.
Late Residence of Captain Fowell, of H.M.S. Cherokee.

J. Gillespie Del. *Scobie & Balfour Lith. Toronto*

Lithograph, Variant I / Lithographie, Variante I
197 × 324; 291 × 392
Kingston, c./vers 1848–50

Despite the title, the subject of this lithograph is the wooden warship, H.M.S. *Cherokee*. Built at the British naval dockyard at Kingston in 1841–42 and powered by two 100-hp engines from England, the side-wheeler was capable of carrying two carronades on her upper deck and guns at the lower level. The *Cherokee* sailed off with another vessel for her first major commission in 1846 to provide a show of arms and carry out manoeuvres during the Oregon crisis. Her commander was Captain William Newton Fowell (1803–68). He distinguished himself upon his arrival in Canada in 1838 by preventing an invasion of rebels and American sympathizers at Prescott, and by frustrating their further efforts to maintain a foothold on Canadian soil. As commander on the lakes of Canada from 1843 to 1848, Fowell would have resided in the Admiralty House which was situated on the grounds of the Royal Military College.

There are two variants of this lithograph, similar in composition but with enough differences in detail to indicate that they were not printed from the same stone. Variant II, which is not illustrated, could be a revision of the view shown here, since the rigging has been changed and a top spar has been added to each mast. In addition, the letters of Variant II are enlarged and given more space, and the print-lines identifying the artist and lithographer are placed horizontally. The angling of these lines in Variant I produces a less formal effect.

IMP. ILL.: Metropolitan Toronto Library

IMP. LOCATED: MTL (Variant II)

REFS.: JRR 1917, no. 1365; Stewart and Wilson 1973, no. 89

Malgré son titre, cette lithographie représente le vaisseau de guerre H.M.S. *Cherokee*. Construit au chantier naval de Kingston en 1841–42 et actionné par deux moteurs de 100 c.v. de fabrication anglaise, le "side-wheeler" pouvait transporter deux caronades sur le premier pont et des pièces d'artillerie sur le faux-pont. Le *Cherokee* effectua sa première mission d'importance en 1846 avec un autre vaisseau. Il s'agissait d'un déploiement d'armes et de manoeuvres lors des troubles en Orégon. Son commandant fut le capitaine William Newton Fowell (1803–68). Il s'était distingué dès son arrivée au Canada en 1838 en prévenant une invasion de rebelles et de sympathisants américains à Prescott, et en contrecarrant leurs autres tentatives pour s'établir en sol canadien. En tant que commandant sur les Grands Lacs de 1843 à 1848, Fowell a probablement habité *Admiralty House,* située sur le terrain du *Royal Military College.*

Il existe deux variantes de cette lithographe, analogues en composition, mais les dissemblances dans les détails montrent qu'elles n'ont pas été tirées d'une même pierre. La variante II, qui n'est pas illustrée, pourrait être une copie après retouches de la vue (ci-contre), car on a changé le gréement et ajouté un espar à l'extrémité de chaque mât. De plus, on a élargi les lignes imprimées de la variante II et on leur a donné plus d'espace; les lignes d'identification de l'artiste et du lithographe sont placées horizontalement. Ces mêmes lignes, en angle dans la variante I, donnent un rendu moins conventionnel.

IMP. ILL.: Metropolitan Toronto Library

IMP. RETROUVÉE: MTL (Variante II)

RÉF.: JRR 1917, no 1365; Stewart et Wilson 1973, no 89

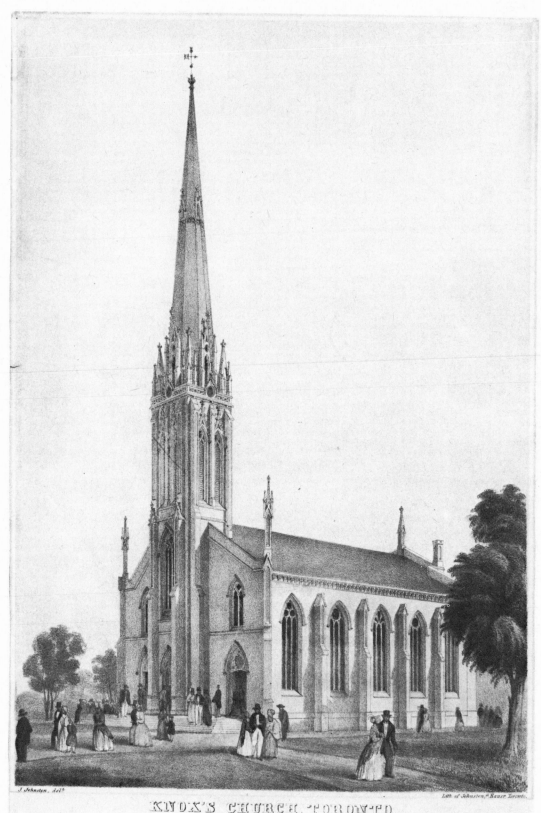

KNOX'S CHURCH, TORONTO.

W. THOMAS, ESQ. ARCHITECT.

96 Knox's Church, Toronto.

W. Thomas, Esq. Architect.
J. Johnston, del! Lith of Johnston, & Hauer. Toronto.

Lithograph with watercolour / Lithographie avec aquarelle
350 × 237; 375 × 245
Toronto, 1848

Knox Church was built in 1848 on the south side of Queen Street on land given to the Presbyterian Church by Mr. Jesse Ketchum, a generous benefactor known in both Buffalo and Toronto. Dr. Henry Scadding commented in 1873 in *Toronto of Old:*

> The donor of the land was probably unconscious of the remarkable excellence of this particular position as a site for a conspicuous architectural object. The spire that towers up from this now central spot is seen with peculiarly good effect as one approaches Toronto by the thoroughfare of Queen Street whether from the east or from the west.

The building was designed by architect-engineer William Thomas (1800–1860) after the first church had been destroyed by fire in 1847. By this time Thomas had designed St. Michael's Cathedral, as well as other important Toronto structures.

Both John Johnston, the draughtsman, and Jacob Hauer, the printer, were active members of the Toronto Society of Arts in 1847–48. This print of Knox Church was shown at the Society's exhibition in 1848, and the catalogue entry describes Johnston as an architect.

Although the impression illustrated has been trimmed, there is a printed buff-coloured line at the lower margin, which indicates that this print may have been a deluxe issue with a tint-stone border. The other impression examined was not printed with a tint-stone border.

IMP. ILL.: Royal Ontario Museum

IMP. LOCATED: MTL

REFS.: Arthur 1964, p. 251; JRR 1921, nos. 542–43; Scadding 1873, p. 308; TSA 1848, no. 146

L'église Knox fut construite en 1848 du côté sud de la rue Queen, sur un terrain donné à l'Église presbytérienne par M. Jesse Ketchum, un généreux bienfaiteur connu à Buffalo et à Toronto. Le Dr Henry Scadding en parlait en 1873 dans *Toronto of Old:*

> Le donateur du terrain n'était probablement pas conscient de la remarquable supériorité de cet emplacement particulier comme site d'une oeuvre architecturale imposante. La flèche qui domine cet endroit, aujourd'hui central, produit un effet saisissant lorsqu'on arrive à Toronto par la rue Queen, venant de l'est ou de l'ouest.

Le bâtiment fut conçu par l'architecte-ingénieur William Thomas (1800–60) après que la première église eut été détruite dans un incendie en 1847. À cette époque, Thomas avait déjà conçu la cathédrale St. Michael et d'autres bâtiments importants de Toronto.

John Johnston, le dessinateur, et Jacob Hauer, l'imprimeur, étaient tous deux membres actifs de la *Toronto Society of Arts* en 1847–48. Cette vue de l'église Knox a fait partie de l'exposition de la Société en 1848, et l'inscription au catalogue décrit Johnston comme architecte.

Bien que l'impression illustrée ici ait été rognée, il y a une ligne imprimée de couleur chamois dans la marge inférieure indiquant que cette estampe a pu être une édition de luxe avec une bordure de pierre de teinte. Une autre impression étudiée ne fut pas imprimée avec une pierre de teinte.

IMP. ILL.: Royal Ontario Museum

IMP. RETROUVÉE: MTL

RÉF.: Arthur 1964, p. 251; JRR 1921, nos 542–43; Scadding 1873, p. 308; TSA 1848, no 146

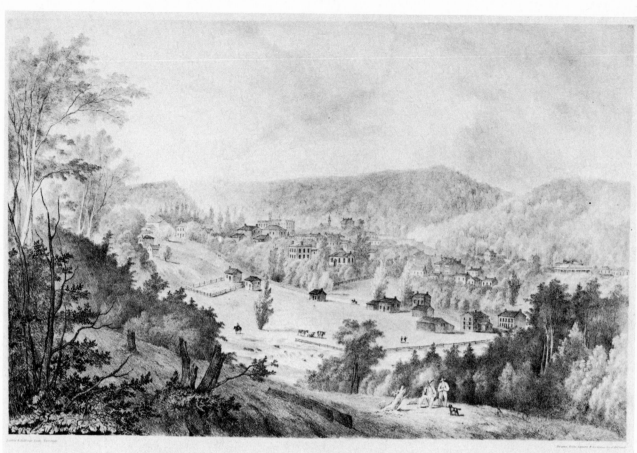

DUNDAS,

CANADA WEST

Lithographed & Published by Scobie & Balfour 1848.

97 Dundas, Canada West

Scobie & Balfour. Lith. Toronto.
Drawn from nature & on stone by J. Gillespie.
Lithographed & Published by Scobie & Balfour 1848.

Lithograph / Lithographie
268 × 425; 359 × 501
Toronto, 1848

Probably the most sophisticated landscape print published by Scobie & Balfour is this view of Dundas. Throughout the composition a sense of depth and perspective is achieved with professional precision by the artist. The lithograph is so fine in its detail that the more attractive impressions are those that are not hand-coloured. Examples have been noted in two variations, one printed on plain white paper, the other printed on a pale cream tint-stone background.

John Gillespie's skill both as an artist and as a lithographic draughtsman is evident in this work, which must have been admired when it was displayed at the Toronto Society of Arts Exhibition of 1848.

IMP. ILL.: Public Archives of Canada

IMP. LOCATED: PAC (2nd imp., on tint stone)

REF.: TSA 1848, no. 192

Cette vue de Dundas est probablement l'estampe de paysage la plus raffinée publiée par Scobie et Balfour. L'artiste a atteint dans l'ensemble de la composition un sens des volumes et de la perspective d'une précision toute professionnelle. Le détail de la lithographie est si délicat que les plus belles impressions sont celles qui ne sont pas coloriées à la main. Des exemples ont été retrouvés en deux variantes, l'une imprimée sur du papier blanc uni, l'autre sur un arrière-plan de pierre de teinte d'une pâle couleur crème.

Cette oeuvre met en évidence le talent de John Gillespie comme artiste et dessinateur lithographique, et elle a dû être très admirée lors de l'exposition de la Toronto Society of Arts en 1848.

IMP. ILL.: Archives publiques du Canada

IMP. RETROUVÉE: APC (2e imp., sur pierre de teinte)

RÉF.: TSA 1848, no 192

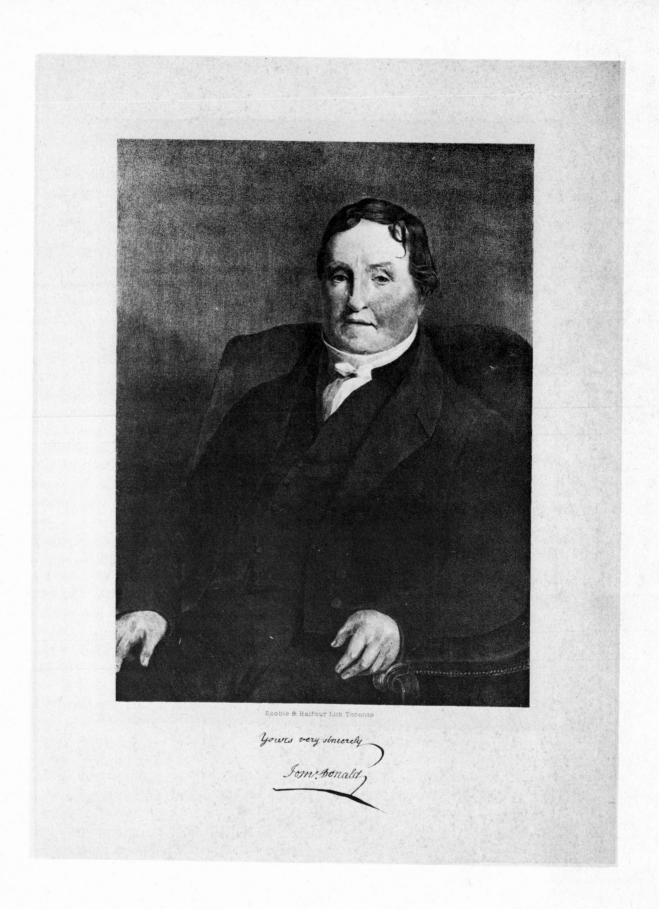

Scobie & Balfour Lith Toronto

Yours very sincerely

Jno McDonald

98 Yours very sincerely J. M^cDonald

Scobie & Balfour Lith. Toronto

Lithograph; India paper mounted on wove paper / Lithographie; papier bible collé sur papier vélin
286 × 215 (subject / image); 307 × 239 (India paper / papier bible); 409 × 300 (mount / vélin)
Toronto, 1848

Scobie & Balfour printed many pamphlets for the Protestant churches of Canada, including the Presbyterian Church. In 1848 the press issued two portraits of reform ministers who had broken away from the Established (Presbyterian) Church of Scotland in 1843 to form the Free Church of Scotland: the Reverend Thomas Chalmers and the Reverend John McDonald or MacDonald. Whereas in Scotland the members of the Free Church were a minority, in Canada their position was reversed, for they formed the majority of members of the Scottish church.

The likeness of John McDonald is possibly the handsomest portrait issued by the Scobie & Balfour press. Unfortunately the name of the working lithographer is not recorded, but the portrait was advertised in the *British Colonist:*

THE APOSTLE OF THE NORTH. Just Published, an excellent Likeness of the Rev. JOHN MACDONALD, D.D., Free Church Minister, Urquhart, Scotland, Lithographed from the Engraving by BONAR. –Price 5d. each...

IMP. ILL.: Metropolitan Toronto Library
No other imps. located
REFS.: *British Colonist* (Tor.), Feb. 21, Nov. 20, 1848

Scobie et Balfour ont imprimé plusieurs brochures pour les églises protestantes du Canada, dont l'église presbytérienne. En 1848, ils ont publié deux portraits de ministres réformistes qui avaient rompu avec la *Established (Presbyterian) Church of Scotland* en 1843 pour former la *Free Church of Scotland:* le révérend Thomas Chalmers et le révérend John McDonald ou MacDonald. Alors que les membres de la *Free Church* étaient minoritaires en Écosse, ils formaient au Canada la majorité des membres de l'Église écossaise.

Le portrait de John McDonald constitue peut-être la plus belle réussite des presses Scobie et Balfour. Le nom du lithographe n'a malheureusement pas été inscrit, mais le *British Colonist* publia une annonce pour le portrait:

L'APÔTRE DU NORD. Vient de paraître: Un excellent portrait du rév. John MacDonald, D.D., ministre de la *Free Church,* Urquhart, Écosse, lithographié d'après une gravure de BONAR. Prix 5d. chacun...

IMP. ILL.: Metropolitan Toronto Library
Aucune autre imp. retrouvée
RÉF.: *British Colonist* (Tor.), 21 fév., 20 nov. 1848

99 [The Tomb of Colonel MacKenzie Fraser / Le tombeau du colonel MacKenzie Fraser]

Matthews' Lith.

Lithograph / Lithographie
170 × 245; 222 × 277
Montréal, c./vers 1848

Frederick Alexander MacKenzie Fraser was for many years the assistant-quartermaster-general of the forces in Canada. He had joined the Rifle Brigade as an ensign in 1813, and by 1841 had risen to the rank of lieutenant-colonel. At the time of his death he had been on half pay for almost a decade. A newspaper editorial noted that his burial was well attended, notwithstanding the earliness of the hour (nine o'clock) and the unfavourable weather.

The grave, constructed of stone, is decorated with a heavy chain. The inscription on the tombstone reads: "Beneath are deposited the remains of LIEUT. COLONEL MACKENZIE FRASER. LATE DEPUTY QR MASTER GENERAL in this Command. He departed this Life on the 29th of Octr – 1848–AGED 53 YEARS." An ink notation on the print records that the tomb is in the Military Burying Ground, Victoria Road, Montreal.

The artist of the lithograph is unknown, but he may well have been a military person, who wanted to record the elaborate grave of the popular MacKenzie Fraser for his army friends.

IMP. ILL.: Private Collection
No other imps. located
REFS.: *Gazette* (Mtl.), Oct. 31, Nov. 1, 1848; Hart 1839, 1848

Frederick Alexander MacKenzie Fraser fut pendant plusieurs années intendant général d'armée adjoint au Canada. Il s'était enrôlé dans l'infanterie légère comme enseigne en 1813, et en 1841 il s'était élevé au rang de lieutenant-colonel. Au moment de sa mort, il était en demi-solde depuis plus de dix ans. Selon l'éditorial d'un journal, il y avait beaucoup de monde à son enterrement malgré l'heure matinale (neuf heures) et le mauvais temps.

Le tombeau, construit en pierre, est décoré d'une lourde chaîne. La pierre tombale porte cette inscription: "Beneath are deposited the remains of LIEUT. COLONEL MACKENZIE FRASER. LATE DEPUTY QR MASTER GENERAL in this Command. He departed this Life on the 29th of Octr – 1848 –AGED 53 YEARS." Une annotation à l'encre sur l'estampe indique que la tombe se trouve au cimetière militaire, chemin Victoria, Montréal.

L'artiste de la lithographie est inconnu, mais il peut fort bien s'agir d'un militaire qui voulait conserver pour ses amis de l'armée le souvenir du tombeau imposant du très populaire MacKenzie Fraser.

IMP. ILL.: Collection privée
Aucune autre imp. retrouvée
RÉF.: *Gazette* (Mtl) 31 oct., 1er nov. 1848; Hart 1839, 1848

NEW MARKET HALL MONTREAL.

W. Footner, Architect.

100 New Market Hall Montreal.

W. Footner, Architect.

Lithograph / Lithographie
96 × 198; 149 × 231
Montréal, c./vers 1849

Montreal's new Bonsecours Market building, erected in 1848 facing the waterfront, housed offices of the City Corporation and had spacious rooms for concerts and exhibitions. This lithographic study of the new building may have been printed on February 13, 1849, when the Mechanics Institute held its grand annual festival in the Bonsecours Market. An ink inscription on the reverse of the print states: "This was struck off last night at the Mechanics Institute Annual Festival."

The major Canadian cities had founded Mechanics Institutes, modelled on similar institutions in England and Scotland and dedicated to the promotion of education and the concept of the dignity of the working man. These institutions housed libraries and held lectures, demonstrations of new inventions, and concerts. In 1843 the Mechanics Institute of Quebec City had hosted a demonstration of lithographic printing by Napoléon Aubin, which was fully reported:

A lithographic press was then brought to the front of the stage, and after the whole process of lithographic printing had been detailed and its rationale explained in French, (and in a style most happily perspicuous and familiar) by M. Aubin, the press was set to work by the same gentleman, and impressions handed round to the audience; these were very neat and distinct, being a representation, drawn on stone, by M. Aubin, for the occasion, of the new aerial steam carriage recently invented in England by Mr. Henson, and which, as the amateur artist on this occasion truly and facetiously remarked, had reached us, *through the papers,* in much less time than the machine itself would require to effect the voyage.

IMP. ILL.: Private Collection

No other imps. located

REFS.: *Gazette* (Mtl.), Feb. 2, 1849; *Quebec Mercury,* May 4, 1843

Le nouveau bâtiment du marché Bonsecours de Montréal, construit en 1848 face au fleuve, abritait les bureaux du Conseil municipal et comprenait de vastes salles de concert et d'exposition. Cette étude lithographique du nouveau bâtiment fut peut-être imprimée le 13 février 1849, lors du grand festival annuel du *Mechanics Institute* au marché Bonsecours. Une inscription à l'encre à l'endos de l'estampe indique: *This was struck off last night at the Mechanics Institute Annual Festival.*

Les grandes villes canadiennes avaient fondé des *Mechanics Institutes* inspirés des institutions anglaises et écossaises et voués au développement de l'éducation et du concept de la dignité du travailleur. Ces institutions possédaient des bibliothèques, l'on y donnait des concerts et des conférences, et on y faisait des démonstrations de nouvelles inventions. En 1843, le *Mechanics Institute* de Québec accueillait une démonstration d'imprimerie lithographique par Napoléon Aubin, et la presse en a présenté un compte rendu complet:

Une presse lithographique fut alors apportée à l'avant-scène, et M. Aubin a expliqué en détail le procédé lithographique et exposé les arguments en sa faveur en français (dans un style perspicace et familier fort heureux). Il a mis la presse en marche et il a fait circuler les impressions à l'auditoire; elles étaient nettes et distinctes. Il s'agissait d'une représentation, dessinée sur pierre par M. Aubin pour l'occasion, de la 'voiture aérienne' à vapeur récemment inventée en Angleterre par M. Henson et qui, comme l'artiste amateur le faisait remarquer avec justesse et humour, a pris beaucoup moins de temps pour parvenir jusqu'à nous, grâce aux journaux, que la machine elle-même pour effectuer le voyage.

IMP. ILL.: Collection privée

Aucune autre imp. retrouvée

RÉF.: *Gazette* (Mtl), 2 fév. 1849; *Quebec Mercury,* 4 mai 1843

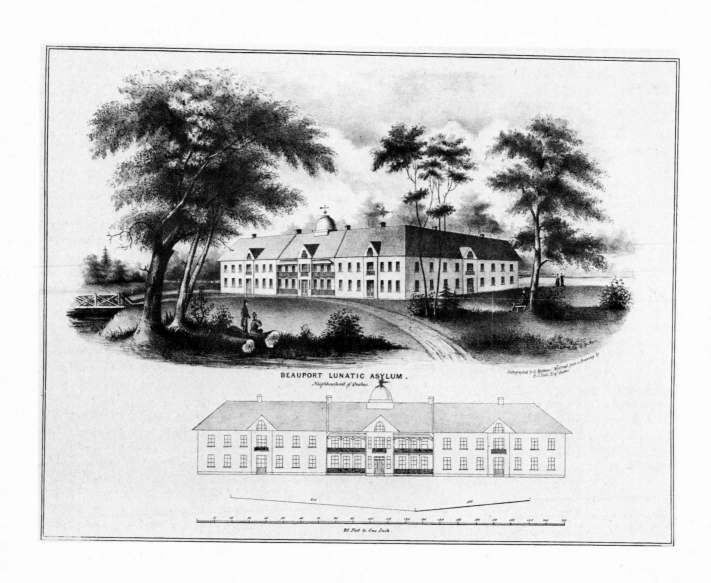

BEAUPORT LUNATIC ASYLUM.
Neighbourhood of Quebec.

20 Feet to One Inch.

230

101 Beauport Lunatic Asylum. Neighbourhood of Quebec.

Lithographed by G. Matthews' Montreal.
from a Drawing by R. C. Todd, Esqr. Quebec.
FA (in subject, l.l. / dans l'image, en bas, à gauche)

Lithograph on blue-grey paper / Lithographie sur papier gris-bleu
345 × 467; 379 × 487
Montréal, 1849

In 1845 a temporary lunatic asylum was opened at Beauport under the ownership and management of Drs. Douglas, Fremont, and Morrin. It occupied the manor house on the old Giffard Seigniory, an extensive property about two and a half miles from Quebec which was leased from Colonel Gugy, M.P.P. The warden, the matron, and several female patients were lodged in the central manor, and 120 patients and their attendants lived in additions built for the purpose on either side of the old building.

The hospital encompassed a property of two hundred acres of diversified land, with streams and woods, and its stone houses and outbuildings commanded a magnificent view of Quebec. The managers of the hospital commissioned Robert Todd (1809–65), a Quebec artist, to draw this vignette view and front elevation of the institution. The lithographic draughtsman *FA* was presumably Francis Adams of Montreal, and the lithograph was printed by Matthews Lithography. It was published as a fold-in frontispiece to the 1849 report of the managers of the asylum.

The appealing situation of the hospital continued to attract the attention of artists. Cornelius Krieghoff painted three views of the property on dinner plates, for Dr. Douglas, in the 1850s. A view of the hospital building was reproduced on British export earthenware in the 1860s. An 1873 oil painting by Charles Huot (1855–1930) (coll. CHRGB) was commissioned by Mr. Vincelette, the superintendent. The hospital was rebuilt and enlarged after it had burnt down in 1875.

IMP. ILL.: Metropolitan Toronto Library

IMPS. LOCATED: BVMG; PAC

REFS.: Copeland, *Canadian Collector*, July/Aug. 1978, pp. 26–28; Derome, *Vie des Arts*, no. 85, hiver 1976–77, pp. 63–65; Gagnon 1895, no. 225; Harper 1979, pp. 143–44, 197; *Report of the managers of the temporary lunatic asylum at Beauport*, Jan. 1849 (n.p.); Staton and Tremaine 1934, no. 2955

En 1845, un asile d'aliénés provisoire fut ouvert à Beauport. Il était dirigé par ses propriétaires, les docteurs Douglas, Fremont et Morrin. L'asile était installé dans le manoir de l'ancienne seigneurie Giffard, un vaste domaine situé à environ deux milles et demi de Québec, que le colonel Gugy, M.P.P., leur avait loué. Le directeur, l'infirmière en chef, et plusieurs patientes habitaient le manoir central, et 120 patients et leurs infirmiers habitaient des annexes construites à cette fin des deux côtés de l'ancien bâtiment.

L'hôpital était entouré d'un domaine de deux cent acres de terrain diversifié, avec des cours d'eau et des bois; et on avait une vue magnifique sur Québec des maisons en pierre et des dépendances. Les administrateurs de l'hôpital avaient commandé à Robert Todd (1809–65), un artiste de Québec, le dessin de cette vignette illustrant la vue et la façade de l'institution. Le dessinateur lithographique *FA* était vraisemblablement Francis Adams de Montréal, et la lithographie fut imprimée par Matthews Lithography. Pliée, elle fut publiée en frontispice au rapport de 1849 des administrateurs de l'asile.

L'emplacement attrayant de l'hôpital n'a pas cessé d'attirer l'attention des artistes. Cornelius Krieghoff a peint trois vues de la propriété sur des assiettes pour le docteur Douglas dans les années 1850. Une vue de l'hôpital fut reproduite sur une faïence anglaise d'exportation dans les années 1860. Une peinture à l'huile de 1873 par Charles Huot (1855–1930) (coll. CHRGB) fut commandée par M. Vincelette, le directeur. L'hôpital fut reconstruit et agrandi après qu'il eut été la proie des flammes en 1875.

IMP. ILL.: Metropolitan Toronto Library

IMP. RETROUVÉES: APC; BVMG

RÉF.: Copeland, *Canadian Collector*, Juillet/Août 1978, pp. 26–28; Derome, *Vie des Arts*, no 85, hiver 1976–77, pp. 63–65; Gagnon 1895, no 225; Harper 1979, pp. 143–44, 197; *Report of the managers of the temporary lunatic asylum at Beauport*, Janv. 1849 (n.p.); Staton et Tremaine 1934, no 2955

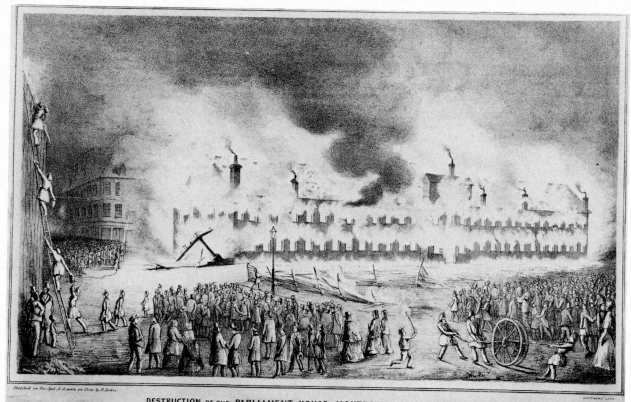

Sketched on the Spot & drawn on Stone by E. Hides. MATTHEWS LITH.

DESTRUCTION OF THE PARLIAMENT HOUSE, MONTREAL, APRIL 25TH 1849.

102 Destruction of the Parliament House. Montreal, April 25th 1849.

Sketched on the Spot, & drawn on Stone by E. Hides. Matthews' Lith.

Lithograph / Lithographie
237 × 406; 263 × 420
Montréal, c./vers 1849

This lithograph of the destruction of the houses of Parliament is recorded as having been sketched on the spot by the artist, who also drew his composition on stone for the printer. It may have been commissioned by a local newspaper, for distribution as an extra with the account of the fire, although no published notice of the print has been found. The conflagration was also sketched by William Somerville, for the *Illustrated London News,* and a daguerreotype by Thomas C. Doane was used as a model for a painting by William Sawyer.

The firemen had an impossible job, with the equipment at hand. In the left background one hose is trained on the flaming building; in the right foreground three firemen are pulling another hose, on a large wheel. A lesser fire on the roof at the left is being doused by a bucket brigade, handing small pails of water up and down a ladder. City officials, priests, and curious bystanders watch the spectacle.

Countless buildings burned in Canada during the 19th century. The Parliament House for the Canadas was in 1849 an imposing two-storey limestone structure with Legislative Council and Assembly halls, lesser state chambers, offices, and a library. The fire was not accidental, but was the result of a protest against the Rebellion Losses Bill signed by Lord Elgin in the afternoon of April 25, 1849. A rioting crowd invaded the Assembly, tore out the gas pipes, and started fires which were to destroy the whole building. It is said that nothing was saved except a portrait of Queen Victoria, carried out by four monarchists, of whom one was Sandford Fleming (cat. no. 104).

IMP. ILL.: McCord Museum

IMPS. LOCATED: McG.RBD.LR; Private (imp. exhibited)

REFS.: *Illustrated London News,* May 19, 1849; Leacock 1942, pp. 166–67; *Montreal Transcript,* May 8, 1849

Cette lithographie sur la destruction du Parlement a été esquissée sur place par l'artiste, qui a également dessiné sa composition sur pierre pour l'imprimeur. Elle fut peut-être commandée par un journal local pour la distribuer comme supplément au compte rendu sur le feu, bien qu'aucun entrefilet publié sur l'estampe n'ait été retrouvé. Le sinistre fut également dessiné par William Somerville pour le *Illustrated London News,* et un daguerréotype par Thomas C. Doane a servi de modèle à une peinture de William Sawyer.

Les pompiers faisaient face à des difficultés insurmontables avec le matériel qu'ils avaient sous la main. À l'arrière-plan à gauche, un tuyau d'incendie est braqué sur le bâtiment en feu; à l'avant-plan à droite, trois pompiers tirent un autre tuyau enroulé autour d'une grande roue. Des sapeurs-pompiers font la chaîne de haut en bas de l'échelle avec de petits seaux d'eau et aspergent un feu moins important sur le toit à gauche. Des fonctionnaires de la ville, des prêtres et des curieux surveillent le spectacle.

D'innombrables bâtiments brûlèrent au Canada pendant le XIXe siècle. Le Parlement des deux Canadas était, en 1849, une construction imposante de deux étages en pierre à chaux qui comportait les salles de l'Assemblée et du Conseil législatifs, des salles officielles de moindre importance, des bureaux et une bibliothèque. Le feu n'était pas accidentel, mais il fut allumé lors d'une manifestation contre l'*Acte d'indemnisation des victimes de la rébellion de 1837–1838* souscrit par Lord Elgin dans l'après-midi du 25 avril 1849. Un attroupement séditieux avait envahi l'Assemblée, arraché les conduites de gaz et allumé des feux qui devaient détruire tout le bâtiment. L'on a dit que tout a été détruit sauf un portrait de la reine Victoria, emporté par quatre monarchistes, dont l'un était Sandford Fleming (no 104 du cat.).

IMP. ILL.: Musée McCord

IMP. RETROUVÉES: CCLL.DLR.UMcG; Coll. privée (imp. exposée)

RÉF.: *Illustrated London News,* 19 mai 1849; Leacock 1942, pp. 166–67; *Montreal Transcript,* 8 mai 1849

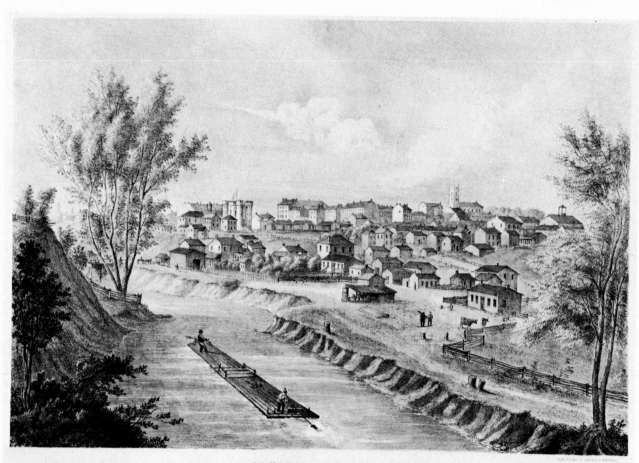

LONDON, CANADA WEST.
Published by Thomas Craig, London, C.W.

234

103 London. Canada West.

Lith. Press of Scobie & Balfour.
Published by Thomas Craig. London. C.W.

Lithograph on cream-yellow tint stone, with watercolour / Lithographie sur pierre de teinte jaune-crème, avec aquarelle
263 × 396; 314 × 433
Toronto, c./vers 1847–50

A glimpse of London taken from the south branch of the river Thames shows a small but growing town which was soon (1853) to be linked to other Ontario centres by the Great Western Railway. The two largest buildings are the courthouse and jail of 1830 in the left background, and St. Paul's Cathedral, built in 1846, in the right.

The lithograph was commissioned by London broker and land agent Thomas Craig. It was printed during the Scobie and Balfour partnership, which lasted from late 1846 until 1850. Although no artist is mentioned, an almost identical watercolour painting (coll. UWO) was executed by Colonel Sir Richard Airey (1803–81). He was a nephew of Colonel Thomas Talbot, whom he visited at Port Talbot while stationed in the London area c. 1831, and again between 1847 and 1852. Similar views (copies of these, coll. MTL) were painted by James Hamilton (1810–96), possibly after Airey's original sketches, since Hamilton did not move from Toronto to London until 1856.

IMP. ILL.: Public Archives of Canada

No other imps. located

REFS.: Godenrath 1939, no. 2008; Godenrath 1943, no. 114; JRR 1917, no. 1446

Un aperçu de London, près de la branche sud de la rivière Thames, montre une petite ville en pleine croissance qui allait bientôt (1853) être reliée à d'autres centres de l'Ontario par le *Great Western Railway*. Les deux plus grands bâtiments sont la Cour de justice et prison de 1830 située à l'arrière-plan à gauche, et la cathédrale St. Paul, à droite, construite en 1846.

La lithographie fut commandée par Thomas Craig, courtier et expert foncier de London. Elle fut imprimée pendant l'association de Scobie et Balfour, qui dura de la fin de 1846 à 1850. Bien qu'aucun nom d'artiste ne soit mentionné, une peinture à l'aquarelle presque identique (coll. UWO) fut exécutée par le colonel Sir Richard Airey (1803–81). Il était le neveu du colonel Thomas Talbot, qu'il visita à Port Talbot alors qu'il était en garnison dans la région de London vers 1831, et à nouveau entre 1847 et 1852. Des vues analogues (certaines copies figurent dans la coll. MTL) furent peintes par James Hamilton (1810–96), peut-être d'après les esquisses originales de Airey, car Hamilton ne déménagea pas de Toronto à London avant 1856.

IMP. ILL.: Archives publiques du Canada

Aucune autre imp. retrouvée

RÉF.: Godenrath 1939, nᵒ 2008; Godenrath 1943, nᵒ 114; JRR 1917, nᵒ 1446

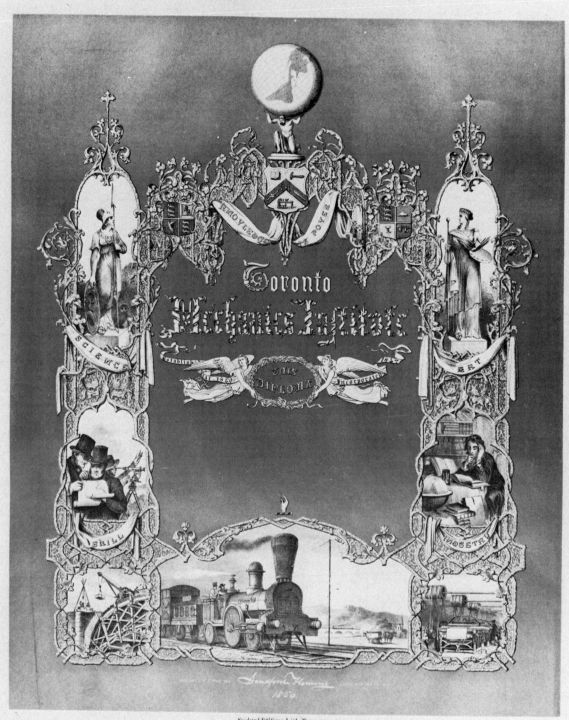

104 Toronto Mechanics Institute
Established 1830 Incorporated 1847
This Diploma

Designed & Litho by Sandford Fleming Land Surveyor U C 1850
Scobie & Balfour Lith. Toronto.

Lithograph printed in black, brown, and gold / Lithographie imprimée en noir, brun et or
445 × 361; 554 × 446
Toronto, 1850

The Mechanics Institute, modelled after its parent organizations in Great Britain, was founded in York (Toronto) in 1830 to promote the broader education of its members and the public through libraries, classes, and lectures. The Toronto Institute, which suffered financially through the years, was at its strongest in the 1840s and 1850s; its first library opened in 1845, and the first manufacturing exhibition was held in 1848. In 1883 the Institute gave its property to the city, and its library became the Toronto Public Library.

At the exhibitions, diplomas were awarded to prizewinners in the various categories on display. The 1850 diploma illustrated here was designed by Sandford Fleming (1827–1915). The composition was drawn on stone in both pen and chalk and was printed in black and brown on either a gold- or silver-printed ground. The registration of the stones was skilfully handled, so that colours do not overlap. An extremely handsome production, the diploma reflects Fleming's interests as an engineer, a scientist, and an artist. Illustrations of allegorical figures representing Science, Art, Skill, and Industry form vertical borders. They are supplemented by untitled vignettes of a steam locomotive, construction, and machinery. Fleming, who emigrated from Scotland in 1845, was a surveyor and engineer who is best known for his work with the Canadian Pacific Railway. He also published books and reports, pioneered in the organization of standard time zones, and designed the first Canadian postage stamp.

IMP. ILL.: Royal Ontario Museum
IMPS. LOCATED: MTL (19 imps.); ROM (2nd imp.)
REFS.: Guillet 1933, pp. 334–35; JRR 1917, no. 251

Le *Mechanics Institute,* modelé sur ses institutions-mères en Grande-Bretagne, fut fondé à York (Toronto) en 1830 pour promouvoir une plus grande éducation de ses membres et du public par des bibliothèques, des cours et des conférences. Pour l'institut de Toronto, qui avait subi des problèmes financiers au fil des années, les années 1840 et 1850 ont été les plus prospères; sa première bibliothèque ouvrit ses portes en 1845, et la première exposition industrielle fut tenue en 1848. En 1883, l'Institut fit don de sa propriété à la Ville, et sa bibliothèque devint la *Toronto Public Library.*

Lors des expositions, des diplômes étaient décernés aux lauréats des différentes catégories en montre. Le diplôme de 1850 illustré ici fut conçu par Sandford Fleming (1827–1915). La composition fut dessinée sur pierre à la plume et à la craie et fut imprimée en noir et brun sur un arrière-plan de couleur or ou argent. Le repérage des pierres fut exécuté avec adresse de façon à ce que les couleurs ne se chevauchent pas. Oeuvre d'une grande élégance, le diplôme reflète les préoccupations de Fleming en tant qu'ingénieur, scientifique et artiste. Les illustrations de figures allégoriques représentant les sciences, les arts, les métiers et l'industrie forment les bordures verticales. Elles sont complétées par des vignettes sans titres d'une locomotive à vapeur, d'une construction et de machinerie. Fleming, arpenteur et ingénieur émigré d'Écosse en 1845, est mieux connu pour son travail avec le Canadien Pacifique. Il a également publié des livres et des rapports, il fut un pionnier de l'organisation du fuseau horaire, et il a dessiné le premier timbre-poste canadien.

IMP. ILL.: Royal Ontario Museum
IMP. RETROUVÉES: MTL (19 imp.); ROM (2e imp.)
RÉF.: Guillet 1933, pp. 334–35; JRR 1917, no 251

References / Références

These references do not include newspapers, pamphlets, or books which are fully described with the appropriate text. References for manuscript material in various institutions are also cited with each entry.

Les références tirées des journeaux, des brochures ou des livres sont décrites au complet avec les textes appropriés. Les références tirées de manuscrites conservés dans différentes institutions sont également citées avec chaque inscription.

AGNS
1978 Art Gallery of Nova Scotia. *Robert Field 1769–1819.* Exhibition catalogue. Halifax: AGNS.

ANDRE, JOHN
1967 *William Berczy: Co-Founder of Toronto.* Toronto: Borough of York.

ARCHIBALD, ADAMS G.
1881 "Sir Alexander Croke". In *Collections of the Nova Scotia Historical Society, for the years 1879–1880,* vol. 2, pp. 110–28. Reprint ed. Belleville: Mika, 1976.

ARTHUR, ERIC
1964 *No Mean City.* Toronto: University of Toronto Press.
1969 *St. Lawrence Hall.* Toronto: T. Nelson.

ATHERTON, WILLIAM HENRY
1914 *Montreal 1535–1914,* vol. 2. Montreal: S.J. Clarke.

BEAULIEU, ANDRÉ and HAMELIN, JEAN
1973 *La Presse Québécoise des origines à nos jours,* t. 1., 1764–1859. Québec: Les Presses de l'université Laval.

BELL, MICHAEL and COOKE, W. MARTHA E.
1978 *The Last "Lion".* Exhibition catalogue. Kingston: Agnes Etherington Art Centre.

BENDER, L.P.
1882 *Old and New Canada,* 1753–1844. Montreal: Dawson.

BOIS, ABBÉ.
1845 *Esquisse de la Vie . . . de Sa Grandeur Mgr. Fr. Xavier de Laval.* Québec: A. Côté.

BOURINOT, J.G.
1900 *Builders of Nova Scotia.* Toronto: Copp-Clark.

BRH
1895– *Bulletin des Recherches historiques.* Lévis, Québec.

BURWASH, NATHANIEL.
1927 *The History of Victoria College.* Toronto: Victoria College Press.

CARRIER, LOUIS
1957 *Catalogue of the Château de Ramezay.* Montreal: Antiquarian and Numismatic Society.

CASGRAIN, P.B.
1898 *La Vie de Joseph-François Perrault.* Montréal: C. Darveau.

CHRISTIE, ROBERT
1848 *A History of the Late Province of Lower Canada.* Quebec: T. Cary.

COLGATE, WILLIAM
1945 "Hoppner Meyer". *Ontario Historical Society* 37:17–29.

DCB / DBC
1966– *Dictionary of Canadian Biography / Dictionnaire biographique du Canada.* Toronto: University of Toronto Press; Québec: Les Presses de l'université Laval.

DENISON, MERRILL
1966 *Canada's First Bank: A History of the Bank of Montreal.* Toronto: McClelland & Stewart.

de VOLPI, CHARLES P.
1964 *Ottawa: A Pictorial Record / Recueil Iconographique.* Montréal: Dev-Sco.
1974 *Nova Scotia: A Pictorial Record.* Montreal: Longman.

de VOLPI, CHARLES P. and WINKWORTH, P.S.
1963 *Montréal: Recueil Iconographique / A Pictorial Record,* vol. 1. Montréal: Dev-Sco.

DICKSON, GEORGE and ADAM, G. MERCER
1893 *A History of Upper Canada College, 1829–1892.* Toronto: Rowsell and Hutchinson.

FINLEY, GERALD
1978 *George Heriot: Painter of the Canadas / Peintre des deux Canadas.* Exhibition catalogue / catalogue de l'exposition. Kingston: Agnes Etherington Art Centre.

GAGNON, PHILÉAS
1895 *Essai de bibliographie canadienne.* Québec: Imprimé pour l'auteur.
1913 *Essai de bibliographie canadienne,* t. 2. Montréal: Cité de Montréal.

GNC
1965 La Galerie nationale du Canada. *Trésors de Québec.* Catalogue de l'exposition. Ottawa: La Galerie nationale; Québec: Musée de Québec.

GODENRATH, PERCY F.
1930 *Catalogue of the Manoir Richelieu Collection of Canadiana.* Montreal: Canada Steamship Lines.
1938 *Catalogue of the Walter H. Millen Collection of Canadiana.* (Cover title: *Three Centuries of Canadian History in Picture and Story, 1630 to 1930.*) Exhibition at Casa Loma, Toronto. Toronto: Kiwanis Club of West Toronto.
1939 *Supplementary Catalogue and an Abridged Index of the Manoir Richelieu Collection.* Montreal: Canada Steamship Lines.
1943 *Catalogue of paintings, prints, plans, etc. . . . from the William H. Coverdale Collection.* (Cover title: *A Century of Pioneering.*) Montreal: Canada Steamship Lines.

GUILLET, EDWIN C.
1933 *Early Life in Upper Canada.* Toronto: University of Toronto Press.

GUNDY, H. PEARSON
1976 "Samuel Oliver Tazewell: First Lithographer of Upper Canada." *Humanities Association Review* 27:466–83.

HARPER, J. RUSSELL
1962 *Everyman's Canada: Paintings and Drawings from the McCord Museum of McGill University.* Exhibition catalogue. Ottawa: National Gallery of Canada.
1979 *Krieghoff.* Toronto: University of Toronto Press.

HART, H.G.
1839–48 *The New Army List.* London: J. Murray.

HERITAGE TRUST OF N.S.
1967 *Founded Upon a Rock.* Halifax: Heritage Trust of Nova Scotia.

HILL, ISABEL LOUISE
1968 *Fredericton, New Brunswick, British North America.* Fredericton, N.B.: n.p.

JLA / JAL
 Journals of the Legislative Assembly / Journaux de l'Assemblée législative. Ottawa.

JRR
 See / Voir Robertson, John Ross

LANDE, LAWRENCE
1965 *The Lawrence Lande Collection of Canadiana in the Redpath Library of McGill University.* Montreal: McGill University Press.
1971 *Rare and Unusual Canadiana.* Supplement to above. Montreal: McGill University Press.

LEACOCK, STEPHEN
1942 *Montreal: Seaport and City.* Garden City: Double-day, Doran.

LIGHTHALL, W.D.
1892 *Montreal after 250 Years.* Montreal: F.E. Grafton.

MACLAREN, GEORGE
1964 "Engravers who worked in Nova Scotia". *Nova Scotia Museum Newsletter* 4 (3):31–39.

MAURAULT, OLIVIER
1957 *La Paroisse: histoire de l'église Notre Dame de Montréal.* Montréal: Thérien Frères.

MAXWELL, LILLIAN M. BECKWITH
1937 *An Outline of the History of Central New Brunswick to the time of Confederation.* Sackville, N.B.: Tribune Press.

MÉLANGES RELIGIEUX
1841 *Mélanges Religieux,* n° 5. Montréal: J.C. Prince.

MORISSET, GÉRARD
1960 *La Peinture traditionelle au Canada français.* L'Encyclopédie du Canada français, t. 2. Montréal: Le Cercle du Livre de France.

MORSE, WILLIAM INGLIS
1938 *Catalogue of the William Inglis Morse Collection . . . at Dalhousie University Library, Halifax, Nova Scotia,* comp. by Eugenie Archibald. London: Curwen.

NGC
1965 National Gallery of Canada. *Treasures from Quebec.* Exhibition catalogue. Ottawa: National Gallery; Québec: Musée du Québec.

O'BRIEN, CORNELIUS
1894 *Memoirs of the Rt. Rev. Edmund Burke.* Ottawa:
 Thoburn.

O'LEARY, THOMAS
1922 *Catalogue du Château de Ramezay.* Montréal:
 Société des antiquaires.

PIERS, HARRY
1914 "Artists in Nova Scotia". *Collections of the Nova
 Scotia Historical Society* 18:101–65.
1927 *Robert Field.* New York: F.F. Sherman.

RAQ
1934–35 *Rapport de l'Archiviste de la Province de Québec
 pour 1934–35.*

ROBERTSON, JOHN ROSS
1911 *The Diary of Mrs. John Graves Simcoe.* Toronto:
 W. Briggs.
1917 *Landmarks of Canada: A Guide to the J. Ross
 Robertson Collection in the Public Reference
 Library, Toronto,* vol. 1. Toronto: Public Refer-
 ence Library.
1921 *Landmarks of Canada. . .,* vol. 2. Toronto: Public
 Reference Library.

RUDOLF, CYRIL de M.
1909 "St. Mark's Early History". *Niagara Historical
 Society* 18:1–18.

SAAT
1934 *Catalogue of the First Exhibition of the Society of
 Artists and Amateurs of Toronto.* Toronto: The
 Patriot.

SCADDING, HENRY
1873 *Toronto of Old.* Toronto: A. Stevenson.

STATON, FRANCES M. and TREMAINE, MARIE.
1934 *A Bibliography of Canadiana.* Toronto: Public
 Library.

STEWART, J. DOUGLAS and WILSON, IAN C.
1973 *Heritage Kingston.* Exhibition catalogue. Kingston:
 Agnes Etherington Art Centre.

STOKES, I.N. PHELPS
1918 *The Iconography of Manhattan Island,* vol. 4. New
 York: R.H. Dodd.

STOKES, I.N. PHELPS and HASKELL, DANIEL C.
1932 *American Historical Prints.* New York: New York
 Public Library.

TEC
1964 *Toronto and Early Canada. Landmarks of
 Canada,* vol. 3. Toronto: Baxter Publishing, in
 cooperation with Toronto Public Library.

TOKER, FRANKLIN
1970 *The Church of Notre Dame in Montreal: an
 Architectural History.* Montreal: McGill–Queen's
 University Press.

TOOLEY, RONALD VERE
1965 *A Dictionary of mapmakers, including cartog-
 raphers, geographers, publishers and engravers, etc.
 from earliest times to 1900.* London: Map
 Collectors' Circle.

TREMAINE, MARIE
1952 *A Bibliography of Canadian Imprints 1751–1800.*
 Toronto: University of Toronto Press.

TREMBLAY, JEAN-PAUL
1969 *À la recherche de Napoléon Aubin.* Québec: Les
 Presses de l'université Laval.
1972 *Napoléon Aubin.* Montréal: Edition Fides.

TSA
1847 *Toronto Society of Arts: First Exhibition, 1847.*
 Toronto: n.p.
1848 *Toronto Society of Arts: Second Exhibition, 1848.*
 Toronto: n.p.

TWEEDIE, R.A., COGSWELL, FRED, and MACNUTT, W. STEWART, eds.
1967 *Arts in New Brunswick.* Fredericton: New
 Brunswick Press.

TWYMAN, MICHAEL
1970 *Lithography 1800–1850.* London: Oxford Univer-
 sity Press.

VÉZINA, RAYMOND
1975 *Théophile Hamel.* Montréal: Éditions Elysée.
1976 *Catalogue des Oeuvres de Théophile Hamel.*
 Montréal: Éditions Elysée.

WALKER, A.P., comp.
1932–33 "Frederick Preston Rubidge". Association of
 Ontario Land Surveyors, *Annual Report:*
 86–88.

WINKWORTH, P.S.
1972 *Exhibition of Prints in Honour of C. Krieghoff,
 1815–1872 / Exposition d'Estampes en l'honneur de
 C. Krieghoff, 1815–1872.* Exhibition catalogue /
 Catalogue de l'exposition. Montréal: McCord
 Museum / Musée McCord.

Selected readings / Lectures choisies

CARRIER, LOUIS
1957 *Catalogue of the Château de Ramezay.* Montreal: Antiquarian and Numismatic Society.

de VOLPI, CHARLES P.
1964 *Ottawa.* Montreal: Dev-Sco.
1965 *Toronto.* Montreal: Dev-Sco.
1966 *The Niagara Peninsula.* Montreal: Dev-Sco.
1971 *Québec.* Toronto: Longman, Canada.
1972 *Newfoundland.* Toronto: Longman, Canada.
1974 *Nova Scotia.* Toronto: Longman, Canada.

de VOLPI, CHARLES P. and SCOWEN, P.H.
1962 *The Eastern Townships.* Montreal: Dev-Sco.

de VOLPI, CHARLES P. and WINKWORTH, P.S.
1963 *Montréal.* vol. 1. Montreal: Dev-Sco.

GAGNON, PHILÉAS
1895 *Essai de bibliographie canadienne.* Québec: Imprimé pour l'auteur.
1913 *Essai de bibliographie canadienne,* t. 2. Montréal: Cité de Montréal.

GODENRATH, PERCY F.
1930 *Catalogue of the Manoir Richelieu Collection of Canadiana.* Montreal: Canada Steamship Lines.
1938 *Catalogue of the Walter H. Millen Collection of Canadiana.* (Cover title: *Three Centuries of Canadian History in Picture and Story, 1630 to 1930.*) Exhibition at Casa Loma, Toronto. Toronto: Kiwanis Club of West Toronto.
1939 *Supplementary Catalogue and an Abridged Index of the Manoir Richelieu Collection.* Montreal: Canada Steamship Lines.
1943 *Catalogue of paintings, prints, plans, etc. . . . from the William H. Coverdale Collection.* (Cover title: *A Century of Pioneering.*) Montreal: Canada Steamship Lines.

GROCE, GEORGE C. and WALLACE, DAVID H.
1957 *The New-York Historical Society's Dictionary of Artists in America, 1564–1860.* New Haven: Yale University Press.

HARPER, J. RUSSELL
1970 *Early Painters and Engravers in Canada.* Toronto: University of Toronto Press.

JEFFREYS, CHARLES W., comp.
1948 *A Catalogue of the Sigmund Samuel Collection, Canadiana and Americana.* Toronto: Ryerson Press.

LANDE, LAWRENCE
1965 *The Lawrence Lande Collection of Canadiana in the Redpath Library of McGill University.* Montreal: McGill University Press.
1971 *Rare and Unusual Canadiana.* Supplement to above. Montreal: McGill University Press.

LANGDON, JOHN E.
1966 *Canadian Silversmiths, 1700–1900.* Toronto: Stinehour Press.

MCKENZIE, KAREN and WILLIAMSON, MARY F.
1979 *The Art and Pictorial Press in Canada.* Exhibition catalogue. Toronto: Art Gallery of Ontario.

MACLAREN, GEORGE
1964 "Engravers who worked in Nova Scotia". *Nova Scotia Museum Newsletter* 4 (3):31–39

MORISSET, GÉRARD
1960 *La Peinture traditionelle au Canada français.* L'Encyclopédie du Canada français, t.2. Montréal: Le Cercle du Livre de France.

PETERS, HARRY T.
1931 *America on Stone.* New York: Doubleday.

PIERS, HARRY
1914 "Artists in Nova Scotia". *Collections of the Nova Scotia Historical Society* 18:101–65.

ROBERTSON, JOHN ROSS
1917 *Landmarks of Canada,* vol. 1. Toronto: Public Reference Library.
1921 *Landmarks of Canada,* vol. 2. Toronto: Public Reference Library.
1964 *Landmarks of Canada,* vol. 3: *Toronto and Early Canada.* Toronto: Baxter Publishing in cooperation with Toronto Public Library.
1967 *Landmarks of Canada.* Reprint of vols. 1 and 2. Toronto: Toronto Public Library.

SPENDLOVE, F. ST. GEORGE
1958 *The Face of Early Canada.* Toronto: Ryerson Press.

STATON, FRANCES M. and TREMAINE, MARIE
1934 *A Bibliography of Canadiana.* Toronto: Public Library.

STAUFFER, DAVID McN.
1907 *American Engravers Upon Copper and Steel.* New York: Grolier Club.

STOKES, I. N. PHELPS and HASKELL, DANIEL C.
 1932 *American Historical Prints*. New York: New York
 Public Library.

TREMAINE, MARIE
 1952 *A Bibliography of Canadian Imprints, 1751–1800*.
 Toronto: University of Toronto Press.

WEBSTER, J. C.
 1939–49 *Catalogue of the John Clarence Webster
 Canadiana Collection, Pictorial Section, New
 Brunswick Museum*. 3 vols. Sackville, N.B.:
 Tribune Press.

Index of artists, printmakers, and publishers /
Index des artistes, imprimeurs et éditeurs

All numerical references in the index are to pages. / Tous les
renvois numériques de l'index se réfèrent à la pagination.